電視美學概論

概論 觀眾審美篇

胡智鋒 著

目次

導論

受眾審美研究，是當前中國電視生產實踐和電視審美學研究領域共同面臨的重要課題。

第一，在實踐層面，電視審美功能的實現，對提升電視生產傳播效果的品質、品位與品格，具有不容低估的重要影響力。

電視是當代社會最重要的大眾傳媒，人類最主要的文化娛樂方式之一，據統計，二〇〇七年中國電視全年製作的節目時間總量達到了二百五十五點三三萬小時，播出時間合計一千四百五十四點六七萬小時，中國電視積聚五十年的發展所成就的地位和影響力不容置疑、不可小覷。然而，伴隨著電視日播出流量的大規模攀升，電視審美文化所遭遇到的指責和詬病也是前所未有，低俗、濫情、誇飾、虛假、色情等等，均以一時風氣盛行於各類節目、各家螢屏，中國電視的生產與傳播在體量與品質之間出現了不同程度的失衡、失調，從長遠看，固然只是中國電視在特定階段的極端表象，卻也十分深刻地反映出電視人對於電視藝術的生產傳播規律，尤其是電視受眾審美心理機制的認識與理解尚比較膚淺，還有待深入和完善。這也充分證明，在資訊傳播、文化娛樂、社會守望、文化遺產的諸多功能中，電視審美功能的有效實現，對於提升電視生產的內

1 國家廣播電影電視總局發展研究中心編著：《二〇〇八年中國廣播電影電視發展報告》，北京，新華出版社，二〇〇八年，第四一二—四一三頁。

容品質、電視傳播的媒介品格、電視影響的文化品位，具有重要價值與意義。國家廣電主管部門「抵制低俗之風」的中國大陸性整肅行動，是一種來自外部的強力糾偏，可謂治標；真正治本的，是各級電視機構主動對電視受眾的審美心理、審美需求予以積極的審美滿足與引導。這些來自外部、內部的管理與建設的意願，離不開對電視受眾審美心理機制進行廣泛而深入的研究。只有進一步揭示與洞悉電視美的創造、傳播、接受規律與奧秘，才能從源頭提升電視生產與傳播的審美品質、審美品格與審美品位，構築「文化化人、藝術養心」的電視審美之境。

第二，在理論層面，電視受眾審美研究對於拓寬和深化電視美學的研究領域，豐富與完善電視藝術學的學科體系，提升電視受眾研究的哲學思辨與藝術品格，具有重要的學術價值和學科價值。

毋庸諱言，電視受眾審美研究一直是電視美學研究的薄弱地帶。長期以來，關注前端，聚焦於生產層面的審美創造研究，佔據著電視美學研究的中心，執掌著話語權。從電視作為現代傳媒藝術的本體出發，以電視美的沉思為起點，對電視美的本質探尋與確認成為電視美學的主要任務和目標，經典美學研究中的「本質路徑」在電視美學研究中得到了強有力的延續。

如今，電視美學研究的這一傳統路徑，正經歷著當代傳媒與藝術理論研究領域的兩個重要轉向：一方面，傳播學領域中，歷經大半個世紀的研究歷程，效果研究充分驗證並確立了電視受眾對於電視生產與傳播的價值和意義，以受眾需求為導向的研究趨勢與實踐效果越來越突出；另一方面，哲學美學領域中，在現象學、闡釋學、接受美學的理論推動下，藝術理論研究不斷地在藝術接受主體這一極取得關鍵性突破，受眾成為「藝術創作的起始與歸宿」[2]。在這樣兩重背景推動下，電視美學將話語權移交至電視受眾審美研究，是順勢而為，也是

2　黃會林：《受眾，藝術創作的起始和歸宿》，《現代傳播》二○○三年第五期，第四二頁。

一種必然。研究重心更多地傾向後端，以受眾審美研究為支點，反觀電視內容生產、傳播、接受的全過程，這一理論轉向對於電視美學而言，不僅僅是研究視角的更新，更是研究領域的拓展與深化，是對電視藝術學學科體系的豐富與完善，有助於電視受眾研究突破數理定量分析的單一路徑，獲得審美研究的哲學思辨與藝術品格。

來自實踐和理論的雙重價值與需要，構成了電視美學研究面臨的新挑戰與任務。本書希望從電視審美活動的界定出發，沿著這樣一條路徑展開我們的研究：電視審美活動的特性辨析；審美視閾中電視受眾的特質；電視受眾審美心理及其影響因素：；電視受眾審美的起點──真實與假定；電視受眾的審美需求；電視類型節目的受眾期待與滿足；電視受眾的定位與錯位；電視生產對電視受眾的審美回應。

作為本書的開篇，第一章從「看電視」這一熟視無睹的日常行為入手，對電視審美活動與電視審美對象進行了界定，提出日常性是電視審美活動有別於其他審美活動最重要的基本特性。

如同貝爾感受到的視覺文化「不可避免地要在人類經驗的整個範圍中製造一種對常識知覺的歪曲。把直接、衝擊、同步和轟動作為審美的──和心理的──經驗方式的結果就是把每時每刻都戲劇化，把我們的緊張增加到狂熱的程度。」[3]可以說，正是由於電視內容中美感形式與因素的普遍存在，電視受眾才對電視內容有了希望得到審美愉悅的審美需求；也正由於電視化審美體驗的客觀存在，才進一步確認了電視內容的審美價值，如此，電視審美創造與電視審美接受形成了互動循環的有機鏈條，構建了富有活力的電視審美活動。

既然看電視是一種審美活動，那麼電視審美活動的對象是誰？電視節目嗎？事實並非如此。電視節目經由螢屏轉變為電視審美對象的電視內容時，呈現出兩種碎片化的拼貼性：第一種是在播出層面，電視內容成為由

3　〔美〕鄧尼斯・貝爾著，趙一凡等譯：《資本主義文化矛盾》，北京，生活・讀書・新知三聯書店，一九八九年，第一六七頁。

新聞、專題、綜藝、電視劇、廣告等各種節目多元混雜連續播出的一種電視拼貼文本。第二種拼貼在受眾接受層面，受眾根據自身的審美趣味從多元的電視內容中抽離美感因素，拼貼成一份具有個性化的電視審美文本。所以，電視審美對象並非節目，而是通過螢屏播出的電視內容。因此，電視審美活動是電視受眾對電視內容進行審美觀照的心理體驗。

與傳統審美活動，尤其是電影和戲劇不同的是，電視審美活動具有非常突出的日常性，具體表現為審美環境的家庭性。

首先，在審美環境上，審美內容的伴隨性，審美方式的閒暇性，審美體驗的日常化等基本特徵。在審美環境上，與電影和戲劇審美環境的公共性、莊重感和儀式感形成明顯差異的是，家庭環境的開放、私密、舒適使得作為家庭主人的電視受眾處於「以我為主」的審美接受情境之中，賦予了電視審美活動很強的隨意性和自由度。

其次，在電視審美內容的伴隨性上，傳播時效的同步性使得電視內容可以達到「即時傳真」的零時差；傳播內容的連續性形成了對電視受眾審美注意力的有效引導，構成了一種標準化的、可重複的審美經驗；審美接受的習慣性在潛移默化中形成了定向收視的心理習慣。

再次，在電視審美方式的閒暇性上，與傳統審美活動凝神專注的投入式審美方式不同，電視審美方式是一種非投入式、開放式的現代審美活動，更多的表現為遊目移視、閒暇消遣，電視漫遊確是電視審美方式形象的比喻。

最後，在電視審美體驗的日常化上，電視高度逼真的傳播優勢，與現實時空同步伴隨的虛擬同構，以至於受眾會產生一種錯覺，常常將電視的媒介現實等同於現實本身。如果說其他藝術體驗是通過創造出不同於生活的藝術保有距離感的藝術世界、審美世界的話，那麼電視審美體驗構建的是一種原汁原味的「生活真實感」，形成了具有碎片化、類型化的日常化審美體驗。

概言之，建立在上述特性基礎上的電視審美活動，是審美主體最廣泛與大眾化、審美形態最豐富多元、審美方式集傳統與現代於一體、審美體驗最貼近日常的現代審美活動。

由此出發，本書的第二章著力對作為審美主體的電視受眾特質進行了更深入的分析。

相對於文學、戲劇、繪畫和攝影等傳統的藝術樣式，影視是一門新的藝術樣態。它的審美特性既具有一切藝術所表現出的普遍性，也有屬於自己的特殊性。按照接受美學的觀點，影視作品在創作完成之後還只是一種靜態的「第一文本」，要最終實現作品的審美價值，還必須依靠受眾的參與。當受眾參與到影視作品的接受活動的時候，影視作品便成為了他們的審美對象，而受眾自己也成為了審美主體，完整的審美關係開始建立，審美活動就此發生。由此可見，影視作品的審美價值正是在影視作品接受活動的過程中實現的。

影視作品的接受活動是影視受眾的一種主觀的、積極的、能動的、創造性的審美活動。受眾在這個活動中扮演著至關重要的角色，發揮著重要的作用，他們不是被動的接受者，而是具有審美接受能力、審美創造能力和審美評價能力的「審美者」。受眾通過影視藝術接受這一重要的環節，制約著影視藝術生產的實現、方式、規模、目的和動力，從而影響了創作者以及影視作品的審美取向、審美判斷和審美標準等，最終影響影視作品的審美價值的實現。

審美視閾下電視受眾的特質就是作為審美主體的受眾在審美接受活動中，湧現出的對審美對象的審美心理狀態的總和，它包括兩個方面：一是作為個體的受眾對審美對象的心理接受狀態；二是作為群體的受眾在共同面對同一審美對象時彼此間的心理接受狀態。這兩種心理接受狀態一般都表現為趨同性和差異性兩個方面。所謂趨同性一方面指的是受眾對影視作品的審美認同，即受眾接受影視作品審美價值，也可以說是受眾對創作者的審美認同；另一方面指的是受眾對同一影視作品有相同的審美評價。所謂差異性指的是不同受眾對影視作品不能產生審美認同，即受眾對影視作品的審美價值不認可；另一方面指的是不同受眾對相同的影視作品持不同

的審美評價。但是受眾審美心理的趨同性和差異性都是相對的，暫時的，沒有絕對的、一成不變的趨同，也沒有絕對的、永遠的差異，受眾在審美接受活動中總是在趨同中尋找差異，差異中又不自覺地走向趨同。

審美趨同和審美差異是影視受眾的審美活動中的基本特質，但是因為影視在內容上有很大的差異性，電視受眾的審美趨同與電影受眾的審美活動有其不同特點，這就導致電視受眾的審美活動中與其在電影審美活動中相比，在審美心理上有更強的現實感、日常感和參與感，從而顯得更加理性或者更加容易保持理性，但那就是更加理性和個性。所謂電視受眾的理性是一個相對概念，指的是受眾在電視審美活動中表現出不同特質，電視這絕不是否定受眾在電視審美活動中沒有感性力量的參與。所謂電視受眾的個性同樣是一個相對的概念，指的是受眾在電視審美活動中比其在電影審美活動中，更加容易保持自己的個性特徵。考察受眾在電視審美活動中的特質首先必須從審美對象的內容入手，其次再從審美活動本身出發。因為審美活動是一種接受活動，因此，受眾的接收環境便成為我們要考察的重點；又因為影視受眾的審美活動是一種互動性、參與性很強的活動，因此，受眾的參與方式也成為我們要考察的要素之一。電影和電視的審美活動無論在內容上、接受環境上還是參與方式上都有很大的區別，本文正是從這三個方面來分析電視受眾在審美活動中凸顯的理性與個性的。

對電視受眾在審美活動中的特質予以辨析的基礎上，第三章繼續關注電視受眾的審美心理機制。

電視受眾的審美心理是伴隨著電視受眾審美接受活動的發生、發展而出現的，因此考察電視受眾的審美心理首先要從電視受眾的審美接受活動入手。人類的實踐活動有很多種，但不都是審美活動。電視受眾的審美接受活動是電視受眾在原有審美經驗的基礎上，經過複雜的心理過程，對審美對象（電視節目）進行情感體驗，從而產生全新的審美感受，即獲得美感的過程。由此可見，電視受眾審美活動的整個過程都伴隨著複雜的心理活動，也就是說，電視審美活動本身就是一個十分複雜的心理活動。因此，研究電視受眾的審美心理首先要弄清楚電視受眾審美活動是如何發生的。電視受眾的審美活動屬於人類體驗活動中較為高級的精神心理活動，它

的發生必須具備以下幾個前提條件：建立審美關係，擁有審美經驗，具備審美能力。

受眾審美活動是一個動態的心理變化過程。從電視的美到電視受眾獲得美感，在時間上也許很短暫，但是這個「時間」只是物理時間概念，其實這短暫的瞬間包含了諸多心理活動環節，如審美感知、審美理解和審美想像。審美感知是審美活動的最初階段，一般而言它更多地訴諸受眾的感知能力，即感官能力和知覺能力。電視受眾的審美感知即受眾更多地借助於直覺，對電視作品語言感知的心理活動。審美理解是受眾在審美感知的基礎上，對審美對象進行更進一步的審美體驗的心理活動。它是審美經驗混合、提煉和再生之後所形成的結果，相對於審美感知，審美理解側重於對審美對象內容的體驗。審美想像是人類獨有的一種高級的，具有能動性和創造性心理思維活動，它是主客體的統一，情感與理智的融合。

從審美感知到審美理解，再到審美想像，審美活動步步深入，由表及裡、由外到內，去粗取精、去表存真。最終實現主客相融，物我兩忘的境界。但這只是審美體驗活動的一種普遍意義的描述，作為受眾的個體能夠達到層次，獲得什麼樣的具體的審美體驗，是因人而異的。之所以如此，是因為審美體驗活動是一種複雜而高級的心理活動，活動的最終完成需要經歷諸多環節，並受到諸多因素的制約。這些因素大致可以分為兩個方面：一是受眾所處的時代、民族、階級等外在環境，不管是時代、民族還是地域，都離不開政治、經濟、文化、社會、科技這五個領域。本文正是以這五種領域為視角分析影響電視受眾審美心理的外在因素。二是受眾個人的職業、性別、年齡、受教育程度等內在因素。外在環境是一種客觀存在，基本相同，具有同一性和不可選擇性，這決定了電視受眾在審美上有很強的趨同性；而內在因素則有很強的主觀性，各不相同，有很強的變化性和不確定性，這又決定了電視受眾在審美心理上有很強的差異性。

電視受眾的審美心理離不開電視內容的審美屬性和本質特徵，第四章將「真實與假定」作為電視受眾審美的起點，集中展開了關於「電視真實」的討論。

真實問題是所有藝術樣式也包括電視藝術在內的核心問題，任何一種藝術樣式或一部藝術作品是否能夠真實反映現實或真實地表達內心，是判定其成功與否的重要標準。

電視，無論是作為大眾傳播媒介還是現代視聽藝術，「真實」問題在傳播與接受、創作與審美中都是一個核心問題。本章將從兩個層面討論電視傳媒的真實與電視受眾對真實的體驗：一是從本體論角度，即電視真實的本質特徵是什麼；另一種則是從認識論角度，即受眾如何判斷、認知、把握和理解電視傳媒呈現的真實。

然而，真實是什麼？這個看似簡單的提問，卻是人類認識和實踐活動中最古老、最複雜、也最本原的基本論題之一。因此我們先從「真實」這一概念入手，對「真實」進行哲學和美學的分析，回顧和梳理了「真實」這一哲學基本命題的發展和嬗變，以此為研究「電視真實」的邏輯起點。

在此基礎上，通過對「電視真實」的美學特質進行了研究和分析，我們認為：電視作為影像語言和傳播手段，其「真實」表現於兩個層面：其一，電視作為影像藝術，具備影像語言所共有的呈現客觀存在「物理真實」或說「現象真實」的特點；其二，作為大眾傳播媒介，其傳播資訊的功能使電視對客觀現實存在具備認知和闡釋功能，從而體現了電視揭示客觀「本質真實」的特質。但與此同時，電視真實本質上又是一種「多重假定的真實」，它包含著影像語言呈現過程中的「符號的假定」，創作過程中「創作者的假定」和接受過程中的「接受者的假定」，以及節目呈現層次的「藝術假定」和「非藝術假定」。

在完成了對電視真實的第一層次的本質論的探討後，繼而進行了認識論的分析和論述，即：電視如何將這種「多重假定的真實」呈現出來，形成「真實感」，為受眾所接受；電視的「真實感」又有哪些特點？我們認為，由於電視具有傳媒和藝術的雙重屬性，使得電視的「真實感」具備了獨有的特質：其一、「真中求美」，即在追求「本質真實」時，影像藝術特性賦予其「美」的表現手段，表現出影像的鮮活、生動性；其

二、「美中帶真」，即在追求藝術「審美」時，大眾傳播特性又賦予其「真」的特質，使其富於更強烈的「生活真實感」。

最後從電視接收者的角度，電視「真實感」的獨有的特質，使得受眾的接受過程呈現出以下特點：在非虛構類節目中，受眾滿足了求真的需求，同時也獲得一定程度的審美體驗；在虛構類節目中，受眾獲得「審美」體驗，並從中感受到「生活真實感」；而在大量的介於虛構與非虛構之間的節目中，受眾滿足了「真」與「美」的雙重感受，最終達到真善美的統一。

第五章主要從感官、情感、理性等多個層面對電視受眾審美需求的構成展開了全面的研究。與其他藝術形式相比，當代電視受到商業社會的競爭壓力更大，因此，與其他藝術形式相比，電視更需要瞭解電視受眾觀看電視時期待視野的具體構成，明確觀眾「看電視」這一行為背後的內在需求，以及眾多目的背後的內在需求，才能夠找到創作者理念與電視受眾心理需求的契合點，成功地將觀眾引入自己要營造的藝術天地中。與人類的認識能力、審美形態相應，電視受眾對電視的需求、尤其是對電視的審美需求可分作三類：感官需求、情感需求和理性需求。

電視受眾的感官需求是最基礎的，或者說，最低層次的需求，是需要首先被滿足的，電視聲畫符號系統是滿足觀眾感官需求的重要途徑。觀眾對電視聲畫符號系統的感官需求同時有對這三種形態的需求：優美、崇高、醜或怪誕。其中，「優美」的視聽感受是電視受眾對電視的最基本的審美要求，「崇高」、「醜或怪誕」則是對「優美」需求的補充。無論是優美的形象、崇高的形象還是醜或怪誕的形象都能給電視受眾不同的感官滿足，都能夠實現電視的審美功能，但是，人們在滿足了基本需求之後才能滿足高級需要／優美的感受是屬於人們的基本審美需求，而崇高、醜或怪誕不屬於基礎性需求而屬於豐富型需求，人們傾向於用這兩種感官的美來平衡優美帶來的日常感，但這兩種美本身卻難以成為吸引觀眾的常態的審美形態，在電視中需要被

觀眾感情需求與觀眾在社會收穫中受到的壓力相關，處於某種社會條件中的受眾根據不同的心理傾向對大眾媒介產生期望，並對媒介產生接觸行為從而得到資訊需求的滿足。電視受眾由於受到日常生活中種種壓力的困擾，希望在業餘時間平衡自己緊張的神經，能夠在電視節目中得到休閒，在電視中得以舒緩緊張的神經。這是電視受眾對待電視的基礎性需要。此外，借助電視，個體獲得融入到無差別的整體中。因此，人們傾向於從電視中尋找自己的感情共鳴，進而希望作品流露出與自己相通的思想傾向，從而獲得社會的歸屬感。最後，受眾的需合乎自己理想的人生態度，期待作品能夠表現出切合自己意願的審美趣味和情感境界，期待作品表現出求還包括通過電視實現情感的宣洩達到情感的淨化與昇華。

觀眾電視的理性需求首先是希望通過電視滿足自己的求知慾，其次包括受眾的社會性情感要求、深層次的審美理想需求和確立自身主體地位的需求。其中，受眾的主體需求的確立需要在兩個層面上得到滿足：第一個層面是行為參與需求，也就是直接進入電視節目的需求。第二個層面是間接進入電視的精神參與需求，也就是電視受眾在顯在意識層面抑制自己的主體參與慾望的後把主體意識從顯在的意識轉化為內在的需求，以精神參與的需求代替行為參與的需求。

對應著電視傳播的終端──電視受眾的多重審美需求，第六章主要探討的是電視內容生產中類型節目與受眾期待的關係問題。

類型化是中國電視節目生產與傳播的一個重要的現象和趨勢。這既是電視媒體傳播規律的必然要求，也是電視傳播規律反向制約甚至在一定程度決定電視節目生產的典型表現，這其中的一個核心要素就是電視受眾在長期收視過程中形成了對電視節目類型化的收視需求。

從歷時性考察的基礎上，根據價值取向的不同，中國電視類型節目可以分為三種基本類型：資訊傳播類節目、藝術傳播類節目、知識傳播類節目，這三種基本類型節目對應著三種本體價值取向：資訊傳播類節目的時效性追求，藝術傳播類節目的審美性追求，知識傳播類節目的實用性追求。

受眾對於電視頻道的選擇，實質上是一種價值的選擇行為。無論是固執性受眾，還是隨機性受眾，在做出任何收視行為的時候，觀眾在潛意識或顯意識之中都是一種對價值的追求，即這類節目對觀眾來說是有「用」的，這種「用處」有可能是對節目提供的資訊的知曉、觀點的接受、窺視慾望的滿足，還有可能是娛樂、消遣、精神的放鬆，還有對節目傳播知識的接收。

依據受眾使用電視所滿足的需求不同，電視觀眾的收視行為可以區分為以下幾個類型：

一、**延伸型需求**。人們對資訊的接收，實際上是人們把電視等媒介當作自身器官能力之外的延伸需求。生存與安全需要而產生了一種超越於自身器官能力之外的延伸性需求。

二、**調節型需求**。來自社會的各種壓力，很少有人能夠通過自我的調節完全實現一種心理上的平衡狀態，現在幾乎每一個家庭都擁有的電視在一定程度上充當了這個解決方案中的一個重要部分。調節型需求是基於個人心理上的不平衡的現實，是對個人「內空間」即精神世界的一個調整和校正。

三、**充實型需求**。為了完成個人的自我實現、人生層次的提升，人們掌握更多的科學知識與生活技能的過程，我們更多稱之為「學習」，而知識學習的過程是為了實現充實自己的目的。

各式各樣的資訊傳播類節目的生產與傳播是以時效性作為第一追求，力求在第一時間滿足人們延伸型的需求，但是現實社會中，任何資訊傳播節目中都存在意識形態的控制與受眾使用過程中如何進行選擇的問題，所以時效性不是資訊傳播類節目的唯一追求，此外還有傾向性、客觀性、準確性等。

角色。

電視藝術傳播類節目作為滿足調節型需求的主要載體，大體上還可以分為兩類：一種是將電視作為傳播手段，按電視傳播規律進行傳播的藝術性內容，電視在很大程度上扮演著一個「再現者」的角色；一種是將電視作為創造手段，按照電視特性和規律生產的並由其傳播的藝術性內容，電視在很大程度上扮演著一個創造者的角色。

知識傳播類節目分為以日常生活經驗為內容的和以科學文化知識為內容的知識傳播類節目。在現實生活中，電視作為「惠而不費」的媒介手段，充當著滿足實型需求的主要管道，但是這種狀況目前已經面臨比較大的挑戰。電視知識傳播類節目，始終面臨著社會需求與媒體供給不一致的問題，這一問題的本質是電視被外在賦予的社會責任、媒體的自發動機與受眾需求並不存在嚴格一致所導致的。

正是關注到電視內容生產和電視受眾需求之間不一致所導致的「定位與錯位」問題，第七章重點討論了電視受眾的定位與錯位現象。因為觀眾的需求日益多樣化、電視發展的市場化趨勢等原因，當代中國電視正在經歷這樣一個發展趨勢：電視傳播正由受眾「資訊共用」模式逐步向「資訊共用＋資訊分享模式」轉移，媒體越來越承認受眾群體、個體需求的差異性，受眾不斷被分化為越來越小的受眾群。因此，電視媒介就更需要在明確頻道或節目／欄目的屬性與目標，瞭解與掌握其目標受眾的大概範圍與層面，瞭解目標受眾的資訊需求、價值及審美取向等基礎上，確立恰當的經營方針與行為策略，也就是對節目進行受眾定位。

一般來說，電視節目的定位是根據受眾的性別、年齡、地域、文化、經濟收入、社會角色等不同的標準來劃分自己的受眾群，根據這些受眾群的特點來制定節目的內容、形式、審美風格。準確的節目定位不僅能為一兩個電視節目或欄目帶來成功，如果把細分受眾、定位受眾的觀念推廣到整個頻道，為整個頻道打造出明確的形象，能夠說明這個頻道形成良好的品牌效應。與此同時，如果參考社會生活中人們的各種活動特點，也能夠準確地找到節目的定位。

但是，在電視欄目、電視頻道講究受眾的定位的同時，也需要考慮電視受眾的大眾化問題。近年來，有一部分電視節目甚至電視頻道嘗試著以小眾人群作為自己的觀眾定位，但事實上這些探索大多以失敗告終。這說明，明確的受眾定位固然能夠為電視節目帶來品牌、形象，贏得一部分電視受眾的喜愛，但是在當前情形下，中國電視仍然是「大眾」的電視，真正「小眾」的電視時代尚未到來。因此，在處理電視與受眾的關係的時候，既要有明確的受眾定位，能夠吸引理想受眾的關注，吸引核心受眾群體發展成為穩定的受眾群；同時也要明確當前中國電視仍然是大眾媒介，它的目標受眾群仍然是大眾群，如果只有鮮明地定位而沒有一定的輻射效應，將很難在當前的電視業中立足。

一個有意味的現象是，雖然當前中國各電視節目、欄目在實際的傳播結果上經常有「錯位」的現象發生，也就是某些電視節目、欄目或頻道的實際受眾並不是製作者原先預期的目標受眾，其他群體成為了自己的核心受眾群。這種錯位有時候會表現為正錯位，即電視節目的受眾雖然並非原先節目主要定位的目標受眾，但節目卻得到了另一個受眾群體的廣泛認同，甚至有時候這個實際的受眾群體比原先定位的受眾群體更龐大；當然有時表現為反錯位，即實際受眾不符合原先的定位設計，節目沒有成功吸引影響目標受眾，也沒有得到其他受眾的青睞，從而影響了電視節目的收視效果。很多收視率不高的節目存在著類似的反錯位現象，雖然這樣的節目通常也由自己的受眾定位與根據定位而進行的節目設計，但是事實效果卻不能切中預想中目標觀眾的實際需求，從而導致節目的失敗。

電視接受之所以會出現各種錯位，是因為電視節目提供的是一個豐富、立體的內容體系，受眾對電視節目的需求除了各種審美需求（包括感官需求、感情需求、理性需求）之外，也包括各種非審美的需求，受眾的實際需求與電視提供的實際內容之間的關係存在著很大的偶然性。懷著豐富、多元的需求的受眾，面對具有豐富、多元內容的電視，電視接受的事實發生是電視作品表面和深層的所有內容、觀念、價值判斷、審美傾向、

文化理念、人生理想組成的複合體與電視受眾的全部需求結合並發生心靈或情感、情緒共鳴。因此，電視接受就很有可能發生以下幾種情況：情況一：電視提供的主要內容被目標受眾之外的非目標受眾接受；情況二：電視提供的次要內容被目標受眾接受；情況三：電視提供的主要內容被目標受眾之外的非目標受眾接受；情況四：電視提供的次要內容被目標受眾之外的非目標受眾接受。除了情況一是完全實現了電視節目的定位，其他三種情況事實上都是電視接受的錯位。可見，這些錯位現象是很容易發生的。

電視受眾審美研究的根本，在於有效提高電視生產傳播的藝術水準和審美價值，也就是說，只有電視生產以受眾審美心理為起點和基礎，遵循電視審美規律，滿足受眾審美需求，提升電視審美趣味，塑造電視審美品格，引領電視審美風尚，建設健康的電視審美文化。這，既是本書的旨歸，也構成了本書最後一章的主要內容。

電視生產的審美回應是審美創造主體對接受主體審美期待的一種主動應答，也是審美創造主體對審美策略的精心設計和有效應用，更是審美創造主體對電視審美價值的積極引導與建構，其實踐意義與應用價值在於從電視受眾審美心理機制的諸多感性類型中提純出審美體驗的本質，進而據此形成電視生產的主導路徑和模式。

研究發現，電視受眾審美體驗的本質是一種既日常又陌生的矛盾統一體：一方面在趨同性審美心理指引下，追求貼近性與熟悉性，構成了日常化的審美體驗模式；另一方面在求異性審美心理指引下，追求新鮮、奇特、不尋常，構成了陌生化的審美體驗模式。這樣，電視受眾的審美體驗就形成了兩種基本類型：日常化與陌生化。作為電視生產對電視受眾的審美回應，電視生產的主導模式相應可以區分為以追求日常化審美效果和陌生化審美效果的兩條路徑。

日常化路徑遵循的是求同思維，它注重節目審美體驗與受眾日常經驗、已有收視經驗的同構和對接，適應受眾接受心理的歸屬與認同感，以通俗化的方式引導受眾跨越審美體驗中的接受阻力。而陌生化路徑遵循的是

求異思維，它注重節目審美體驗與受眾日常經驗、已有收視體驗的異構與落差，滿足受眾接受心理求新求變的新異感，以陌生化的方式推動和修正受眾接受的收視期待，從而實現對節目審美體驗創新的認同。

由於電視內容在題材、內容的屬性與效果之間存在著正向或反向的差異，所以，日常化與陌生化的兩條基本路徑又會根據題材與效果的變化形成四種基本範本，即：日常題材——日常化效果，陌生題材——日常化效果，陌生題材——陌生化效果，日常題材——陌生化效果。

不可忽視的是，在實踐日常化和陌生化效果的過程中，經常會出現審美偏差的情形。常言道「過猶不及」，審美偏差的兩種情形，一種是過度日常化，在追求從物質現實到心理時空貼近生活、貼近受眾的過程中，喪失了距離感，出現了所謂「忠實紀錄」、「零距離」、「原生態」、「通俗化」問題。另一種是過度陌生化，為了爭奪眼球注意力，強調娛樂化，追逐新奇特等極端情形，電視生產出現了以異為美的審怪，以醜為美的審醜，以先鋒為美的審新等惡性循環。

究其原因，在於電視生產和電視受眾之間距離感的把握失當、失衡。電視審美體驗，究其根本是一種距離化的心理體驗，成功的秘密在於距離的微妙調整，在於合乎情理地將掌控電視審美偏差控制在一個恰當的「度」內，形成「熟悉的陌生人」、「似曾相識」、「他鄉遇故知」般的既陌生又熟悉的最佳狀態，這恰恰就是電視生產與傳播的藝術所在！

最後，需要指出的是，在本書的架構中，我們希望努力實踐、體現出這樣一種研究思路，那就是立足電視受眾，放眼電視生產與傳播起的全流程，在生產與接受、傳者與受眾的兩極之間建構起互動、呼應的格局：電視審美活動的特性——審美視閾中電視受眾特質，電視受眾審美心理——電視受眾審美的起點，電視受眾的審美需求——電視類型節目的受眾期待與滿足，電視受眾的定位與錯位——電視生產對電視受眾的審美回應。電視審

美創造與電視審美接受之間互動循環有機鏈條的形成與呼應，賦予了電視審美活動源源不絕的生命活力，這樣一種健康有力的良性格局正是電視受眾審美研究的重要價值與根本意義所在。

第一章
電視審美活動及其特性

「看電視是現代生活中無所不在、遍及千家萬戶的時代特徵。然而，正因為看電視是日常生活中不可或缺的一部分，它才不那麼容易被人看清楚面目。」對於電視收視這一日常行為的如此表述，真切地指出了現代生活中人類之於大眾傳媒的一種既須臾不分，又「熟視無睹」的狀態。[1]

顯然，這需要對電視與審美的關係重新審視、重新思考，對電視審美活動的本質與特性予以界定，這對於我們理解和認識電視審美活動，尤其是把握受眾的心理機制和嬗變規律，是必需，也是必要的。

第一節　電視與審美：電視審美活動的界定

審美活動研究，是美學研究中的基本內容。

1　〔美〕羅伯特・艾倫編著，牟嶺譯：《重組話語頻道——電視與當代批評理論》（第二版），北京：北京大學出版社，二〇〇八年，第九一頁。

作為人類掌握和認識世界的四種基本方式之一，審美活動是審美主體對審美客體進行審美觀照，產生審美體驗的心理過程。一言以蔽之，「審美是人類對世界的一種特殊體驗」[2]。審美活動得以成立需要具備三個基本要素：審美主體、審美客體、審美體驗，三者彼此互相依存、不可或缺。審美體驗是審美活動的仲介與本質，審美主體和審美客體通過審美體驗共時生成的，並不存在沒有審美主體的審美客體，反之亦然。千百年來，審美活動研究的基點不停地在三者之間轉換，構成了人們認識審美活動的三個重要維度。這自然也就成為我們理解與研究電視審美活動的基本路徑。

沿用上述關於審美活動的一般定義，我們似乎可以對電視審美活動做一初步界定：電視審美活動指的是電視審美主體對電視審美客體進行審美觀照，產生審美體驗的心理過程。

但是，這種簡單的套用，並不能使我們真正認識電視審美活動的本質，深入掌握電視審美活動的個性和特性。而對於電視審美的審美對象、審美特性、審美方式、審美體驗等問題的探究，正是構成我們進行電視受眾審美研究的一個基本框架與起點。

需要明確的是，以往電視美學研究中所提及的電視審美主體顯然更多地指向了創作者──電視人，而以電視接受主體來指稱電視受眾。當然，從廣義上說，電視審美活動既可以指電視人的審美創造活動，也可以指向電視受眾的審美接受活動。但是，本文研究更傾向於從狹義的層面，以電視受眾為研究主體，因此，本文中的電視審美活動專指電視受眾的審美接受活動。

2 葉朗主編：《現代美學體系》（二版），北京：北京大學出版社，一九九九年，第一一頁。

一、電視審美活動的界定

（一）電視內容的審美屬性與審美價值

對於以大眾媒介為主的視覺文化，美國當代著名文化學者鄧尼斯・貝爾這樣表達著他的理解：視覺文化「不可避免地要在人類經驗的整個範圍中製造一種對常識知覺的歪曲。把直接、衝擊、同步和轟動作為審美的──和心理的──經驗方式的結果就是把每時每刻都戲劇化，把我們的緊張增加到狂熱的程度。」[3]

在貝爾所表述的視覺文化表徵中，揭示了一種普遍的客觀存在：影像傳播構成了對人類經驗的一種美感化變形，但是，這種變形具有的天然美感屬性。不論是單幅畫面的構圖、主體、光效，還是整體影像流的「拼貼蒙太奇」，影視語言的光影變換啟動了人類視聽愉悅與心理愉悅之間的審美感應。從「悅耳悅目」到「悅志悅神」，電視化美感的背後，是電視語言對人類視聽經驗的高度總結和發展，以嚴密的眼球運動與心理愉悅的對應性為電視確立下具有審美屬性的語言規則──電視語法。在這樣的語法規則中，電視傳播的所有內容，不論是否屬於藝術類節目，都必須遵循著「滿足觀看」的根本原則。因此，不斷的挑戰、培育電視受眾的視神經，不斷地追求「更好地觀看」，推動了電視內容從生產到傳播，在每一個環節都不斷地灌注並體現電視的內容美、形式美、技術美。

3　〔美〕鄧尼斯・貝爾著，趙一凡等譯：《資本主義文化矛盾》，北京，生活・讀書・新知三聯書店，一九八九年，第一六七頁。

麥克盧漢曾經說過：「所謂媒介即是資訊只不過是說：任何媒介（即人的任何延伸）對個人和社會的任何影響，都是由於新的尺度產生的；我們的任何一種延伸（或曰任何一種技術），都要在我們的事務中引進一種新的尺度。」[4]

顯然，電視的出現意味著形成了表達世界的一種新的尺度、一種新思維，構成了人類視覺經驗的新體驗。在這一點上，我們也可以說，電視內容的審美屬性與審美價值絕非空洞理念的產物，而是有著技術根基：「攝影機得到了解放，得到了完善化，它的這種協調行動，再加上用以瞄準、觀察和測定事物的人有策略的頭腦，結果使得最平凡的東西都被表現得新鮮活潑和生動有趣。」[5]不可否認，電視語言的美感與新鮮感，來自速度——與時間、事件同步；來自廣度——無遠弗界，四通八達；來自深度——微至塵埃，廣至宇宙；通過影像，歷史與未來得以具象，得以直觀，得以想像與心靈化的呈現。在電視內容中，真實與虛擬，如此獨特又天衣無縫地混合成「電視化」的影像世界和體驗。

（二）「電視化」的審美體驗

「人們從來就不只是『看』電視，或者像符號學家所說的，它們不單單『讀』電視。受眾不是別的，而是『感覺』電視和其他流行媒介，通常很深入。」[6]「感覺電視」，說明看電視不僅是受眾視聽覺對於電視影像和

─────────

[4]〔加〕馬歇爾·麥克盧漢著，何道寬譯：《理解媒介——論人的延伸》，北京，商務印書館，二〇〇〇年，第三三〇頁。

[5]〔蘇〕吉加·維爾托夫著，皇甫一川、李恒基譯：《電影眼鏡人：一場革命》（一九二三年），載於李恒基、楊遠嬰主編：《外國電影理論文選》（修訂本上卷），北京，生活·讀書·新知三聯書店，二〇〇六年，第二二二頁。

[6]〔美〕羅爾著，董洪川譯：《媒介、傳播、文化——一個全球性的途徑》，北京：商務印書館，二〇〇五年，第一九六頁。

聲音的感官接受，而且會還有一種「很深入」的特殊心理活動參與。這種深入的心理活動實質上是審美體驗，而且，帶有鮮明的電視的媒介與傳播屬性，是「電視化」的審美體驗。

那麼，受眾觀看電視，看到了什麼？感受電視，感受到了什麼呢？所謂電視化的審美體驗是什麼呢？電視傳遞著崇高、莊嚴的美感；再比如各行各業的生產場面，展現著緊張有序的韻律與節奏之美；在巨浪滔天、山崩地裂、狂風大作的極端災害與突發事件面前，受眾情不自禁心生恐懼、渺小與震驚之感，體會生靈塗炭的悲愴與蒼涼。誰能否認，這些情緒激盪的不是一種崇高的審美體驗呢？再比如體育節目中，沸騰的直播現場總是扣人心弦：足球的臨門一腳、跨欄的騰躍衝刺、跳水的空中騰挪、籃球的凌空扣籃、體操的自由舒展等等，這些轉瞬即逝的場面通過電視語言慢動作多機位的立體展示，呈現出一種力量之美、速度之美、曲線之美。誰能否認，這些緊張刺激的高峰體驗激發的不是一種審美愉悅呢？

可以說，沒有那一種媒介像電視一樣，擁有視聽全息的審美手段，開闔集寰宇於方寸，撫古今於一瞬的審美視野，可以提供如此豐富多彩的審美體驗，充分展示了自然之美、社會之美、藝術之美，可以如此充分地表達人類的思想、意識與情感。

電視審美體驗是電視審美活動的仲介與本質，電視審美主體和電視審美對象是通過電視審美體驗共時生成的。正是由於電視內容中美感形式與因素的客觀存在，電視受眾才進一步確認了電視內容的審美價值，不斷滿足著電視受眾的審美需求，從而進一步強化、培育了電視受眾作為審美主體的審美能力，如此，電視審美創造與電視審美接受形成了互動循環的有機鏈條，構建了富有活力的電視審美活動。因此，對於電視審美活動的確認，不僅是對電視傳播內容審美價值的客觀存在的認可，而且也是對電視受眾審美能力的肯定。

二、作為電視審美對象的電視內容

（一）電視審美對象：電視節目，還是電視內容？

如前所述，既然看電視是一種審美活動，那麼電視審美活動的對象顯而易見就是電視節目了。看電視，看的當然是電視節目。但是，如果以電視節目作為電視審美對象，那麼，人們不免發出這樣的疑問：如此說來，難道收看天氣預報、股市資訊、看新聞聯播都成為審美活動了嗎？因為按照經典美學的理解，審美活動是審美主體對於藝術美的審美觀照，只有藝術作品才能構成審美對象。那麼，是不是只有電視藝術節目才能構成審美對象？

電視節目是一種複雜的構成：按節目功能類型劃分，有新聞類節目、娛樂類節目、教育類節目、服務類節目；按節目形態分，有資訊節目、談話節目、專題節目、綜藝節目等；按受眾對象分，有老年節目、青少節目、農民節目、少數民族節目等。在每一類別中，都有大量藝術類節目，如電視劇、紀錄片、音樂、舞蹈等文藝節目；也有大量看起來似乎與「藝術」不沾邊的節目，如新聞報導、天氣、交通等生活資訊、談話類、法制類節目等；還有介於兩者之間的節目。

如果說，電視節目是審美對象，的確面臨著兩個現實問題：

第一、既然電視節目有藝術類節目與非藝術類節目的區分，而且在電視藝術中有可能包含著非藝術的內容，在非藝術節目中也常常能發現藝術元素或美感元素；那麼，在同一個收視活動中，如何區分電視受眾的審美活動與非審美活動呢？

第二、如果說電視審美對象是電視藝術節目，那為什麼一些純粹藝術類的節目沒有引起受眾的審美體驗，而像一些新聞、法制類的非藝術節目卻引起了受眾強烈的情感共鳴和審美體驗？

其實，問題的癥結在於將電視審美對象定位在「節目」上。節目，是電視生產與傳播的基本單元，但是並不是電視受眾收視的基本單元，電視受眾收視行為整合的是由個人喜好所拼接而成的電視內容。也就是說，電視審美對象是電視內容。

正所謂「美因人而彰」，電視內容能否構成電視審美對象，更多地取決於電視審美主體是否產生了審美體驗。如果暫時放下節目的藝術屬性劃分，而是從內容出發，我們不難發現，按照傳統理解「不足以」構成審美對象的「非藝術內容」，其實包含著極為豐富的審美價值和美感因素，而且比比皆是。因此，我們認為，僅僅將電視審美對象局限在電視藝術節目的範疇內，勢必將電視內容中的相當大比例節目排除在電視審美活動之外，而這顯然是與電視審美活動的實際相悖的。

現象學美學的代表人物杜夫海納對於審美對象有著深刻的理解：「所謂對象，一般指兩種含義的統一：一、客觀存在的對象；二、被主體意識到的對象。」[7]對於作為電視生產和播出的基本單元的電視節目而言，一方面是作為「電視臺各種播出內容的最終組織和播出形式」[8]的客觀電視節目，是潛在的審美對象；另一方面是被電視受眾作為審美對象納入到審美感知，進而產生審美體驗的主觀電視節目，是顯現的審美對象。應該說，完整意義上的審美對象是客觀電視節目與主觀電視節目的統一。「對象如何對他來說成為他的對象，這取決於

7 司有侖主編：《當代西方美學新範疇辭典》，北京，中國人民大學出版社，一九九六年，第四三七頁。

8 《廣播電視辭典》，北京，北京廣播學院出版社，一九九九年，第二二〇頁。

對象的性質以及與之相適應的本質力量的性質」，所謂「對象的性質」，指的是客觀節目本身所潛在的美感屬性；而「與之相適應的本質力量的性質」，則是電視受眾作為審美主體的發現、感知審美感知能力。「任何一個對象對我的意義（它只是對那個與它相適應的感覺來說才有意義）都以我的感覺所及的程度為限。」正是受眾的審美感知決定了電視節目能否從潛在的審美對象轉換為顯現的美的電視對象。如同馬克思所說，對於沒有音樂感的耳朵來說，最美的音樂也毫無意義；對於沒有審美能力的電視受眾來說，即使是藝術性很強的電視節目，也不足以構成電視審美對象。對於電視審美對象這種辯證全面的理解，既肯定了電視節目本身的美感屬性，又突出了電視受眾作為審美主體的審美態度與審美能力。

（二）電視內容的審美特徵

一般來說，傳統意義上的審美對象，不論是山形變化、河海氣象，鬼斧神工的自然之美，還是文學、繪畫、音樂、戲劇、電影等的藝術之美，在豐富多樣的審美形態之下，有著一個共同特點：藝術作品是以獨立完整的審美對象進入受眾審美活動中的。可以說，在內容與形式上的獨立性與完整性是傳統藝術審美對象的基本特徵之一。

那麼，作為電視審美對象的電視內容呢？我們發現，在電視節目的採編製作的生產環節中，電視人是將電視節目作為一個獨立審美對象進行審美創造的。也就是說，在播出線上的電視節目具有相對完整的內容與形式

9 馬克思著：《一八四四年經濟學哲學手稿》，載於紀懷民等編著：《馬克思主義文藝論著選講》，北京，中國人民大學出版社，一九八二年，第二頁。

10 同1。

構造，合適恰當的美感要素組合，包括節奏格調的營造，如同一齣完整的電影和戲劇。

但是從電視受眾的接受層面來看，電視節目經由螢屏呈現，轉變為電視受眾可感知的電視內容時，出現了兩種碎片化的拼貼性。這，正是作為審美對象的電視內容極為突出的重要特徵。

第一種拼貼在播出層面，電視節目雖然是按照不同製作標準組成的豐富多樣節目序列，但是這些功能不同、形態各異的節目卻是通過一個螢屏呈現與傳播。這樣，電視內容就成為由新聞、專題、綜藝、電視劇、廣告等各種節目多元混雜連續播出的一種電視拼貼文本。電視內容作為審美對象的獨立性便受到了頻道受眾收視規則的制約、整合與調整，上下時段的連接節目，中間插播的頻道廣告，既無序又有機地構成了可供電視受眾收視的「頻道內容」。如同蒙太奇效應，在內容播出連續不斷的特定序列中，完整獨立的節目轉化成一個個「碎片化」的時間片段，鑲嵌在頻道的節目流中。

第二種拼貼在受眾接受層面。對於電視受眾來說，播出層面碎片拼貼的電視內容依然只是一種客觀的對象存在，在接受與審美過程中，電視受眾必然會對電視內容文本進行新的拼貼。在多頻道的電視傳播時代，電視節目總量浩如煙海，一個中國的城市電視觀眾，基本上會擁有一百多個頻道的挑選權。在各個頻道間，面對著紛繁複雜的電視拼貼文本，電視受眾總是，也必然是根據自身的收視習慣、興趣偏好和收視規律，傾向性地選擇性收看，自行組織節目。在一段相對完整的收視時間裡，很少有受眾只收看到一種內容，平均三秒的頻道切換頻率使得受眾處於一種頻道漫遊和衝浪的狀態。「不斷切換頻道可使觀看者產生對片段的觀看體驗，這是後現代主義的形象拼貼藝術，其快樂在於這些形象的不連續性、他們的拼湊以及它們的矛盾。這是推至極限的片段手法，使電視成為最開放的生產者式文本，因為它避開了所有的封閉企圖。……電視文本是由一系列經過壓

縮的、快速移動的生動片段所組成。」[11]打個比方，如果說傳統審美活動是套餐，吃什麼的內容，先吃什麼與後吃什麼的程序都是事先預設的，不能由審美主體操控的；那麼電視審美活動則更像自助餐，如何葷素搭配，受眾擁有較大的自主權，他們會根據自身的審美趣味拼貼成一份具有個性化的電視審美文本，因為，遙控器掌握在他們手裡。

可以說，電視內容碎片化的拼貼性賦予了電視審美主體一種前所未有的自由狀態，更加凸顯以我為主的審美心態。

第二節　電視審美活動特性辨析

在對電視審美活動、電視審美對象予以界定後，我們將進而探究一個更深的本質問題：與一般的、傳統的審美活動相比，電視審美活動的特性是什麼？如何體現？

電視審美活動脫離不開電視媒介屬性的河床，所以如果要從本質上認識把握電視審美活動的特性，依然要回到電視，以電視的媒介屬性為起點，來探尋電視審美本質屬性的獨特所在。

多年的研究，電視的媒介特性已經獲得了較為一致的認識：

電視傳播的主要特點——「以電子科技進步為依託，直接性、直觀性和現場性，將人際傳播引入大眾傳

11　〔美〕約翰‧菲斯克著，祁阿紅等譯：《電視文化》，北京，商務印書館，二〇〇五年，第一五〇頁。

播，內容、形式的廣泛相容性，連續定期的編播方式」；電視特性——「傳播的及時性，形象的紀實性，觀眾的參與性，節目的綜合性」[12]；電視傳播的特性——「電視的相容性，電視節目的現場性，觀眾的介入性，參與性」[13]；電視藝術的審美特性：「相容性、參與性、即時性、日常性接受」[14]。

可以看出，上述這些具有代表性的界定大同小異，都是以電視傳播的技術特性與傳播優勢作為基點，提煉出「綜合性/相容性，逼真性/直觀性」等媒介特性。那麼，是不是電視傳播的技術特性與傳播優勢就是「綜合性/相容性、逼真性/直觀性」呢？問題並非那麼簡單。源自技術決定論的認識與理解雖然區分了電視審美與一般審美活動的差異，但是並沒有在電影和電視之間有所區分，彰顯電視審美活動的獨特個性[15]。

首先，就語言本體構成而言，電影和電視在「綜合性/相容性」上並沒有本質區別，都是對以往時間與空間媒介與藝術元素與優勢吸納與整合。其次，就技術呈現的「逼真性」而言，這一技術接力棒，從照相本體論開始，曾經歷經攝影術、電影，如今交到了電視手中。但是也非電視一家獨有，在數位技術迅猛發展的今天，電影和電視在對主觀世界和客觀世界的逼真性表現方面已經很難有絕對的差異。所以，我們認為，綜合性/相容性、逼真性應該更多地歸為影視共有的審美「基本屬性」，至少不能稱之為「電視審美特性」。可能也正因此，影視合流、分流的爭論才起起伏伏，綿綿不息。這說明，探尋電視審美特性只是從傳播技術出發還不夠，

12　《中國應用電視學》，北京，北京師範大學出版社，一九九三年，參見第六四—六七頁。

13　高鑫著：《電視藝術美學》，北京，文化藝術出版社，二〇〇五年，參見第七一—七八頁。

14　任遠著：《論電視傳播的特性》，載於葉家錚編著《電視媒介研究》，北京，北京廣播學院出版社，一九九七年，參見第四九—五五頁。

15　彭吉象著：《影視美學》，北京，北京大學出版社，二〇〇二年，參見第三〇〇—三一四頁。

還需要結合電視受眾接收的支點，在從傳播的技術基礎上，結合傳受兩個方面來共同分析認識電視審美的特性。

「我們進入劇院時，用比喻的說法，我們的日常生活之線就被戲票剪斷了，於是我們暫時生活在一個理想世界裡。」[16]理想世界揭示了電影戲劇審美具有的典型儀式性，以封閉的現實空間為支點，依靠封閉空間相對連續的時間產生群體審美體驗的儀式感。儘管影院空間、戲劇舞臺不斷在探索突破第四堵牆，但是其營造的審美世界依然是以儀式感為主，有意識地回避日常性，強調非日常性。所以，巴赫金的狂歡理論，以及伽達默爾的節日論，都是在強調審美活動超越日常生活的儀式性。

與傳統審美活動相比，尤其是與電影和戲劇相比，電視審美活動體現出典型的日常性，表現為審美環境上的家庭性，審美內容的伴隨性，審美方式的閒暇性，審美體驗的日常化等基本特徵。「電視藝術的日常性接受方式，也成為電視藝術與電影藝術之間在審美特性上的本質區別。這種日常性審美方式，不但是電視藝術重要的審美特徵之一，甚至在一定程度上也代表著後工業時代與高科技時代所特有的一種審美方式。」[17]

一、電視審美環境：家庭性

一直以來，電視始終被研究者們界定為「家庭媒體」。有意思的是，在電視之前走進人們生活的報紙、廣播都沒有如此頭銜。家庭，道出了電視收視活動的物理空間，也指出了電視審美活動特定的審美環境。

16 朱光潛著：《悲劇心理學》，合肥，安徽教育出版社，二○○六年，第四五頁。

17 彭吉象著：《影視美學》，北京，北京大學出版社，二○○二年，第三一四頁。

1　電視對家庭物理空間與心理空間的改造與重建。

從物質載體來說，以家用電器名義走入家庭的電視機，對於家庭環境的改造是其他任何家用電器所不能企及的：

其一，電視改變了家庭物理空間格局與功能設定。一個不容忽視的現實是，以電視機作為中心來安排空間和功能佈局已經成為現代居室裝飾的一條黃金定律，電視機的位置決定了客廳——家庭物理空間中最重要的一個公共場所的佈局。隨著家庭擁有電視機數量的增加，越來越多的人們希望在家的的每一個空間，臥室、餐廳、廚房、甚至浴室，都能隨時隨地看到電視。電視機的出現，改變著家庭的空間格局與功能。

其二，電視建立了家庭與外部世界的聯繫。如同有人曾將電視機比喻為客廳通向世界的窗戶，通過它，家庭的小小空間與外部的廣闊世界建立起了現實的聯繫。其三，電視確立了家庭文化娛樂的中心。雖然家庭娛樂方式正日趨多元，但是，以電視為核心來安排家庭文化娛樂活動仍然是一種普遍狀態。晚飯後全家人一起看電視，在全球依然是一種常見的家庭集體行為。電視，在凝結著家庭成員之間的情感和心意，連接著個體和世界的關係，這種影響力使得人們如此依賴電視，信賴電視。電視，一直在持續有力地建構著一個家庭的心理空間。電視受眾個體擁有的家庭物質空間與電視化的心理空間，無疑對於電視審美活動產生著重要的影響力。

2　家庭環境對電視審美活動的影響。

雖然在電影、戲劇、電視的審美活動，在某一點上都是「集體共時接受」，但是，由於審美環境的限制性因素，電影、戲劇和電視的審美心理發生了顯著的變化。

儘管現在聽音樂會、看戲劇、看電影都已經成為大眾文化消費的常規形式，但是作為審美活動，公共文化

場所的特定環境在人們心中依然擁有一種莊重和儀式感。這首先體現在外在的著裝、禮儀，需要正襟危坐，有時還要盛裝出席；在觀看過程中，交頭接耳，悄聲談論、吃東西都會被視為不雅之舉；甚至何時鼓掌與叫好，掌聲的頻率都有一些規定。其次，「劇院感知是一種濃縮性的感知……當劇場感知的濃縮性成為一種約定俗成的習慣，觀眾在進入劇場之時就自然地更換了感知預期」[18]，這種約定俗成的習慣意味著一種審美經驗的儀式化規則，一種與之相適應的審美心理期待。第三，受眾的審美體驗常常是內省的，被電影螢幕和舞臺控制的，「在電影院裡，個人的反應──其總和及觀眾的群體反映──從一開始就最深地受制於他置身其中的群體化。個人的反應被表達的同時，又在自我監督」[19]。這種審美活動，是一種典型的「以它為主」的審美接受。

儘管早期的電視還曾被比喻為家庭中的小電影，但是，回歸本體屬性後的電視受眾審美活動就完全不同了，處於自由放鬆的狀態。作為一種開暇行為，家庭的私密環境賦予了電視審美活動很強的隨意性和自由度。其一，作為家庭的主人，不用一本正經，即使蓬頭垢面也不必擔心受人側目。其二，受眾可以隨意挑選節目，快速流覽和換臺，電視受眾就像在一個影像的超市中「電視漫遊」，在各種節目間流覽，挑選自己喜愛的節目稍作停留，沒有強制性的對象性指向。其三，受眾收視時常常進行著其他事務：做家務、打電話、吃飯、聊天，收視過程時斷時續，不斷地被打斷，然後再接續。其四，不論是家庭成員集體觀看，還是個人獨處欣賞，受眾的審美體驗與情感表達可以不受約束，呈現為開放式的，看到憤慨處可以放聲斥責，或罵或怒；激動處可以涕泗交流，或笑或泣，個人的情感表達和評價不受禁忌，不必隱藏。可見，電視受眾的審美活動，是典型的「以我為主」的審美接受。

18 余秋雨著：《觀眾心理學》，上海，上海教育出版社，二〇〇五年，第八〇─八一頁。

19 〔德〕瓦爾特‧本雅明著，王炳均等譯：《經驗和貧乏》，天津，百花文藝出版社，一九九九年，第二八一─二八二頁。

最能直觀體現影視接受差異的典型例子就是電影的電視化收看。不論是作為電視內容的電影節目，還是通過電視機觀賞電影DVD碟片，受眾的審美接受與影院完全不同。同樣一部電影作品，受眾儘管也可以像看電神，但是完全沒有影院收視環境和欣賞規則的制約，電視化的收視方式顯得隨意和放鬆，受眾完全可以聚精會視一樣去欣賞影片，吃東西、接電話、上廁所，甚至可以快進、慢放、檢索收看。一部完整的藝術作品，完全成為電視受眾可以操控的對象。

通過這種比較，我們可以說，如果電影和戲劇脫離了具有公共文化場域性質的劇院空間，就失去了其審美活動的夢幻感和吸引力；同樣，如果電視脫離了具有個體色彩與私密性質的家庭審美環境，其審美活動也就失去了它給予人的自由度、寬容度。所以，儘管隨著數位技術的發展，電視已經可以從固定接收終端發展成為移動接收終端，車載電視、手機電視、網路電視，意味著電視不一定在家庭環境中收看了。但是，迄今為止，電視仍然被認為是一個最適合在家庭環境中收看的電子媒體，適應現代工作與生活節奏的移動電視收視方式只是家庭收視的補充和輔助手段。

二、電視審美內容：伴隨性

曾經有一句電視廣告語「伴您成長」，令很多人印象深刻，因為在很多人的記憶中，尤其是獨生子女家庭的孩子們，幾乎就是在電視的陪伴下成長起來的。電視是生活的夥伴，在歐美國家，家庭主婦的電視機整天處於開機狀態，成為日常生活的伴音。伴隨性，是其他媒介不具備的電視媒介特性。所以，電視審美內容的伴隨性，不僅僅是電視播出時間量的填充，更是電視傳播特性與審美特性的功能體現，具體體現為傳播時效的同步性、傳播內容的連續性、審美接受的習慣性。

1　傳播的同步性

電視傳播技術最大的特點就在於「即時傳真」，憑藉著現代傳播技術的優勢，電視內容傳播在時效性上完全可以達到與生活同步、與時間同步。這種傳播的同步性包含了兩個層面的時間概念：一個是整個日常生活的自然時間流程，根據受眾普遍的生活規律安排設置節目，對時播出。時段劃分就是最好的證明，從早間上午、午間、下午、晚間、深夜，六大時段分割的是電視受眾的收視資源，接續的是電視受眾日常生活一整天的方方面面。另一個是特定時刻的同步。為了在時間上保持最大可能的與事件同步，電視生產不斷在時效上貼近電視直播的「零距離現在播報」，這種零時差的同步性構建了電視化的生活原生態。

2　內容的連續性

與電視內容傳播的同步性相對應的，是電視內容的連續性。一方面，無論是日播節目，還是週播節目，電視內容依據自然時間的連續性播出形成了對電視受眾審美注意力的有效引導。應該說，電視的審美注意是包裹在日常注意中的，外連內斷，外部具有較強的連續性，內部則是間斷性收視，具有非獨立性；而電影則是外斷內連，相對隔絕的特定時空裡，故事本身追求連續性，具有獨立性。另一方面，電視內容的連續性構成了一種標準化的、可重複的審美經驗，在固定週期內的固定時間，一種可被重複的體驗會引起受眾的審美期待。隨著收視分析中對受眾捲入程度的細化和量化分析，受眾對節目感知的一般性規律正在被固化為一種生產策略，通過節目的連續播出，有效的引導和敘事策略的採用，不斷地重複和強化受眾在某一方面的審美感知，形成習慣性的審美指向。

3 接收的習慣性

傳播上的同步性，內容上的連續性，形成了電視對受眾收視時間和收視心理的精確把握，促進了電視受眾收視習慣的形成。這種習慣性體現在：

其一，電視化的生活習慣。看電視已經成為當代人類普遍的日常行為之一，如同衣食住行，「它使起坐間變成娛樂中心，並使我們不想到別的地方去尋求娛樂。它減少了我們的社會生活、旅行和我們閒聊的時間。它使我們睡眠的時間減少了。它創造了一系列『媒介假日』的事情……它們在我們不知不覺中重新安排了我們的生活。」[20] 收看電視已經成為大多數現代人的一種生活習慣。用施拉姆的說法，電視就是家庭的時鐘，何時看新聞，何時看電視劇，節目時間表成為家庭生活的時間座標，標誌著家庭生活的節奏。在中國的很多地方，每天的十九點開播的《新聞聯播》，它成為大多數中國人晚餐的鐘聲，就是電視收視習慣的典型寫照。

其二，定向收視的心理習慣。收視心理習慣代表著一種對節目或欄目的忠誠度與心理依賴。出於個人對於某一類電視內容的偏好，對某一位主持人的喜歡等等，電視受眾普遍會形成各自的收視習慣，會在固定時間，甚至會和固定夥伴一起收看節目。當電視收視的習慣性形成一種強烈的心理依賴時，電視受眾就成為了「電視迷」。

20 〔美〕威爾伯·施拉姆 威廉·波特著，陳亮等譯：《傳播學概論》，北京，新華出版社，一九八四年，第二五四頁。

4 審美習慣與審美期待

在積極意義上，電視接收的習慣性有助於培養電視受眾富有個性特色的審美趣味，作為「主體的審美偏愛、審美標準、審美理想的總和，它像一個參照框架，對審美直覺與力所獲得的種種效應進行測量與權衡」[21]。受眾在長期的電視審美活動中將審美經驗和審美慣性積澱形成了審美心理定勢，這種定勢所構成的電視審美期待，會不斷促發電視審美主體的審美需求。

瑞士心理學家皮亞傑在認識發生論的層面提出了個體適應客體環境的兩種主要機能：同化和順應。「刺激輸入的過濾或改變叫做同化；內部圖式的改變，以適應現實叫做順應。」[22]顯然，同化是個體順勢接納外部刺激的一種常規狀態，接受者心理圖式或狀態並沒有發生質的變化，只是感受程度或規模的擴容與量變。而順應則不同，當個體原有的心理圖式或狀態不能適應、涵蓋新的外部刺激時，主體會適度地調整和改變自身，甚至創建新的圖式，以便能理解、接納、適應新的感知，顯然，順應引發的是個體心理圖式的質變。皮亞傑以同化和順應的機能平衡概括了人類接受資訊的普遍規律：「主體在認識中每遇到新的客體，總是先試圖用原有圖式去同化該客體，如獲成功，便獲得暫時的機能平衡；如同化不了，便調整原有圖式或創建新圖式以順應該客體，直至它能被納入新圖式之中，方始達到新的暫時平衡。」[23]

21 葉朗主編：《現代美學體系》，北京，北京大學出版社，一九九九年，第二六六頁。

22 〔瑞〕Ｊ・皮亞傑等著，吳福元譯：《兒童心理學》，北京，商務印書館，一九八一年，第七頁。

23 朱立元著：《接受美學導論》，合肥，安徽教育出版社，二〇〇四年，第一九九頁。

心理學的同化和順應之間動態平衡，為接受美學提供了心理學的來源，期待視野正是由此而來。審美期待既是一種定勢，具有穩定性；同時也是一種充滿活力的結構，具有審美驅動力，吸引著主體去尋找和對應。喜愛的電視連續劇播出，主持人或者節目的來臨，這種期待常常伴隨著一種「不確定的緊張力」[24]，令人焦灼不安，面對著沒完沒了的廣告，巴不得時間快些流逝，一旦節目的片頭音樂響起，熟悉的主持人亮相問好，我們心中的緊張就像水庫提閘放水，進入到一種緩緩流淌的狀態。

作為一種審美經驗的心理積澱，「審美經驗似乎並不是在它自己的領域裡『有機地』發展的，而是靠介入現實的經驗來不斷擴大和保持自身的意義領域的」[25]，因此，期待視野的不斷發展和完善構成了電視受眾主體的心理驅動力。也就是說，期待視野並不是一個封閉的自足系統，而是開放的，一方面需要在電視審美內容的伴隨中不斷地接受、積澱；另一方面需要電視受眾不斷地從現實生活中獲取經驗，審美經驗與現實經驗的互動與生發，才會賦予電視受眾期待視野的不斷更新與發展。

三、電視審美方式：消遣性

審美方式，也稱審美態度，是審美主體對審美對象進行審美觀照的態度與心態。電視審美方式的特性，是在與傳統審美方式進行比較的基礎上得以明確和彰顯的。這也就意味著，只有充分認識了傳統審美方式的基本特徵，我們才能深刻地認識電視審美方式這一現代審美方式的基本特性。

24 騰守堯著：《審美心理描述》，成都，四川人民出版社，一九九八年，第三○八頁。

25 〔德〕漢斯‧羅伯特‧姚斯著，顧建光等譯：《審美經驗與文學解釋學》上海，上海譯文出版社，二○○六年，第一三七頁。

1 中西方傳統審美方式的差異

回溯傳統審美方式，可以鮮明地看到中西方在審美方式上存在的顯著差異。

第一、在審美方式的總體原則上，中西方雖然都以「無功利」作為審美追求，但是路徑卻各有不同：中國古典美學更突出審美主體的體驗，追求物我兩忘的境界：「在審美過程中，中國要求主體虛心澄懷，去情去我以體會對象的神韻，西方主張通過放縱情慾而淨化自己」。[26]中國古典美學強調「虛靜」的審美心胸：從老子的「滌除玄鑑」開始，到莊子的「心齋」、「坐忘」，宗炳的「澄懷味象」，再到劉勰的「陶鈞文思，貴在虛靜」、郭熙的「林泉之心」……一脈流傳，「虛靜」的審美態度貫穿了中國古典美學的整個脈絡，成為主掌審美方式的內核。正是因為有了虛靜的心懷、心胸、心境，才能「疏瀹五臟，澡雪精神」，接納、品悟審美意象，以致「登山則情滿於山，觀海則意溢於海」，終而達到「澄懷觀道」的審美理想。

相比之下，西方古典美學則強調審美主體對審美對象的超越性把握，淨化與提升。從西方古典美學的始祖亞里斯多德開始，「淨化」論同樣綿延數千年，在這條主脈上，以佛洛伊德的「力比多」宣洩論到達高峰，「他會把自己認同於那些角色，放縱他自己的被激發起來的情感，並為這種激情的宣洩而感到愉悅，就好像他經歷了一次淨化。」[27]不論是悲劇、喜劇，還是崇高、荒誕，情慾激發與情感宣洩凸顯了審美主體通過審美淨化自身的需求。

26 張法著：《中西美學與文化精神》，北京，北京大學出版社，一九九四年，第二八八頁。

27 〔德〕漢斯·羅伯特·姚斯著，顧建光等譯，上海，上海譯文出版社，二〇〇六年，第二五五頁。

第二、在審美方式的基本類型方面，根據審美主體對審美對象的投入程度，基本上形成了兩條路徑。如同尼采對於音樂、戲劇、繪畫、舞蹈等經典藝術形態的兩種基本審美方式的界定：一種是酒神狄俄尼索斯式的審美方式，比如音樂、舞蹈，帶來的是迷狂忘我、沉浸其中的審美體驗；另一種是日神阿波羅式的審美方式，比如繪畫、雕刻，產生的是冷靜旁觀、置身其外的審美體驗。兩種不同的審美體驗對應了審美主體在審美活動中扮演的不同角色，這就是德國美學家佛萊因斐爾斯所區分的「分享者」[28]和「旁觀者」[29]。「一旦當他自願或不自願地採取旁觀者的審美態度時，任何角色的嚴肅性就即刻化為遊戲。」[29]本雅明感受到機械複製時代審美價值發生的重大變化，對應著經典藝術與複製藝術，他總結了藝術品的兩種審美價值：「一種側重於藝術品的膜拜價值，另一種側重於藝術品的展示價值。」[30]由此對應著兩種不同的審美方式：凝神專注式和消遣性接受式，凝神專注式接受側重的是藝術作品的展示價值，消遣性接受側重的是藝術作品的膜拜價值，抒發了對於古典藝術的悵惘。在傳播學研究中，有學者將受眾的收視活動分為敘事收視與批判性收視。從其指向來看，敘事收視對應的就是凝神專注式，批判式收視對應的消遣式接受。

追求的「震驚效果」，感慨膜拜價值之「靈韻」[31]的消逝，視對應的消遣式接受。

28　朱光潛著：《文藝心理學》，上海，復旦大學出版社，二○○九年，第四四頁。

29　〔德〕漢斯‧羅伯特‧姚斯著，顧建光等譯，上海，上海譯文出版社，二○○六年，第五頁。

30　〔德〕W‧本雅明著，王才勇譯：《機械複製時代的藝術作品》，杭州，浙江攝影出版社，一九九三年，第五九─六○頁。

31　〔美〕隆‧萊博著，葛忠明譯：《思考電視》，北京，中華書局，二○○五年，第二五五頁。

第三、在具體的觀照方式上，「中國採取仰觀俯察、遠近往返的散點遊目，西方運用的是選一最佳範圍，典型地顯示對象的焦點透視。」[32] 所謂觀仰觀俯察，源自《周易》所言的「仰則觀象於天，俯則觀法於地」、「近取諸身，遠取諸物」。作為中國古典美學中審美觀照的典型方式，仰觀俯察，遠近遊目勾畫了審美主體「遊目」審美對象的基本方式。

如果以審美主體和審美對象的關係來看待上述比較與區分，可以歸納為兩種基本方式：一種是投入式的審美方式，審美主體較深入地投入到藝術品構建的審美世界中，形成共鳴關係；另一種是非投入式的審美方式，審美主體對審美對象保持著距離，是為間離式的審美方式。就傳統而言，其重心仍然是立足於審美主體對審美對象的深度介入，更傾向於「聚精會神」式審美體驗。「我們在欣賞一件藝術作品的時候，並不需要從生活中帶進來任何東西。我們不需要把有關生活觀念和事物的知識帶入到藝術作品之中，也不需要熟諳生活中的各種情感。藝術使我們走出活動著的世界，進入到一個審美的世界中，在某些片刻，我們與人的利益相隔絕，我們的願望和記憶為藝術而凝滯，我們被拔升到生活的河流之上。」[33] 所以，傳統意義上獨立的審美活動是對現實生活的一種隔絕和中斷。

2 電視審美方式的消遣性、非投入式特徵

現在，我們將電視的審美方式與以上結論比照，會發現，電視審美方式走向了傳統的對立面，確立了一種以消遣接受為主的、非投入式的現代審美方式。

1. 同[33]。

32. 同[1]。

33. 〔英〕克萊夫·貝爾著，薛華譯：《藝術》，南京，江蘇教育出版社，二〇〇五年，第一四頁。

第一、在「凝神專注」的基礎上，電視審美更多體現為「消遣接受」審美方式。

電視審美活動中，電視受眾雖然可以作為分享者，聚精會神、凝神專注地移情到電視審美世界中，處於一種同輩同喜的共鳴與淨化的審美體驗狀態，但是，這種狀態卻沒有其他類似電影或戲劇那樣連續持久，由於不斷被外在事物介入，所以電視審美方式更多地採用「非投入式」。電視受眾更多的時候是作為旁觀者，置身其外，消遣性地品評電視審美世界，處於一種冷靜客觀的審美間離狀態。

但是，這並不意味著電視審美方式中完全摒絕了投入式審美方式，有意味的是，在電視審美活動中，凝神專注式的審美方式與消遣接受式的審美方式之間並沒有明顯的邊界，電視受眾無需事先的鋪墊和準備，可以自由轉換。雖然電視受眾在不斷地進入一個個「美的場景、美的瞬間」，但是如果不是格外注意，我們可能並不會時刻意識到自己處於何種審美狀態，沒有邊界，自由轉換。電視審美，恰恰就在這兩種審美方式之間遊移，時而停留於凝神專注，時而停留於消遣接受，有時兩種接收方式兼而有之。而且，彼此之間的邊界存在著遊移，相互轉化，電視受眾在電視節目和頻道之間漫遊，時而進入，時而遊出，「進行消遣的大眾則超然於藝術品而沉浸在自我中」，他們對藝術品一會兒隨便衝擊，一會兒洪流般地蜂擁而上。[34] 在這種電視漫遊過程中，電視受眾都在不斷地選擇進入、選擇性退出。選擇性進入時，「人們可以更為關注參與敘事傳統的某種具體細節，他們可能對情節、行動的場景或劇中人物感興趣。」[35] 受眾的投入狀態可能很深入，以至於深陷其中，不能自拔；「甚至在極端的情況下，人們會如此的投入到故事、行動或角色中去，以致於節目的刻畫對他們來說

35 〔美〕隆·萊博著，葛忠明譯：《思考電視》，北京，中華書局，二○○五年，第一二八頁。

34 〔德〕W·本雅明著，王才勇譯：《機械複製時代的藝術作品》，杭州，浙江攝影出版社，一九九三年，第四○頁。

似乎是真的，讓他們感覺到它們就在那兒，就在他們的周圍，構成正在發生著的事物的一部分」。而一旦被周圍的現實世界所擾亂，或故事告一段落，受眾立刻就會選擇性退出時，就會恢復到漫不經心的流覽狀態，冷眼旁觀。[36]

第二、在「焦點透視」的同時，電視審美更傾向於「遊目移視」的審美方式。

在電視語言本體層面，攝影機的影像生成功能從一種技術功能上升為焦點透視的審美方式，確立了「以觀者為中心」的權威地位；但是，真正展示電視語言魅力的，並不是焦點透視的技術本能，而是在於蒙太奇鏡頭組接語彙序所組接出的「遊目移視」。可以說，在影視出現以前，沒有任何一種媒介與藝術的審美方式，可以如此有機地將中國古典審美方式「仰觀俯察、遠近遊目」的多視點立體透視與西方焦點透視的古典藝術法則結合起來，創造了一種現代審美方式。郭熙曾提出過著名的觀山「三遠」說──高遠、平遠、深遠，這種「山形步步移」[37]、「山形面面看」[37]的移步換景審美方式恰恰就是電視審美方式的準確表述。

「審美活動有兩種基本存在形式，一是非獨立的形式，它滲透在人類的其他實踐活動之中。二是獨立的形式。」[38]與傳統審美活動，包括電影、戲劇的投入式審美方式不同，電視審美活動是一種非投入式、開放式的現代審美活動，電視審美方式是獨立與非獨立的統一體，投入式與非投入式的結合，凝神專注與消遣接受的有機構成，形成了「不是欣賞的欣賞，不是審美的審美，不是藝術享受的藝術享受」[39]的獨特魅力。

36 〔美〕隆・萊博著，葛忠明譯：《思考電視》，北京，中華書局，二〇〇五年，第一二九頁。

37 葉朗著：《中國美學史大綱》，上海，上海人民出版社，一九八五年，第二八一頁。

38 胡經之著：《文藝美學》，北京，北京大學出版社，一九八九年，第三四〇頁。

39 高鑫著：《電視藝術美學》，北京，文化藝術出版社，二〇〇四年，第三六九頁。

四、電視審美體驗：日常化

審美環境的家庭性，審美方式的閒暇性，審美內容的伴隨性，都是從外部界定了電視審美活動的特性；如果從審美體驗的本質來看，「體驗本身的本質不僅意味著體驗是意識，而且是對什麼的意識，並在某種確定的或不確定的意義上是意識。」[40] 應該說，所有的審美體驗都是一種對特定對象的意向性把握。電視審美體驗與戲劇、電影等其他藝術形態最大的不同在於，它是一種日常化的體驗。

（一）生活真實感：電視審美體驗

我們不妨先來對比一下受眾在觀看戲劇和電影時的審美體驗是一種什麼狀態？

觀看戲劇時，「觀眾似乎處於一種強烈的緊張狀態中，所有的肌肉都繃得緊緊的，雖極度疲倦，亦毫不鬆弛。他們互相之間幾乎毫無交往，像一群睡眠的人相聚在一起，而且是些心神不安地做夢的人，像民間對做噩夢的人說的那樣。」[41]

觀看電影時，走進影院的觀眾對於電影的收視體驗已有期待和約定，「觀眾覺得自己完全處於孤獨之中，而這種感覺恰恰是觀賞電影特有的愉悅之一。……觀眾的狀況近似於獨自沉思默想，他彷彿在觀看什麼人的夢

[40]　〔德〕胡塞爾著，李幼蒸譯：《純粹現象學通論》，北京，中國人民大學出版社，二○○四年，第五一頁。

[41]　〔德〕貝‧布萊希特著，丁揚忠等譯：《布萊希特論戲劇》，北京，中國戲劇出版社，一九九○年，第一五頁。

境。……他希望自己旁若無人，單獨與電影和電視默默交流，暫時變成聾啞人。」

可以看出，無論是戲劇，還是電影，它們的審美體驗都體現出一種非日常化，一種白日夢的狀態。這是因為戲劇、電影的生產與創作遵循的「戲劇化」原則，主要通過假定性、誇張性拉開與生活的距離，借助舞臺世界和銀幕世界，構造一個疏離日常生活的審美世界。所以傳統藝術的審美體驗主要是強調與生活的隔絕與疏離：「審美體驗不僅是一種與其他體驗相並列的體驗，而且代表了一般體驗的本質類型。」正如作為這種體驗的藝術作品是一個自為的世界一樣，作為體驗的審美歷物也拋開了一切與現實的聯繫。」保持審美距離，正是傳統藝術的藝術真理與法則。在觀影時相對中斷的時間之流中，呈現在眼前的儘管可能像極了生活，非常逼真，比如很多紀實風格的影片，觀眾心中依然很清楚，這只是故事，只是夢幻。

那麼，看電視時呢？在家庭熟悉舒適的環境中，可以一邊做著其他事情，一邊時不時地流覽著不同頻道的節目，按照自己的收視習慣隨意收看，似乎不那麼專注；但是，由於電視具有的這種高度逼真的傳播優勢，與現實時空同步伴隨的虛擬同構，以至於受眾會產生一種錯覺，常常將電視的媒介現實等同於現實本身。「通過即時傳真的現場感，電視藝術營造了一種同以往藝術門類很不相同的『現實生活的幻象』。」

布洛克在《美學新解》中表達了對於真實的理解：「世界並不存在我們感知的所謂未加變化和解釋的真實，我們感知到的真實永遠（必然是）要經歷主體的解釋和變換，用藝術的專門術語來說，我們看不到真實本

42 〔俄〕埃亨鮑姆著：《電影修辭問題》，載於李恒基等主編：《外國電影理論文選》（修訂本）上卷，北京，生活·讀書·新知三聯書店，二〇〇六年，第一〇五頁。

43 〔德〕漢斯—格奧爾塔·伽達默爾著，洪漢鼎譯：《真理與方法》，北京，商務印書館，二〇〇七年，第一〇一頁。

44 苗棣著：《解讀電視——苗棣自選集》，北京，北京廣播學院出版社，二〇〇四年，第一六頁。

身，我們真實看到的是某個人提供給我們的某種關於真實的解釋。」電視的「高度逼真性」，雖然只是向生活原生態真實行進過程中的一種「階段性真實」，一種關於真實的解釋，但是已經達到了前所未有的尺度。如果說其他藝術體驗是通過創造出不同於生活的藝術感受，一個與日常生活保有距離感的藝術世界、審美世界的話，那麼電視審美體驗構建的是一種原汁原味的「生活真實感」。[45]

其實，這種生活真實感也是一種假定。所謂假定性，「一般是指通過藝術媒介對客觀環境的非原樣的表現。」[46] 實際上，所有的藝術與媒介都是以其特有的手段和方式去假定現實。但是電視的假定性卻有著複雜的構成，既有藝術假定，也有非藝術假定。藝術假定通過表現性手段，主觀創造與虛構，引起受眾的想像性，通過藝術真實間接地達到生活真實感；非藝術假定：逼真性再現，客觀原生態、非虛構，直接的生活真實形成生活真實感。「如果戲劇、電影等媒介中的『藝術假定』，是為了通過『藝術的真實』來喚起觀眾對於生活真實的『幻覺』，那麼，電視的『假定』則有喚起觀眾對於生活真實『幻覺』的一面，又有喚起觀眾對於直接產生『生活真實感』的一面。」[47] 正是藝術假定與非藝術假定的混合存在，所以電視的收視體驗具有真幻合一的獨特性，「通過電視的『藝術假定』或『非藝術假定』，所帶來的電視觀眾對直接的『生活真實感』的追求，是電視美和審美的獨有的特徵。」[48]

45 轉引自章柏青、張衛著：《電影觀眾學》，北京，中國電影出版社，一九九四年，第二〇一頁。

46 彭吉象著：《影視美學》，北京，北京大學出版社，二〇〇二年，第二六二頁。

47 胡智鋒著：《電視美學大綱》，北京，北京廣播學院出版社，二〇〇三年，第一六頁。

48 同2。

其實，電視受眾對「生活真實感」的追求和對「日常化」認同中，表徵著電視受眾對於切實把握世界，確認自身生存的現實心理需求，「他們在不斷尋找那些在某些方面能與他們的世界中的日常生活體驗相通的節目；這個世界指的是他們與別的家庭、朋友、同事所共有的一個世界。」[49] 對應著這種需求，電視生產的的重心自然就不會滿足於製造夢幻，而是關注當下，關注現實，「它注重每天發生了什麼，亦即那些慣常、重複和習以為常的經驗、信仰和實踐：……它強調現在，沉浸與當下的體驗與行動的即刻性當中，……它強調制度領域之外或其空檔之中，自發的共同行為包含著一種非個體性的同在一起的體驗感；這強調的是一種共同的愉悅感，在嬉笑遊戲的社會交往中與別人同在一起。」[50]

（二）日常生活審美化語境下的「日常化」

隨著景觀社會，消費文化的時代的到來，視覺文化、圖像傳播日益成為人類傳播的語言，成為認識世界、社會的最主要方式。在今天，電視成為審美活動日常化的典型表徵，一方面構成了當今審美文化的主導型態，給普遍意義上的大眾以審美體驗的的感知，感性化的生活；另一方面，電視審美，對受眾的審美意識、審美思維、審美能力構成了深刻的影響。

在這種語境下，電視審美體驗的日常化，呈現出了兩個主要特點：

[49] 〔美〕隆・萊博著，葛忠明譯：《思考電視》，北京，中華書局，二〇〇五年，第二〇七頁。

[50] 〔英〕邁克・費瑟斯通著，楊渝東譯：《消解文化──全球化、後現代主義與認同》，北京，北京大學出版社，二〇〇九年，第七七頁。

1 審美體驗的碎片化。不同於其他藝術審美，強調通過阻滯獲得審美愉悅，電視審美感知具有直覺性，比較快速，因為觀眾的隨意性收看，所以，它更強調瞬間收視的視聽審美快感——從而獲得即刻的審美愉悅，因而，電視審美體驗常常是碎片式的、拼貼感強烈的現代審美體驗。

2 審美體驗的類型化。電視生產採取的是一種高度類型化形式，不同欄目之間依靠類型加以區分；同時，以欄目的方式對節目主題，形式設計、版式風格，包括主持人的語言風格和講述方式等予以固定、固定時段、固定時長連續播出，從而形成了高度「電子複製」式的類型化審美體驗。在收視經驗的不斷積累下，受眾對於不同審美體驗類型的編碼方式形成了默契和約定。調動不同的審美能力：比如科學探索類節目，主要是傳播未知神秘的陌生化體驗，類型化使得受眾可以自動分類，面對電視劇、綜藝節目、新聞、紀錄片等不同類型，受眾或停留於視聽的愉悅，或停留於故事與情節的講述，或感受思想的震盪。

至此，我們可以對電視審美活動及其特性做出一個相對完整的界定：電視審美活動是電視受眾對電視內容進行審美觀照的心理體驗，它具有審美環境的家庭性、審美內容的伴隨性、審美方式的閒暇性、審美體驗的日常化等基本特性。

也許，與經典藝術所對應的傳統審美活動相比，電視審美活動似乎不具有「純粹性」，或者「經典性」，但是，我們認為，電視審美活動，其審美主體是最廣泛與大眾化的，審美形態是最豐富多元的，審美方式是集傳統與現代於一體的，審美體驗是最貼近日常的現代審美活動。

第二章
審美視閾中電視受眾的特質

受眾在影視審美活動中扮演著十分重要的角色，在影視作品審美價值實現過程中起到了非常關鍵的作用。

整體上看，受眾在影視審美活動中呈現出趨同性和差異性兩種基本特質。但由於電影和電視在內容、接受環境、參與方式等方面有很大的差異，因此，電視受眾與電影受眾相比較，在審美活動中又更加富於理性和個性。

第一節　受眾在影視審美活動中作用

相對於文學、戲劇、繪畫和攝影等傳統的藝術樣式，影視是一門新的藝術樣態。影視的審美特性既具有一切藝術所表現出的普遍性，也有屬於自己的特殊性。按照接受美學的觀點，影視作品在創作完成之後還只是一種靜態的「第一文本」，要最終實現作品的審美價值，還必須依靠受眾的參與；由此可見，受眾在影視作品審美價值實現過程中的作用很重要。那麼，受眾在影視審美活動中是如何發揮作用的，又將呈現出何種特質呢？

一、影視作品的審美價值

影視作品不僅能夠以識育人，提高人們的認知能力；還能以理服人，給人以智慧上的啟迪；而且還能以情動人，給人以美的享受。這種從情緒情感上打動受衆、感染受衆，給受衆帶來美的享受的功能就是影視作品的審美價值。之所以說影視作品具有審美價值是因為以下幾個原因。

第一，影視作品滲透著人類共同的情感。「沒有無緣無故的愛，也沒有無緣無故的恨」，影視創作同其他藝術創作一樣，創作者靈感的迸發絕對不是毫無緣由的，一定是社會生活中某件事或某個人激起了他的創作慾望和創作衝動；其次，一旦創作人員，包括策劃、導演、編劇、演員、攝影等投入到具體的影視創作當中，他們在社會生活當中的個人情感也一定會自覺不自覺地投射到作品當中，包括他們的喜怒哀樂的情緒，情感認知態度以及情感價值判斷標準等。這些情感集中表現在作品的藝術形象身上，可能是某個人物角色也可能是某個對象，還有可能是某件事。「一件藝術品就是一件表現性的形式，這種創造出來的形式是供我們的感官去知覺或供我們去想像的，而它所表現的東西就是人類的情感。當然這裡的情感是指廣義上的情感。亦即任何可以被感受到的東西——從一般的肌肉覺、疼痛覺、舒適覺、躁動覺和平靜覺到那些最複雜的情緒和思想緊張程度，還包括人類意識中的那些穩定的情調。」因此，一旦受衆對影視作品進行「感知」、「想像」，就可能會被創作者投入到作品中的「人類情感」所感染，發生情緒反應，可能歡呼雀躍、手舞足蹈、激動不已、快樂忘懷，也可能淚流滿面、捶胸頓足、悲傷不已、痛苦萬分。

1　蘇珊・朗格：《藝術問題》，南京出版社二〇〇六年版，滕守堯譯，第一八頁。

影視作品中既有對國家情、民族情等「公共情感」的抒發，也有對親情、愛情、友情等「私人情感」的描述。總之，以情動人，用情感人，充分挖掘情感的力量是影視藝術創作的重要手段之一。

近幾年，中國電視大片創作進入了一個繁榮的時期，如《故宮》、《再說長江》、《大國崛起》、《遷徙的人》等。這些紀錄片之所以稱之為「大片」，原因之一就是這些片子總是蘊含著深厚的、歷史的「公共情感」。以《再說長江》為例，該片在情感的把握上十分成功。比如三峽移民那集，和延伸出來的對國家、對民族的一種自內心的情感，對故鄉，對家園，對家族，以及對一種地域文化的留戀，創作者很巧妙地把移民者發情感交織在一起，把三峽移民那種錯綜複雜的情感狀態和內心的矛盾充分表現出來，展現出了他們捨家為國、大義凜然的氣魄和氣度。

二○○八年的中國電視螢屏上，一批以紀念改革開放三十年為主題的各類電視節目隆重推出，形成了一道濃墨重彩的亮麗風景。在眾多此類節目中，由中央電視臺《半邊天》欄目策劃推出的二十集系列片《繁花——打工妹三十年實錄》，以其細膩、質樸而又頗具力度的筆觸，描摹了三十年來一個龐大而又時常被人忽略的重要群體——打工妹鮮為人知的生活與心路歷程，成為改革開放三十年紀念宣傳熱潮中一道別致獨特的風景。該片選擇了三十年來發生在打工妹這一群體最為典型、最具說服力、感染力和影響力的人物、故事、事件，從改革開放初期第一個外資企業招聘的第一批打工妹，到近年來最新一批打工妹；從這一群體最集中的深圳到北方的若干大中城市；從腳踏實地的一線工人到浪漫多情的民工詩人、畫家；從她們的日常生活到她們豐富多彩的業餘生活；從她們的磨難到他們的維權；從戀愛、婚姻到她們的社會網路，跨度之大，人物類型之多，涉及領域之廣，都是以往電視螢屏上少有的。全片無論是從創意還是構思都緊緊圍繞一個「人」字，尤其注重表現他們的情感變化，相當深入地觸及了這一群體拼搏奮鬥、悲歡離合的個人情感心路歷程，表達了主創者對打工妹生存狀態及命運變遷的深切關注與同情。

第二，影視作品的形式本身具有審美價值。形式就是對內容內在結構的把握，是由一定的語言材料和藝術手段（類型、題材、結構、表現形式）呈現出的外在形態。關於形式與內容之間的關係問題，一直就存在兩種不同觀念和理論：一種是重內容輕形式；一種是輕形式重內容，即形式主義。我們認為，「內容和完全適合內容的形式達到獨立完整的統一，因而形成一種自由的整體，這就是藝術的中心。」即形式是內容的形式，內容是形式的內容，形式與內容不是簡單的對立關係，也非簡單的厚此薄彼、孰輕孰重的問題，而應該有機完整地統一在藝術作品之中。但這絲毫不能說形式的作用不重要，形式對內容有巨大的能動作用，表現在三個方面：一是恰當的形式有利於內容得到充分的表現；二是完美的形式能夠使內容得到深化或昇華；三是形式本身具有獨立的審美價值。關於藝術形式，克萊夫·貝爾曾經提出藝術作品的基本性質就是「有意味的形式」。這裡有兩層含義：一是藝術作品各個部分、各個要素以一種獨有的方式組合起來決定了作品的呈現形態；二是這種形態能夠召喚起人們的「意味」，即審美情感。「形式」之所有有「意味」是因為它們蓄積著社會歷史內容和人類的審美情感。[3]

長期以來，影視創作者一直都在孜孜不倦地追求更加豐富新穎的藝術形式，其原因主要有以下兩個方面：一方面這是創作本身的需要，因為豐富形式的表現手段，開拓形式的表現空間，是影視藝術本身發展的內在動力；另一方面這又是為了不斷滿足受眾的審美需求，因為觀眾在影視作品的欣賞上總是永不滿足，渴望新奇，渴望創新。下面簡單舉例說明近些年影視作品在形式探索上的一些成果。

2　黑格爾：《美學》第一卷，第一五七頁。

3　童慶炳：《文學理論教程》高等教育出版社一九九八年版，第一五四、一五五頁。

首先在語言形式上，從人類早期的結繩記事等符號語言到延續至今的文字語言，從靜態的攝影語言到動態的影視語言；從單一的視覺語言、聽覺語言到聲畫結合的視聽綜合語言；影視語言實現了人類語言功能的綜合化，也使得人類語言表現力獲得最大化，更加直觀、更加通俗，更加易於接受、樂於接受。近些年來，在中國的影視創作上，無論是電影還是電視紀錄片，都在走「大片」之路，前者像《英雄》、《無極》、《滿城盡帶黃金甲》、《赤壁》等影片，後者像《再說長江》、《大國崛起》、《故宮》、《復興之路》等，它們不惜重金使用大場面、大調度、航拍、特技、特效、快節奏，就是為受眾製造一個個感覺奇觀、一場場視聽盛宴。

其次在敘事上，傳統的以照時間先後順序敘事的手法被一些導演棄用，取而代之的是一些全新的敘事手法。如被譽為「鬼才導演」的昆汀塔倫蒂諾在他的影片中，採用的是一種循環中嵌套倒敘、多線並進的精巧結構。其代表作《低俗小說》就是運用這種結構把「文森特和馬沙的妻子」、「金錶」、「邦妮的處境」三個故事以及影片首尾的序幕和尾聲五個彼此獨立而又緊密相連的部分，巧妙地結合在一起，講得趣味十足，引人入勝。

第三，影視作品為受眾提供審美棲息的場所。影視作品的藝術價值最根本之處還在於它為受眾提供了一個審美棲息的處所，因為影視作品刻畫的世界既源於現實又遠離現實。受眾進入審美體驗狀態之後，就到了一個無功利的審美世界。之所以說是「無功利」，是因為受眾與現實以及影視作品保持了適當的「距離」。與現實保持距離，就是指受眾不自覺地從現實世界「逃脫」，日常生活中的功利之事完全被拋在腦後；與影視作品保持距離，就是指受眾是以一種審美體驗者的角色與影視作品中的人物相識相知，而不是「當事人」。正如朱光潛所說：「戲劇也曾使我迷戀，劇中全是表現我的痛苦的形象與影視作品中的人物相識相知，而不是「當事人」。正如朱光潛所說：「戲劇也曾使我迷戀，劇中全是表現我的痛苦的形象和激起我的慾望之火的形象。沒有誰願意遭受苦難，但為什麼人們又喜歡觀看悲慘的場面呢？他們喜歡作為觀眾對這種場面感到悲憫，而且正是這種悲憫構成他們的快感。這不是可悲的瘋狂又是什麼？因為一個人愈是受到悲慘情節的感染，就愈難擺脫這類情節的控

制。」[4]

影視作品所提供的審美棲息場所是遠離現實而進入到一種詩情幻化的哲學境界，並在其中領悟到人生的真諦和宇宙的奧妙，從而得到自我的超越和人格的提升。受眾與現實以及作品保持距離，不代表就進入了審美棲息場所，要到達這片「世外桃源」還需要經過一個複雜的心理過程：首先是受眾與創作者、影視作品中的人物之間，產生思想與情感上的共鳴；其次是受眾在讀解影視作品形式基礎上，進入到一個自由廣闊的想像空間，使情感得以淨化；最後才是受眾通過對作品的感悟和理解，要麼對現實世界暫時忘懷，從而獲得一種精神上和心靈上的愉快和解放感，進入到超脫於現實社會生活的自由世界；要麼意識到現實社會生活與藝術世界的社會生活的巨大差距而感到幡然醒悟、豁然開朗，從而得到一種振聾發聵、耳目一新的審美快感。

綜上，影視作品具有審美價值，這種審美價值不僅體現在作品對人類共同情感的表達，也體現在影視作品的形式本身和內容上。但一部影視作品完成之後，還不意味著它的審美價值就能實現，作為一個靜態的「文本」，它只是擁有了具備審美價值的「潛質」，但要最終實現它，還必須由受眾參與才來完成。這就是受眾在影視審美活動中的作用。

二、受眾在影視審美活動中的作用

依據馬克思關於社會化大生產的一般原理，廣義的生產包括狹義的生產、流通、分配和消費四個環節。與此相適應，廣義的影視藝術生產基本上可以用創作、傳播和接受三個環節來概括。

[4]　參見：朱光潛：《悲劇心理學》，安徽教育出版社一九九六年版。

「生產直接是消費，消費直接是生產，每一方直接是對方。可是同時在兩者之間存在著一種媒介運動。生產媒介著消費，他創造出消費的材料，沒有生產，消費就沒有對象。但是消費也媒介著生產，因為正是消費替產品創造了主體，產品對這個主體才是產品，產品在消費中才得到最後完成。」[5]影視藝術生產與影視藝術接受一樣存在著這種辯證互動的關係：影視藝術接受決定了影視藝術生產的對象、影視藝術接受的方式和需求；影視藝術接受又反作用於影視藝術創作。而受眾就是影視藝術接受活動的主體，他們正是通過這種反作用來影響作品審美價值的實現的。

第一，受眾接受標誌著影視藝術生產的完成。完整意義上的影視藝術生產並非以創作者創作完成一部作品作為結束。一部影視作品無論其在語言形式上多麼優美，結構上多麼新穎，內容上多麼豐富，主題上多麼深刻，沒有在影院放映或者電視臺播出，沒有受眾接受之前，它的審美價值也就無從談起。

藝術作品的審美價值只有在受眾的審美接受活動之中才有可能顯現，影視作品更不例外，而且相對於其他藝術作品來講，影視作品似乎更需要受眾的參與，因為影視作品的參與性更強，這一點我們在後面會詳細闡釋。當影視作品成為了審美對象，受眾成為了審美主體，完整的審美關係建立，審美活動才可能發生，影視作品的審美價值正是在審美活動的過程中實現的。受眾在影視審美活動中扮演著至關重要的角色，發揮著重要的作用，他不是被動的接受者，而是具有審美接受能力、審美創造能力和審美評價能力的「審美者」。[6]

5　馬克思：《〈政治經濟學批判〉導言》，見《馬克思恩格斯選集》第二卷，人民出版社一九七五年版，第九三—九四頁，轉引自：童慶炳：《文學理論教程》高等教育出版社一九九八年版，第二七三頁。

6　童慶炳：《文學理論教程》高等教育出版社一九九八年版，第二八四頁。

因此，影視作品在創作的時候就考慮到發行這個重要的環節。以中國的電視劇生產為例，中國電視劇是製播分離做得最成功的節目類型之一，隨著近些年電視劇市場的放開，民營資本、海外資本進入到了電視劇市場，電視劇的年產量也是節節升高，但是播出平臺的增加卻十分有限，因此出現了僧多粥少，供大於求的矛盾。「目前中國每年生產電視劇大約在一萬二千部集左右，實際上電視臺需要的也就六七千集。」這就意味著一些電視劇拍攝完之後就進入了庫房，除了製作方知道有這部片子之外，電視觀眾根本就沒有欣賞接受這部片子的機會，那麼片子的審美價值也就無法得以實現。

第二，受眾需求制約著影視藝術生產。影視受眾的實際需求決定了影視藝術生產的規模，即決定了影視藝術生產多少的問題。這是影視藝術創作的基本規律，也是影視產業發展的基本規律。這點在中國影視產業逐步市場化的過程當中體現得十分明顯。以電視節目為例，隨著電視傳媒市場化程度不斷加深，電視市場競爭的加劇，電視製作者、創作者以及播出方的受眾意識越來越強，因此過去那種「我播你看」的那種高高在上的「單行主義」思維已經悄然改變。相反的是，電視的內容與市場、與觀眾的收視日益緊密地結合在一起，受眾的需求越來越被重視，受眾需求就成為節目生產製作的核心指標。頻道專業化就是在這種背景下出現的，所謂專業化頻道就是以特定專業性的內容、面對特定服務對象所組合成的頻道。由此可見，專業化頻道就是受眾需求專業化、分眾化的產物。如果頻道建設、節目內容生產還無視電視受眾的實際需求，追求大而全、小而全，全面撒網的話，其結果必將會喪失一批電視受眾。

7 國家廣播電影電視總局發展研究中心：《二〇〇七年中國廣播電影電視發展報告》，新華出版社，第八二頁。

每一個專業化頻道都有它非常鮮明的風格和它的主打的內容，形成統一性、個性和獨特性。如女性頻道、生活頻道、法制頻道、旅遊頻道、讀書頻道等等。近幾年來，中央電視臺、各省、區、市等電視臺紛紛向頻道專業化方向發展。在不斷的調整中，各個頻道更加突出專業化特色，使節目編排得更加合理、有序，更利於不同群體觀眾收視。如中央電視臺科教頻道以「教育品格、科學品質、文化品位」為宗旨，以開掘人的知識、智慧、能力為己任，以傳播先進的文化和實現社會的文明進步為目標的文化品格，和追求真、善、美的審美品格，在眾多頻道中脫穎而出，體現很強的號召力；省級臺在頻道專業化的步伐上走得也很快，一方面開辦貼近百姓生活的都市頻道、生活頻道、娛樂頻道、音樂頻道、外語頻道等專業化頻道，同時省級衛視還根據自己的資源優勢進行特色定位，如湖南衛視定位於大眾娛樂、重慶衛視定位於故事、江蘇衛視定位於情感、安徽衛視定位於電視劇等；省級地面頻道中被譽為「地面頻道四小龍」的浙江教育科技頻道、江蘇城市頻道、湖南經視臺、山東齊魯臺本身也是專業化探索的成功案例。隨著數位化進程的加快，電視頻道的專業化程度將更加細化，例如動作電影頻道、釣魚頻道、高爾夫頻道、老故事頻道等等。

如果脫離了受眾的需求，影視藝術生產將失去了目的和意義。受眾還在一定程度上左右著影視藝術擴大再生產的能力，如果沒有受眾的接受，影視藝術的擴大再生產將不可能實現；而影視藝術生產將無法回收成本，影視藝術生產將失去目的和意義。

8 彭吉象、楊乘虎：《中國電視頻道化生存的理論構想及其行銷策略——訪北京大學藝術學院副院長彭吉象教授》，《現代傳播》二〇〇六年第三期。

9 胡智鋒、趙帆：《創建科教頻道的意義和價值》，《電視研究》二〇〇一年第七期。

10 趙德全、李嶺濤、羅霆：《中國電視省級地面頻道四小龍序言——中國電視省級地面頻道四小龍概念的形成》，中國廣播電視出版社二〇〇七年版。

如果受眾需求旺盛的話，相關的影視資源，如資金、人才等將會因勢而動，合理調配到這些需求旺盛的節目類型、題材和內容上，從而決定了影視藝術生產的方向。

影視藝術的接受活動是影視受眾的一種主觀的、積極的、能動的、創造性的審美活動。受眾通過影視藝術接受這一重要的環節，制約著影視藝術生產的實現、方式、規模、目的和動力，從而影響了創作者以及影視作品的審美取向、審美判斷和審美標準等，最終影響影視作品的審美價值的實現。那麼，受眾在影視作品的審美活動中又將呈現出何種特質呢？

第二節　受眾在影視審美活動中的一般特質

受眾在影視審美活動中的特質指的是受眾作為個體的受眾對審美對象的心理接受狀態的總和。它包括兩個方面：一是作為個體的受眾對審美對象的心理接受狀態；二是作為群體的受眾在共同面對同一審美對象時彼此間的心理接受狀態。這兩種心理接受狀態一般都可以概括為趨同性和差異性兩個方面。所謂趨同性一方面指的是受眾對影視作品的審美認同，即受眾接受影視作品審美價值，也可以說是受眾對創作者的審美認同；另一方面指的是不同受眾對同一影視作品有相同的審美評價。所謂差異性指的是不同受眾對相同的影視作品持不同的審美評價。但是受眾審美心理的趨同性和差異性都是相對的，暫時的，沒有絕對的、一成不變的趨視作品不能產生審美認同，即受眾對影視作品的審美價值不認可；另一方面指的是不同受眾對相同的影視作品同，也沒有絕對的、永遠的差異，受眾在審美接受活動中總是在趨同中尋找差異，差異中又不自覺地走向趨同。

一、影視受眾審美趨同的原因

為何影視作品的美能夠被受眾接受？受眾與影視創作者，以及不同的受眾之間又能夠產生共鳴呢？首先應該從美是什麼這個原命題說起，美的本質應該具有普遍性、穩定性和常態性，它不會簡單地因為一時一地一人的不同而產生很大的變化，因此創作者認為是美的受眾也可能會認為是美的；其次從價值層面說，影視作品歸根結底都有自己的主題思想，這其中包括了審美價值，而審美價值是人類的普世性價值，受眾一般都會接受，因此審美趨同也就不足為奇；再從審美的過程考察，審美過程是一個複雜的心理情感過程，而人類的情感結構又具有相似性；與一切藝術活動一樣，影視審美活動也具有其不可超越的民族性、時代性和地域性，因為任何創作者、受眾都是特定時代的產物，他們的創作活動以及審美接受活動同樣逃避不了這種客觀「限制」。

第一，美具有普遍性、穩定性和常態性。關於美的定義，古今中外的理論家運用不同的理論，並從不同的視角進行探索、闡釋和論證，形成了眾多的派別。但概括起來不外乎客觀說、主觀說和主客統一說。客觀說又可以分為兩派，一派認為美是對象形式規律或自然屬性，如古希臘就講美的各種比例、對稱、和諧和數學規律；還有一派認為美在於對象體現某種理式、理念和精神等。主觀說也有很多流派，但都不外乎認為美在於對象表現人的情感、意志、意識和意願等。所謂的主客統一說又可以劃在這兩大派別之內[11]。總之，關於什麼是美，美的本質是什麼，截至目前還沒有最終統一的標準。這是一個終極命題，關於這個問題的探討還將持續下去。

11 李澤厚：《美學三書》，天津社會科學出版社二〇〇三年版，第四二九頁。

儘管如此，但對於美的認識和理解也不是沒有認同可言，否則我們無法解釋為什麼一件藝術珍品、一部影視作品、一支樂曲舞蹈可以在世界範圍內流傳多年，能夠得到不同民族、不同文化、不同政治理念、不同宗教信仰的受眾的歡迎、欣賞和一致好評。一些經典影片如《人鬼情未了》、《亂世佳人》、《魂斷藍橋》、《羅馬假期》、《鐵達尼號》、《麥迪遜之橋》、《北非諜影》、《西雅圖夜未眠》、《阿甘正傳》不僅深受西方人喜愛，同樣流行於世界其他國家；不僅征服了當時的電影受眾，也感動了當代電影受眾；不僅有大量的年輕粉絲，還有大量的中老年影迷。由此可見，美的藝術作品是超越時間、空間和文化的，具有普遍性和永恆性的。

第二，審美價值是一種普世性價值。影視藝術作品都有自己明顯的價值傾向，可能每部影視作品要表現的重點不同。無論是電影還是電視劇，無論是現實題材還是歷史題材，無論是哪個國家的影視作品，它們要表現的主題可能不同，但歸根結蒂都離不開人類世世代代都普遍關心的那些藝術作品，其宣揚的總不外乎是人類千百年來被奉為金科玉律的永恆主題，例如褒獎真善美、鞭笞假惡醜，讚美自由鞭笞獨裁，歌頌和平反對戰爭。

第三，人的情感結構具有同一性。人的情感結構指的是情感發生的機理和模式，這種結構儘管看不見摸不著但有它的共性特徵，因為它是一定歷史積澱起來的產物。具有相同的情感結構在情感的發生時才可能達到情感共識，人類的情感共識指的是人類在對事物評價中，尤其是情感評價中存在著相當的一致性，這種一致性繼而成為了人類思維中共有的潛在意識。也就是說，當某種相似情感和相同經驗無數次在人們的心理上重複後，便會沉澱在人們心靈深處的潛意識層面裡，這種潛意識被榮格稱為「集體潛意識」。榮格提出審美經驗和藝術創造取決於人類的集體潛意識，即美感來源於藝術幻想。而幻想源於人類集體潛意識中的神話原型和意向，源於人類心靈深處的某些陌生的東西，它們像是來自人類史前時代的原始經驗，通過遺傳存在於個人的潛意識

最深層。一旦審美對象的某些特徵符合審美主體深藏的集體潛意識的原始經驗和意象時，受眾就可能獲得強大持久的美感。「每一種原始意象都是關於人類精神和人類命運的一塊碎石，都包含著我們祖先的歷史中重複了無數次的換了和悲哀的殘餘，並且總的說來始終遵循著同樣的路線生成。他就像心理深層中一道深深開鑿過的河床，生命之流在這條河床中突然奔騰成一條大江，而不是像從前那樣，在漫無邊際而膚淺的溪流中向前流淌。」[12]

第四，審美具有鮮明的民族性。「人是社會關係的總和」，作為每一個個人都有屬於自己的集體、組織，而民族就是一個最穩定、最集中，特色最鮮明的集體或組織。每一個民族都有著共同的地域、自然環境、社會環境、生活方式和風土人情，有著統一的語言、文化和大體相同的心理狀態、思維習慣。這些因素綜合起來構成了受眾審美接受心理的鮮明的民族性或者叫民族風格。中華民族在審美心理方面具有某些區別於西方國家的共同的特質。中國傳統審美文化中所提倡的文以載道、天人合一、剛柔相濟、美善統一、情理統一、重義輕利等等，長期以來深深紮根於每一個炎黃子孫的心靈深處，構成了我們審美接受心理的獨特性。

首先反映在民族語言上。由漢字組成的語言系統有別於其他語系，有其高度的概括力和表現力，在結構上追求韻律、對稱的形式美。這種語言習慣還影響和決定著受眾的思維習慣和心理習慣，進而是審美傾向和審美習慣。

其次是在民族文化上。中華民族歷史悠久、源遠流長，這不是一句空話，五千年多年的歷史文化確實為我們的影視創作提供了取之不盡用之不竭的素材資源，例如流傳甚廣的神話傳說、世代傳唱的英雄傳奇、數不勝數的歷史人物。無論是《功夫熊貓》還是《花木蘭》在中國都收穫了驕人的票房，其成功原因之一就是影片透

12 榮格：《論分析心理學與詩歌的關係》，見《榮格文集》第一五卷。

著濃濃的中國文化氣息，以《功夫熊貓》為例，它在短短三天內就取得三千八百萬票房。影片除了熊貓和功夫是兩大最具中國特色的文化元素之外，像阿寶（熊貓）家的傳統手推車與麵館，和平村的四人轎、鞭炮、針灸與傳統廟會，人物角色的服飾、漢字、毛筆字、筷子以及村民們的生活習慣也很符合中國古代特點。在建築風格方面，飛簷斗拱、紅牆綠瓦，而寺廟中更是裝點了許多山水畫、瓷器、室內的牆壁、柱子、桌椅繪製都頗具中國特色。這些都給中國觀眾帶來了強烈的文化認同感和吸引力。

還有就是在民族精神上。好萊塢電影或明或暗都在宣揚美國人的精神——英雄主義，大至整個宇宙星球，小至一個地區國家，美國人始終都在扮演著拯救者的角色。像災難片、戰爭片、反恐片絕大多數都在講述同樣的主題，那就是美國人的拯救神話。以上提到的文以載道、情理統一、天人合一、美善統一、剛柔相濟、重義輕利等等，是中華民族的文化觀、藝術觀、自然觀、倫理觀、行為觀、處世觀的表現。

進入現代社會，隨著工業化、資訊化的開展和深入，人類社會的交流更加頻繁，相互之間的影響也越來越多，世界的距離越來越小，地球也越來越成為「地球村」（麥克盧漢語），資訊傳播的手段更加先進、快捷，效率更高。全球化最大限度地打破了流行的區域限制，使流行時尚第一時間遍及全球，形成一股強有力的時尚浪潮。為了追求經濟效益，更快佔領國際市場，現在很多影片的首映採取的都是全球同步首映。

儘管世界經濟、資訊全球化的程度越來越高，文化全球化的口號也在不斷被提起，但是我們發現，文化全球化的背後則是文化「本土化」、「民族化」的呼聲被不斷被提起。各個國家的政府都在致力於自己的文化傳統的保護而努力。我們同樣如此，我們有幾千年燦爛悠久的歷史文化，這是我們影視創作取之不盡用之不竭的源泉，因此中國影視創作一定要符合中國受眾的語言習慣、文化生活習慣以及民族精神，堅定地走「本土化」特色之路，這點隨後詳述。

第五，**審美具有鮮明的時代性**。美是一種發展的文化共識，它不是靜止的，而是富有朝氣的動態變化。

因此，美的感知也是伴隨人類實踐的發展而不斷變化發展的。人類思想在不斷演變，人類審美文化共識的標準也隨之改變。美與審美活動都具有鮮明的時代標誌性。以文學為例，每個時代流行的文學體裁樣式各不相同，先秦散文、漢賦、唐詩、宋詞、元曲、明清小說分別在各自的時代佔據著藝術的最高峰，取得了巨大的藝術成就，也引領著受眾的審美風向；從人物畫上看，唐朝流行豐腴之美，到了宋朝就變成了以瘦為美。表面上看，這是藝術發展的規律所致，但也反映了受眾審美取向的時代變化。[13]

受眾總是一定時代的人，受一定時代的社會生活、哲學思潮、美學觀念、藝術思潮的制約和影響，因此具有明顯的「有時代局限性」（歷史局限性）。影視是一種高度綜合的藝術樣式，它吸取百家之長，如文學、戲劇、繪畫、攝影、舞蹈、建築等，但同時也受其他藝術的歷史發展的影響，同樣無法擺脫其時代性。受眾的時代性和影視作品的時代性是一個問題的兩個方面，都是時代性特徵在大的影視生產中的反映。

以電影為例，在這短短的百餘年的歷史中，電影的美學思潮經過了幾個大的階段的變化。[14]一是早期發展期（電影誕生到第一次世界大戰）的三大流派，以電影之父路易·盧米埃爾威代表的電影紀實派，以梅里埃為代表的電影戲劇派，以格里菲斯為代表的電影綜合派。三種流派的探索對電影的發展意義重大，開啟了電影美學探索的先河。

二是電影美學的探索期（第一次世界大戰到六十年代中期）。這一時期的電影大概可以分為「詩化電影」階段（無聲電影階段）、「散文化」電影階段、義大利新現實主義和法國新浪潮。這一時期的電影充分展示自己的綜合特性，向詩歌、散文、戲劇、小說等藝術樣式學習。

13　彭玲：《影視心理學》，上海交通大學出版社二〇〇七年版，第一五四頁。

14　參見胡經之：《文藝美學》北京大學出版社一九九九年版，第三四五頁。

三是電影有機結合期。這一時期的電影以關注現實生活，尤其是普通人的生活為主，通過小人物的悲歡離合來打動觀眾。在美學思潮上趨向多遠化、哲理化、紀實化、心理化和綜合化。[15]

中國影視文化建設同樣具有時代特徵，自新中國成立以來，經歷了創建期（一九四九至一九七八）、繁榮期（一九七八年至八十年代末）、轉型期（二十世紀八十年代末至今）三個大的歷史階段。「創建期」的中國影視文化建設又經歷了四次反響較大的浪潮，即娛樂化、紀實主義、新英雄主義、平民化。這些浪潮有的是階段性的影響，有的是持久性的影響，不管其影響的程度如何，但的確體現了中國影視文化在「轉型期」階段最突出、最獨特、最鮮明的一些特徵，並為未來新世紀中國影視文化建設打下了扎實的基礎。[16]

第六，**審美具有鮮明的地域性。**在同一個時代和同一民族的不同地域中，由於自然環境、社會環境以及人文環境的差異，受眾的審美心理也會有不同的特點。中國幅員遼闊，民族眾多，長期的歷史形成了不同的地域文化，大一點說有南北文化的差異，南方稍顯婉約，北方略顯粗獷；小一點有海派文化、京派文化、嶺南文化等之分。這些文化特徵在各種藝術風格上都有體現，包括建築風格、曲藝風格、文學風格、服飾風格、繪畫風格、音樂風格等等，深深地影響著受眾的日常社會生活，包括受眾的審美接受心理。

這種地域性一方面是文化多樣性和豐富性的體現，符合我們「百家爭鳴、百家齊放」的文化政策，也有利於保持文化的活力和創造力。近些年來，這種地域性的影視題材深受歡迎，以電視劇為例，東北的鄉村題材電視劇在央視和地方衛視紛紛熱播，如《劉老根》、《馬大帥》、《插樹嶺》、《希望的田野》、《鄉村愛情》、《福喜臨門》等等，有的還因為收視效果好，接著拍續集。這種地域性體現在以下幾個方面：

15　參見：羅慧生：《世界電影美學思潮史綱》，山西人民出版社一九八五年版，第十八—二十一章。

16　胡智鋒：《轉型期中國影視文化建設的四個浪潮》，《新華文摘》二〇〇二年第二期。

一是富有特色的地方方言。東北方言不講平仄，語氣、語調都極具個性特徵，而且幽默、滑稽，有戲謔色彩。例如《鄉村愛情》中的經典臺詞「老好了」、「咋這樣呢」、「長痛不如短痛，短痛不如不痛，當然，不痛是不可能的」等被觀眾和網友爭相模仿。

二是富有個性的人物性格。不管男女老少，東北人的性格都以爽朗、幽默、豪邁著稱。《鄉村愛情》中塑造了一個農村中年婦女形象「謝大腳」，有一個典型的東北人物個性，給觀眾留下了深刻的印象，從她的語言、一顰一笑這些小的細節到她的愛情婚姻生活，無不體現著一個樂觀豁達、熱愛生活、追求幸福、愛恨分明的鮮明性格。

三是富有特色的文化。東北二人轉隨著春晚小品家喻戶曉的影響，儼然已經成為東北文化的象徵。東北題材的電視劇啟用的演員大多都是演二人轉出身的，他們把這種二人轉的幽默輕鬆、詼諧搞笑的文化融入進了電視劇中，把一部部鄉村戲演得有聲有色。

二、影視受眾審美差異的原因

一部好的影視作品，主創人員認為十分好，但是受眾卻不買帳；或者是一部分受眾叫好，其他受眾卻不以為然。這就是受眾審美的差異性，具體說有這樣幾個原因。首先，美是客觀的不變的、是唯一的，但是審美活動卻是主觀的、是相對的，從美到受眾的美感不是簡單的傳遞，而是複雜的傳播和接受過程，正是因為這個過程中有諸多環節和仲介，所以導致美最終形成不了受眾的美感，或者是達不到預想的效果；其次，從受眾角度考慮，審美接受活動說到底是受眾的個人行為，即便是處於同一環境，每個受眾的所思所想不盡相同，因為受眾的審美能力千差萬別；再從審美接受活動的角度考察，審美接受是一種高級的心理活動，它需要一定的環境

作為支撐，但是作為影視接受活動來講，它的接受環境有很大的隨機性和不可控性。

第一，審美標準不統一，具有相對性。對於美而言，一個民族認為是美的事物，另一個民族不一定認為其美，或者認為美的程度不一；一個地區流行的東西，在另一個區域就不一定有市場；即使是相同的事物在此時此地被廣泛推崇，而在彼時彼地就不一定被受眾接受；同一個受眾在不同年齡段甚至是不同的聲譽就是明證，一部作品持有不同評價。影視作品同樣如此，中國的很多影視作品之所以在國際上還沒有很高的聲譽，中國的電影與好萊塢的相比，中國的電視劇與韓劇、美劇、日劇相比在國際上還沒有什麼市場；馮小剛的賀歲片在內地的票房可謂是鶴立雞群，絕對的票房保證，但是「馮氏幽默」卻不被香港觀眾青睞。二十世紀九十年代曾引起萬人空巷的電視連續劇《渴望》，現在播出就沒有當時那個效果；對於中國受眾來講，小時候幾乎都會對老版的《西遊記》如癡如醉，但成年之後再收看的話就沒有那麼心馳神往。[17]

第二，受眾的審美能力不同。受眾因審美能力有別從而導致他們在審美體驗時所到達的審美層次不同，所體會的審美愉悅感度也就不同。影響受眾的審美能力強弱的因素很多，例如受教育程度、文化水準、社會經驗等。一般來講，受教育程度越高、文化水準越高、社會經驗越豐富，他們可能對審美對象的認審美知活動就會越容易，審美活動的開展也可能就越順利；相反因為對受眾的不熟悉可能導致審美活動中的「誤讀」；但是受眾也會因為對審美對象不熟悉而對審美活動更加專注，因為這種陌生感時常會激發受眾的審美情趣。審美注意不說明受眾活動的完成，要得到完整的審美體驗，還需要更加複雜的審美理解活動。而審美理解活動是更為深層次的審美心理活動，它恰恰需要調動受眾的想像能力、聯想能力。如果受眾的審美能力到不到藝術作品要求的水準，受眾就很難獲得完整的審美體驗。

17　http://ent.sina.com.cn/r/m/2009-04-07/182224459816.shtml

第三，受眾的審美期待不同。在審美接受活動中，作為審美接受主體的受眾，基於個人和社會複雜的原因，心理上往往會有一個既成的結構圖示。這種結構圖示就是受眾的審美期待。通常，審美期待是受眾一種積極主動並富有活力的心理狀態，而且有較強的不確定性，會依據審美者自身不同的審美需求對審美對象產生不同的期待。[18]

影視受眾的審美期待包括對創作者的期待、人物形象的期待、主題的期待等。影視作品不同於傳統的藝術創作，它是集體智慧的結晶，因此，影視受眾對創作者的審美期待包括對導演、演員、攝影，甚至是策劃人和製作人等的期待。尤其是對一些知名的導演、演員的審美期待更為明顯，因為他們在以往作品中的表現已經給受眾留下了深刻的印象，在受眾心中形成了思維定勢。這些已有的審美經驗都構成了他們的審美期待，影響他們的審美體驗。例如，「突迷」（熱衷於《士兵突擊》的粉絲）對《我的團長我的團》就有十分強烈的審美期待，因為《我的團長我的團》是《士兵突擊》原班人馬打造的。很多電視臺就是利用這個來編排節目，以達到收視效果的最大化，例如重慶衛視趁著《潛伏》的熱播立即播出《落地請開手機》。就收視效果和作品本身的品質來講，《落地請開手機》與《潛伏》相比還是有相當大的差距的，但是因為孫紅雷在《潛伏》裡的精彩演出就吸引了一部分受眾去重新認知或者接受他主演的作品。

第四，受眾的審美接受環境不同。瑞士心理學家愛德華·布洛在《作為一個藝術因素與審美原則》一文中提出了審美心理距離理論，所謂心理距離理論就是審美主體（受眾）在心理上要與審美對象保持一定的距離，不能過遠、過近都難以產生美感，因為過遠會使審美主體很難到達審美狀態，不能進入到審美對象中去體驗其中的

18 彭玲：《影視心理學》，上海交通大學出版社二〇〇七年版，第一四四頁。

美感；過近的話又使受眾將現實世界與藝術作品中的世界混淆等同；受眾只有與審美對象保持適度的距離才能體會其中的美感。

現實情況是這種適度的距離很難獲得，人們在現實生活中總是會有一種實際的、功利的目的和態度，但是審美活動則要求受眾放棄實際利益，擺脫現實困擾。從現實世界迅速過度到審美世界需要一定的「功力」。影視作品的欣賞有其特殊性，純粹的「靜坐」狀態都不可能發生，尤其是現在社會通信技術十分發達，即便是在電影院還能聽見一些人小聲接電話，或者是偷偷看信；電視劇更是隨意性十足，由於是家庭伴隨式接受狀態，所以收看電視的行為一般伴隨著聊天甚至是幹家務，這種接受的效果可能就會好；但是這種接受環境的適度很難。正因為如此，有的受眾有了相對「虛靜」的接受環境，他的審美接受的效果可能就會好，但是這種接受環境的差異性相當難以避免，這也雜的隨機性和變動性，不以個人的意志為轉移，也很難預計，因此影視接受環境的差異性具有十分複是導致受眾在影視的審美活動中保持著差異性的原因。

綜上，影視受眾的審美趨同是普遍性、共性，而審美差異是特殊性、個性，但沒有絕對的趨同，也沒有絕對的差異，審美趨同中總是蘊含著審美差異，審美差異中又包含著趨同。趨同和差異相互存在、相互影響，並相互轉化，大致可以分為四種模式，即同中求同，同中求異，異中求異，異中求同。

所謂同中求同，就是指受眾的審美的趨同性。當受眾的這種趨同心理佔據上風時候，影視創作就會形成一股潮流或者是趨勢，但是這種審美趨同也應該有度，不能一味的求同。我們發現在影視的創作中，這種潮流或者是趨勢持續的時間越來越短，只能「各領風騷數幾年」。其原因有：從藝術本身的發展規律考慮，一味的趨同會導致藝術「獨裁」，其結果是藝術的發展動力不足，衰竭消失，這顯然違背了藝術多樣性的規律；從受眾角度考慮，一味的趨同會導致「審美疲勞」。

所謂的同中求異，就是指受眾審美的差異性，這是對「同中求同」的否定。這就是我們經常在分析某種潮

流或者是趨勢時，必須補充和注意的，因為「蘿蔔青菜各有所愛」，所謂的潮流或趨勢也有其相對性，常常一種潮流的流行已經暗含著另一種趨勢的興起，或者是兩種潮流雜糅在一起界限十分模糊。

所謂的異中求異，就是指一味的差異，是審美差異化的極端。這種情況基本上不可能存在。因為如果一部作品得不到任何受眾的認可的話，那麼很顯然，這部影視作品也就不具備審美價值。但是這不能說明這種審美心理的不存在或者是毫無價值，因為求異的心是永不停歇的、永遠發展的。

所謂的異中求同，就是對異中求異的否定。藝術創作最終要為了實現自己的審美價值，必須要符合受眾的審美需求，作為影視藝術更是以追求受眾的大眾化為目標，因此，如何考慮受眾接受，符合受眾的審美心理是任何創作者首要考慮的問題。

因此，在影視受眾的審美接受活動中，沒有永恆的趨同，也不會有永恆的差異。所謂的趨同和差異是一種動態的、變化的，趨同到一定得程度必然會有差異，差異到一定得程度又會產生趨同，這就是哲學上的否極泰來、物極必反。趨同和差異作為影視受眾審美接受的基本特質，永遠不停地運動著，影響著影視創作，也影響著影視接受。從根本上說，審美的趨同和差異就是藝術辯證法的體現，是藝術發展的內在規律和動力。

第三節　電視受眾在審美活動中的特質

審美趨同和審美差異是影視受眾在審美活動中的基本特質，但是因為影視在內容上有很大的差異性，電視受眾的審美活動與電影受眾的審美活動也有其不同特點，這就導致電視受眾在電視審美活動中表現出不同特質，那就是更加理性和個性。

所謂電視受眾的理性是一個相對概念，指的是受眾在電視審美活動中與其在電影審美活動中相比，在審美心理上有更強的現實感、日常感和參與感，從而顯得更加理性或者更加容易保持理性，但這絕不是否定受眾在電視審美活動沒有感性力量的參與。

所謂電視受眾的個性同樣是一個相對的概念，指的是受眾在電視審美活動中比其在電影審美活動中，更加容易保持自己的個性特徵。

一、受眾審美接受的內容

考察受在審美活動中的特性首先必須從審美對象的內容入手，其次再從審美活動本身出發。因為審美活動是一種接受活動，因此，受眾的接收環境便成為我們考察的重點；又因為影視受眾的審美活動是一種互動性、參與性很強的活動，因此，受眾的參與方式也成為我們要考察的要素之一。電影和電視無論在內容上、接受環境上還是參與方式上都有很大的區別，下面就從這三個方面來分析電視受眾在審美活動中的理性與個性。

第一，電視內容的現實性使電視受眾更容易保持理性。在內容上，儘管影視都是時間的藝術，但電影更多的側重於「過去時」和「將來時」，而電視則側重於「現在時」。

電視節目提供的內容現實感較強，而電影內容相對來說卻更為夢幻。面對現實性的內容，受眾體會更多的是真實感、親切感，因此更加容易保持理性，並找到個性的契合點；而面對虛幻性內容，受眾感受最多的陌生感、距離感，因此更加產生感性的衝動，這種情況下，受眾也容易失去自己的個性。

電影是造夢的藝術，一個夢工廠，它遠離現實，追求間離效果，追求視聽語言的刺激，奇觀性、震撼性很強，陌生感、距離感更足。例如，電影在景別的選擇上多用遠大全，即遠景、大景、全景，這樣的景別一方

面製造視覺衝擊力，易於吸引觀眾的注意；另一方面也通過這些製造奇觀效應，給觀眾帶來陌生感，因為這種景別通常是超出人正常的視覺觀察範圍的。另外，由於電影受時長的限制，必須在短時間內講完一個完整的故事，因此這就要求電影在敘事的節奏上要快於電視，因此電影的時間是濃縮的時間，情感的時間，與日常生活上的時間有很大的區別。

「電影產生一種全然是浪漫幻覺的夢境……它提供的是最具魔力的消費品，即夢幻。」[19]這就是電影的陌生化處理，即便一些很現實的題材，它也故意製造一些陌生感，讓觀眾投入其中。一些電影總是不遠萬里在一些杳無人煙的地方取景，這樣做的目的之一，就是讓觀眾進入一個奇幻的世界、陌生的世界，從而更好地讓觀眾進入到故事中去。尤其是一些可科幻片、魔幻片，它講述的故事內容可謂天馬行空。

例如，在票房和獲獎上都創過記錄的魔幻史詩巨作《魔戒》三部曲[20]展示給我們一個的就是一個神奇的、陌生的世界：美麗的矮人王國、猶如仙境的精靈王國、恐怖陰森的魔都，這些都是超出觀眾的日常生活體驗的，

19 馬歇爾‧麥克盧漢：《理解媒介》，何道寬譯，商務印書館）二○○○年地一版第七四頁。

20 筆者注：三部電影都進入全球影史最賣座的10電影（截止二○○六年為止），《魔戒首部曲：魔戒現身》全球票房八點七一億，名列全球影史第十位；《魔戒二部曲：雙塔奇兵》全球票房史第五位；《魔戒三部曲：王者歸來》全球票房更是驚人地達到了十一點一九億，名列影史第二位，僅次於《鐵達尼號》。三部電影的全球累計票房近三十億。在奧斯卡頒獎典禮上，《魔戒》三部曲也毫不遜色，三部電影都被提名奧斯卡最佳影片，最終《魔戒三部曲：王者歸來》斬獲奧斯卡獎。《魔戒首部曲：魔戒現身》在第七十四屆奧斯卡頒獎典禮上獲包括最佳視覺效果、最佳音效剪輯、最佳原創配樂、最佳攝影，《魔戒二部曲：雙塔奇兵》在第七十五屆奧斯卡頒獎典禮上獲包括最佳視覺效果二項大獎，而《魔戒三部曲：王者歸來》榮獲第七十六屆奧斯卡包括最佳影片、最佳視覺效果在內十一項大獎，彼得也第一次問鼎奧斯卡最佳導演。三部電影共獲十七項奧斯卡獎。

因此，觀眾在欣賞影片時，很容易對這些陌生的世界產生興趣而跟著劇情進入這個魔幻的世界，並享受每一刻的刺激。

電視內容的伴隨性、貼近性很強，親近感、現實感很足。電視在景別上更多的採用中景和近景，這也是為了符合人們正常的視覺範圍，讓受眾對節目內容產生真實感和信任感；在敘事上由於它沒有太嚴格的時長限制，像電視連續劇、日常性的欄目，天天跟觀眾見面，它的節奏跟受眾日常生活的節奏相吻合，尤其是電視節目的播出有其固定的時間段，因此受眾與電視節目之間很容易就長生一種伴隨感、依賴感、相約感和親近感，某個時間點收看某個電視節目或者是某部電視劇已經成為了人們生活的一部分，電視對於受眾來說不再是一種冰冷的機器，而是有感情的朋友。

「不論電視的樣式、方式、形態等有多少新奇怪異的組合，電視內容作為傳媒的本質永遠是第一位的，而這一傳媒本質又集中地體現在一個『時』字上。由於電視內容的播出完全按照人們日常生活的自然時間流程進行設置和編排，因此電視內容與生來地擁有了作為人們日常生活伴生物的獨特傳媒性質，不論是非虛構類還是虛構類內容都無法脫離『日常生活伴生物』的電視傳媒本質：所謂『即時性』或『時效性』，不僅僅是對資訊類的新聞節目而言，從廣闊的意義上來看，所有的電視內容都應當把握和體現日常生活伴生物的『即時性』和『時效性』。具體說來，電視內容的現實感主要體現在以下五個方面：

1 **時代感：**時代是電視內容所發生的最宏大的背景，如果電視內容能夠體現足夠的時代感和時代特色，它就會為人們所關注、所記憶。不論是多麼動人、感人和有深度的內容，如果不能體現我們時代最富普遍意義的價值取向、精神氣質和心理狀態、情感狀態，電視內容就很難成為觀眾的寵兒。

2 **時尚感：**時尚更多關注的是一個時期比較前沿、比較新銳的一種潮流和取向，由於電視內容不僅僅是傳統意義上的宣傳與創作，而是與電視媒體的產業和市場開發緊緊結合在一起的，因此是否具有時尚

特質，往往意味著是否引領大眾消費，進而吸引大眾的關注，形成相關的產業鏈，所以不管我們喜歡不喜歡，電視產業和市場開發的客觀需求都要求電視內容具有時尚特質。

3　時下感：至少從電視內容的敘事層面來看，關注時下、關注當下，從現在進行時的問題、現象和狀態切入，是電視內容相當明顯的敘事特徵。我們發現，同樣的內容如果按照從『盤古開天地』說起的方式展開敘事，往往會遠離現在的觀眾，而從當下切入，從時下觀眾普遍熟悉、甚至現在發生的某些現象、動態、問題切入則完全不同，更能抓住觀眾的注意力。

4　時機性：這裡主要指的是播出時機。電視內容傳播效果如何，恰當的播出時機的選擇常常是關鍵性因素。若能準確地判斷來自政治、市場、文化、社會心理等諸多方面的趨勢，選擇最合適的播出時機，來滿足觀眾最迫切、最期待、最需求的時機播出，往往會產生事半功倍的良好效果；反之，輕則事倍功半，重則出現偏差，甚至影響電視媒體的形象、生產與發展。

5　時段性：同樣的電視內容選擇什麼樣的時段進行播出大有講究，特定電視內容與特定時段大多有著普遍的、規律性的對應關係，一般說來，常規工作的早間、日間、午間、晚間和深夜，每個時段觀眾收視大體都有相似的普遍需求，比如早間時段以資訊總匯、高頻度、短資訊、大信息量和一定服務功能為主要特點的內容可能適合大多數電視觀眾尤其是上班族的需求，而深夜時段也許是一般觀眾普遍的話類內容或者深度新聞評論性節目更受歡迎，而日間時段故事性的電視連續劇也許是一般觀眾普遍的需求。當然，由於國家與地區、特定地域、特定年齡段以及職業、性別、生活方式等所帶來的差異也是顯而易見的，因此不同媒體、不同內容的不同時段的設計將是電視內容實現傳播效果最大化極其重

要的因素。」[21]

由此可見，電視受眾和電影受眾所接受的內容有很大的不同，在現實內容面前，受眾的理性當然更容易保持；在夢幻內容面前，受眾更多的是聯想、想像、神思多於慎思，感性多於理性。

第二，電視內容的現實感是電視受眾個性實現的前提條件。電影在內容上強調夢幻的陌生感，電影受眾欣賞電影，總是心嚮往之，試圖在電影中迷失自己，忘記生活，逃避現實，從而獲得快感。因此，受眾也就不太關心影片中的內容是否符合自己的現實個性需求。

而電視在內容上側重於追求現實認同感，電視中的人和事對於受眾來講，就是「最熟悉的陌生人和事」，儘管不認識，但是卻很瞭解。電視受眾總是試圖從節目中找到適合自己的或者是從中汲取對自己有用的經驗。

非虛構類的電視節目自不必說，如新聞類節目、紀實類節目等，這些節目都是現實生活中發生的真人真事，節目中出現的人和事對於電視受眾來說是再熟悉不過的；對於虛構類的電視節目，如電視劇等同樣是如此，現實題材電視劇所講述的故事對電視受眾來說同樣不陌生，即便是歷史題材電視劇，也大多採取的是「現代化」的處理方式，要麼用歷史的外衣包裹現代人的故事，要麼對歷史做現代人的方式進行處理。

因此，電視受眾不是逃避現實，而是觀察現實、關注現實，並試圖在電視中「尋找自己」，因為電視中出現的人和發生的事情，彷彿就在自己的身邊。例如深受觀眾喜歡的電視劇《金婚》，沒有曲折離奇的愛情，也沒有天馬行空、懸念重生的情節，就是中國家庭中司空見慣的愛情、婚姻和日常生活。而這些經歷恰恰是每位觀眾都或多或少、或直接或間接地獲得過這方面的經歷或者是經驗。

21 胡智鋒、顧亞奇：《中國電視內容生產的潮流與趨勢》，《中國廣播電視學刊》二〇〇六年第一期，《新華文摘》二〇〇六年第六期。

故事從一九五六年佟志和文麗從相識、相知到相愛，再到結婚開始，一直講到二〇〇五年兩人的金婚時刻。貫穿這五十年的就是夫妻倆無休止的爭吵……

一九五六年春節，佟志在朋友大莊婚禮上認識了年輕漂亮的小學數學教師文麗，認識是故事的開始，也是爭吵的開始。兩人因為大莊的婚事，彼此立場不同，一見面就火藥味兒十足，彼此有很深成見，文麗指責佟志包庇朋友大莊，欺騙自己表妹梅梅，有道德問題，佟志非常冤枉，也認為文麗非常主觀，不瞭解情況亂扣帽子。

……

二〇〇五年，兩人的金婚之年，文麗對小保姆蘭蘭要求苛刻，佟志則對蘭蘭太客氣，老倆口為此經常拌嘴，一氣之下分房居住。金婚之日來臨，小輩們決定大辦一下，文麗想穿婚紗，佟志反對，兩人鬧彆扭。

所有這些情節和故事對於中國電視觀眾來說都不陌生，這就是中國最典型的、最普通的婚姻生活。但它卻吸引了無數的觀眾，這就是因為電視受眾的個性在劇中找到了印證，或者可以說劇中的生活就是大家真實生活的寫照，受眾與劇中的人產生共鳴，找到契合點。這就是電視的真實性、貼近性和相關性的體現。

二、受眾審美接受的環境

接受環境的不同導致受眾的審美感受也不同。電影的觀賞是在一個相對封閉的場所進行的。當觀眾走進電影院放映廳的時候，就進入了一個獨立的、與外界隔斷的（手機信號被遮罩或者是靜音）漆黑環境。由於接受環境的封閉和安靜，電影受眾的審美接受過程也是相對封閉的，觀眾只有跟影片交流，而不能附近的觀眾交流，這就迅速將受眾與現實社會生活拉開了距離，因此電影受眾更容易對影片產生神聖感和儀式感。

電視受眾是一種開放性的、家庭式的接受環境，尤其是隨著技術的發達，車載電視、公交電視、戶外大屏、移動傳播、樓宇電視等不同的電視形態不一而足，這讓電視受眾的收看行為更加便捷和隨意，電視接收完全一種日常伴隨式的接受。由於收視環境的開放性和隨意性，在電視節目播出的過程當中，電視受眾的意見和建議就會及時出現，而其受眾之間可以相互交流，甚至直接回饋給電視節目播出方。那麼，電視受眾就沒有了那種神聖感和儀式感，取而代之的是熟悉感，因此更容易保持日常生活的理性。電視受眾接受的隨意性體現在一下幾個方面。

1　**沒有目的限制。** 收看電視一般沒有太強的計劃性，不受某種目的限制：觀眾可能是為了獲取一些資訊，例如收看新聞節目、天氣預報等資訊類節目；也有可能是獲得知識，例如收看一些知識傳播類的節目，如一些講壇類、探秘類的節目；也有可能是為了娛樂，例如收看一些娛樂選秀節目、電視劇等；也有的純粹就是為了消磨時間，打發無聊，隨便看看。但是收看電影則不同，觀眾在確定去電影院之前一般都已經有了某種特定的目標，專門為了某部影片而去的。

2　**沒有對象限制。** 當某個觀眾在某個時間段來到某個影院的時候，上映那部電影事先已經被確定好，觀眾只有選擇看與不看的權利，而無選擇哪部片子的權利。因此，電影觀眾收看電影都是「有備而來」，就是為了看某部影片才在某個時間點來到某個影院的。而電視節目的可選擇性很強，中國目前有電視頻道三千多家，電視欄目上萬個，電視劇年產量一萬多集，再加上境外電視臺的落地、引進劇的播出，中國電視觀眾有太大的收視選擇空間。電視受眾手握遙控器隨時可以更換頻道，選擇自己喜歡的節目。

3　**沒有環境限制。** 收看電視的環境相對來說是輕鬆自由的，受眾可能一邊收看電視一邊幹其他的活，也可能隨時和身邊的觀眾點評正在收看的節目；而且收視行為也是不固定的，可能會被現實生活中突如

其來的事情干擾、打斷，此時受眾的視線立即會從電視機轉移到現實生活中。但是在電影院收看電影，受眾彼此之間，受眾與外界之間都要受環境的制約，保持安靜，受眾的行為有高度的一致性，都是聚精會神地欣賞影片。

電視審美接受環境的隨意性和開放性有利於電視受眾審美理性和個性特徵的保持。

第一，電視受眾審美接受環境的隨意性有利於受眾保持理性。電視受眾在相對開放、隨意的氛圍中，與日常生活保持著密切的接觸，因此更容易保持理性；而電影觀眾在相對封閉、嚴肅的環境中，與日常生活有間離感，情感更加集中、投入，因此更容易失去理性。

第二，電視受眾審美接受環境的隨意性為電視受眾個性化的實現提供了空間。電視受眾是遙控器的主宰，看哪個節目，看多長時間是由觀眾說了算，因此電視受眾對於電視節目有很強的自主性和主觀性。被選中的電視節目一定符合受眾的某種個性化的需求，比方說他的興趣、愛好、專業知識背景等等。也正因為此，電視越來越注重滿足受眾個性化的要求，朝著分眾化、專業化方向發展。

三、受眾審美接受的參與方式

在參與方式上，電影受眾是一種外在參與、被動的參與，相對而言電視受眾更多的是內在參與和主動參與。所謂外在參與和被動參與，是因為電影內容相對封閉，受眾的參與只能是在賞玩之後進行，也就是說電影的批評有滯後性；所謂內在參與和主動參與指的是電視受眾對電視節目是一種高度的介入，伴隨性的參與，受眾的參與甚至成為了電視節目十分重要的組成部分。

第一，電視受眾參與方式使電視受眾更加容易保持理性。電影觀眾只有等影片欣賞完畢才會有相應的評

價，而欣賞完畢也意味著一個電影故事講述的完結，如果再根據觀眾的意見進行加工改造這幾乎是不可能的。

相對於電影受眾的參與方式，電視受眾的參與顯得更加主動、積極，介入程度更加深。電視節目的播出有自己的週期，有連續性。例如，電視連續劇、電視欄目等，它可以讓電視受眾的意見及時在下集或者是下期節目裡得到回饋。例如，熱播的電視連續劇《潛伏》，因為電視觀眾對結局不甚滿意，所以四家衛視對其結尾做了修改，用略顯圓滿和充滿希望的結局來回應「潛艇」（電視劇《潛伏》粉絲的稱謂）們的要求。[22] 而美劇的生產播出對受眾的意見更為重視，劇中角色的命運、劇中情節的發展都掌握在電視受眾的手中，甚至電視劇的命運也掌控在電視受眾的手中，因為決定電視劇是否繼續拍攝製作不由編劇和製作方決定，而取決於電視受眾的意見。

電視受眾參與節目的方式有如下幾種類型：

1 作為現場嘉賓參與其中。這中情況經常見於兩類節目，一類是時政性節目，嘉賓被作為專家邀請進節目錄製現場與電視主持人對話交流，參與節目當中，解析重大時事發生地背景、原因，並對事件的影響做出專業性的評價，如《今日關注》、《今日觀察》等。以《今日關注》為例：它是中文國際頻道（CCTV－4）的時事述評欄目，緊密跟蹤中國外重大新聞事件、新聞話題，梳理新聞來龍去脈，分析新聞背後的新聞，評論新聞事件的影響和發展趨勢。欄目採用演播室直播的方式，邀請中國外一流的專家學者和高級官員展開討論。

另一類節目是專業性很強的電視節目。如財經類、法律類的節目，如果沒有相關研究背景的專家學者做客演播室給受眾解讀相應的政策、分析相關的現象，受眾難以信服，節目也將喪失其權威性和公信力。以《今日說法》為例：它採取以案說法、大眾參與、專家評說的節目樣式。每期節目都有法

律教授、律師做專業性的案件分析和法律知識的解讀。

2 作為現場觀眾參與其中。這在一些對話類、訪談類、辯論類節目中表現的尤為明顯，如《一虎一席談》、《對話》、《BOSS堂》等。

以鳳凰衛視的《一虎一席談》為例，它將「這裡不是一言堂，所有的意見都備受尊重」作為節目的宣傳語和製作理念。每期節目都將萃取社會、文化方面的焦點和熱點，主持人胡一虎與當事人、各界學者及專家一起各抒己見，發表精闢見解。它以討論的形式，讓多元思想代表現場針鋒相對，實話實說，直話直說，獻上一場熱熱鬧鬧的思想交鋒。「所提供的話語空間是我們現代社會的普羅大眾和媒體話語空間的高度拓寬」（鳳凰衛視董事局主席劉長樂語），為新聞談話節目群口時代的到來揭開了隆重的序幕。節目中呈現的是主持人、嘉賓、觀眾三足鼎立的場面。

例如關於范美忠那期節目，現場共有六位嘉賓，圍繞著范美忠在地震發生時的行為以及隨後發表一篇博客，分別發表了自己的觀點，有評論員，有心理諮詢師，有范美忠的同事及其校長（電話採訪）、有學者、也有相關專家。基本上可以分為正反兩方，圍繞著范美忠的行為以及隨後的言行進行激烈的辯論。不僅如此，現場的觀眾被邀請參與其中，對這種行為和言行發表看法。在整個節目當中，嘉賓和現場觀眾的言論無疑都是節目的重要內容。

3 作為場外觀眾參與其中。隨著通信技術的發達、網路的普及，觀眾參與節目的方式也越來越多，例如手機短信、博客、電話等。尤其是在一些現場感很強的節目中，如體育賽事直播、選秀類、競猜類遊戲節目等都會吸引無數觀眾的參與互動。因為姚明是火箭隊的核心隊員，中央電視臺體育頻道每次轉播火箭隊的比賽，都可以收到眾多球迷的短信和網路留言，有表示支援的，有獻計獻策的，也有向主持人和解說嘉賓提出問題的。球迷的言論成為了主持人和解說嘉賓評球的意見之一，抽取獲獎留言觀

眾名單更是節目的重要環節。曾經火爆一時的《超級女聲》、《加油！好男兒》、《我型我秀》、《夢想中國》等選秀節目僅依靠手機短信費用就為節目帶來豐厚的收入。

由於在各個賽區決選時，三甲的冠亞季軍最終是由各選手的手機短信支持票數來決定的，因此，觀眾在進行中國大陸總冠軍的預測時，首先便是從每場比賽選手的手機短信支持票數來考慮的。[23] 超女決賽每場的手機短信互動參與人數超過一百萬，還創下了一場決賽引來八百多萬條手機短信的記錄。[24]

不管是作為哪種身分或者角色參與到電視節目中，電視受眾依然是從現實生活出發，從其本身的社會角色出發。電視受眾之所以會「主動出擊」一定是對節目有所思，也就是說，電視受眾參與節目，更多的是出於「改造」的目的而不是感悟的目的。可以簡單地概括，電視受眾在電視節目面前就是一個冷靜的「旁觀者」，即便參與其中，也帶有很強的理性色彩。

第二，電視受眾的參與方式為電視受眾個性的實現提供了路徑。正是因為電視受眾有參與節目的機會，這使得電視節目在某些程度上打上了受眾的個性特徵。電視受眾的觀點、態度、情緒、興趣、愛好直接影響到電視節目的生產製作和播出，這點體現最為明顯的就是娛樂選秀類節目。以曾經火爆螢屏的《超級女聲》為例，電視受眾不僅是欣賞者、參與者，而且還是決策者，因為決定「超女」最終命運的不僅在於現場評委，同時也受制於場外觀眾的投票，尤其是到了晉級賽階段。下面是《超級女聲二〇〇六》的晉級賽之後的賽程設置及整個賽制規則。

23 http://eladies.sina.com.cn/nx/2005/0823/1720184475.html
24 http://www.chinaelections.org/newsinfo.asp?newsid=2333

1 賽程設置

晉級賽：分為二十進十、十進七、七進五、五進三，共四場比賽。在這四場比賽中，將以選手的場外觀眾支持數為主，評委和大眾評委為輔的評分方式。

年度決賽：年度總決選先從各分唱區亞軍和季軍組成的團隊中淘汰一半選手，再將剩下的選手與各分賽區的冠軍選手一起組成團隊比賽。規則類似於晉級十五票。

2 賽制規則

專家評委：專家評審一般由華語流行樂壇的歌手、資深電視人或者其他明星擔任，負責海選和複賽的評判工作，並為選手們給出適當的建議。在海選中，他們給選手打分，並可以現場頒發通過卡，允許選手參加下一輪比賽。在晉級賽中，他們要提名選手參加PK賽，並且在很多場次能直接讓選手晉級。在分賽區和總決選前三甲排名上，他們沒有發言權。

大眾評委：由落選的選手和其他各行各業的民眾組成的評委團，負責在除總決賽外的晉級賽中的PK賽上，投票決定選手的去留，人數大約在三十到四十人左右。

短信投票：電視觀眾可以在比賽間歇的時候，為選手投票。一般在分賽區二十強以上的晉級賽上，獲得選票最低的選手會選中進入PK賽，由大眾評委決定去留。分賽區和總決賽的前三名直接由短信票數決定。

PK賽：當賽程需要淘汰一名選手時，會由專家評委選出一名表現較差的選手和觀眾短信投票率最低的選手進行PK賽。進行PK賽時，每人發表一番談話，並清唱一首歌曲的片斷，然後由大眾評委進行投票，得票低的一位將被淘汰。

由此可見，電視觀眾在「超女」的選秀過程當中扮演著重要的角色。值得注意的是，二〇〇六年的「超女」十進八的比賽剛剛結束，主辦方就宣佈從九月二日〇：〇〇開始，暫時取消聯通短信和小靈通短信的投票方式，而採用固話、移動夢網和ＱＱ投票等方式進行。之所以如此，是因為短信投票的方式在技術上存在惡意做票的可能性，並已發現了有人企圖利用這個技術漏洞惡意做票。[25]這也從一個側面證實了電視觀眾在這類選秀節目中的重要地位。

25 周昭：超女暫時取消短信投票，《資訊時報》二〇〇六年九月三日

第三章

電視受眾的審美心理

電視受眾的審美心理是伴隨著電視受眾審美活動的發生、發展而出現的，因此考察電視受眾的審美心理首先要從電視受眾的審美接受活動入手。考察電視受眾審美接受活動發生的條件，然後在具體的審美接受活動中分析電視受眾審美心理的發生過程，以及影響電視受眾審美心理的原因。

第一節　電視受眾審美活動發生的條件

人類的實踐活動有很多種，但不都是審美活動。電視受眾的審美活動是電視受眾在原有審美經驗的基礎上，經過複雜的心理過程，對審美對象（電視節目）進行情感體驗，從而產生全新的審美感受，即獲得美感的過程。由此可見，電視受眾審美活動的整個過程都伴隨著複雜的心理活動，也就是說，電視審美活動本身就是一個十分複雜的心理活動。因此，研究電視受眾的審美心理首先要弄清楚電視受眾審美活動是如何發生的。電視受眾的審美活動屬於人類體驗活動中較為高級的精神心理活動，它的發生必須具備以下幾個前提條件。

一、建立審美關係

從電視的美到電視受眾的美感，需要一個轉換的過程，這個過程就是受眾的審美體驗。審美體驗的前提就是審美關係的建立，在受眾與接受對象沒有建立審美關係之前，受眾就是受眾，接受對象就是接受對象，二者之間沒有必然聯繫，自然也就沒有審美接受主體和審美對象之分。例如，一部電視劇製作完成之後，並沒有在電視臺播出，而是被存儲於庫房，那麼它充其量只是一個等待解讀的「文本」，而不能稱之為審美對象；如果這部電視劇有播出機構播出，但不是每個電視觀眾都可以收看到，那麼對於這些沒有收看到的觀眾來說，這部電視劇也不是審美對象。由此可見，審美接受主體與審美對象是相互依存，不可分割的，審美接受主體是審美關係中的主體，審美對象是審美關係中的對象。

必須指出的是，審美關係不是一般的對象與對象之間建立的關係。現實社會生活中，人與人、人與物、物與物之間存在著各種各樣複雜的關係，但是審美關係最大的不同就在於這種關係的能動性、非功利性。所謂能動性，就是審美接受主體對審美對象不是被動的接受，而是主動的、創造性的、評價性的接受；所謂無功利性，就是審美接受主體對審美對象是一種情感的、超然的非利害關係，這點在下文還將闡述。

二、擁有審美經驗

「一般地說，審美經驗的意義較為寬泛，大體包括一切過去和當下的審美感受的全部經驗的總和。」「審美經驗有積澱性、被動性和接受性特點，更重歷史積澱性，更多普遍認同性，是相對靜止的、一般性的。」審

美經驗是審美體驗的基礎，是審美主體必須具備的發生審美體驗的主觀條件之一。這是因為「審美體驗的瞬間感受凝聚著社會和個人的審美心理史，是審美直覺與理性熔為一爐，生理快適和心理愉悅的完美結合。」[1]

例如，在電視節目的受眾調查中，常常可以發現這樣有趣的現象，一些老人十分喜歡兒童節目，這可能與俗話說的「老小孩」有關，意思就是人到暮年如同孩子一般，都有一顆天真爛漫的心。但是我們很少聽說，有孩子喜歡老年節目的。即便是老人和小孩在某些心理方面有相似之處（導致這種結果是因為老人更多是返璞歸真，而兒童更多的是因為天真無邪），但是兒童也不喜歡老人的節目，原因之一就是他不具備這種審美經驗。反過來，老人為什麼喜歡兒童節目，卻恰恰是因為他有了這種審美經驗，而且從心理來說，老人是十分渴望重新體驗自己的童年的。

當然，受眾的體驗不只是審美體驗，受眾的經驗也不只是審美經驗。其他社會體驗積累起來的經驗對於受眾的審美活動來說也是很重要的，如宗教體驗、道德體驗、哲學體驗、科學體驗等等，有利於受眾對電視節目更好地理解和把握。這點對於電視受眾來說尤為重要，因為電視藝術是一種高度綜合的藝術樣式，欣賞電視節目需要受眾有多方面的社會經驗去理解創作者的意圖和寓意。

三、具備審美能力

審美活動不是客觀被動的接受，而是帶有很強的主觀能動性色彩的、具有創造性的活動。這種創造性的活動需要審美接受主體具備一定的能力，諸如審美感受力、審美理解力、審美想像力、審美情感以及審美需求和

1 胡經之：《文藝美學》，北京大學出版社一九九九年版，第五六—五七頁。

審美心境等，這些必備的能力和要素我們統稱為審美能力。

審美能力有高低之分，與受眾的天賦高低有關，也與受眾審美經驗的多少有關。審美能力和審美經驗的共同構成受眾的審美心理結構。「從人類歷史的發展角度看，審美心理結構人是類漫長歷史積澱的成果，是人類集體的某種深層結構。」審美心理結構又分為群體審美心理結構和個人審美心理結構。「個人審美心理結構是審美主體發生審美體驗的重要條件。當他面對審美對象時，就能喚起自己審美表象和想像，通過體驗來建立一個獨立的審美世界，達到審美情感與審美認識的統一。」[2]

當電視受眾具備了一定審美能力，並擁有相當的審美經驗的時候，就意味著他已經具備了完整的審美接受心理結構，一旦具有審美特徵、富於美的魅力，且能激發他審美趣味，符合他審美需求的對象出現時，那麼，審美關係就將建立起來，他的審美活動也隨之發生。

下面以電視劇《中國往事》為例，分析受眾審美接受活動是如何發生的。《中國往事》是一部具有極高審美價值的電視劇，以突出的傳奇性、宏闊的史詩性和精美的藝術性，為我們描摹了近代中國廣闊的歷史生活圖景，形象地展示了中國走向現代化艱難曲折的路程。一旦有受眾被它吸引，審美關係就開始建立，那麼，受眾就在他原有的審美經驗的基礎上，領會作品中的傳奇性、史詩性和藝術性，獲得美的享受。

首先看該劇的傳奇性。它至少體現為以下幾點：其一是情節的傳奇性。該劇以曹家的興衰為主線，牽連了相關的幾個家族，其間，家族之間和家族內部的恩恩怨怨、生離死別，情節之離奇令人驚歎。曹家家長曹如器與太太一人永遠在熬著千奇百怪的各種湯料，一人在沒完沒了的念經和「禁語」，太太與長工的私生子耳朵被老爺無數次地以各種各樣的方式謀殺而不死；大少爺兩房姨太太同一天分娩，娶取青樓女子並生下曹家的長

[2] 胡經之：《文藝美學》，北京大學出版社一九九九年版，第六四頁。

孫；二少爺光漢與太太玉楠是在火車上發生奇遇；玉楠長兄玉松與藍巾會及官府的曹千總撲朔迷離的「三角」關係，甚至與曹家相交甚好的瑞典人馬神父竟然與光漢從國外帶回的機械師路卡斯是瑞典同鄉……這些「錯綜複雜的情節，巧合至極、離奇至極，使全劇整體情節在傳奇性上罕有企及者。

其二是人物的傳奇性。《中國往事》裡的人物大多主角性格不僅鮮明獨特，而且相當多的人物性情近乎古怪。曹家老爺多智多謀而同時又多疑多忌，一方面他非常的傳統保守，恪守著傳統士人的為人處世之道；另一方面又開放包容、容忍太太與長工生下的兒子耳朵並擱在自己的身邊，與外國神父關係甚好，接受大少爺帶著青樓女子進家門，而在這保守與包容之中，他日復一日將各種奇異的小動物熬成湯藥，其行為非常古怪；太太小珍出身名門竟然與長工媾和；二少爺光漢留洋回國，竟在家裡建廠做火柴，卻不知其目的何在；鄭家大少爺玉松私通藍巾會卻又放過追殺藍巾會的曹千總；尤其是耳朵這一人物形象小小年紀卻八面玲瓏，被算命先生算為金土礦命，受盡屈辱早進迫害，卻奇蹟般的九死一生。這些人物性格各異，但其共性則是相當怪誕，令人捉摸不透，是以往電視螢屏上罕見的人物形象。

其三是藝術表現的傳奇性。該劇不論是場景的設計，如陰森森的大宅院和官府、牢房，還是火柴公社、教堂與大碼頭，都籠罩在一種奇異詭秘的氛圍之中，而各種道具器物的細節同樣體現了這種氛圍。尤其是該劇的敘事和表演，更使傳奇性表現得淋漓盡致，每個人物、每個角色都時刻籠罩在充滿對立、反差和衝突的情緒之中。每一部集都有突如其來、意想不到、峰迴路轉等敘事設計，這使得該劇的傳奇性大大增強。

其次是史詩性。從劇名上看，《中國往事》氣魄宏大，以中國來命名，顯示了主創者對深厚歷史意蘊的一種追求，以及對這種追求的自信。跨越幾十年，《中國往事》給我們展示的是近代中國千姿百態、層面豐富的歷史生活畫卷，在一個家族命運變遷的歷史追溯中，觸及到了近代中國政治、經濟、文化、社會各個領域，觸及到了日常生活、家族關係、倫理道德和更深層次的價值追求等各個層面，更涉及到上至皇親國戚下至平民百

姓不同社會階層的生活圖景。在戲劇化的敘事中展現出極具概括力和全面性的近代中國形象，尤其將家族命運的跌宕起伏和國家民族命運的沉浮滄桑緊密而有機地結合起來，獲得了具有史詩性意義的說服力和震撼力。

最後是藝術性。表現在以下三點：其一是結構精巧。如此恢宏而龐大的生活容量被濃縮在四十多集的篇幅之中，錯綜複雜的人物關係、時代背景和情節故事，能夠有條不紊地展開而鮮有破綻。從曹家「鬧鬼」的開篇切入，以曹家複雜的家庭內部關係為主線，最精巧之處在於以耳朵為核心跳進跳出，這個關鍵人物的設計勾連了曹家與其他家族的聯繫，勾連了曹家與各社會階層的緊密聯繫，耳朵這一人物的設計是該劇精巧結構的集中體現，耳朵在劇中既作為參與者又作為旁觀者的特殊身分，使全域紛亂的故事獲得了巧妙的縫合串接，這遠比編年體的串接方式和單純的第三者的旁觀的客觀敘事高明了許多。

其二是製作精美。該劇的影像設計既充滿了濃郁的歷史感又有強烈的時代感，古老的深宅大院，壯觀的火柴公社，青綠的山林，喧囂的碼頭，每一個場景都透露著創作者追求唯美、追求詩意、追求奇觀的努力，至於每一個人物形象、服裝、道具、化妝的精緻設計，乃至音樂的細膩流暢都顯示了該劇作為一流電視劇的製作功力。

其三是語言精闢。來自於劉恒原著的這部電視劇先天就具有了厚重的文學基礎，劇中人物的語言乃至旁白，經過提煉、加工，形成了個性鮮明、色彩斑斕、栩栩如生的生動語言形象。曹家老爺的雄辯、詭辯與老謀深算，大少爺光滿的委曲求全，二少爺光漢的執拗與任性，耳朵的玲瓏機智，曹千總的霸氣，玉松新派士人的凌厲等等，令人閉上眼睛，僅憑人物的語言就能感受到這些人物的鮮活的質感。

以上只是從一般意義上對該部電視劇審美價值的解讀，但是一部影視作品的審美價值體現在很多方面，不僅僅在於此。又因為每個受眾的審美能力不同，審美經驗各異，最終能夠領會其中美感的多少也不相同。「審美體驗是十分多種多樣和複雜的……從對被感知的對象輕微感動開始到對被見到的事物深刻地激動為止，經歷

著各種等級。」[3]李澤厚將其分為四個層級：「悅耳悅目」、「悅心悅意」、「悅志悅神」，體現了由外到內、由淺到深、由低到高的層級變化。

第二節　電視受眾的審美心理

從建立審美關係到積累審美經驗，再到擁有審美能力，只是從靜態上對受眾審美活動發生的條件進行描述，但是受眾審美活動是一個動態的心理變化過程。從電視的美到電視受眾獲得美感，在時間上也許很短暫，但是這個「時間」只是物理時間概念，其實這短暫的瞬間包含了諸多心理活動環節，如審美感知、審美理解和審美想像。

一、審美感知

審美感知是審美活動的最初階段，一般而言它更多地訴諸受眾的感知能力，即感官能力和知覺能力。電視受眾的審美感知即受眾更多地借助於直覺，對電視作品語言感知的心理活動。

3　彼得維夫斯基：《普通心理學》，人民教育出版社一九八一年版，第一一九頁。

4　李澤厚：《美學三書》，天津社會科學出版社二〇〇三年版，第四九一頁。

電視語言是一種視聽語言，具有很強的綜合性，依據其對人的感知能力的要求，大致可以分為兩個系統，即畫面系統和聲音系統。

1 電視語言的畫面系統。 電視語言畫面系統裡面有光線、鏡頭、景別等多個元素組成。

光線：「電視圖像的實質是光像，即由無數光點組成的圖像，而光點亮度的產生和知覺是依賴於物理現象與心理活動共同作用。」[5]

鏡頭：根據拍攝方式的不同，鏡頭分為推鏡頭、拉鏡頭、搖鏡頭、移鏡頭、跟鏡頭、上升鏡頭、下降鏡頭、俯拍鏡頭、仰拍鏡頭、甩鏡頭、懸空鏡頭、空鏡頭、轉換鏡頭、綜合鏡頭、短鏡頭、長鏡頭、反打鏡頭、變焦鏡頭和主觀鏡頭等。

景別：根據景距、視角的不同，景別分為極遠景、遠景（廣義的遠景基於景距的不同，又可分為大遠景、遠景、小遠景三個層次）、大全景、全景、小全景、中景、半身景、近景、特寫和大特寫等。

2 電視語言的聲音系統。 電視聲音系統由人物語言、音樂、音響等基本元素組成。

人物語言主要包括對白、旁白以及群眾聲。其中對白（臺詞）是電視聲音系統的主體，在交待電視內容中各種人物關係、背景、身分，推動情節發展，有其是在刻畫人物性格方面有十分重要的作用。例如近年熱播的青春偶像劇《奮鬥》，其精彩的對白把這幫時尚、樂觀、幽默但又對生活充滿著焦慮情緒的青年特有的性格刻畫得入木三分。

陸濤：我們來到這個世界上，也不是為了拿走什麼，而是要努力為這個世界增添光彩……我相信這一點他們也不清楚，就是清楚他們也不一定能做到，他們告訴我們的只是他們的夢想。好吧，我們聽他們的。把他們

[5] 彭玲：《影視心理學》，上海交通大學出版社二〇〇六年版，第四八頁。

的夢想當成我們的，我們向他們一樣，為了夢想去奮鬥，可是夢想是艱難的。因為那夢想就是我們所有人的人生，就是我們的愛情、我們的事業、我們的幸福。

可是，當我們把那抽象的夢想變成一件件具體的事情的時候，我發覺我們離那夢想很遙遠，特別遙遠。但是我們不會放棄！我們會努力做好每一件事！

在這個世界上，我們會碰到很多好事兒，也會碰到很多壞事而，今天以前，他們都過去了。明天，他們還會跟我們迎頭相撞。我們的態度是，我們誰也不怕壞事兒！

向南：我沒病沒災，我父母雙全，我有車有房，我媳婦疼我，我掙錢養家我過得不錯，我還活著，我以後會更好，我行，我行，我行行行！

楊曉芸：我們倆在一起完全就是一本書，書名叫鋼鐵是怎樣被腐蝕的。

陸濤經常說：我焦慮，我很焦慮，我非常焦慮。

旁白通常分為解說旁白、作者旁白和人物內心獨白。解說旁白常常運用於紀錄片中，也叫解說詞。解說詞是對片中人物、畫面進行講解、說明、介紹的獨白。其作用有兩方面：一是對視覺語言起補充作用，讓受眾在觀看實物和形象的同時，從聽覺上得到形象地描述和解釋，從而受到感染和教育；二是對聽覺語言起補充作用，即通過形象化的描述，使聽眾感知故事裡的環境，猶如身臨其境，從而達到情感上的共鳴。例如在電視紀錄片《再說長江》中，通過解說員李易那抒情、優美而又氣宇軒昂的解說，讓我們對一個有著無窮的魅力，充滿著無限的活力，蘊藏著巨大的能量，孕育著燦爛文化的長江，有了更加深刻的印象和更加深厚的感情。

您可能以為，這是大海，這是汪洋吧？不，這是崇明島外的長江！

您可能會聯想到長長的飄帶，潔白的哈達，是啊，多麼美麗，這也是長江！

如果說是三級跳遠的話，我們剛從長江的入海處起跳，中間在三峽落了一腳，現在已經跳到世界屋脊的青

藏高原了。長江就是從這兒起步昂首高歌，飄逸豪放地奔向太平洋。

長江在這個世界上已經生活了千千萬萬個春秋，但是它依舊這樣年輕，這樣清秀，它總是像初生的牛犢一樣不知疲倦，永遠充滿著青春的活力。那麼長江的音容笑貌和性格究竟如何呢？

長江的水能蘊藏量達兩億六千萬千瓦。它占中國大陸水能蘊藏量的百分之四十；在世界上，美國、加拿大和日本的水能蘊藏量的總和剛剛趕上長江。

長江水面寬闊，它的水運量占全中國河水運量百分之八十以上。如果能夠充分地利用起來，它可以頂替四十條鐵路呢。而目前呢，還只是兩條鐵路的作用。

長江流域居住著三億多勤勞勇敢的各族人民。從廣義講中國大陸三分之一的人是「同飲一江水」啊！長江和黃河一起，共同養育著世世代代的炎黃子孫，共同孕育著中華民族的燦爛文化。長江還將為我們中華大地的發展貢獻無窮無盡的能源。

作者旁白是對故事情節的一種必要補充、延伸或者是強調，有利於電視受眾對情節有更進一步的瞭解，也有利於電視作品敘事的順利展開。近期火爆螢屏的諜戰劇《潛伏》就有大量的作者旁白，它在協調敘事節奏上起了很重要的作用。「為了不影響節奏，《潛伏》裡沒有大段的抒情，重點的抒情段落也是在高潮時戛然而止。」「余則成在太平間見到左藍那場戲，我（導演）沒有讓他把情緒徹底宣洩出來。對於余則成而言，他沒有時間去悲痛。我（導演）在旁白裡加上：『悲傷盡情地來吧，但要盡快過去。』[6] 也是為了節奏的考慮。」

人物內心獨白是對人物內心心理活動的一種補充、表現或者是強調。人物對白中和內心獨白經常會交錯使用，更好地表現人物內心複雜的情感和心理變化。

6 劉心印：《文化觀察：好劇不會「潛伏」講好故事是第一位的》《人民日報》二〇〇九年四月二十日

音樂指的是為了電視作品而製作的音樂，包括主題音樂、背景音樂、敘事性音樂、情緒音樂、氣氛音樂以及時空過度的連續性音樂等，它具有片段性、不連續性和非獨立性特徵。[7]

音響是在電視作品中除了語言、音樂之外的其他聲音的總稱。它包括動作聲響、自然聲響、機械聲響、槍炮聲響等。

……

由此可見，要對複雜的電視語言系統有初步的認知也是一項複雜而重要的心理活動。電視受眾的審美感知能力並非簡單的生理反應，「這種感知本身具有很多超感知的成分……它包含了許多認識、理解因素……這是人類『感性』的進步，這不是生理自然地生物學進化，而是歷史所構建的文化心理結構的一種進步。」[8]

這也說明了電視受眾審美感知活動的重要性，儘管說它是電視審美活動的初步階段，但其重要性從來就不能被低估。有人說電視行業就是「眼球經濟」，依靠吸引受眾眼球和注意力，來提高收視率，增加廣告收入，從而實現電視行業的整體運轉。儘管這種說法有失偏頗，也有「內容為王」這樣的觀點出來對其反駁，但是從側面說明，電視語言的重要性，審美形式感的重要性，審美感知在受眾審美活動中地位的重要性。具體原因至少有以下幾方面。

1 電視語言有很強的外在表現力。單就電視語言的畫面系統或者聲音系統而言，就有多個元素組成，而不同元素以不同方式和不同程度相互組合，更是給電視語言的帶來了極強的豐富性和多樣性。作為一種綜合性的語言形式，電視語言完全可以吸取各種傳統藝術樣式的語言表現力，並將其有機地結合在

7 彭玲：《影視心理學》，上海交通大學出版社二〇〇六年版，一二八頁。

8 李澤厚：《美學三書》，天津社會科學出版社二〇〇三年版，第四七八頁。

一起，構成獨具特色的外在表現力極強的電視聲畫語言。

2 **電視的傳播方式決定了其必須重視形式表達。**電視傳播是一種即時傳播，雖然有時間的快捷性，但是相對於報刊、書籍、雜誌來說，電視傳播又是一次性傳播；另一方面，隨著電視頻道的擴張，電視欄目的增加，電視節目的豐富，電視受眾按遙控器更換節目的速度越來越快，因此電視內部的競爭愈加激烈，於是電視的傳播「效率」備受重視，即在最短的時間裡以最直接、最迅捷的方式抓住觀眾，給觀眾留下深刻的印象成為各個節目、欄目和頻道要考慮的重點。這一方面要求電視的形式要簡單易懂，不能艱澀難解，因為電視受眾沒有太多的時間去解讀其中深奧的含義；另一方面要求電視的形式要有吸引力，能夠盡快抓住受眾，吸引受眾的注意力；這也是近些年來，電視節目、欄目、頻道紛紛重視其「形象包裝」的原因。

從技術的角度看，電視的歷史不過百年，但我們發現幾乎每一次重大的技術進步都是為了使電視語言有更好的表現力，以便更好地滿足受眾的感知需求。一方面滿足電視受眾的視覺需求，讓色彩更加鮮豔、飽滿、畫面更加清晰、穩定；另一方面滿足電視受眾的聽覺需求，讓聲音更加立體、震撼。

一九二五年十月二日，英國的貝爾德首次試製成機械圓盤電視，成為世界上第一臺電視機。經過多年的努力和不斷的改進，貝爾德於一九二六年一月二十六日，第一次做了正式表演。一九三二年，英國廣播公司播出了世界上第一個規範的電視節目。從此，人類開始步入了電視時代。

一九四〇年，美國古爾馬研製出機電式彩色電視系統。

一九五一年，美國H洛發明三槍蔭罩式彩色顯像管，洛倫斯發明單槍式彩色顯像管。

……

從電視機的誕生到彩色電視機的出現，只用了短短不到三十年的時間。縱覽電視技術發展史……從黑白螢幕

到彩色螢幕；從小螢幕到大螢幕；從類比信號到數位信號；從無線傳播到有線傳播，再到衛星傳播；從家庭收視到戶外收視……電視機的成像技術、接受技術、信號傳輸技術等飛速發展，各種各樣的電視機以及電視機收看方式等紛紛出現，如等離子電視、寬屏電視、數位電視、戶外大屏、公交電視、樓宇電視、網路電視等，都始終在圍繞著一條主線或者說一個目的，那就是極大地豐富電視受眾的感知力。

在審美感知活動中，受眾更多的是對電視節目外在形式的感知，而電視恰恰在外在形式上有很強的表現力，能夠吸引電視受眾的注意力，但是電視受眾審美感知這扇「審美活動之門」一旦打開就不會停止在此，還將繼續下去。

二、審美理解

審美理解是受眾在審美感知的基礎上，對審美對象進行更進一步的審美體驗的心理活動。它是審美經驗混合、提煉和再生之後所形成的結果，相對於審美感知，審美理解側重於對審美對象內容的體驗，具體有如下幾層含義。

1 **理解與審美對象的關係**。德國著名的美學家、接受學家的代表人物姚斯認為：審美就是欣賞的理解和理解的欣賞。[9] 審美理解的前提是審美主體要與審美對象迅速拉開距離，擺脫日常生活和工作中的情感、情緒和評價，以一種非功利、非倫理的標準和眼光來審視審美對象。

9 彭玲：《影視心理學》，上海交通大學出版社二〇〇六年版，第一四四頁。

但是一些電視受眾還是會有「不冷靜行為」，例如在收看電視劇的時候，對劇中那些反面角色恨得咬牙切齒，甚至到了對演員出言不遜，惡語相加，人身攻擊的地步。這完全是一種「審美誤解」，即沒有處理好個人角色和劇中角色的關係。

2

理解審美對象的內容。 對於電視節目來講，電視內容有類型、題材、人物、故事、情節、技巧、技法等多個部分、元素組成。單就電視節目類型而言，中國已有很多論著專門論述。每種節目類型在內容結構上又有不同的元素組成，因此電視節目內容是一個十分複雜而龐大的體系。當電視受眾面對具體的電視節目的時候，如果對其類型、題材等沒有一定的瞭解的話，理解起來難免會有一定的困難。以電視劇為例，要理解電視劇的內容，很重要的一個環節就是理解電視劇的題材。每個題材的電視劇在創作主題、創作手法、敘事技巧等方面都有不同的特點和要求，理解這個對於理解電視劇的內容大有裨益。下面簡單介紹中國大陸電視劇的一些題材及近些年的代表作品。

主旋律題材電視劇。 這種題材包括現實的軍旅題材電視劇、重大革命和歷史題材電視劇等帶有明顯意識形態訴求的電視劇，軍旅題材電視劇如《亮劍》、《士兵突擊》、《我的團長我的團》等，重大革命和歷史題材電視劇如紀念長征勝利七十週年的《陳賡大將》，紀念趙樹理誕辰一百週年的《趙樹理》，描寫共產主義戰士光輝歲月的《白求恩》等作品。前者依靠其獨有的題材生活，綜合、立體、多維地展示飽滿、圓潤、鮮活的現代軍人的光輝形象，不僅刻畫出紀律嚴明、勇敢無畏、鐵骨錚錚的軍人豪情，同時也展現出軍人的俠骨柔情；後者立足翔實的史料，給觀眾刻畫出鮮活飽滿的對我黨、我軍、中國大陸有重要歷史意義的英雄人物形象。

現實題材電視劇。 現實題材一直都是電視劇的管理者、研究者、創作者的「香餑餑」。近年來，《家風》、《都市外鄉人》、《別拿豆包不當乾糧》、《西聖地》、《老娘淚》、《插樹嶺》、《清

凌凌的水藍瑩瑩的天》等一部部現實力作紛紛在螢屏上演。現實題材電視劇的「火爆」，一方面是因為現實生活為電視劇創作提供了豐富的素材，尤其是在當前的和諧社會建設和新農村建設中，湧現出了大量的典型的人和事，都有可能成為我們創作的素材；另一方面是因為觀眾對現實題材電視劇作品有著濃厚的精神訴求和心理訴求，現實題材電視劇關注當下、直面社會的熱點、難點，這就使得它在某種程度上成為觀眾內心的一種情感寄託和慰藉。

歷史題材電視劇。 歷史題材電視劇簡稱歷史劇，是電視劇的一大類型，歷史劇是通過歷史故事塑造藝術形象，展示歷史經驗與教訓，表現人生感受與社會見解。大致可以分為三類：一是正說歷史劇，如《成吉思汗》、《漢武大帝》等；二是戲說歷史劇，如《康熙微服私訪記》、《戲說乾隆》等；三是改編歷史劇，如《隋唐英雄傳》等。

商賈題材電視劇。 突出的例子就是《喬家大院》的熱播，它是繼《大宅門》、《大染坊》之後又一深受歡迎的商賈題材電視劇。它以極合時宜的取材，生動典型的人物形象，曲折豐富的故事情節，克勤克儉、明理誠信、靈活管理、開拓進取、銳意改革的晉商精神，獲得業內外人士的廣泛而熱烈的好評。在市場經濟大潮滾滾的今天，在中國的商人逐步走向世界的今天，這類題材的電視劇無疑是具有歷史價值和現實意義的。

情景喜劇。 情景喜劇在中國的創作實踐始於上個世紀七十年代，從《我愛我家》一炮走紅開始，中國電視螢屏就不斷湧現情景喜劇之作，像《編輯部的故事》、《東北一家人》、《炊事班的故事》、《外地媳婦本地郎》、《家有兒女》等等。其中《武林外傳》影響頗大，在情景喜劇的創作上有許多創新之處，具體表現在幾個方面：題材上，它是中國第一部古裝武俠情景喜劇；形式上，它是中國第一部章回體情景喜劇；內容上，古今中外無所不包，並相容為一體，古代的人物形象、現代的

生活方式，這就使作品展示的空間有所擴大，也製造了離奇的喜劇效果；語言上，第一次拒絕使用模擬笑聲，而代之以器樂，語言古今相融、中外兼備、莊諧相間、雅俗共賞，既引經注典，又有時尚的網路語言；既使用方言口語，也有英語名言；既鄭重其辭，又俏皮調侃。這些創新的亮點不僅了帶來很好的收視效果，而且對今後情景喜劇的創作也有相當的借鑑意義。

家庭倫理題材電視劇。家庭倫理電視劇尤其是描寫都市情感的電視劇，在中國觀眾中總有較好的收視保障，例如《香樟樹》、《空鏡子》、《錯愛》、《中國式離婚》，以及前面提到的熱播劇《金婚》。

涉案劇類題材電視劇。涉案類電視題材作品由於案件本身的傳奇性、懸疑性滿足了觀眾的好奇心而贏得不少電視觀眾，例如講述「紅色特工」生活的《暗算》、《潛伏》，尤其是《潛伏》在收視上獲得非常大的成功：在北京衛視創下平均九點一％的高收視率，大結局當晚的收視率更是超過了十四％北京衛視歷年播出電視劇之最。[10]

3 領會審美對象中的寓意。審美理解的這個層次屬於較高層次，它指的是滲透在感知、心理、情感等諸多因素中，並與它們融為一體的非確定性認識。它往往朦朧多義，很難甚至不能用確定的一般概念、語言去限定、規範或者是解釋。即中國傳統美學中所謂的「可意會不可言傳」、「羚羊掛角，無跡可求」。在這個過程中，電視受眾通過對審美對象的理解感悟到全新的經驗方式，拓寬生活視野，並能

以上只是從寬泛意義上對電視題材的一種劃分和簡析，對電視劇而言，要做到「理解的欣賞和欣賞的理解」還要對其他要素有所理解，例如電視劇人物形象、故事結構、敘事節奏、敘事技巧等等。

夠超越現實而對自身存在價值加以反思，對自己以及對世界重新審視和批判的感悟。[11]

由此可見，受眾審美理解的過程是一個從「舊我」到「新我」的過程。首先是受眾理解自己與對象之間的關係，很顯然這個時候受眾還在進行現實關照，在現實與審美之間「徘徊」，因此還是一個「現實的我」，也就是「舊我」；但通過對對象內容一步步深入的理解，「現實的我」逐步進入了審美世界，慢慢地遠離「舊我」；一旦達到一定的程度，即受眾領會到了審美對象其中的寓意的時候，受眾將脫離現實自我審視，那麼「舊我」將被超越，「新我」立即誕生。

三、審美想像

如果說審美理解是對自我的一種超越的話，那麼審美想像就是對現實世界的一種超越。通過審美想像，受眾的現實世界將轉化為審美世界。

審美感知是審美活動的出發點，審美理解是審美活動的認識因素，而審美想像就是審美活動的高峰階段。

審美想像與審美理解最大的不同在於，審美想像不是按照日常的概念、邏輯、判斷等思維模式出發，而是「指激發和滲透一切創造和觀察過程的一種性質。它是把許多東西看成和感覺成為一個整體的一種方式。它是廣泛而普遍地把種種興趣交合在心靈和外界接觸的一個點上……想像力是結合藝術品裡一切因素的能力，它把各個不同的因素造成一個整體。我們在其他經驗裡著重表現和部分實現出來的因素，在美的經驗裡都融合在一起。

在這個一下子全都完整的經驗裡，我們的各種因素完全融合為一，個別之處融化了。我們意識裡不覺得有任何

11 彭玲：《影視心理學》，上海交通大學出版社二〇〇六年版，第衣四五頁。

別的因素。」（杜威語）[12]「想像大概是審美中的關鍵，正是它使感知超出自身；正是它使情感能構造出另一個多樣化的幻想世界。動物沒有想像，只有人能想像。從想像真實的東西，到真實地想像東西。」（馬克思語）[13] 由此可見，審美想像是人類獨有的一種高級的、具有能動性和創造性心理思維活動，它是主客體的統一，情感與理智的融合。

從審美感知到審美理解，再到審美想像，審美活動步步深入，由表及裡、由外到內，去粗取精、去表存真。最終實現主客相融，物我兩忘的境界。但這只是審美體驗活動的一種普遍意義的描述，作為受眾的個體能夠達到什麼樣的具體的審美體驗，是因人而異的。之所以如此，是因為審美體驗活動是一種複雜而高級的心理活動，活動的最終完成需要經歷諸多環節，並受到諸多因素的制約。那麼，對於電視受眾而言，影響他們審美心理的因素有哪些呢？

第二節　影響電視受眾審美心理的因素

影響電視受眾審美心理的因素大致可以分為兩個方面：一是受眾所處的時代、民族、階級等外在環境；二是受眾個人的職業、性別、年齡、受教育程度等內在因素。外在環境是一種客觀存在，基本相同，具有同一性

12 參見：《外國理論家作家論形象思維》，第一九八、一九九頁，轉引自胡經之：《文藝美學》，北京大學出版社一九九九年版，第九〇頁。
13 李澤厚：《美學三書》，天津社會科學出版社二〇〇三年版，第四八二頁。

和不可選擇性，這決定了電視受眾在審美心理上有很強的趨同性；而內在因素則有很強的主觀性，各不相同，有很強的變化性和不確定性，這又決定了電視受眾在審美心理上有很強的差異性。下面我們具體分析各種因素是如何作用於我們的電視受眾的。

一、影響電視受眾審美心理的外在因素

「人是社會關係的總和」，電視受眾是生活在一定社會群體中的每一個個人，他是一個個社會關係交織中的「點」。電視受眾審美經驗的獲得，審美能力的培養，審美標準的建立，無不與他所處的「社會」有著千絲萬縷的聯繫。這個「社會」是一個寬泛的時空概念，從歷時性角度考慮指的就是受眾所處的時代；從空間性角度考慮值得就是受眾所生活的地域；從時空綜合角度考慮指的就是受眾所屬的民族。因此，考察電視受眾的審美心理，理所當然就離不開對他們所處的時代、民族和地域的考察。但不管是時代、民族還是地域，都離不開政治、經濟、文化、社會、科技這五個領域。下面就以這五種領域為視角分析影響電視受眾審美心理的外在因素。

1　政治視角。電視與政治的關係歷來是至關重要、至為關鍵的，尤其對中國電視而言，政治因素成為我們思考中國電視不可逾越的一個重要步驟。首先看政治與電視的關係。

其一，電視對於政治的工具性。對於電視而言，媒介屬性是第一位的，藝術屬性是第二位的，因此，不管是哪個國家的電視，都會有很強的意識形態色彩、階級色彩。在中國大陸，我們歷來把電視視為黨和政府的喉舌，儘管在近半個世紀的發展進程中出現過極左或極右的各種不同的看法，但無論是主流電視媒體的管理者還是大多數的電視從業者對於這個問題的認識都是明確和堅定的。正因此，

中國電視對於自己的工具性的特質從整體上看佔據著主流判斷和主流認識的地位。

其二，國家政治的狀態直接決定著電視的發展狀況。以中國電視為例，我們每一次大的發展和進步首要的因素往往取決於政治狀態的發展與進步，包括電視的傳播語態、傳播空間、傳播方式等方面。改革開放以來，中國電視獲得了巨大的社會影響力，而九十年代以來轉型期的政治風雲，無論是國際政治還是中國政治如民主化、制度化、公開化、親民化等，都直接影響著中國電視的內容系統和運營系統。

其三，電視反作用於政治。在西方，關於電視的說法如「社會公器」、「第四勢力」等都表達著電視對於社會政治的反作用力。在中國，電視的成長也直接或間接地影響著中國政治的風雲變幻，如央視的《焦點訪談》在十多年的時間內通過正面和負面報導，極大地發揮了輿論監督的功能，其中不少節目直接構成了中央重大政策的決策依據，三任總理對《焦點訪談》的題詞和關懷也從一個側面顯現了電視對於政治的巨大影響力。

觀察當前的國際政治格局，和平與發展依然是主旋律，對立和衝突此起彼伏，民主化訴求越來越強烈。上世紀九十年代以來，冷戰結束後，以蘇聯解體為標誌，傳統的國際關係發生重大轉折，兩個世界超級大國、三個世界的格局被打破。美國獨霸世界，成為唯一的超級大國。而隨後日本、德國的強大，歐盟、阿盟、東盟等區域體的迅速崛起使得世界政治經濟格局不斷呈現多元化、多極化的態勢。尤其是二〇〇八年，起源於美國的金融危機，迅速席捲全球，並從金融領域過度到實體經濟，造成世界經濟發展面臨減速甚至是滑坡的危險局面。於是，美元的地位、美國的經濟地位、美國的世界霸主地位更是受到嚴重挑戰。在這種局面下，世界政治的多元化、民主化訴求將成為主題。

在中國政治格局中，改革開放三十年來，中國共產黨逐漸從革命黨向執政黨轉型，逐漸認識到要

以經濟建設為中心，強國富民，走中國特色的社會主義道路。毋庸置疑，改革開放為中國帶來巨大的物質財富，但與此同時中國的發展也面臨著巨大的不平衡問題。於是，落實科學發展觀，全面建設小康社會，和諧社會，成為現階段指導性的綱領。而謀求發展的「全面性」、「科學性」、最終到達一個「和諧結果」，最根本的問題就是解決發展機會的公平、平等和民族的問題。這種背景下，政治民主化的改革與進程已經成為自上而下重視的議題。

由此可見，中國外的政治民主化進程將不可阻擋。這勢必影響了電視受眾對電視節目的民主化訴求，即要求電視節目要體現民主意識，彰顯民主精神。

例如對新聞類節目的要求，那就是在報導內容上要與時俱進，順應潮流，關注民生；在視角上要平易近人，而不是高高在上，缺乏人文關懷；在報導方式上要靈活多樣，讓受眾容易接受，樂於接受。最明顯的例子就是上世紀末，中國民生新聞浪潮的出現。由《南京零距離》民生新聞，作為一種新型的節目樣態，其關注民生、反應民情、表達民意的基調，其平視百姓、走近百姓、互動百姓的視角，都帶來了中國電視新聞節目從語態到視角、從內容到形式的全新轉變，是對過去高高在上的、精英思維主導的、充滿官方意識形態與話語霸權的「新聞聯播體」的一次徹底變革。對於中國電視而言，其最大的意義不僅在於將新聞中社會新聞成功轉變為民生新聞的新內涵，不僅在於由傳者中心到受眾中心的歷史性轉移，不僅在於新聞採集方式由專業記者向全民記者的擴散，更重要的是，民生新聞對於中國電視新聞的發展具有標桿性的意義。

對於電視劇更是如此，近些年，宮廷戲、皇族戲熱播於電視螢屏。這種現象引起了一大批觀眾的

14 魯國平：《「奴才戲」，中國人民現代的新精神鴉片》http://www.chinavalue.net/Group/Topic/2989/

15 戴方：《感謝電視，我們仍活在封建社會》，《北京晚報》二〇〇六年十一月十日

強烈不滿，他們將這類電視劇視為當代的「精神鴉片」[14]，對這種美化封建王權的行為表示了堅決地批判：「現在的電視，很難有一天任何一個頻道都沒有歷史劇，很難有一天你會看不見任何皇阿瑪、大帝、鐵將軍、公主、大俠一類的古裝人物。在電視中我們看到了欣欣向榮、熱熱鬧鬧的封建社會；看到了無數英明的、充滿愛心的君主；看到了無數喜愛這些明君的大臣與百姓。……現在的歷史或古裝電視劇大多在美化歷史，在消費歷史，利用歷史進行可憎的教化，而缺乏應有的嚴肅的批判。……處處宣傳王權、皇權的神聖，處處宣傳人們必須服從於封建秩序。他們希望中國以明君、能臣的方式去創造新的輝煌。」[15]

2 經濟視角。經濟（市場）與電視的關係也是相當密切的，西方電視一開始就進入了資本主義市場體系的運作之中，成為傳媒產業和娛樂產業的重要組成部分。在中國，我們對電視的市場屬性、產業屬性、商品屬性的認知是經歷了較長一段時間逐漸形成的。目前，對於電視與經濟的關係的認識有以下幾種。

其一，經濟（市場）的發展極大地影響著電視的發展。我們可以看到，一個國家、一個地區電視媒體的成長，無論是速度還是效率（包括品質）往往是與經濟發展的狀況相吻合的。一般說來，電視發展的狀態是和經濟發展的狀態成正比的，經濟發達往往帶來電視的發達，而經濟薄弱則往往導致電視發展薄弱。當然，在個別地方經濟發展的速度和效益與電視發展的速度和效益也不成比例，有的地方經濟發達電視薄弱，有的經濟雖然欠發達電視卻相對繁盛，但從總體上看二者還是成正比的。

其二，電視的發展極大地影響著經濟的繁榮。電視依靠自己獨具的傳媒優勢，在資訊發佈、輿論引導以及活躍經濟、繁榮市場等方面扮演著相當重要的角色。一個國家、一個地區經濟（市場）的繁榮與活躍常常離不開電視媒體的支援與參與，不論是生產還是流通乃至消費，電視媒體在經濟生活和市場運行中始終扮演著不可或缺的角色，甚至在某些領域，電視媒體既可以塑造市場品牌也可以銷毀、打擊市場品牌。

其三，電視媒體自身構成了市場經濟系統中一個重要的產業領域和部門。中國電視從一九七九年播出第一條廣告到一九九二年鄧小平南巡講話之後自覺地改革，再到今天我們越來越清晰地看到它在資源配置、產業運營等諸多方面的巨大潛力，無論是內容生產還是行銷推廣，乃至於電視自身的品牌打造，幾乎電視運行的每一個環節都可以構成相應的產業鏈而營造出整體的電視產業。可以說，中國電視在近幾年突飛猛進的發展，相當大程度上依賴於我們對其產業屬性、商品屬性認識的自覺，相信未來中國電視產業對於國家經濟、市場的貢獻會越來越大。

在進一步的認識和探索的過程中，電視的經濟功能越來越被認可，電視的市場化、產業化路子也在一步步地邁出，並對電視受眾的審美心理產生深遠影響。由於市場的作用，電視受眾的收視需求不再被熟視無睹，相反的是，吸引觀眾的眼球，贏得觀眾的認可，提高收視率，增加廣告額，獲取最大的市場回報，已經成為絕大多數電視節目生產要考慮的方向和核心。因此，近些年，具備可觀市場價值的真人秀、競猜類、遊戲類等娛樂類電視節目廣為流行，與此同時，電視欄目品牌的創造也被高度重視起來。

1 電視節目娛樂化趨勢。「產品」時期的電視節目整體呈現娛樂化趨勢，不僅綜藝節目在談娛樂，新聞節目、專題節目、社教節目以及各種對象性節目都或多或少在談娛樂。[16] 娛樂元素成為這些節目不可缺少的內容，可視性、互動性、參與性、故事性和懸念性，成為它們追求的目標。其中尤以綜藝節目的娛樂化程度最高，影響的範圍最廣，掀起了一股娛樂選秀熱潮。湖南衛視的《超級女聲》，東方衛視的《我型我Show》，中央電視臺的《夢想中國》，江蘇衛視的《絕對唱響》……這些節目與傳統電視文藝、綜藝節目最大的不同在於：從以電視媒體為主，從「我播你看」、「我說你聽」變為以觀眾的參與為主，「大家做大家看」、「大家說大家聽」，將國外「真人秀」的表現樣式引進中國，進行了本土化改造，吸引了無數人加入到「選秀」行列，歌手秀、老人秀、太太秀、職場秀、寶寶秀……讓萬千觀眾有機會成為「選秀」中的一員，或以「粉絲」等身分直接、間接地介入，參與到節目中來。

2 電視欄目品牌化趨勢。近些年，困擾電視發展的一個重要問題就是節目「同質化」，因此，走「差異化」之路，打造品牌，進而提升影響力成為電視欄目的普遍的追求。對電視欄目而言，品牌的打造最重要的就是要挖掘欄目的獨特優勢，尋找優質資源、稀缺資源、不可替代的資源，做到「人無我有」、「人有我優」、「人優我特」、「人特我絕」。[17] 如《藝術人生》打「情感」牌，《新聞調查》打「深度」牌，《焦點訪談》打「輿論監督」牌等等。如圍繞明星主持人量身訂做新的欄目，《幸運五二》成功後，又推出了為李詠專門設計的《非常6+1》、《夢想中國》；《新聞1+1》則主要圍繞白岩松和董倩兩位知名新聞評論主持人專門設計製作的。再如推出與欄目相關的活動，延伸品牌

16 胡智鋒、周建新：《娛樂選秀熱憂思》，《人民日報》二〇〇六年十月十二日
17 胡智鋒：《電視品牌的特徵與創建》，《中國電視》，二〇〇三年第九期。

效應，像《經濟半小時》延伸出來的每年三月十五日的《三一五晚會》，每年年末的年度經濟人物評選活動等。

3

文化視角。

電視與文化更是天然的一對關係。人類在現代社會創造了電視這樣的媒體，而這種媒體正逐漸發展並不斷地改變著人類的文化生態，電視與文化的互動構成了半個世紀以來人類文化中令人矚目、前所未有的景觀。這裡，我們也可以看到以下幾點：

其一，電視自身構成了獨特的媒介文化與藝術文化景觀。所謂電視文化，主體是由其媒介和藝術娛樂所構成的，電視作為媒介在發佈資訊、整理資訊（如議程設置）、傳導價值觀念、製造媒介事件、設置媒介活動等過程中越來越多地影響著當代文化的取向與發展趨勢。作為藝術與娛樂，電視通過情感的宣洩、心理的疏導來營造特定的氛圍，製造種種偶像，滿足人們的情感心理欲求。正因如此，對於電視的媚雅還是媚俗、深刻還是淺薄、優良還是拙劣等等的爭議從來就沒有停止過，而正是這樣的爭議使電視製造了我們時代不可缺席的文化景致。

其二，當代文化思潮極大地影響著電視，構成了電視受眾審美心理的時代性特徵。當代文化思潮離不開文化傳統，這種文化傳統更多的是遺傳意義上的歷史積澱下來的一種價值取向、思維方式和知識系統，對於中國文化而言，以儒家文化和近代以來的革命文化為主導構成了當代電視最重要的傳統。而當代文化思潮則更多的是當下的，是在特定的政治、經濟、社會環境中鍛造出來的時代文化，是人們當下的一種價值觀念和思維方式以及知識系統。對於中國而言，當代文化思潮的衝擊對於電視的價值觀和話語系統不僅是背景而且直接呈現於電視的內容之中。

而電視的發展又極大地改變著當代文化格局與動向。中國電視在近二十年尤其是近十年中，由於其自身影響力的不斷提升，而使文化格局由主流精英文化主導逐漸改變為大眾文化地位的提升。所謂

18 轉引自：《實踐特色、民族特色、時代特色》，《中國青年報》二〇〇八年十二月二十九日。

「日常生活審美化」的當代文化取向相當大的動因來自於電視深入千家萬戶而使大眾文化幾乎無孔不入，構成了當代文化不可忽略的乃至起決定作用的地位。同時，異域電視文化的進入也不斷地改變著當代中國電視的文化格局，如韓國電視劇的風靡以及美國電視節目內容與樣式的引入，都在極大地改變著當代文化生態。

其三，文化的民族性影響了電視受眾審美的「本土化」需求。作為人類精神生產的核心，文化既具有人類性特質，又具有民族性特質。文化的民族性是文化之所以具有穩定特質的重要原因。「一切劃時代的體系的真正的內容都是由於產生這些體系的那個時期的需要而形成起來的。所有這些體系都是以本國過去的整個發展為基礎的，是以階級關係的歷史形式及其政治的、道德的、哲學的以及其他的後果為基礎的。」[18]一個民族的傳統之所以延續相當長的時間，是與其穩定性分不開的。每一種民族文化都是數百上千年遺傳下來的，雖歷經多次改朝換代，但其核心內容卻是相對穩定、凝固和完整的，如倫理道德、價值觀念、生活習慣、禮俗、語言文字等。

一般說來，一個民族的文化歷史愈長，文化積澱愈厚，文化的民族性就愈強；歷史愈短，文化積澱越薄，民族性就愈弱。可以說，在世界各民族文化中，中華文化是民族性最強的民族文化之一。我們的民族傳統深深紮根於五千多年以上中華民族悠久歷史傳統之內，既能體現心憂天下、自強不息、厚德載物、和諧八方，又能體現愛好和平、團結統一、勤勞勇敢、自強不息這一偉大民族精神。

文化的多樣性恰如生物的多樣性，是人類賴以生存的精神基石。中國在逐漸崛起的進程中，感受到提升文化軟實力的重要意義，也感受到維護人類文化多樣性的重要意義。在傳統與現代，中國與外

國，主流與非主流，引進和輸出等多種文化關係中探索、建構多種合理文化生態的可能性。

電視在中國大陸起初就是一個舶來品，因此，在中國電視界節目生產能力相對弱小的時候，引進國外的電視節目就成為必然，從日本到歐美再到韓國，他們的優秀劇碼無不影響了中國的電視文化。借鑑吸收西方的優秀劇碼，一方面有利於提高中國電視節目的製作和創作水準以及中國電視劇受眾的欣賞水準；但另一方面，國外電視節目的大量引進也會帶來一些不利影響，「大量韓劇的擁入對國產劇賴以生存的『乳酪』影響不大，……關鍵是大量韓劇在中國螢屏上輪番不斷地播出，直接改變著中國電視劇生產與傳播的生態格局與市場環境，而且更為嚴重的是它深刻影響著中國電視劇從業者的健康心態。」[19]

我們的民族傳統影響了我們電視受眾的審美經驗、審美趣味和審美態度，那麼，在具體的審美體驗中的審美心理也就深受影響。因此，這就要求我們的電視創作要遵循民族化、本土化特色，走出一條適合中華民族文化傳統，符合民族文化精神的「本土化」之路。

什麼是中國電視節目生產的「本土化」？簡單說來，就是依據中國的特殊國情，立足中國的社會現實，按照中國電視媒體自身的運行規律，遵循中國電視觀眾的接受習慣與實際需要，組織、製作與傳播具有中國民族特色、氣派、風格、口味的電視節目。

需要指出的和說明的是，「本土化」觀念並非一個封閉的、停滯不動的觀念，而是一個流動著的、跟隨中國社會發展而不斷發展著的概念。中國電視節目生產「本土化」的戰略目標體現在電視的節目內容、文化構成、審美品格與表述方式等多個方面。

19　張小我：《國產劇如何治療「恐韓症」》，《新京報》二〇〇五年十一月二十九日。

第一，電視節目內容的「本土化」。電視節目的內容，是電視媒體與電視觀眾在相互影響、相互適應、相互制約的「互動過程」中逐漸確立和發展起來的。電視媒體應當傳播什麼樣的節目內容，與電視觀眾需要什麼樣的節目內容，是一個問題的兩個方面。而中國電視節目內容的「本土化」，必須同時考慮這兩個方面的問題。

當電視媒體處於相對的「稀缺資源」而與觀眾相處時，電視的節目內容作為相對的「壟斷」的地位，電視觀眾往往處於較為被動的接受狀態。如果電視觀眾只能接受到很少幾套節目時，他們可能會從節目序曲一直看到節目的「再見」，幾乎別無選擇，這時就談不上節目內容如何怎樣的問題了。

當電視頻道資源日漸豐富，電視的節目內容已不成為「稀缺資源」的時候，電視觀眾的選擇空間、選擇權利日漸加大，電視節目內容就該考慮如何怎樣的問題了。

而當電視媒體日益國際化、電視媒體間的競爭日趨激烈之時，電視的節目內容可能成為「過剩資源」，電視觀眾參與節目的空間、權利就顯得格外重要，而電視節目內容的「本土化」問題也就必要我們面對並予以解決。

第二，電視「文化構成」的「本土化」。電視的「文化構成」籠統地劃分為三大類──主流文化、精英文化與大眾文化層面的構成，我們一般將電視「文化構成」的「本土化」。電視不同價值取向、不同價值化。與西方建立在資本主義體制基礎之上的電視媒體不同的是，中國電視媒體的首要功能、基本價值取向是主流意識形態觀念的宣傳與傳播，即主流文化是中國電視文化格局中最重要和最基本也是主導的文化構成。而在社會主義市場經濟體制的建立過程中，大眾文化也得到了空前的發展與繁榮，但中國的大眾文化並不意味著簡單迎合電視觀眾的某些趣味（包括低俗趣味），而是建立在主流文化主導的基礎之上的，近幾年中國電視的發展從整體上看既完成了主流文化構建的任務，也完成了大眾

文化傳播的使命。相比較而言，精英文化中以個性化、深度化、創造性、創新性為特徵的電視產品，在電視文化構成中相對比較薄弱，有待進一步開發、開掘。

中國有數千年豐厚文化傳統的積澱，有眾多的人才資源、智力資源，在良好的機制中，一定能夠創造出融中國大國風度、民族特色與時代精神於一體的現代中國電視文化新景觀。

第三，電視審美品格的差異，導致了電視審美品格的「本土化」。世界各民族、各國家以及不同群體的美學傳統與審美趣味的差異，這是我們探討電視審美品格「本土化」可能性的前提。在五十年代─七十年代，以社會主義現實主義為主要創作方法，以理想主義、英雄主義為目標追求，呈現出壯美、崇高的主導美學類型，八十年代，改革開放的時代精神為中國電視注入了新的美學因素，以批判現實主義為主要創作方法，以文化反思與浪漫激情的結合為主要特徵，呈現出優美、和諧的主導美學類型。九十年代中國電視形成「多元化」的格局，現實主義、浪漫主義與現代主義乃至後現代主義方法多元並存，以紀實主義、娛樂化、新英雄主義、平民化為新的特徵，深沉、悲壯與優美、和諧及滑稽、不和諧等美學類型多元鼎立，審美品格呈現多元複雜的局面。

不論怎樣變化，和諧、合一依然是中國電視審美品格境界中最為基本和重要的類型，即在電視產品中，在對立、矛盾、衝突中追求和諧、統一、合一，這是我們民族「和合之美」美學傳統的現代延續。

第四，電視「表述方式」的「本土化」。電視的表述方式，或電視的表述風格，包括電視的敘事方式、語言風格等。電視的表述方式必須要符合電視傳播者、電視觀眾及與他們共處的特定時空之間的關係。所謂電視「表述方式」的「本土化」，即意味著電視在敘事方式、語言風格等方面，滿足民族特色的需要。

中國電視的敘事方式建立在中國傳統思維方式的深厚基礎之上，如線性的邏輯思維與感性的形象思維的結合，主體情感抒發、表現與客體意象展開、再現的結合，單一視點與多個視點的結合、寫實與寫意的結合等都是一貫的原則。再如對情節性、故事性的重視，對現實性、教化性的重視，對完整性、統一性的重視，對整體性、群體性的重視等。

中國電視「表述方式」的「本土化」，適應、滿足了中國電視觀眾的觀賞習慣與傳統趣味。如同西餐固然很好，但對於中國人來講，中餐是不可替代的一種滿足和需要，中國電視「表述方式」的「本土化」，意味著中國電視需要製作中國百姓喜聞樂見的中餐大宴。

其四，文化的地域性影響了電視受眾審美心理。所謂「一方水土養一方人」，不同的地域在長期的歷史過程中形成了性格鮮明的、擁有個性特色的地域文化。中國是一個地域遼闊、民族眾多、地域文化豐富多樣的國家，例如中原文化、巴蜀文化、閩南文化、湘西文化等等。地域文化的差異決定了電視受眾在思維習慣、生活習慣以及行為習慣等方面有所不同，這最終都將影響電視受眾的審美心理，影響電視受眾審美體驗的方式和習慣。

有人將中國電視觀眾分為京派觀眾群、海派觀眾群、西部觀眾群、東北觀眾群和嶺南觀眾群。[20] 關於中國地域文化的劃分，不同的標準會有不同的結果，但總之一點，那就是中國的區域文化十分複雜。儘管電視文化是一種大眾文化，電視節目總是追求受眾的大眾化，但是我們不得不正視的現實就是任何一個節目都不可能獨霸天下，電視受眾總是有其差異性的。從這個角度來講，電視在追求收視

20
秦俊香：《影視接受心理》，中國傳媒大學出版社，第三八一五一頁。

大眾化的同時也必須考慮目標受眾，即分眾化的問題，而區域受眾就是分眾化裡的一種表現形式。前些年，關於省級衛視定位問題的大討論就充分體現了這種地域文化對電視的重要性影響。

「電視作為一種媒體，本身是中性的，但電視的內容卻有著相當強的民族歷史文化限定。因此，選擇什麼樣的內容，承載什麼樣的功能，是省級衛視需要仔細斟酌的問題。要成功地實現自己的定位，就必須把握電視傳媒的一般特質，把握普通觀眾的審美需求，同時充分考慮到衛視所處的獨特地域文化因素。換句話說，省級衛視確定自身定位既需要考慮電視傳媒的普遍規律，也需要考慮中國電視的一般規律，更需要考慮地方省級衛視的特殊規律，只有將三個方面有機地融合在一起，普遍的優勢和特殊的優勢才有可能充分發揮出來，反之則只是單一的優勢。不論是只考慮電視傳媒的一般規律，還是僅僅考慮中國電視的普遍性規律，抑或僅僅考慮地方的特殊規律，這種優勢都很難轉化成真正的優勢。在理性分析媒介環境和競爭格局的前提下，巧妙地挖掘自身資源和特色，並據此制定適合自身的發展戰略，亮出自己的旗幟。」[21]正因為此，獨有的地域文化資源被各個省級衛視作為一種不可替代的優勢加以很好的利用。

以山西衛視為例，它充分利用了非常豐富的三晉文化資源，不斷推陳出新，在傳播地域文化方面形成了獨有的發展思路。首先是根據地域文化的特點，設置文化專題欄目《人說山西好風光》和《一方水土》；其次是積極創作特別題材的電視劇、大型特別系列節目，如反映晉商的輝煌歷史及深厚的商業文化的七集電視紀錄片《晉商》，晉商題材電視劇《白銀谷》、《喬家大院》等。

再以東南衛視為例，二〇〇六年，為進一步鮮明與提煉自身的品牌形象及核心競爭力，東南衛視

全新推出「歡樂海峽」通欄節目，在改進現有品牌欄目以及推出新節目的基礎上，集中自身競爭優勢，大策劃、大製作、大品牌、大活動，傾心打造「歡樂海峽」的強勢品牌。之所以如此，就是東南衛視充分把握並利用了它不可得多的地域優勢：地處海峽西岸，與臺灣相望，具體而言：

一是海峽西岸，得天獨厚、獨一無二的地緣優勢。這是東南衛視進行「海峽」訴求的現實基礎。而在海峽兩岸的政治、經濟、社會、娛樂都越來越成為中國大陸觀眾關注熱點的今天，東南衛視以獨特的優勢擔當起兩岸文化資訊交流的「擺渡者」，力創「歡樂海峽」品牌。

二是充分利用臺灣資源，鑄就節目特色的優勢。在「歡樂海峽」中，有對兩岸三地娛樂場的追蹤、臺海熱點的關注、臺灣風土人情的獵奇、臺灣秀美山川的掃描，有臺灣的綜藝名主持加盟、兩岸三地當紅明星的參與，更有與臺灣優秀電視欄目製作班底的深入合作、引入優秀的電視欄目製作理念、製作技巧。「歡樂海峽」，韻味十足的臺灣特色，是東南衛視對臺灣資源的充分利用，一種擇優的利用，一種適己的利用，從而形成東南衛視獨有的節目特色。[22]

4 社會視角。

中國電視成長於中國社會的土壤之中，它與這塊土地、與這個獨特的社會生態從來是相互依存、共同成長和進步的。在中國電視與中國社會的關係中，我們可以看到：

其一，中國社會的發展狀況極大地影響著中國電視的發展狀況。不論是某一時期社會的心理狀態、情感狀態還是社會組織機構的狀態、社會階層的變遷乃至社會道德、社會風尚等等的變動，都會直接地給某一時期的電視打上深深的烙印。不同時期的電視的風貌甚至可以從一個側面見證一個時期的社會狀態，如積極與消極、正面與負面、健康與不健康等等狀態都會毫無保留地呈現在一定時期的

電視內容之中。

其二，中國電視也極大地影響著中國社會的進步狀態。有人說，八九十年代的一代，從他們所受的電視的影響再看不同時期的人們所受到的電視的影響，不論是什麼樣的電視節目類型還是特定的價值取向、思維方式乃至語言方式等，都給當時的人們留下深刻的記憶，特別是正在發育成長中的青少年。從成功人士或各界、各年齡不同人群、不同個體的成長中，我們都可以見出電視對他們的深刻影響。

其三，電視承擔著重要的社會責任。毫無疑問，從西方到中國有一點是大家普遍達成共識的，這就是電視由於其巨大甚至不可代替的影響力，面對社會生活承擔著巨大的社會責任。電視媒介在它的市場訴求和社會責任之間常常扮演著相互矛盾的角色，一方面電視自身需要建構自己的注意力經濟體系，需要獲取利潤，以求得再生產再發展；另一方面這種「唯利是圖」的市場訴求又可能與公眾普遍認同的社會倫理相衝突。

依據民族、宗教、受教育程度、性別、收入狀況、生活品質、職業狀況等可以將社會分化為不同的群落。當前，中國的社會階層的分化日益複雜，社會生活當中不平衡的狀態所引發的社會矛盾、社會問題日益顯現。儘管不同的群體在社會中扮演的角色不同，所處的政治經濟地位不同，所持有的價值觀、特別是倫理觀、道德觀不同，具體的社會需求也不同，但對電視媒體的社會責任要求是有共識的，那就是在溝通社會各階層、各群落的關係，規範社會的行為，建構積極的社會倫理價值觀、建構和諧社會上扮演著重要的角色。

這點已經引起了相關主管部門的高度重視，為了端正創作思想，保障電視劇的健康發展，持續淨化螢屏，抵制低俗之風，為未成年人的健康成長營造良好的社會文化環境，二○○八年國家廣電總局

專門針對涉案劇發出了一個重要通知。通知申明以下三點：不提倡情景再現形式的涉案劇；不提倡紀實形式的涉案劇，不提倡以重大刑事案件作為主要描寫內容的系列涉案劇；同樣對一些選秀節目存在低俗之風和不端行為，國家廣電總局及時作出嚴懲，如針對《第一次心動》偏離比賽宗旨，熱衷製造噱頭炒作活動，在評委選擇、比賽環節、評委表現、歌曲內容、策劃管理和播出監管等方面都出現了重大失誤的行為在中國大陸發出通告：一、立即停播《第一次心動》選拔活動；二、重慶市廣播電視局和重慶電視臺要對照總局關於綜藝娛樂節目管理意見和群眾參與的選拔類廣播電視活動的若干管理規定，認真查找問題，切實吸取教訓，做出深刻檢查；三、對節目策劃、審查把關、行政管理及相關人員作出嚴肅處理。[24]

5 科技視角。作為二十世紀誕生的現代傳媒與現代娛樂樣式，電視毫無疑問是二十世紀高科技的產物，是二十世紀電子技術發展的結晶，從科技角度來看電視因此也就成為了一個十分重要的視角。

其一，科技的進步推動著電視的進步。作為一個高科技的產物，科技發展的水準直接影響著電視的風貌與生產發展的狀態，從無線到有線，從黑白到彩色，從微波傳送到衛星傳送，從類比到數位，這一系列的科技進步都對電視的生產、製作、傳播的方式乃至電視的內容變化產生著直接的、決定性的影響與作用。

其二，電視的進步也影響著科技的進步。一方面，電視自身的發展離不開科技的不斷進步，它要求科技不斷地改進和提升；另一方面電視作為大眾傳媒在推動科技轉化為現實生產力、塑造人們的科

23 參見：《廣電總局關於二〇〇八年二月全國拍攝製作電視劇備案公示的通知》。

24 國家廣電總局網站二〇〇七年八月十六日。

學觀以及推進新的科技發明與科技交流方面都直接或間接地產生著重要的影響，各種探索發現類的節目都對人類的科技進步發揮了自己獨特的作用。

其三，電視自身科技含量的提高離不開相關領域科技含量的提高。不論是電視的生產還是製作乃至傳播，我們可以看到衛星技術、數位技術、網路技術的快速發展已經在電視科技含量的提升上產生了直接的影響，從而催生了衛星電視、數位電視、網路電視。這些相關領域的科技含量的提升與傳統電視的結合，不斷地改造著電視的景觀和形象。

隨著數位技術、通訊技術的發展，IPTV、網路電視、手機電視、移動電視、戶外大屏等新媒體樣式相繼出現，我們已經處在了一個新媒體所營造的媒介融合環境之中。新媒體的出現為電視受眾提供了更多的收視選擇空間，也影響了電視受眾的接受方式。因此，新媒體時代的電視受眾對電視節目提出了新的要求。

其一，資訊權威性。中國電視在長期的歷史進程中，倚靠其強大的背景和資源，在主流化內容的生產和傳播中，佔據著壟斷的地位，在公眾中形成了較高的權威性，在資訊採集、製作、編排和播出的全過程中，都有著較為嚴格的審查、把關和監控。面對新媒體的挑戰，電視只有不斷提高其節目的主流化和權威性才可以維持其內容的強勢。

其二、直播常態化。與新媒體相比，電視的弱勢在於互動性、參與性不夠，但電視如果能夠將線性封閉的生產播出狀態盡可能調整到直播的狀態，以現在進行時的姿態與生活同步，而且這種直播應當是大量的、日常化的，這就可以極大地提高觀眾的參與和互動，以聲像文字全息的優勢充分張揚直播的魅力。

其三、內容精品化。在數量上，電視很難與新媒體來比拼；但從品質和品質來看，電視則擁有相當大的潛力與作為。近年來，中央電視臺推出的大型紀錄片《故宮》、《再說長江》、《大國崛起》、《森林之歌》、《復興之路》等，以其恢宏的氣勢、豐富的內涵、深厚的底蘊、濃麗的色彩、精湛的製作造就了中國電視螢屏的鮮亮的風景。

由此可見，政治、經濟、文化、社會和科技構成可以中相對客觀的社會存在，社會存在決定社會意識，作為意識形態層的電視自然脫離不了它的束縛；而受眾同樣如此，任何一個受眾都逃離不了他所在的時代、地域和民族的影響。這是從共性的、普遍的出發而言的，但電視受眾不僅是一個群體，也是一個個獨立的個人，而每個個人除了所共有的環境之外，還有其自身特點。

二、影響電視受眾審美心理的內在因素

影響電視受眾審美心理的內在因素有性別、年齡、職業以及受教育背景等幾個方面。

1 性別因素。依據性別可以講受眾分為男性受眾和女性受眾。男女受眾在審美接受上的心理需求有所不同，因此在電視節目類型、題材、風格等的選擇上有所不同。

在節目類型上，男性受眾更多傾向於選擇體育類、賽事類、新聞類節目，而女性則更鍾情於電視劇。

與此相關的有兩個有趣的現象，一個是「足球寡婦」，一個是肥皂劇。

「足球寡婦」現象的出現就很能說明這個問題，所謂「足球寡婦」就是對世界盃期間受到老公冷落的女性的詼諧的稱呼。有人稱世界盃是男人四年發一次的集體臆症，每當世界盃來臨，球迷的妻子或者女朋友就很「慘」，男人們一個個撲向了電視機前，再也沒有機會陪她們。

肥皂劇（英語：soap opera）是從英語傳至中文的外來詞彙，通常指一出連續很長時間的、虛構的電視劇節目，每週安排為多集連續播出，因此又稱系列電視連續劇（但「連續劇」一詞可以泛指一切劇情連續的電視節目）。之所以叫肥皂劇最初是因為贊助這種節目的大多是生產肥皂和洗衣粉的公司，這些公司在演播節目時常常插入自己的肥皂和洗衣粉廣告。但現在一般指的是家庭婦女一邊做家務，一邊心不在焉地收看的囉哩囉嗦講述家長裡短的長篇連續劇，因此又被稱之為「搓板傷心劇」（washboard weeper），這是因為觀眾大多是在家洗衣燒飯的家庭主婦，而這些家庭主婦又特別愛流淚。

「肥皂劇的主要觀眾都是女性群體，特別在發達國家。英國泰晤士報的一項統計顯示，對比兩部間隔二十年之久的肥皂劇，《豪門恩怨》和《慾望城市》，超過百分之七十的收看者均為女性。有趣的是，即使一些肥皂劇碼擁有少數的男性觀眾，這些男性關注的焦點似乎也背離肥皂劇的中心劇情，他們更多關注的是《豪門恩怨》中的「商戰」，富豪家庭的男性權利和富足生活方式，《慾望城市》裡露骨的『色情』對白和少量的三級鏡頭。」25

在節目題材上，男性更多的傾向於歷史題材，而女性更多傾向於情感類、倫理類題材。以歷史題材電視劇為例，從《努爾哈赤》到《末代皇帝》，從《唐明皇》到《雍正王朝》再到《康熙王朝》、《宰相劉羅鍋》、《康熙微服私訪記》到《亂世英雄呂不韋》再到《鐵齒銅牙紀曉嵐》，從《三國演義》到《戰國》再到《太平天國》，中國電視螢屏上有很多歷史劇。這些歷史劇劇中的主人公多是帝王將相、王公貴族，因此跟男性觀眾有更多的共鳴點；而權力鬥爭與權術運用又是這些劇的重要情節，這些又是討男性觀眾喜歡。

25 http://zhidao.baidu.com/question/23470968.html

再看情感類、倫理類題材電視劇，如《牽手》、《過把癮》、《空鏡子》、《空房子》、《結婚十年》、《中國式離婚》等等，這些電視劇側重反映百姓的家庭生活，聚焦於家庭內部的矛盾衝突，注重以家庭成員的情感糾葛和命運變化為主線，以社會主流的人倫常理和人文關懷作為作品的價值支撐，符合一般女性電視受眾的情感需求，因此更受她們歡迎。

2 年齡因素。

依據年齡大小不同，一般可以將電視受眾分為青少年受眾、青年受眾、中年受眾和老年受眾。人在不同的年齡段，生理和心理都將發生很大的變化，因此在審美接受心理上也有不同的需求和特徵。隨著電視專業化的推進，年齡越來越被電視節目創作者重視，成為節目策劃、生產製作的一個重要的考慮因素，從而出現了大量針對不同年齡段受眾的節目、欄目甚至是頻道。

以青少年為例，國家統計局的統計資料表明，中國零至十八歲的少年兒童達三點六億，占中國大陸總人口的二十九點六％。另據統計，從幼稚園到初中畢業的十二年中，兒童要觀看長達五千小時的電視節目，而觀看電視節目的時間遠遠超過了他們學過的任何一門課程。[26]

兒童類的電視節目正在成為電視節目不可或缺的組成部分。在西方發達國家，設立專門的兒童電視頻道，重視兒童電視節目的製作和增加播出時間，早已成為各大電視臺的重要發展趨勢。美國Nickelodeon兒童頻道是全美收視率最高的兒童頻道；英國BBC更是將頻道細分為了CBEEBIES幼兒頻道、CBBC兒童頻道、BBC3（青年頻道）。

相對於龐大的需求，中國少兒電視節目數量和品質都相對滯後。為增添兒童節目，開發兒童智力，中央電視臺及地方電視臺以前都從國外引進了不少動畫片。值得一提的是國產動畫片在近幾年發

26
吳曉東：《央視少兒頻道即將開播 我們需要什麼樣的少兒節目》，《河南畫報》二〇〇三年十一月八日。

展迅猛，獲得了驕人的成績，以《喜羊羊與灰太狼》為例。

《喜羊羊與灰太狼》以羊和狼兩大族群間妙趣橫生的爭鬥為主線，劇情的輕鬆詼諧風格，情節爆笑，對白幽默，還巧妙地融入社會中的新鮮名詞。自二〇〇五年六月推出後，該劇播出已突破五百多集，陸續在中國大陸近五十家電視臺熱播，幾年來長盛不衰。在北京、上海、杭州、南京、廣州、福州等城市，《喜羊羊與灰太狼》最高收視率達十七點三%，大大超過了同時段播出的境外動畫片。此外，香港、臺灣、東南亞等國家和地區也風靡一時。迄今已推出玩偶、圖書、舞臺劇、手機遊戲等相關產品，其中「喜羊羊」系列圖書銷量過百萬，在圖書銷售排行榜上長期位居前十名，是小學生最喜愛的口袋書之一。而首度推出的電影版《喜羊羊與灰太狼之牛氣沖天》二〇〇九年一月十六日首映以來，首次週末票房就突破三千萬元，成為有史以來最「牛」的國產動畫影片。

除了針對青少年的電視節目之外，像針對廣大青年受眾的青春偶像劇、時尚節目、娛樂類節目、遊戲類節目、競技類節目，也有廣大需求空間，在近些年的發展中也取得了不錯的成績，尤其在商業價值和產業價值上的開發上收效顯著。

3　受教育及職業因素。之所以將兩者放在一起，是因為受教育程度與就業往往是緊密聯繫在一起，一般而言都會成正比的，即受眾受教育程度越高所從事的職業在工作氛圍、勞動強度、經濟收入等方面要優越於受教育程度低的受眾，因此在生活方式、生活習慣、消費習慣、生活的品質和層次上也就有了差距，尤其是在精神生活上。

無可置疑，電視是一種大眾媒體，其內容應該追求大眾化。但是不同受眾對電視內容有不同的要求，這是一種客觀實際，尤其是隨著社會的發展，電視節目生產製作能力的提高，這種趨勢越來越明顯，因此，電視節目針對不同的階層有了不同的內容設計。例如，針對農民的對農節目，針對學生的

教育節目等等。

以對農節目為例，由於「三農問題」在中國大陸客觀存在以及解決它的重要性，對農節目存在著巨大的需求，提高對農節目的數量和品質已經成為電視的一項重要職能，當前，中國大陸的對農節目已經由欄目化時期進入到了頻道化建設時期。

一九九六年元月一日，以面向農業，農村，農民，普及農業知識，推廣農業技術，弘揚文化為主旋律的節目，在CCTV－7正式播出，從此中國對農電視專業頻道第一次出現。但是在此後的幾年裡，中央電視臺農業頻道（應該是農業少兒軍事頻道）還是略顯「孤獨」，對農電視頻道化的高潮真正發生在二〇〇〇年之後，即省級電視臺和城市電視臺的農業頻道的出現為標誌。

二〇〇一年七月，吉林電視臺鄉村頻道開播，是中國較早的服務於「三農」的專業頻道。頻道自開播以來，先後創辦了多檔定位準確、內容豐富、互動性強的自辦欄目，如《鄉村四季》、《鄉村聚焦》、《鄉村導視》和《鄉村大戲臺》等。

二〇〇二年七月，浙江電視臺公共·新農村頻道開播，開設有《今日新聞》、《新山海經》、《新農村紀實》、《政策面對面》、《露天大舞臺》、《農村大講堂》、《官司新說》等對農欄目。

二〇〇五年五月一日河北農民頻道正式播出，日播節目有：新聞、資訊、服務類欄目《三農最前風》、《農廣校之窗》等品牌欄目構成。

山東電視臺農科頻道，集專業、科技、旅遊、法制、影視等於一體的綜合性媒體，有《鄉村季風》、《農廣校之窗》等品牌欄目構成。

線，週一至週五播出；職業介紹服務類節目《走進城市》，週一至週五播出；娛樂節目《快樂大篷車》，週一至週五播出；娛樂節目《超級寶寶秀》，週一至週日播出。週播節目：公益節目《非常幫助》；娛樂節目《自娛自樂》；戲曲節目《大戲臺》。

二〇〇六年六月九日，河南電視臺新農村頻道於正式開播，主要欄目有《新聞村村通》、《致富招招鮮》、《影評視界》、《飛歌傳情》、《新農村大舞臺》、《精彩劇場》、《動作劇場》、《鄉音劇場》等。

除此之外，城市電視臺中還有山東臨沂電視臺農村科普頻道。

……

截至目前，從國家電視臺到省級電視臺，再到城市電視臺；從專業的對農頻道到固定的對農欄目，再到具體的對農電視節目，已經形成中國大陸多級別、多層次的對農電視複雜格局。

在電視節目策劃的過程中，找準目標受眾或者是理想受眾是一項十分關鍵的工作。而目標受眾的判斷和確定很大程度上取決於受眾的性別、年齡、受教育程度以及職業狀況，因為這些直接影響著電視受眾對電視節目的接受狀況。因此，考察影響電視受眾審美心理的內在因素十分必要。

第四章
電視受眾審美的起點──真實與假定

真實問題是所有藝術樣式也包括電視藝術在內的核心問題，任何一種藝術樣式或一部藝術作品是否能夠真實反映現實或真實地表達內心，是判定其成功與否的重要標準。在西方思想傳統中，真實問題向來雄踞於舉足輕重的核心地位，以求「真」作為哲學的目的訴求，「真實」，遂成為西方哲學的基本範疇。同樣，深受西方哲學思潮影響的西方美學，也逐漸確立了美真同一的原則，致力於探討藝術與真實的關係，將真實性作為藝術追求和價值判斷的至高標準。

然而，真實是什麼？這個看似簡單的提問，卻是人類認識和實踐活動中最古老、最複雜、也最本原的基本論題之一。作為對某種「確定實在性」孜孜以求的思索與表達，「真實」這一概念可以說具有相當程度的絕對意味；然而在不同的邏輯層面，不同的主體取向又會導致對「真實」產生截然不同的理解和闡釋，使其意義充滿相對的可能。

電視，無論是作為大眾傳播媒介還是現代視聽藝術，「真實」問題在傳播與接受、創作與審美中都是一個核心問題。本章將從兩個層面討論電視傳媒的真實與電視受眾對真實的體驗：一是從本體論角度，真實指的是某種不依人的意志而轉移的現實存在及其內涵，具體就電視傳媒而言，電視如何呈現這種真實；另一種則是從認識論角度，真實指的是人們對於客觀存在的一種認識和判斷，具體到電視受眾研究，即受眾如何判斷、認

第一節　「真實」的維度

既然「真實」問題是一切藝術門類也包括電視在內的核心問題，那麼，「真實」的本質是什麼，人類怎樣把握以及如何看待真實，便是本節要探討的問題。我們力求對「真實」進行哲學和美學的分析，以便為以後關於電視如何呈現「真實」，電視受眾又是怎樣認知、把握、理解電視所呈現的「真實」，建立一個可供依據的邏輯起點。

一、真實觀念的哲學辨析

有關真實的問題，從本質上來說是一個哲學的命題，它反映著人們對某種確定實在內容的認識和把握，西方古代哲學思考的中心是本體論意義上的「世界是什麼」，近代哲學轉向認識論考察：「我怎樣認識世界」，相應地，對於「真實」概念而言，本體論思路討論「真實的存在」，認識論則討論「我認為什麼是真實的」。

從本體論出發探討存在的真實，一個最基本的哲學前提是認為世界本身是不依賴於人的感覺和認識而獨立存在的。這個客觀存在的世界本身是一種真實的存在，同時它又是人們認識的對象，是人們判斷某種結論或表達真實與否的所依據的基礎和標準。對於這種客觀存在的真實，最常見的區分是將其分為現象真實和本質真實。現象真實指的是客觀存在著的物質世界、事實和現象，本質真實指的是在現象背後所存在的某種本源性或表達真實與否的所依據的基礎和標準。對於這種客觀存在的真實。

規律性的實在。最早將現象與本質進行區分的是柏拉圖。柏拉圖的理念論中區分了現象真實和本質真實，他否認現象真實而僅承認理念（本質）真實。

另一種則是從認識論角度，將真實理解為人對於世界的一種認識和判斷，對真實的認識也就是有關真的知識，即真理。認識論意義上的「真實」概念基本上都圍繞著主體對客體的認識與判斷、以及主客體相互關係這一核心軸線展開，也就是說，首先假定存在著某種客觀實在，而當我們所認識到的東西恰好符合了這種本源實在的時候，我們便指稱某事物為真實，這種觀點的代表是西方真理理論中的符合論。以此為根據，我們可以區分出客觀真實和主觀真實，客觀真實指的是作為認識客體的存在本身，主觀真實則是人們對於存在的認識和判斷。

由於認識主體的差異，因此人們對於何者為真實存在的認識也是千差萬別的。例如，有人認為物理世界或物質世界是真實的，也有人認為通過人的主觀心理感受到的世界才是真實的，所以現代主義者提出心理真實或超現實真實等說法，而後現代理論家則乾脆否認客觀真實的存在，這些都深刻地表明瞭，在認識論意義上，「真實」實際上意味著人的主觀認識對客體世界的一種判斷和把握。

在真實的認識論問題上，黑格爾認為：「真理是認識通過自身矛盾而達到結論的全過程。它不在單純的結論，也不在單純的開端。」因此，真實就是一個不斷自我否定而實現超越的過程。從這一角度，真實又分為相對真實（或局部真實）與絕對真實：受制於個體的有限性，人們所能認識和把握的，始終只是局部的、相對的真實，而不可能是絕對意義上的世界本原真實，但人類的全部精神探索和努力都是不斷的自我修正過程，都是試圖無限地趨近絕對和本質意義上的真實。

二、真實觀念的藝術辨析

關於藝術真實，最常見的一種區分方法是「生活真實」和「藝術真實」，認為生活真實是藝術真實的來源，藝術真實是對生活真實提煉後的審美表現，源於生活、高於生活。應該說，這種理解並不錯；但是對藝術真實的理解顯然不能止步於此，因為僅僅在認識論反映論的層面考察藝術與外部現實的關係，是遠不能把握藝術審美特質的。我們認為，藝術審美的實現過程包括如下三個環節：創作準備、藝術表現、受眾接受，因此，對藝術真實的考察，也應該在這些環節上相應展開。

大致說來，藝術真實應當包含這樣幾個層面的內容：首先是藝術的來源，即生活真實或現實存在，這接近於哲學本體論意義上的真實；其次是創作者對於現實存在的認識和判斷，即認為何為真實，接近於認識論意義上的真實觀；再次就是如何運用藝術語言和形式，表達作者對於真實的認識和理解；最後是從藝術接受的角度，指受眾在藝術欣賞中所產生和體驗到的真實感。

具體說來，創作前的準備包括現實生活以及藝術家對現實的理解和感受。現實生活也可以進一步區分為現象真實和本質真實，前者指生活中具體的感性經驗材料，後者指現象背後所蘊含的本質規律，包括亞里斯多德所說的可然律和必然律。無論是生活真實的現象還是本質，都是一種固有存在的客觀真實。

藝術家對現實生活的理解是客觀世界與藝術家的思想觀念、心理情感等主觀因素相互交融作用的產物，是主客真實的統一。中國古代文論的「物感論」對此有很多論述，如「情以物遷，辭以情發」、「詩皆感物而發，觸興而作」等，都是將這種主客體統一的審美感受作為藝術發生的動因；西方藝術的發展，從古典藝術到現代主義乃至後現代，也同樣都是以藝術家對於「存在」和「真實」的認識作為基礎的。

藝術表現是藝術家通過一定的符號、形式和手段，以審美的方式進行藝術創造的過程。符號本質決定了藝術的假定性特徵，也就是說，即使再逼真摹仿現實的藝術，其所表現的真實也只是呈現在一定符號系統上的真／假標準來判斷藝術的高低；從肯定判斷說，藝術表現過程中的真實性，應首先遵循和服從藝術創造的普遍特性（例如允許虛構，想像，變形等）和各種具體藝術形式的特殊規定性。

最後，藝術作品審美價值的真正實現，離不開受眾的接受。作品只有在被理解和感知的過程中，其意義和功能才會得到實現，正如一把斧頭只有在用來劈柬西時，才作為斧頭而存在，否則它只是擺在那裡的一個靜物。從接受者的角度看，藝術真實的實現主要表現為使接受者產生真實感，包括在認識層面邏輯可信、在情感層面喚起共鳴，等等。

三、真實觀念的歷史嬗變

在西方思想傳統中，真實問題向來雄踞於舉足輕重的核心地位，以求「真」作為哲學的目的訴求，「真實」，遂成為西方哲學中一個重要的基本範疇。同樣，深受西方哲學思潮影響的西方美學，也逐漸確立了美真同一的原則，致力於探討藝術與真實的關係，將真實性作為藝術追求和價值判斷的至高標準。

古希臘時期，赫拉克利特最早提出藝術摹仿自然的觀點，其後，德謨克利特作了進一步闡述：「在許多重要的事情上，我們是摹仿禽獸，做禽獸的小學生[1]。從蜘蛛我們學會了織布和縫補；從燕子學會了造房子；從天

1 見《古希臘羅馬哲學》北大哲學系外國哲學室編譯，商務印書館一九六一年五月第一版，第一九頁。

鵝和黃鶯等歌唱的鳥學會了唱歌。」他們的文藝觀，可以稱作是一種原始樸素的客觀真實論。

之後，柏拉圖建立了以理念論為核心的客觀唯心主義哲學體系。在他看來，在現象世界之外還有一個理念世界，唯一的、絕對的真實只存在於理念（或稱理式）世界，真實就是對經驗現象的排斥和超越。在此基礎上，他也提出藝術的摹仿論，認為文藝是對現實世界的摹仿，而現實事物又是對理念的摹仿，所以藝術是「摹本的摹本」、「影子的影子」，和「真」隔了三層。雖然柏拉圖的理念論具有超驗性質的形而上學特點，但他所提出的透過個別具體現象、而從本質層面把握真實、以及認為藝術應當努力表現本質真實的觀點，對後代的哲學美學真實觀具有重要影響。

亞里斯多德在批判柏拉圖的基礎上提出了自己的「摹仿說」，他首先肯定現象世界的真實性，其次認為文藝不僅可以摹仿自然、反映現實世界的已然真實，而且能夠反映客觀現實的本質和規律，反映必然的和理想的真實，以此強調文藝的價值，將文藝與客觀主義認識態度、與理性認知活動結合統一。

柏拉圖和亞里斯多德代表著兩種不同的美學觀點和傾向，他們的思想也形成了兩種不同的真實觀。其中，特別是亞里斯多德重外在客觀實體、強調藝術摹仿論的思想觀點，對後世西方文藝思想產生了深刻影響，自文藝復興直至十九世紀批判現實主義，主張反映客觀觀自然的思想傾向在西方美學中一直佔有重要地位，藝術真實觀也以追求客觀實體之真為主導。

中世紀，宗教真實觀以神性否定人性，也否定了現實世界的真實存在，將神性視作唯一真實，藝術也主要以啟示、象徵等手段表現基督教的神學真實觀。

2　見《古希臘羅馬哲學》北大哲學系外國哲學室編譯，商務印書館一九六一年五月第一版，第一一二頁。

文藝復興將人從宗教桎梏中解放出來，以人文主義為核心思想，重新肯定人的價值，肯定現實生活的真實性。隨著人們對客觀世界的觀察和認識日益精密細緻，逐漸形成了建立在近代哲學認識論基礎上的、以「再現」為核心的藝術真實觀，將真實性理解為藝術形象與它所描繪的客觀對象特徵的符合一致。在文藝復興時期，藝術真實觀的主要代表是「鏡子說」，主張把藝術作為反映自然的「鏡子」。

十七世紀古典主義以規範、嚴整、簡練、明晰、崇尚理性、重理智輕情感為特點，因此相應地，古典主義的藝術真實觀，要求藝術體現古典主義理性原則，主張以理性節制感情。

十八世紀的啟蒙運動繼續高揚理性的大旗，並將理性與人的天性、自由平等相聯繫，強調人的理性能夠認知、把握客觀真實。「真是什麼？真就是我們的判斷與事物的一致。摹仿性藝術的美是什麼？這種美就是所描繪的形象與事物的一致。」[3]

十九世紀早期，浪漫主義思潮興起，標誌著人的主體自由達到了一個新的階段。浪漫主義者充分肯定自我和心靈，強調通過充滿主觀性的情感與想像，實現對世界整體、有機的把握，因此浪漫主義的藝術真實是詩人的主觀情感與想像投射於客觀真實的外化形式和產物。

十九世紀中期現實主義思潮為主要思想潮流。現實主義藝術家相信，現實世界是真實可信和完整的，只要冷靜客觀地觀察和反映現實，就能認識並揭示世界的內在規律。

不難看出，從古希臘時期直至十九世紀，在西方美學思想中始終佔據主要地位的，是與理性主義傳統密切相關的客觀真實觀，即肯定客觀現實是一種真實存在，並認為人可以通過理性獲得真實的認知。進入二十世紀後，隨著現代反理性哲學美學思潮的興起，傳統的客觀真實觀也隨之遭到深刻的質疑和否定。

3 朱光潛：《西方美學史》，人民文學出版社一九七九年六月第二版，第二七四頁。

現代主義的出現有其深刻的歷史文化和思想背景。十九世紀末二十世紀初，西方社會的工業化進程使人們的物質生活、精神生活產生了劇烈改變，現代化進程一方面造就了人類空前優裕的物質文化生活，另一方面又殘酷摧殘著人類豐富的內心世界，使人異化成為非人。在社會矛盾和精神危機日益嚴重的現代背景下，許多原來牢不可破的傳統價值觀開始動搖，其中一個突出的表現就是理性的危機。理性傳統是西方文化最根本的特質之一，它包含兩個基本假設前提：一是認為在紛繁複雜、變化莫測的現象世界背後，存在著某種本質的必然性、規律性與統一性，即本質真實；二是肯定人的理性，認為人能夠通過理性最終認識和把握世界的本質，抵達絕對真理，即人能夠認識本質真實。然而在現代社會，面對日益變得不可理解的異化現實，人們對理性的信念開始坍塌。伴隨著對現實和理性深刻的懷疑絕望，形形色色的現代反理性哲學美學思潮應運而生。例如，叔本華的唯意志論認為非理性的意志是人與世界的本原，世界只是意志的表象；柏格森的直覺主義和生命哲學認為生命衝動是唯一的實在，生命之流不能靠理性認識，只能憑直覺把握；佛洛伊德的精神分析學說將非理性的無意識本能視作人的真正本質，主張藝術深入開掘潛意識領域等等。

現代主義的反理性哲學美學思潮極大地改變了人們對現實和真實的看法。首先，現實不再僅僅是外部的社會現實，它還包括人的內心世界。外部世界變得不可理解、不再真實和完整，人的內心世界才是最本質、最重要的真實。其次，傳統理性不僅不能認識真正的現實，反而使真實被歪曲和遮蔽，只有通過對非理性精神的發掘才能認識世界的真實本質。

正是基於這樣的哲學真實觀，現代派藝術反對傳統藝術的再現現實，轉為強調表現內心的心理真實，他們認為只有心理現實才是純粹的、最高的真實，因而以「心理現實主義」來反對和抗衡現實主義的客觀真實。在現代派藝術家那裡，客觀世界僅能提供素材，外部現實的意義只是通過它來表現作者（或人物）的主觀感受。

很顯然，現代主義的藝術真實觀是一種具有非理性特質的主觀真實觀。

二十世紀中期，後現代主義思潮興起，又一次帶來哲學和藝術真實觀的劇烈變化。由於科學和技術的空前擴張和社會價值的多元變異，在後工業社會中，傳統生活方式、文化習俗、價值評判、理論方法等均遭到徹底解構和顛覆，後現代主義文化思潮就出現在這一時期。總體而言，深受解構主義哲學和現代語言學影響的後現代文化思潮，在理論取向上主張消除一切中心、意義或本質，否認整體性和普遍性，強調差異性、零散性、多元性等等，因此後現代真實觀就表現為一種消解真實的非真實傾向：在本體論意義上否認真實的現實存在，在認識論意義上否認人對意義的真實把握；同時將「真實」問題文本化，認為「現實」、「真實」、「實在」等觀念都只是文本符號的產物。

在後現代理論中，特別值得一提的是法國後現代媒介文化理論家鮑德里亞的理論。他認為，後現代社會是一個通過電子媒介而建立起來的傳播社會，由通訊網路、資訊技術、傳播媒介和廣告藝術製造出來的各種各樣的模型構成了一個虛幻的符號世界，但是這種符號或影像越來越趨向於自我生產和複製。在媒介社會和消費社會中，人們陷入了由形象、景觀和擬象構成的模擬世界中，由各種媒介所製造出來的影像符號比人們每天經歷的現實世界更讓人覺得真實可信，電子媒介或數位化的「仿像」日益替代了「真實生活」，影像符號同「現實」的聯繫越來越少，或者說，追問其是否真實反映了現實已經毫無意義。這個由符號構成的模擬世界形成了一種「超真實」幻境，真實與非真實的區別已經模糊不清了，虛擬實境超過了真實，比真實還真實。顯然，鮑德里亞從媒介社會的特徵出發、站在後現代立場上，徹底顛覆了傳統真實觀。

毋庸諱言，作為一種徹底的懷疑和批判性理論，後現代主義的極端性常常使其陷入某種虛無主義和悖論境地，但是另一方面，它通過顛覆和消解策略所表達的對於本質、中心、元敘事的質疑，也會啟發人們有意識地重審和檢驗固有的認識結構和理論假定，喚起反思的自覺。在真實觀的問題上，後現代主義的積極意義正在於此。

第二節　電視「真實」的美學特質

　　儘管後現代理論家對電子傳播媒介所製造出來的影像符號抱有質疑，但是作為一種影視藝術語言，無論電視在誕生之初作為客觀現實世界的記錄再現工具，還是後來經過幾十年的發展生發出多種電視藝術樣式，「真實」問題始終貫穿於主體創作、電視傳播和受眾接受的每個過程，並且是電視與受眾審美關係中的重要支點。

一、「真實」──電視作為影像語言、傳播手段的特質

　　由於電視分屬於兩個系統──影像語言系統和傳播媒介系統，因此在電視領域中探討「真實」這一哲學命題時，其「真實」表現於兩個層面：其一，電視作為影像藝術，具備影像語言所共有的呈現客觀存在「物理真實」或說「現象真實」的特點；其二，作為大眾傳播媒介，其傳播資訊的功能使電視對客觀現實存在具備認知和闡釋功能，從而體現了電視揭示客觀「本質真實」的特質。

1　在影像語言系統中，電視具有呈現客觀物質世界「物理真實」的特性

　　電視視聽綜合這一影像語言優勢，使其比印刷媒介和有聲廣播在呈現客觀現實世界時更加生動、具體、直觀，最接近於現實世界。

主張攝影影像本體論的巴贊認為：「唯有攝影機鏡頭拍下的客體影像能夠滿足我們潛意識提出的再現原物的需要，它比幾可亂真的仿印更真切，因為它就是以這件實物為原型的。」[4] 從繪畫到照相術再到活動影像，所有這些手段都是人們留住記憶所做的努力，法國電影理論家巴贊將這種努力追根溯源到人類原始的木乃伊情結，是一種同時間抗衡的人類原初的願望。影像使這種願望成為現實。

從發生學角度看，影像是人類歷史上所有藝術表現中最能反映客觀現實存在「真實」狀態的手段，無論電影還是電視，作為影像語言誕生的產物，就其物理屬性而言，都是通過機械複製圖像和聲音，來表現被攝對象的具體實在性並再現其直觀運動過程。由於影像紀錄具有高度精確性、相似性和直接性特點，可以準確傳達出被攝對象在形聲結構和空間運動中的物理資訊，所以在這一意義上，我們說，相對於其它藝術門類及其呈現手段而言，影像首先具有了某種摹仿和再現客觀世界「物理真實」的優長。

在人類對影像的使用還沒有滲入明確的藝術創作目的之前，無論是「再現真實」還是「表現虛構」在發生之初都是一種影像科學實驗。

「在藝術領域裡，每一次技術革新都帶來新的靈感。機會乃是真正的藝術之神。發明油彩的並不是畫家，早在人們開始雕刻人像以前，錘子和鑿子就已經是必需品了。同樣，世界上也是先有電影攝影機，然後它才成為一種新的藝術和文化的工具。工具必須先於它的目的而存在。只有當工具的存在促使人們發現了他的藝術目的之後，這一自覺的目的才會繼續尋求技術上更新的表現可能性，從而促成整個辯證的發展。」[5]

4　〔法〕安德列・巴贊：《攝影影像的本體論》，引自《電影是什麼？》，崔君衍譯，江蘇教育出版社二〇〇五年第一版，第一一至十頁。

5　〔匈牙利〕巴拉茲・貝拉：《電影美學》，何力譯，中國電影出版社二〇〇三年九月第二版，第二〇六頁。

由此，我們看到了這樣一個事實，呈現客觀世界的物理真實是所有活動影像的共同特徵，它同樣適用於電影和電視：他們所呈現的都是鏡頭前發生的事情。只不過，電影呈現的事件是排演的，而電視呈現的事件發生在現實生活中。電影誕生後在蹣跚走過很短的路途後，便發展為一種表達人類心靈的獨有的藝術樣式。雖然有許多紀錄電影將探尋客觀世界的本質真實作為價值訴求，但電影藝術家更多地傾向於自由地創造編製故事，自由地表達內心。因此，對電影所具有的「真實性」的理解，便表現於兩個層面，其一，在影像語言層面，呈現客觀存在的物理真實；其二，在藝術創作層面，它則呈現出藝術家在作品中想要表達的藝術真實的特點。

而電視，在憑藉影像語言再現物理真實的基礎上，更加表現出作為傳播媒介對「本質真實」的價值訴求。

2 在媒介傳播系統，電視具有揭示客觀物質世界「本質真實」的特性

剛剛誕生的電視，就像最初的電影一樣，其客觀性依賴於攝影機複製現實的機械性。但是隨著在大眾傳播中所扮演的角色不同，兩者呈現出迥然不同的前行路向。我們可以看看在電視發展歷程中一些重要事件，由此或許可以發現電視作為大眾傳播媒介，在呈現客觀世界上所具有的獨一無二的客觀真實性特點：

一九二六年一月二十七日這一天，英國發明家約翰‧貝爾德向倫敦皇家學院院士們展示了一種新型的、能夠通過無線電傳遞活動圖像的機器——電視，二十世紀最具影響的大眾傳播媒介就這樣誕生了。電視作為一種傳播媒介，在它誕生的第一天起，就承擔了為大眾傳播「真實場景」的職責。

一九三六年十一月二日，英國廣播公司（BBC）在倫敦郊外的亞歷山大宮，播出了一場規模盛大的歌舞，標誌著世界上第一座電視臺正式開播，人們普遍這一天作為電視事業的開端。

一九三六年八月，柏林舉行奧運會期間，德國進行了大規模的電視表演，柏林設有二十八個集體收視點，還通過電纜向萊比錫等城市傳送電視節目，十多天時間觀眾總計達到十六萬人。

一九三七年五月十二日，英國廣播公司利用他的第一輛電視轉播車，通過一條連接亞歷山大宮和海德公園的同軸電纜，轉播了英王喬治六世加冕典禮的實況。這是英國電視第一次戶外實況轉播。

一九六七年七月二十日，美國東部時間下午四時十七分，美國的「阿波羅十一號」太空船登月成功，十時五十六分，太空人尼爾·阿姆斯壯成為第一個登上月球的地球人。幾個小時的電視直播經過通訊衛星傳送到電視觀眾面前，全世界大約有四十七個國家和地區的七點二三億觀眾目睹了這一曠世奇觀。

從以上我們列舉的不完全的事例可以看出，進入二十世紀，人類歷史發展的很多重大事件幾乎都是通過電視這一傳播媒介真實、完整、生動地被傳播到世界各地的觀眾面前。

由於技術的發展使電視傳播可以實現空間的跨越，電視節目不僅能使人看到千里之外的人們的生活面貌和社會場景，而且隨著電視直播功能的實現，電視還能使觀眾看到同一時間裡不同空間中的真實場景，這種超越時空無界弗遠的強大傳播功能，使電視誕生後便成為最重要的大眾傳播媒介，是人類獲取資訊、認知世界的主要途徑和手段。順著這一發展路向，作為大眾傳媒的電視，是否能夠準確、及時、真實地傳遞資訊、呈現世界成為其主要目標。

通過以上分析，我們看出電視的「真實性」在以下兩個層面呈現出優勢：

其一，作為影像語言的產物，視聽綜合的影像語言優勢使電視在客觀呈現現實世界上具備高度精確性、相似性和直接性特點，因而比廣播、報紙等大眾傳播工具更具有「物理真實」的特徵。

其二，作為傳播手段，由於電視超越空間傳播的客觀性、即時性特徵，電視比同樣具有影像優勢的電影，在呈現物質世界的功能上，具有更接近「本質真實」的特點。

二、電視「真實」的美學分析——「多重假定的真實」

在我們對電視的真實特質進行了回顧與梳理之後，我們將進一步在美學、藝術學層面對電視真實進行分析，從而進一步凸顯電視「真實」獨有的特質。在影像語言的發展過程中，影視藝術作為綜合了時間藝術和造型藝術的第八藝術，無疑也具備其它藝術門類的共性——藝術的「假定性」特徵。而具體到電視，電視從影像科學實驗到大眾傳播媒介再到逐步完善並具備了區別於電影藝術能的獨特的電視藝術規律與特質，電視「真實」的「假定性」便呈現出更為複雜的特點。

有專家曾指出，電視真實是一種「多重假定的真實」，即從生活原生態的「真實」到作為電視觀眾所接受的「真實」，中間經過了「多重的假定」——一方面既包括創作手段的假定、創作者的假定和接受者的假定，另一方面也包含了「藝術的假定」和「非藝術的假定」，它們相互摻雜滲透，導致了「真實」的複雜性和特殊性。[6]

1 對「假定性」的美學分析

首先就影像語音的特點而言，具有「符號假定性」特徵，儘管機械複製影像有著其它造型藝術所無法比擬的、與物質原型世界的密切聯繫（但也有論者指出，這一點在數碼虛擬的影像世界裡已經不復存在），但是在影片播放的時候，我們看到的實際上不過是一系列記錄著運動瞬間靜止形態的畫幅在螢幕上以每秒鐘二十

6 參見胡智鋒：《電視美學大綱》北京廣播學院出版社二〇〇三年一月第一版，第十一～十九頁。

五幅的速度連續出現，通過人的視覺暫留產生頻閃效應，把畫面連續起來，從而令觀者產生觀看物體運動的幻覺。究其技術本性而言，人們在螢幕上看到的物理真實，其實不過是聲光結合作用於受眾知覺而產生的幻像，體現著影像語言的藝術假定性。對此麥茨指出：「所有的電影都是虛構的。」鮑德里亞也認為，社會是一個通過電子媒介而建立起來的傳播社會，由通訊網路、資訊技術、傳播媒介和廣告藝術製造出來的各種各樣的模型構成了一個虛幻的符號世界，但是這種符號或影像越來越趨向於自我生產和複製。在媒介社會和消費社會中，人們陷入了由形象、景觀和擬象構成的模擬世界中，由各種媒介所製造出來的影像符號比人們每天經歷的現實世界更讓人覺得真實可信，電子媒介或數位化的「仿像」日益替代了「真實生活」，影像符號同「現實」的聯繫越來越少這個由符號構成的模擬世界形成了一種「超真實」幻境，虛擬實境超過了真實。

同時，作為幻像的影像也提醒我們，在螢幕上呈現出來的現實早已不是那個作為原型的事物，而是已經由攝影機、創作者、拍攝方式、播放方式等一系列媒介因素綜合作用過的媒介現實。「一旦影像經過選擇被編排為模式或者序列、被編排入場面或者整部電影，我們所見的內容的解釋和意義將取決於更多的因素，而不僅僅取決於它真實地呈現了攝影機前方出現的東西。」如今，許多事實無不證明，人們對於電子傳播媒介的信任過於天真了。

從影視藝術的創作過程看，存在「創作者的假定」。影像符號、機械與科學技術提供的是某種表象的真實，這些機械從未脫離過人為的有意操縱。攝影機的推、拉、搖以及蒙太奇以及種種匠心獨運的剪輯不可避免地滲透出機械操縱者的主觀意圖。事實上，攝影機雖然能夠精確摹仿和再現對象的物理真實，但它在面對紛繁複

7　〔法〕克利斯蒂安·麥茨：《想像的能指》，引自《凝視的快感》，中國人民大學出版社二〇〇五年二月第一版，第三五頁。

8　〔美〕比爾·尼可爾斯：《紀錄片導論》，中國電影出版社二〇〇七年七月第一版，第三頁。

雜的物質世界卻不可避免地帶有選擇性和局部性，色調、景別、構圖、機位、鏡頭的運動和速度等手段無一不是拍攝者選擇現實的結果，攝影機永遠不可能如同上帝之眼那樣真正完整準確地復原現實。

同時，創作者的主觀選擇，還直接地體現和滲透在對拍攝對象的認識、理解、素材取捨、觀察角度、拍攝方式、後期剪輯等整個拍攝剪輯過程中。由於每一個個體的知識、經驗、審美取向、價值觀念、乃至他所處的社會文化環境和思想傳統等等，都會累積而形成他認知和理解世界的基本前提，這種前提在很大程度上將影響、制約和決定著人的認識結果。就這一點而言，即使是最標榜冷靜客觀的觀察者也無可避免。所以，當為問及如何表達現實中的真實時，伊朗導演阿巴斯說：「除非說謊，否則我永遠無法到達真實。」

而「接受者的假定」說明對「真實」的接受與理解也存在於某些假定因素。現代闡釋學認為，人類的理解活動作為「此在」的基本方式，總是從既有的存在（人的時間性或歷史性處境）出發的，由此形成一種理解和認知的「先行結構」或「先入之見」，經驗材料必然是在這個先行結構中才能被理解、被認識，因此，不存在由於傳統的客觀闡釋學所設想的那種超越時間和歷史的純客觀認識。理解不僅具有主觀性，而且還是歷史的，受制於「前理解」，一切解釋都必然產生於某種先在的理解。

最後，「真實」概念本身是一個歷史性和多向度、多層級性的複雜內涵，在哲學思考層面，追求真實儘管是哲學永恆的目的的訴求，但對於什麼是本質真實，卻從來不可能有一個絕對確定的答案。黑格爾曾說：「真實不是別的，而是一種緩慢的成熟過程，或是一系列必然的但又可以自行糾正的謬誤，或是一系列不斷自行補充和自行擴展的歷程。」在不同的歷史時期、不同的世界觀和方法論主導下的認識主體，對哲學意義上的本質真實會得出完全不同的理解；而種種迥異的真實觀又必然會投射到其審美理想和藝術活動中。

2 對「假定性」的藝術學分析

在對電視的假定性作了美學分析之後，在具體節目層面，電視傳播既傳播非藝術類節目也傳播藝術類節目。這使得電視的真實性也呈現出「非藝術假定」和「藝術假定」。「非藝術假定」如前文所述，更多地表現為美學哲學層面的影像語言的假定、創作過程中創作者的假定和接受過程中接受者的假定。

「藝術假定」更多地體現為在藝術創作中特有的假定性特質。

綜合了視聽手段以及時間藝術與空間藝術特點的電視，作為一門獨立的藝術樣式遵從藝術創作的若干基本規定性，具有和其它藝術共同的特徵。這主要表現在這樣幾個方面：

其一，時空的假定性。雖然影像藝術可以真實地再現現實時空，但展現在影視劇作品中的時空，並非客觀現實中的時空，而是根據創作需要重新組接，中斷時間和空間的連續性和整一性的再造的時空。比如通過蒙太奇組接，我們既可以看到同一時間下不同空間的場景，也可以看到同一空間場景中不同時間段的面貌，這種再造時空顯然具有明顯的假定性特質。

其二，故事結構的假定性。雖然大多數電視劇作品有生活依據，甚至直接以現實生活、真實歷史的真人真事為素材，但往往根據藝術創作規律選擇典型，進行提煉、取捨、改造、加工，在較短的時間裡重新結構故事。

其三，人物的假定性。根據藝術創作的一般規律，藝術作品中的人物具有典型性、形象性、審美性等特徵，是個性與共性的統一。正如黑格爾曾說，荷馬史詩中，每個英雄都是許多性格特徵的充滿生氣的總和，「每個人就是一個整體，本身就是一個世界，每個人的都是一個完滿的有生氣的人，而不是某種孤立的性格特

徵的寓言似的抽象品」即便是以真實人物為原型的電視藝術作品，人物的形象也是濃縮了生活中精華，經過藝術創作的選擇、提煉、典型等諸多藝術加工，具有藝術特徵和審美特質的人物形象，而絕非生活原生態中的真實人物。

綜上所述，電視無論作為大眾傳播手段還是綜合運用視聽手段的影像語言藝術，其「真實性」包含了一系列的「假定」──影像語言呈現過程中的「符號的假定」，創作過程中「創作者的假定」和接受過程中的「接受者的假定」，以及節目呈現層次的「藝術假定」和「非藝術假定」，因此，電視真實是一種「多重假定性的真實」。

第二節　電視與「真實感」

「真實感」是由於創作過程中語言系統的符號與客觀現實相符合或相一致，從而使接收者產生真實的判斷的一種認同感。如果說「真實」是就客觀自在的事實而言，「真實性」是就電視創作過程中的審美屬性而言，那麼「真實感」則是就觀眾的體驗而言。

經過前文對電視真實不同層面的分析，我們可以這樣說，雖然從哲學和美學及藝術學上意義，電視所呈現的真實包含了諸多「假定性」。但是電視無論是作為大眾傳媒還是影像藝術，仍然會使受眾在獲取認知、進

9　黑格爾《美學》第一卷第三〇三頁，商務印書館一九七九年版，北京。

行審美的過程中產生真實的感受。迄今為止，電視仍然是大眾獲取外部世界資訊、認知客觀物質世界的主要途徑；同時各種電視藝術作品也作為最普遍、最貼近生活的藝術樣態，讓受眾在審美過程中形成情感共鳴，在享受一般藝術真實性的同時產生「生活真實感」。

那麼，具體到電視節目層面，電視怎樣由「多重假定的真實」到達「真實感」，是本節要探討的問題。

一、電視到達「真實感」的三個管道

作為大眾傳播媒介，電視具有新聞資訊功能、文藝娛樂功能、社教功能和服務功能。在探討電視真實性的前提下，以「真實」為判定尺度，我們可以將具有不同功能指向的電視節目，粗略地劃分為兩大部類——「虛構類節目」和「非虛構類節目」。

儘管虛構類節目和非虛構類節目，都能再現物理真實和模仿人物行為，甚至在具體的表現手法上也可以互相借鑑，但它們在基本敘事原則上的不同，決定了其所營造的情境仍然是很不同的。非虛構類節目將哲學認識論意義上的「真實」與否作為自身最重要的特質、評價標準和價值取向。雖然也會考慮審美因素如造型、構圖乃至敘事手法等，但這些都是為了求真的目的服務；而對虛構類節目來說，審美特質更為重要，即使涉及到真實性問題，也主要是指藝術真實而非認識論意義上的真實。這種不同情境對觀眾來說，所喚起的也是完全不同的接受反應。虛構類節目製造的情境通常讓觀眾沉醉其中、短暫忘卻身邊的現實，觀眾被喚起的是更多偏於情感的審美體驗；而非虛構類的生活情境，則更多地喚起人們的現實生活經驗和瞭解身邊世界的認知期待，更偏於知性體驗。

簡而言之，非虛構類節目偏於求真，虛構類節目注重審美。

具體到節目層面，依據一九九三年由北京廣播學院諸多專家教授集體編著的《中國應用電視學》的電視節目劃分，電視節目形態共包括「電視新聞節目」、「電視教育節目」、「電視文藝節目」、「電視文學」、「電視劇」、「電視專欄節目」、「電視紀錄片」、「電視廣告」八項電視節目類型。

非虛構類節目包括以上分類中的「電視新聞節目」、「電視教育節目」、「電視專題節目」、「電視紀錄片」「電視廣告」。在當今電視螢幕上，這五大部類節目包含電視新聞資訊，各種財經、法制、體育、生活服務等電視專題、談話節目，電視紀錄片、電視廣告等節目類型。

虛構類節目主要是指電視螢幕上播出的各式各類文藝節目，主要指「電視文藝節目」、「電視文學」、「電視劇」，其中包括：電視劇、電視綜藝節目、電視藝術片、電視專題文藝節目，以及音樂電視（ＭＴＶ），電視文藝談話類節目、電視娛樂節目等等。電視文藝還應當包括直播或播映的電視文學、電視音樂、電視舞蹈、電視曲藝雜技、電視戲曲、電視劇、電視電影，乃至於諸多藝術類型的電視節目，其中電視劇是電視藝術的主要類型。

（一）非虛構類節目的真實呈現

非虛構類節目一個先在的前提基礎是運用影像語言，對既有的現實社會予以呈現、闡釋、發掘，向觀眾傳達和解釋所觀察及理解的現實世界，其最終價值訴求，是力圖再現客觀世界的本質真實，因此「真實性」是非虛構類節目的最重要的首要標準，能否在最大程度上呈現客觀真實是這類節目的最終目標。

1 內容表達上，注重揭示現實生活的現象、本質、規律，體現對客觀世界的認知，以奠定「真實感」基礎。

首先，在素材來源上，非虛構類節目必須取材於客觀現實或存在的事物，或者稱作生活真實。無論是新聞報導中為觀眾傳遞的現實生活新近發生的現象、事件、人物等消息，還是資訊節目中的各類資訊，以及財經、

教育、服務等各類電視專題或談話節目傳達的內容，都是來直接來自現實生活，是各類社會現象、生活經驗、專業知識的真實呈現。

其次，在具體節目的內容上，非虛構類節目表達的是作者所觀察和理解的真實，它意味著作者對世界的知性的某種判斷和把握方式。亦即是說，非虛構類節目所表達的內容是哲學認識論意義上的真實。

再次，體現在價值訴求上，非虛構類節目提供現實生活的真實場景、現象、經驗，並試圖通過現象揭示內在本質，透過經驗把握規律，對客觀世界的觀察、探析、透視成為非虛構節目的價值訴求，很多節目並把它作為節目自身的定位和立身之本。比如，《新聞調查》的欄目宗旨是「揭開新聞背後的故事，探尋事實真相」，《探索發現》將欄目定位於「在未知的領域努力探索，在已知的領域重新發現」。它們所針對的是現實客觀世界，把探索世界的本質真實當作節目的終極目標。

2呈現形式上，通過各種手段追求「符號真實」與「現實真實」相符合，以達到「真實感」。

既然將對真實的追求作為終極目標，因此非虛構類節目要求「符號真實」與作為事實基礎的「現實真實」相符合。為此，創作者在完成節目的過程中，努力追求「符號真實」與「現實真實」的一致性，從而使受衆產生「真實感」，並通過各種手段強化這種真實感。

比如近年來，電視新聞節目中，現場報導、連線報導、現場直播節目的比重逐步增加，無論中國兩會的現場直播，還是美國奧巴馬總統的就職演說；無論是奧運會還是意甲聯賽等重大體育賽事；無論是伊拉克戰爭的爆發，還是美國的九一一事件等戰爭及突發事件；無論印尼海嘯還是去年中國汶川地震等災難性事件，新聞總是在第一時間到達現場，並以即時、現場、直播方式將事件真實地傳遞給世界觀衆。據統計，二〇〇八年，中央電視臺新聞頻道全年各類直播報導時長已經超過了二千小時，是二〇〇五年的六倍多。「現場感」和「即時性」的加強，使電視節目最大限度地貼近現實真實，從而強化了電視節目「真實」的感染力，最終使受衆產生

了強烈的「真實感」。

在其它節目形態中，這種強化真實感的手段也比比皆是。比如在紀錄片中，紀實美學的興起，強調長鏡頭、同期聲，將主觀干預與主體觀念降到最低，使作品盡可能地展示現實生活原貌；再比如各類專題節目中，重視當事人和親歷者的採訪和講述等等⋯⋯其本質目的是都為了強化電視真實感，以達到受眾的認同。

（二）虛構類節目的真實呈現

相對於非虛構類節目對客觀世界認知的價值訴求，虛構類節目更偏向於藝術審美價值的訴求。虛構類節目的真實性遵從藝術創作中藝術真實的若干基本規定性，同時又表現出電視藝術獨特的特點。

1 將「藝術真實」作為創作過程的重要價值標準形成「真實感」的基礎

大致說來，藝術真實應當包含這樣幾個層面的內容：首先是藝術創作的來源取材於生活真實或現實存在；其次創作者通過對現實存在的認識和判斷以及理解和感受，形成自己的主觀體驗，然後運用藝術語言和形式，表達作者真實的內心情感，最後從藝術接受的角度，受眾在藝術欣賞中產生和體驗到真實感。

由於虛構類節目是以審美的方式進行藝術創作，因此服從藝術創作的普遍特性，例如創作主體在藝術體驗的基礎上，進行藝術構思，通過想像、聯想以及藝術靈感，運用虛構，想像，變形等藝術手段，最後表達創作主體對現實生活的理解，因此虛構類節目的真實是藝術真實，是客觀世界與藝術家的思想觀念、心理情感等主觀因素相互交融作用的產物，是主觀真實與客觀真實的統一。從接受者的角度看，藝術真實的實現主要表現為使接受者產生真實感，包括在認識層面邏輯可信、在情感層面喚起共鳴，等等。

2 在藝術真實性之上營造「生活真實」，形成「生活真實感」。

眾所周知，如果根據藝術創造的規律和各種藝術形態的不同特點，藝術被分為表現藝術和再現藝術，再

現藝術包括：雕塑、繪畫、文學；表現藝術包括音樂、建築、書法。再現藝術偏重於客觀、感性、必然；表現藝術偏重於主觀、理性、自由。那麼，作為視聽綜合藝術的電影和電視，既包含再現藝術的特點，也包含表現藝術的特點，但由於傳媒與藝術雙重屬性的影響，電視藝術呈現出不同與電影藝術的特點。

從接受角度看，電影觀看具有儀式感和神秘感，就像巴拉茲‧貝拉在《電影美學》中所描述的那樣，「彷彿站在畫面裡看一切東西，眼睛跟劇中的眼睛合二為一，雙方的思想感情也就合二為了」，而電視的傳播過程、接受過程和接受環境則呈現出日常化的特點，這使得電視缺乏電影的視覺魅力，從而更注重形象敘事的能力和對生活逼真的再現力，跟生活保持同時、同構，以營造「生活真實感」。

「生活真實感」成為電視虛構類節目在達到藝術真普遍規定性基礎上的獨特的藝術特性。為此，電視虛構類節目在題材選擇、敘事策略、表現手法等方面形成一套獨特的審美系統，這突出表現在電視藝術的主要樣式電視劇中。

與電影相比，電視劇題材選擇更加生活化，經常取材於現實生活、家庭倫理、生活波折、人情冷暖構成了電視劇的大部分題材內容；與電影強調視覺衝擊相比，電視劇更注重敘事，將日常生活的故事娓娓道來；此外日常生活場景的真實和細節的真實都受到格外重視。這一切使得電視藝術在具備藝術真實的基礎上，還具備了傳遞「生活真實感」的特性。

（三）虛構類節目和非虛構節目在雜糅狀態下的真實呈現

今天的電視將不斷創新作為自身持續發展的靈魂，節目內容異常豐富，姿態千變萬化，包含了更加豐富的形態和元素，虛構、非虛構節目出現「你中有我，我中有你」的趨勢，從而呈現出越來越多的雜糅狀態。

1 雜糅的表現手段

在當今的電視作品中，由於創作者的不斷探索創新，加上高科技數位ＣＧ製作手段的不斷發展，各類電視表現手段越來越豐富。即便在以「真實」為出發點的非虛構節目中，傳統的「虛構／非虛構」界限也已經被打破。許多虛構手法被運用在以求真為根本價值訴求的節目當中。比如前文所說的《探索‧發現》欄目，將自己定位於娛樂化紀錄片的風格，「拍觀眾喜愛看的紀錄片」為此他們用「講故事的方式」把歷史、地理、自然科學等內容呈現給觀眾，同時「利用所有可能的電視手段進行表現」。這些故事性的元素、戲劇衝突的敘事策略還有再現、表演、動畫等虛構的表現手段，都被運用到以「真實」為根本屬性的紀錄片節目當中，從而表現出「虛構」和「非虛構」雜糅的景象；而在一些以情景劇模式呈現的教育類節目中，通過藝術創作中的人物設計、編制情節等虛構手段，完成了對語言知識傳播、教育的功能。

另一方面，隨著藝術的不斷發展，也有很多創作者在進行藝術探索時，嘗試運用紀實風格拍攝真人真事，比如電視劇《九一八大案》，以當事人擔任角色，採用真實姓名，實地拍攝並同期錄音，並且有意模仿電視新聞的攝影特徵，使得作品顯示出與原生態生活幾近一致的真實感。

2 複合性的功能指向

除了電視節目表現形式上呈現出的虛構和非虛構的混雜，在功能性上也存在越來越多的複合功能的節目，使得在虛構和非虛構之間、求真和審美之間，出現了大量的介於知識性（或科學性）和藝術性之間的節目。

比如許多紀錄片提供了諸多有關我們所生存的這個世界的各種知識和圖景，即使那些足不出戶的人們也能藉此得以瞭解發生在世界遙遠角落和古老年代的事情，這使得紀錄片在很大程度上是知識性的；同時，它顯然並不滿足於僅對世界作科教片式的知識性說明，創作者努力從藝術的視角去展示他們對客觀世界的認知。《遷徙的鳥》是一部反映鳥類生活習性以及地球自然風貌的知識性很強的紀錄片，但是作品中那些精美的畫面，動

聽的音樂旋律以及鳥類王國中頗具人性、人情的生活情節和細節描述，幾乎令所有看過作品的人為止感慨動容，從而產生一種審美享受，因此作品既有很強的知識性也有很高的藝術性。而《帝企鵝日記》則更進一步，它不但介紹了南極企鵝的生存、遷徙、繁殖的生活習性，還編織了動人的故事情節，並將人類的情感——母子情、夫妻情灌注其中，引起觀眾情感共鳴，從而具備了很高的審美價值。

這些節目的出現，超越了虛構的界限，從而在傳達真實的問題上表現出更為複雜的狀態。

3 電視媒介和藝術的雙種屬性造就電視「真實感」獨有的特質——「真中求美，美中帶真」

事實上，在當今的電視節目形態中，虛構和非虛構雜糅的狀態成為電視節目內容的主要部分，在電視螢幕上佔有相當大的比例，這種雜糅的表現形式和符合的功能指向，使得電視的「真實感」具備了獨有的特質：

第一、「真中求美」——在追求「本質真實」時，影像藝術特性賦予其「美」的表現手段。作為大眾傳媒，客觀、準確、全面地傳播現實世界的「本質真實」是電視傳播追求的終極目標。就傳播系統而言，與報紙、廣播、雜誌等其它大眾傳媒相比，電視的影像特性使其資訊傳遞更為精確、直觀，從而使電視呈現的「真實」具有更加生動、形象的特點；在此基礎上，許多以傳播知識、資訊，提供對客觀世界認知的節目，利用影像獨有的表現力，製造出非常高的審美價值。

第二、「美中帶真」——在追求藝術「審美」時，大眾傳播特性賦予其「真」的特質。在視聽藝術領域，相較與電影、戲劇等藝術樣式而言，由於電視所具備的大眾傳播特性，又使電視這一視聽藝術，不可避免地受到大眾傳媒傳播資訊、認知時所具有的「求真」價值取向的影響，體現出一定的「真實性」色彩。比如在題材選擇、敘述方式、表達手段上，更貼近廣大受眾、更貼近社會原貌、更貼近生活常態，在藝術真實之上帶有更多的「生活真實」特質，從而具有「真實感」色彩。

簡而言之，電視的雙重屬性使得電視相較於大眾傳媒，在求「真」的過程中表現出更多的「美」；而相較

第四節　電視受眾與電視「真實」

於影視藝術，電視在體現「美」的過程中傳達出更多的「真」。

電視無論作為是大眾傳媒還是視聽綜合的影像藝術，其資訊傳播價值和作品審美價值的真正實現，都離不開受眾的接受，只有在被感知、被理解和被體驗的過程中，其意義和功能才會得到實現。

從接受者的角度看，電視「真實」的實現主要表現為使接受者產生「真實感」，包括在認識層面邏輯可信、在情感層面喚起共鳴等等。電視受眾對電視真實感的體驗，最終通過具體的節目形態得以實現。由於電視節目的構成內容、表述方式、價值訴求以及承擔功能的不同，觀眾由此也會獲得不同的感受。

一、在非虛構節目中，受眾滿足了求「真」的需求。

1以認同「非藝術假定性」為前提，受眾獲得多層次的求「真」需求。

就像前文所說的，非虛構類節目將哲學認識論意義上的「真實」與否作為自身最重要的特質、評價標準和價值取向，因此，受眾在這類節目中更多地表現為對現實生活經驗和身邊世界的瞭解及認知期待，而這種知性認知體驗的前提，在於是否認同電視所呈現的「真實」。也就是說，認同電視傳播「真實」過程中所帶有的「符號假定」、「創作者的假定」、「主體選擇的假定」等一系列傳播過程中的「非藝術假定」。

現代闡釋學認為人類的理解活動總是從既有的存在（人的時間性或歷史性處境）出發的，由此形成一種理解和認知的「先行結構」或「先入之見」的經驗材料，所有的認知必然是在這個先行結構中才能被理解、被認識，而在諸種經驗中，人們又特別重視自己的視覺經驗。電視螢幕上呈現的畫面儘管不是現實世界本身，但由於其相似、精確性和逼真性特點，高度接近生活原生態，極易使觀眾產生認同，使得觀眾把從電視中得來的間接經驗當成直接經驗，也就是對電視語言「符號假定性」的認同，即受眾相信影像所呈現的內容與真實世界之間是一種可靠的、符合一致的關係，電視螢幕上的圖像和資訊都有真實的事實根據和事實邏輯。因此，當電視受眾觀看一場足球直播時，數十臺攝影機可以從全景、球門前、場外地面不同角度拍攝直播這場足球比賽的場面，還可以反覆重放射門時場面。儘管這種全方位的拍攝視角超越了人眼觀察的現實，但沒有觀眾會認為這是不真實的，受眾早已認同了現代傳播手段帶來的符號假定性和傳播主體滲透其中的選擇假定性。

在受眾對「非藝術假定性」認同的基礎上，由於借助現場報導、直播、當事人敘述等諸多手段對「電視真實性」的強化，電視以高度接近生活原生態的面貌出現，逐漸確立了在受眾心目中的「權威」地位，電視早已成為受眾獲取外部世界資訊、認知客觀物質世界的主要途徑。據CTR調查公司統計，中國大陸超過八十八％的觀眾在中國外發生重大事件時，會在第一時間收看中央電視臺的相關報導；當同一個事件出現不同說法時，超過八十五％的觀眾更相信中央電視臺的說法。

對電視真實權威性的依賴，有時也會產生可笑的後果。英國一家電視臺曾經播放過一則愚人節新聞，聲稱義大利的通心粉樹大獲豐收，電視畫面「真實」地表現了農民從樹上收穫義大利通心粉的鏡頭，大多數觀眾根本沒有懷疑這則新聞的「真實性」[10]。這個極端的例子說明，由於電視傳媒長期對自身真實性的強調和積累，

10　苗棣、范鐘離著，《電視文化學》，第二四〇頁，北京廣播學院出版社一九九七年版，北京。

造成了電視受眾對電視真實絕對信賴。相信電視在傳播資訊認知世界時的真實性，已成為電視受眾對「電視真實」認知的固有模式。

電視強大的傳播功能集中體現為傳遞資訊資訊的即時、快捷、豐富、全面。今天，社會文明的發展，使得在傳播過程中作為接收終端的受眾的地位空前提高，為受眾提供與現實生活密切相關的各類資訊成為電視作為傳播媒介的主要目標。

從電視受眾角度而言，今天電視提供的資訊其豐富、快捷、全面、深度大大超過了過去任何一個時代，成為受眾獲取外部世界資訊，由此建立與外部世界聯繫的主要途徑。

首先，體現在豐富性上，上個世紀八十年代開始，隨著中國電視的高速發展，新聞資訊節目迅速擴大。據《二〇〇六年中國廣播影視發展報告》統計，截至到二〇〇五年，中國大陸有七十二套頻道的節目衛星播出，資訊節目被作為各臺的核心競爭力迅速成長。如今，《國際時訊》、《時事快報》、《南京零距離》、《財經報導》、《生活說明熱線》、《鳳凰氣象站》、《中國娛樂報導》、《影視同期聲》、《東方體育快評》等等節目，從國際中國時事要聞，到街邊巷尾的民生百態，從國際石油價格到各類超市商品打折，從政治要人、體育明星、知名演員到尋常百姓的奇聞異事，都能通過電視獲得所有的新聞資訊和服務資訊。

其次，在即時、快捷性方面，如今的電視受眾總能在第一時間獲取新近發生的事件的資訊。電視技術的發展，衛星傳輸設備、衛星轉播車使對各類突發事件進行現場直播成為可能，電視受眾幾乎可以在同一時間內可以看到世界各地發生的重大事件。現場性、即時性已成為當今新聞資訊節目的發展趨勢。

另外，各類新聞評論節目，深度報導節目，為電視受眾從不同層面把握外部世界提供了大量資訊。

因此，電視受眾從過去獲取資訊的單一的真實體驗發展為以電視真實為基礎的豐富、即時、快捷、多層面的求真體驗。

2 受眾在「求真」的同時，也獲得一定程度的審美體驗。

正如前文所述，由於電視所具有的雙重屬性，作為大眾傳媒的電視，在傳播各種資訊、資訊以及在完成對客觀世界各種認知的時候，不可避免地表現出其固有的影像特質，從而使受眾在獲得各種資訊、資訊以及在完成對客觀世界的各種認知的過程中，也一定程度上享受到審美的體驗。

首先，受眾通過電視獲取的來自外部世界的各種資訊，是一種直觀、精確的聲音與畫面，這種方式往往更加形象、生動、鮮活。其次，由於電視運用影像語言符號，因此在傳播資訊過程中必然遵循影視藝術的規律，表現出影像藝術的特點。比如題材選擇上注意典型性、概括性；敘述策略上注意故事性、生動性；同時視聽表達上發揮影像獨有的表現力，注意畫面的優美等等。最後，由於電視傳播過程中所帶有的影像藝術的特點，因此，在呈現客觀事實、闡釋對客觀世界的認知是，往往富於情感，帶有感性色彩。因此在這種表述方式下，受眾在對認知時，也獲得了一定的美的享受。

比如，四川地震一週年之際，各個媒體策劃了很多專題報導，災難發生時「可樂男孩」薛梟樂觀、幽默、積極的態度曾為灰暗的災難帶來一抹亮色，在一週年後對這一人物的追蹤報導中，電視報導顯示出與報紙等傳播媒介的差異。新華社的文章題為：《「可樂男孩」的快樂生活》，文章通過記者採訪的形式，報導了「可樂男孩」薛梟一年來的生活狀況，包括他的身體、學習、外界對他的關注，以及他有可能實現的美好未來。而遼寧衛視的節目《一年後的問候》，通過幾個場景向觀眾展示了他的樂觀、鮮活、青春的生命狀態──宿舍裡跟同學們一起聊天說外語的快樂，籃球場上奔跑時的活潑，課堂上學習時的專注⋯⋯整個節目沒有一句解說詞，只有同期聲和舒緩深情的音樂。節目結尾處，薛梟坐在校園中綠茵茵的草坪上，向觀眾傾訴他對未來的憧憬以及他對所有關心災區的人們的感激之情，他深情的話語和純靜的表情無法不讓人感動。最後，在《好人一生平安》的歌曲和一組閃回的地震畫面與現實場景的平行蒙太奇交替中節目結束，讓人感到生命的頑強、愛心

的偉大、生活的美好，喚起觀眾無限的感慨和情感的共鳴。由此，我們可以看到，即使同一題材，電視作為大眾傳媒，其新聞報導不僅利用影像使事實更加真實、可信；而且還往往附著上一層情感表達的色彩。

由於電視受眾在獲取認知的求真中，通過生動、形象、鮮活的畫面，獲取了美的享受，達到了情感體驗，因此，我們可以說，在求「真」的過程中，受眾某種程度上也獲得了審美體驗。

二、在虛構類節目中，受眾獲得「審美」體驗，並從中感受到「生活真實感」。

1 以認同「藝術假定性」為前提，受眾獲得「藝術真實感」的審美體驗。

相對於對非虛構類節目滿足求真的期待，受眾在虛構類節目中更多地獲得美的體驗。正如前文所劃定的那樣，電視螢幕上播出的各式各類文藝節目，包括：電視劇、電視綜藝節目、電視藝術片、電視專題文藝節目，以及音樂電視（ＭＴＶ）等等，都屬於虛構類節目。電視受眾通過這些節目獲得了賞心悅目的體驗，滿足了情感、意願和情緒的抒發，在情感層面喚起共鳴，在藝術欣賞中產生審美愉悅。

同樣，電視受眾在虛構類節目中審美體驗的獲得，也是以認同電視節目中的「藝術家假定性」為前提的，即受眾認可電視運用影像藝術語言和形式，進行藝術構思，通過想像、聯想，進行虛構，表達作者真實的內心情感，最後從藝術接受的角度，感覺符合現實邏輯，產生情感共鳴，進而達到審美體驗。不言而喻，受眾審美體驗的獲得也是以「符合自然邏輯」的「藝術真實感」為前提的。

另外，值得說明的是，當今電視觀眾在電視虛構類節目中的審美體驗，更多地表現為娛樂和消遣的滿足。

這還是因為電視的傳播方式、接受環境的日常化狀態，受眾將電視視為生活的一部分，將「儀式化觀賞」和「注意力觀賞」轉變為「日常化觀賞」和「伴隨性觀賞」，因此他們更願意把電視節目作為一種工作之餘的放

鬆和緊張情緒的排遣。受眾的這種心理期待作用於電視節目，使電視節目藝術性呈現為大眾文化特色，美感也更多地表現為娛樂、消遣，甚至流於低俗。為此，應該深入地探討怎樣更好地提升電視節目的藝術品質，做到雅俗共賞。

2 受眾在獲得審美時，也獲得了「生活真實感」。

我們經常會看到這種現象，一部電視劇，是否會有好的收視率，是否受到觀眾歡迎，往往決定於是否使受眾覺得真實，也就是產生「真實感」。比如，由於《激情燃燒的歲月》、《亮劍》等優秀電視劇出神入化地刻畫了那個年代的軍人風采，因而受到廣泛的認可與好評，受眾認為這些作品中的軍人生活和情感被表現得「非常真實」；另一方面，《沙家浜》等一些電視劇作品則未被認可，原因在於其對人物情感的塑造脫離了現實生活，受眾感覺「很不真實」。「真實」成為判定電視劇作品優劣的重要標準。

電視受眾對電視藝術審美的要求，「真實」似乎尤為重要。很大程度上決定於電視藝術是否能真實地反映生活，對電視受眾而言，審美過程中其是否能夠滿足「真實感」似乎尤為重要。

之所以如此，是因為電視受眾在電視藝術審美過程中的日常心理特性。電視自誕生以來很快便成為大眾生活的必需品，幾乎成為日常生活必不可少的一部分。因此，受眾要求電視節目的內容與日常生活的情境與情感相符合。以電視劇為例，正像前文所說的，題材選擇更加生活化，內容多取材於日常生活，圍繞百姓身邊發生的情感糾葛、生活波折、家庭倫常展開，比如早年熱播的電視劇《渴望》、《皇城根》、《我愛我家》，及至後來的《婆家娘家》、《親兄熱弟》、《空鏡子》、《金婚》、《不要和陌生人說話》、《我的青春誰做主》等等，一直延續著貼近日常生活的主題敘事；此外人物塑造也要求更接近日常狀態，比如過去「高、大、全」的英雄形象，更加生活、自然、真實。正因為如此，才受到電視觀眾的認可與贊同。由此我們可以說，受眾在虛榮」等膾炙人口的形象，性格突出，既有優良品質，又帶有很多生活中的小毛病，一反過去「高、大、全」的英雄形象，更加生活、自然、真實。正因為如此，才受到電視觀眾的認可與贊同。由此我們可以說，受眾在虛

構節目中獲得情緒宣洩、情感共鳴等審美體驗是以更多的「真實感」或者說更多的「生活真實感」為前提的。

有意思的是，由於電視藝術對營造生活真實感的追求，也由於電視藝術日常化的傳播方式和接收方式，從而造成了觀衆對真實性的迷惑。經常將藝術真實與現實生活真實相混淆。一九九二年一月，中央電視臺首播電視系列劇《編輯部的故事》，在《我不是壞女孩》上集播出的當晚，北京紡織機械所電話鈴響個不停，大都是詢問《人間指南》編輯部的知音大姐。《我不是壞女孩》講的是知音大姐幫助一名輕生的女孩放棄自殺念頭的故事。這個編製的戲劇故事由於拍攝手法的真實性、故事講述的日常化，使許多觀衆信以為真，「劇中編輯部場景中的小黑板，上面有劇務隨便寫的一個電話號碼──五〇一四四五〇轉六四八，誰知現實中竟真有此號碼，當晚就打進一百多個電話⋯⋯」[11]像這樣的情況，很難在電影或戲劇觀衆中發生。

三、在介於虛構／非虛構之間的節目中，受衆滿足了「真」與「美」的雙重感受，最終達到真善美的統一。

1電視節目中「美真同在」節目形態。

事實上，就當今電視內容生產所包含的類型而言，大量節目處於虛構和非虛構之間，我們很難界限清晰地說出觀衆在其中究竟獲得了較多的認知滿足，還是更多地收穫了審美體驗。而這些形態雜糅、功能指向複合的節目才是目前電視內容體系中的主要構成部分。比如：

11 《〈編輯部的故事〉畫外音》，張君昌主編，中國廣播電視出版社一九九二年版第二〇頁。

大量的專題類欄目中，越來越多的虛構手段被運用，像央視的《人物》、《第一線》、《講述》、《半邊天》等等，「情景再現」已成為普遍使用的表現手段。

在諸多的廣告節目中，充滿了精美的畫面、優美的音樂和唯美的形象，編織的情節，詩意的敘述，給人一種美的享受。我們經常能夠聽到這樣的說法，「與其看乏味的電視劇，還不如看精美的廣告」。當今越來越多的精美的廣告作品，既滿足了觀眾的審美需求，也完成了廣告商傳遞有效資訊的功能。

在電視綜藝節目，往往綜合各種資訊、事件與文藝歌舞表演。比如「三一五晚會」、「年度新聞人物頒獎晚會」等，既有新聞事件的呈現、新聞人物的到場，也有小品、相聲、歌舞等各種文藝節目，「春節晚會」更是將年度最大的新聞點與各種藝術形式雜糅在一起的「節目大拼盤」，受眾在獲取新聞資訊的同時，也獲得了情感與審美需求。

還有當今收視率較高的娛樂資訊節目，將娛樂與資訊雜糅在一起，為我們提供了各種娛樂界的資訊，它既滿足了受眾獲取資訊的求知需求，也滿足了受眾的娛樂需求。

在另外的一些新型欄目，比如益智類節目，包括央視的《幸運五二》、《開心辭典》；競技類節目，包括湖南衛視《智勇大闖關》還有真人秀節目等等，都是受眾在獲取知識和資訊的同時，也獲得了情感的娛樂與刺激。

還有大量的體育節目，比如NBA籃球比賽、中超足球聯賽、體操、滑冰等各種體育賽事的直播，觀眾於其中獲得的，似乎並非是勝負的資訊，更多的是在這一過程中所體驗到人類力量之美、運動之美、競技之美的刺激與體驗。最典型的是奧運直播，圍繞著當今世界最大的體育省會，所誕生的各種節目樣式——奧運宣傳片、奧運MV歌曲、體育明星訪談，以及開幕式直播，它包含了多種資訊、資訊、認知、娛樂、消遣、美感等等元素在內的綜合節目內容，我們已經很難說清觀眾從其中究竟獲得了認知還是審美。

這種功能多樣、價值指向多元的節目才是當今電視節目中主要的組成部分。真正代表著獨有的電視「真實

感」的特點──「真中求美，美中帶真」。

電視在呈現「真實感」時所表現出的特有「真中有美、美中有真」的特質，使得電視受眾在獲取對客觀世界認知的同時體驗了審美愉悅，在體驗美感的同時收穫了對客觀世界的有效認知，從而使受眾對電視「真實」產生了更為良好的認同感。

2 電視傳播中真善美的統一

真、善、美是人類掌握世界的三種方式，分別反映了人的認識活動、實踐活動和審美活動的能動過程及其成果。真是人類對客觀物質世界及其規律的認識與把握，善是人類自由、自覺活動的目的要求及其實現，美是合規律性與合目的性的統一及其感性形式，它們既是人類實踐活動內容互有不同的三個方面，又是實踐活動不同價值形態對於人類的全面展開。

從電視傳播與受眾的關係上看，電視傳播之真主要與受眾的認知相聯結，電視傳播之善主要與受眾的意志相聯結，電視傳播之美則主要與受眾的情感相聯結。由於人類勞動的本性和生活實踐的必然性，渴求對外部世界和人自己的瞭解，這本身已經成為人的一種普遍的基本的需要。電視傳播之真，即滿足了人們求真的精神需要並進一步提高人們求真的精神能力；電視傳播之美，即滿足了受眾情感的需求並在更高層次上超越了直接功利的需求，通過人的愉悅感、和諧感、自由感等美感形式表現出來。電視傳播之善即傳播內容與人的社會需要相一致的結果。

因此，我們可以說，當電視觀眾在以電視獨有「真實性」為起點，在獲得求真的精神能力和求美的愉悅感、和諧感和自由感時，他們所獲得的真理性的認識及其方法，不斷地積澱為人的精神能力，從而激發出自身的創造性、智慧和力量，由此產生的向善的力量。因此，電視傳播以「真實」為起點，以「美」為過程，最終完成電視的「善」的本質功能，達到真善美的統一。

第五章
電視受眾的審美需求

與其他藝術形式相比，當代電視受到商業社會的競爭壓力更大，更需要在這個以受眾為中心的快節奏消費時代裡，滿足受眾的各種需求，才能夠為自己生存和發展奠定基礎、贏得空間。因此，與其他藝術形式相比，電視更需要瞭解電視受眾觀看電視時期待視野的具體構成，明確觀眾「看電視」這一行為背後的內在需求。釐清作為整體的電視受眾觀看電視時的目的組成，以及眾多目的背後的內在需求，才能夠找到創作者理念與電視受眾心理需求的契合點，成功地將觀眾引入自己要營造的藝術天地中。

人類對世界的認識能力有感性、理性、知性三種。感性是人類在遇事處理中以個人情感為依據的心理過程，是生而俱有的，是一種表面的感受能力，大多時候甚至是沒有明顯邏輯理由的。理性和感性相對，是人類在感性認識的基礎上，把所獲得的感覺材料，經過思考、分析，形成概念、判斷、推理的能力。知性則是指主體自我對感性對象進行思維，把特殊的、沒有聯繫的感性對象加以綜合，並且聯結成為有規律的自然科學知識的一種先天的認識能力。野性而原始的感性可以直接給人類帶來快樂，理性可能暫時抑制快樂，但當人類通過理性、知性為仲介，將從感性認識得到的材料去粗取精、去偽存真、加以由此及彼、由表及裡的整理和改造後，得到了對事物的全體、本質和內部聯繫的認識後，也能夠得到更高層次的滿足。

與人類認識世界的三種能力相應，李澤厚先生從自然人化、積澱和文化心理結構立論，根據人的審美能力

（審美意識、觀念、理想）的擁有和實現出發把審美形態分為「悅耳悅目」、「悅心悅意」和「悅志悅神」三個方面。「悅耳悅目」對應著藝術的形式美，指的是人的耳目感到歡樂，是通過人的審美感受、積澱成為人化的自然，是人類所獨有的心理主體。「悅心悅意」對應著藝術的形象美、指通過耳目愉悅走向內在心靈，而由於人類具有最高等級的審美能力，所以人類能夠在道德的基礎上達到某種超道德的人生感性境界，從而實現「悅志悅神」，也就是藝術的意蘊美。

與人類的認識能力、審美形態相應，電視受眾對電視的需求、尤其是對電視的審美需求也是多種多樣的。從日常經驗我們大體可以瞭解到，電視受眾收看電視節目的動機和目的主要有三種：輕鬆休閒、獲取資訊、獲得一定的情感體驗以及從中獲得情感的滿足。事實上我們可以把電視受眾觀看電視的需求分作三類：感官需求、情感需求和理性需求。這三種需求不僅分別對應著李澤厚提出的「悅耳悅目」、「悅心悅意」和「悅志悅神」這三種審美形態，也與人類認識世界的三種能力相關，對應著人類的感性認識和理性認識。

第一節　電視受眾的感官需求

根據馬斯洛的學說，人們對內心的五種需求不是同時產生、同時滿足的，而是依次由低層次到較高層次產生，並且，人們總是優先滿足較低層次的需求，只有當低級需求得到適當滿足後，較高一層次的需求才能繼續得到滿足。很明顯，在觀眾的「感官需求」、「情感需求」和「理性需求」三種需求中，「感官需求」是最基礎的、或者說，最低層次的需求，是需要首先被滿足的需求。

因此，要想更好地實現電視的審美功能，首先需要滿足電視受眾對電視的感官需求。

聲音和畫面作為電視審美的兩大符號系統，承擔著不同的功能。目前，一般所有電視節目都很注重電視的聲音、畫面品質以及聲音與畫面之間的配合關係，各種對畫面構圖、色彩、光影的研究、實踐與創新，對聲音層次的豐富、對聲畫關係的探討與運用，對畫面蒙太奇、聲畫蒙太奇關係的創建，都是從基本層面上儘量用當代電視的聲畫符號系統滿足著觀衆的感官需求。

但僅有這些並不能滿足觀衆感官需求的全部。由於觀衆是作為「立體」的人，觀衆的感官需求也是立體的，亦即是多層面、多形態的。從感官層面上說，電視受衆的審美體驗、審美需求也是多樣化的，觀衆對電視聲畫系統的感官需求並不僅限於滿足黃金分割比例，而有更多不同形態。因此，要更好地滿足觀衆的感官需求，更需要具體探討觀衆感官上的審美需求的具體形態構成。

從文藝美學的角度上看，人們對藝術形式的審美形態劃分基本可以分為三類：優美的、崇高的、醜或怪誕的。

觀衆對電視聲畫符號系統的感官需求同時有對這三種形態的需求。

一、優美

在文藝美學的經典範疇裡，「優美」特指那些能夠與審美主體相和諧的審美客體。「優美」的形式主要趨於和緩、平靜，符合人類的各種生理、心理習慣，能夠引發審美主體熟悉、喜歡、愛戀的情感。在電視審美活動中，審美主體就是電視傳播中的受衆。在日常生活中，觀衆需要在電視上看到「賞心悅目」的圖案、「悅耳動聽」的聲音。一般來說，所謂的「賞心悅目」、「悅耳動聽」對於觀衆來說，能夠具體化為畫面構圖嚴謹、色彩對比和諧、光影效果顯著；聲音和諧，上下鏡頭之間的聲音與畫面能夠形成有規律的大小、上下、左右、內外、前後、強弱、快慢、明暗、實虛、有無、曲直、急緩、動靜等變化，而且這些變化不尖銳、不矛盾，是

完全符合人類的各種需要和活動習慣，與電視受眾的感官、情緒、思維合拍的。

很明顯，觀眾對所謂「賞心悅目」、「悅耳動聽」的要求究其根本，正是對電視聲畫各環節和諧的需求，是對聲音與畫面符號從整體到細節的對稱、均衡、反覆、節奏、對比調和等規則和比例的需求。因為這樣的聲畫符號一般具有平靜和緩、和諧融洽的審美形態，事實上正體現出觀眾對「優美」的電視聲畫符號的要求，能夠給觀眾帶來「優美」的審美享受。

「優美」的視聽感受是電視受眾對電視的最基本的審美要求。當代社會中人們的工作生活日益變得沉重、繁忙，看電視是絕大多數中國人放鬆精神、娛樂休閒的首選，這就造成了人們觀看電視時常常是希望得到輕鬆、娛樂、休閒的享受，能夠平復自己在學習、工作、社會生活中受到精神壓力。優美的畫面內容讓觀眾覺得熟悉、親切、和諧，觀眾不需要特別花費精力就能夠欣賞，產生親近、喜愛、心曠神怡等審美愉悅感，獲得最基本的感官享受。

二、崇高

對於受眾的審美體驗來說，僅有「優美」是不夠的。「優美」的藝術形象能夠引發人們熟悉的情感，但是如果只有熟悉的情感，人們在電視中得到的審美體驗與在日常生活中得到的情感體驗將沒有太大的區別，也就是說，「熟悉」、「親切」不能帶來「新鮮」、「刺激」，人們觀看電視的審美體驗將會變得庸常，電視將因為庸常在很大程度上失去它對受眾的吸引力。因此，電視提供的審美形式決不能僅僅是「優美」，而需要適當地引入崇高與怪誕。

「崇高」也是一個與「優美」一樣古老的美學範疇。美學意義上「崇高」是指審美客體的形式或內容能夠激起審美主體的某種苦痛或危險，從而感受到自身的渺小或不足；但是，審美的距離又讓審美主體重新意識到自己的安全，從而體會到對審美客體的征服，進而激發和引起人的尊嚴及自豪感和勝利感，高揚人的尊嚴和價值。英國美學家柏克曾經有過一句著名的論斷：「凡是可恐怖的也就是崇高的。」

電視受眾或許不瞭解「崇高」這個美學範疇的具體內涵，也不瞭解為什麼有些恐怖的視覺形象反而能夠激發起自己的興趣，但電視受眾對「崇高」這種美學形態的喜愛卻是非常鮮明突出的。

絕大多數觀眾都會有這樣的經歷：每逢電視新聞、電視紀錄片或電視劇中播放那些災難性的畫面總能吸引住我們的目光。例如二〇〇五年十月，超強颱風襲擊浙江的時候，造成了巨大、甚至慘烈的後果；二〇〇四年底南亞發生大海嘯時，電視螢幕上反覆播放著海嘯襲來時的滔天巨浪；二〇〇一年報導「九一一」恐怖襲擊時，更多驚心動魄的畫面至今讓人記憶猶新……從收視率可以看到，這樣的題材總是電視高收視率的保證。人們為什麼會對這樣的題材表現出興奮？要回答這個問題不僅需要從理性的角度出發，認為是觀眾從理性出發表現出了對事件進程的關注、對人物命運的同情、對人物精神的欽佩等等，事實上，很多觀眾都津津有味地收看站在颱風裡的女記者們如何一邊堅持報導一邊被風吹得東倒西歪，反覆「欣賞」飛機衝向世貿大樓、世貿大樓樓上往下墜落的人影、整個世貿大樓像巧克力溶化一樣往下坍塌的畫面。可見，人們對這些新聞的熱情有很大一部分層面的原因是因為這些畫面為觀眾提供了日常生活中沒有的場景，能夠為觀眾的感性經驗提供新鮮的素材，能夠以這些素材的危害性為大家帶來新鮮刺激，從而提供了與人們平常在電視機前習慣看到的「優美的」藝術形式不同的美。

在不同的場合下，有一些人批判過電視畫面的暴力、血腥等問題的存在，但事實上，具有一定暴力程度的電視畫面受到觀眾的喜愛並不完全是因為觀眾道德感缺失，這些洪水、海浪、爆炸畫面是普通人在日常生活中

幾乎看不到的，是能夠激發起我們的恐怖感的，是一種「崇高」的美，這種「崇高」的美也是作為審美客體的

電視受眾正常的審美要求，在人們的審美需要中，這種形態的內容是對「優美」的補充。

在審美感受的形式上，人們既需要強烈刺激，又需要和緩平靜；在審美感受的內容上，人們既需要熟悉、

現實、嚴肅，又需要陌生、神奇、享樂。而各種形態的電視形式提供的審美刺激正好具備這兩個方面的要求。

「優美」的形式內容引發的是熟悉、喜歡、愛戀；「崇高」的形式內容引發的是崇拜、尊敬、恐懼；「優美」

的藝術形象會為觀眾提供讓觀眾覺得自己能夠把握的是能夠直接欣賞、直接得到的審美快樂；而「崇高」的形

象卻是首先讓觀眾覺得自己不能把握，是需要觀眾經歷從審美痛感到審美快感的昇華的。但是，在這個有逆折

過程的審美感受中，觀眾反而能以肯定自己的優越地位、更加激發起人的自信。就如電視觀眾

在觀看災難性的畫面時，更能夠體會到坐在沙發裡的自身的幸福一樣，進一步獲得愉悅。

電視要真正讓受眾滿意，需要為受眾提供更豐富的審美感受，而不僅僅是單一的審美感受。雖然優美的審

美感受能夠讓觀眾放鬆、休閒，但「優美」的聲畫符號系統從本質上看與人們的日常生活太接近，人們觀看這

樣的視聽形象固然能夠得到暫時的放鬆，但這樣的形象造成的強度卻不夠，不能夠幫助人們迅速從日常生活的

庸常狀態中超脫出來；而屬於「崇高」範疇的那些恐怖的、刺激的形象卻有所不同，它們能夠以強烈的視覺刺

激讓人們迅速擺脫日常生活的困擾，通過「震驚」的方式把人們領入一個陌生的、與現實生活隔絕的虛幻審美

世界，進而也就把日常生活中的一切煩惱暫時都拋到這個虛幻的審美世界之外，從另一種管道得到放鬆。

三、醜或怪誕

從觀眾對「崇高」的感官需求可以看出，真正要讓電視受眾獲得感官上的滿足，僅僅提供優美的視聽形象

是不夠的，有時候，具有刺激性視聽形象反而能夠讓觀眾得到令一種觀感滿足。

同樣，觀眾對「醜」或「怪誕」也有所期盼。面對「醜」的形象，觀眾能夠通過對這種形象的厭惡進一步確立對美的評判標準，「怪誕」的形象一方面能夠以其非正常的形象系統提醒受眾大家日常習以為常的形象事實上具有「美」的特點，另一方面也可以給觀眾帶來優越感，帶來別致的審美感受。正是由於這個因素，螢屏上始終有葛優、潘長江等一些「醜星」形象當紅，「小瀋陽」這種怪誕的形象也能夠迅速在一夜之間紅遍中國大地。「小瀋陽」的各種搞怪動作、神態向人們展示著生活中很難遇到的、只能在電視中集中展示的各種非正常，從而反方面幫助觀眾確立了自己「正常」的主體確認感受，觀眾們在嬉笑中、在這樣的怪誕的感性形象中獲得了特殊的感官滿足。

無論是優美的形象、崇高的形象還是醜或怪誕的形象都能給電視受眾帶來不同的感官滿足，都能夠實現電視的審美功能，但是，根據馬斯洛的需求層次原理，人們在滿足了基本需求之後才能滿足高級需要，優美的感受是屬於人們的基本審美需求，而崇高、醜或怪誕不屬於基礎性需求而屬於豐富型需求，人們傾向於用這兩種感官的美來平衡優美帶來的日常感，但這兩種美本身卻難以成為吸引觀眾的常態的審美形態，在電視中需要被限定在一定的比例內。

在觀眾的日常經驗中，這種限定事實上也在觀眾對電視的回饋中體現出來，通過對電視收視情況的長時間考察，人們常常會發現這樣的規律：觀眾們在一段時間內會對某種特殊的藝術形式（如怪誕的、恐怖的等）吸引，引起感官上的滿足，但時間長了卻會失去興趣、進而產生厭惡。二〇〇五年的《超級女聲》捧紅了中性化的李宇春，此後的《超級女聲》乃至《快樂男聲》、《加油好男兒》的選手中就湧現出了大量走中性化路線的女生、男生，而他們都沒有得到李宇春那樣的成功，乃至這些選秀節目本身都難以獲得曾經的輝煌。這種現象在電視行業中並不罕見，電視行業中一再出現某一個特殊形態的節目突然走紅、又在其它形式一窩蜂跟

進後迅速沒落的現象，這個現象從本質上說就有優美與怪誕的比例方面的原因。電視受眾突然對某個形式感興趣，究其原因，有時候並不是完全是受眾對這種形式本身感興趣，而很有可能是人們借這種形式帶來的特殊審美受平衡此前另一種單一的審美感受。這是電視受眾滿足自己感官需求時的必然選擇。因此，作為電視的從業者一方面需要對觀眾究竟為什麼喜歡某種審美形式保持清醒，另一方面也需要隨時關注受眾對已有的各種審美形態的態度，儘量在適當的時機推出適當的審美形式，讓我們的電視螢屏能夠在優美、崇高、醜或怪誕這三種審美形態之間保持平衡。

英國的創意團隊經常在超市、馬路上觀察市民，從各種生活的點滴細節推測這些電視受眾在最近階段的審美風尚，這種作法看似有些奇怪，但卻對隨時掌握電視受眾的審美風尚動態是有說明的。

四、自然情感到審美情感的轉化橋樑

無論電視作品的感性形式是怎樣的風格，對電視作品外在形式的推敲都是非常必要的。這不僅僅是對電視受眾感性需求的滿足，合適的、好的外在形式也是電視受眾在觀看電視時，從日常的自然情感向審美情感轉化的關鍵，對電視審美的生成及其功能實現有至關重要的作用。

自然情感是人在自然的日常生活中都有的情感，而審美情感則特指人在審美活動中產生的特殊情感，審美情感作為人對客觀事物的一種態度的體驗，是以日常情感為基礎的，就審美情感為基礎的，就審美情感而言二者的界限有些含混。美學家柏格森認為美感並非什麼特別的情感，任一情感只要是通過暗示而不是通過因果關係產生都會具有審美的性質；科林伍德也認為審美情感僅意味著一般情感獲得表現。但事實上審美情感與人的自然情感是有一定區別的，只有當審美主體能夠從審美對象中得到符合其自身審美理想的快感，審美情感才能夠產生。

因此，電視創作要想超越其「產品」屬性成為「藝術品」，要想在滿足電視受眾基礎的感官需求之外激起觀眾的審美情感，把觀眾帶入自己預設的審美活動中，就更需要在外在形式上以觀眾的審美理想改造題材，將受眾的自然情感轉化為審美情感。

這種轉化無疑首先在於對題材的外在表現形式的深度藝術加工，以期在題材能夠引起的情感之外，借助形式加強或再造情感，形成藝術形式對題材的征服。這個結果將是實現作品形式美的更高要求，即通過這個過程之後，整體藝術作品在電視藝術作品中屢見不鮮，最典型的就是各種電視頻道、企業的形象宣傳片。事實上，這樣的作品在電視藝術作品中最吸引人的地方不是題材引起的審美情感，而是藝術形式本身引發的審美情感。這些形象宣傳片的內容事實上是空洞的，不過是某個頻道節目好、某個企業產品好，甚至於好在哪裡都不是一個短短的宣傳片所能夠承載的，但是，如果有特別符合觀眾審美理想的形式，這種內容空洞的宣傳片就能夠被觀眾津津有味地當作藝術品來欣賞。中央電視臺文藝頻道、戲曲頻道、音樂舞蹈頻道的宣傳片就是以其形式上的特點脫穎而出，人們在欣賞這些宣傳片的時候，甚至能夠完全忘記它所宣傳的內容主題，僅僅關注其形式自身的魅力，原先觀看這些形象宣傳片都有類似的特點，以精美的形式說明作品成為藝術品或準藝術品，這些形式的功能已經超越了滿足人們一般的感官需求，而是更多地發揮了把電視受眾引入審美活動領域的功能。

此外，為不同的題材推敲合適的形式也有助於豐富整體作品所引發的情感。藝術實踐早已證明，由題材所引起的情感和由形式所引起的情感，其性質、指向是不一樣的，甚至可能是相反的。譬如，由題材引起的情感可能是哀怨的、憤懣的、淒涼的、壓抑的、消極的等等，而與此同時其形式情感卻可能恰恰是輕鬆的、愉快的、灑脫的、高昂的、優美的等等，很多藝術作品就是以這種以哀寫樂、以樂寫哀的方式「倍增其哀樂」。電視聲畫處理手段中的聲畫對立也是出於這樣的原理，讓畫面傳達的內容與聲音傳達的形式之間產生微妙的對立

傳片時應有的自然情感（瞭解某資訊）被審美情感代替，電視審美由此得到實現。事實上，當前很多好的廣告、宣傳片都有類似的特點，以精美的形式說明作品成為藝術品或準藝術品，這些形式的功能已經超越了滿足人們一般的感官需求，而是更多地發揮了把電視受眾引入審美活動領域的功能。

關係，甚至用完全相反的聲畫符號去烘托內容，這就是以形式去征服內容，用形式情感去控制、滲透、改造、征服題材情感，從而讓觀眾產生一種「混合情感」，如悲中帶喜，或喜中帶悲，笑中含淚，或淚中含笑，讓人們的心處於一種無障礙的高度自由狀態，從而讓更感人的、也是更悅人心胸的情感油然而生，作品的審美情感也就生成了。

可見，電視聲畫符號對電視觀眾感官的滿足，導向了對電視觀眾感情的滿足。

第二節　電視受眾的情感需求

表現性美學認為：「藝術即通過為自己創造一種想像性經驗或想像性活動以表現自己的情感。」[1]同樣，人們進行審美活動時，審美情感也是必不可少的仲介，甚至於，如果沒有情感的加入，審美活動都是不完整的。所以，電視受眾之所以能夠從看電視這一行為中得到審美享受，很大一部分層面上來自在看電視活動中得到的情感滿足，也就是說觀眾對電視的喜愛也有很大一份層面在於觀眾的情感需求能夠在電視中得到滿足。因此，電視觀眾的情感需求是電視觀眾觀看電視、以審美活動的態度對待看電視這一行為的重要基礎，也正因如此，我們需要重點研究電視觀眾情感需求的構成。

1　科林伍德《藝術原理》，第一五六頁，中國社會科學出版社，一九八五年第一版

一、情感與壓力

根據卡茨的「媒介使用與滿足理論」，處於某種社會條件中的受眾根據不同的心理傾向對大眾媒介產生期望，並對媒介接觸行為從而得到資訊需求的滿足。換句話說，該理論認為受眾成員是有著特定需求的個人，其媒介接觸活動是基於特定的需求，通過媒介使用需求得到滿足。電視受眾在生活中承擔很多壓力，當前，隨著中國大陸經濟的快速發展，人們生活、工作節奏的逐漸加快，激烈的競爭、強大的壓力和高效的節奏使人們越來越難以承受精神的重擔，情感饑荒、心理隱患、家庭矛盾、職場困惑等一系列的情感問題成為了當代人重要的精神壓力，面對電視這種大眾媒體的時候，人們也希望能夠從中獲得釋放這些情感壓力的滿足。

這些壓力除了生存壓力（一般在電視觀眾中表現為工作的勞累程度、穩定性，而不是對溫飽的渴求）外，還有表現為社會競爭的發展壓力、身分壓力，以及表現為複雜人際關係的情感壓力；與生存壓力的物質壓力不同，後兩種壓力都屬於人面臨的精神壓力。在社會生活中人面臨的壓力也有層次之分，通常，人們物質生活越好越能感受到來自精神領域的種種壓力。尤其是當代中國社會正在進行經濟結構的轉型，越來越多人進入了社會合作的網路，處於社會合作的大網路中的一個小環節，這會為人帶來很強的無作為感；此外也有很多人直接從事服務性行業，或在社會生活中處於「助手」的位置，這使得人們在真實的社會生活中常常感覺到自己處在被支配的地位，而人們也由於生存壓力的原因接受、並習慣於這樣的社會角色。這種被支配的社會角色事實上讓每個人的主體性地位受到壓抑，人們傾向於在社會生活之外平衡這種來自心靈深處的要求，在這種情況下，看電視這種當代社會生活中最方便的娛樂方式就成為了人們的首選。電視受眾傾向於在看電視的行為中不僅得到感官的滿足、放鬆自己勞累的身體與精神，也傾向於在看電視的行為中得到感情的滿足，平衡自己在社

會生活中感受到的各種精神壓力。因此，人們看電視娛樂休閒成為人們看電視的主要目的，而這個目的的根本目標正是得到一定的情感滿足。

二、舒洩與平衡

電視受眾由於受到日常生活中種種壓力的困擾，希望在業餘時間平衡自己緊張的神經，能夠在電視節目中得到休閒，在電視中得以舒緩緊張的神經。這是電視受眾對待電視的基礎性需要。無論電視機前的觀眾主要壓力是來自非常現實的工作──生存壓力，還是比較抽象的競爭──發展壓力或其他精神壓力，人們希望在觀看電視的行為中舒緩各方面的壓力的需求是相同的。無論人們的體力還是腦力都已在日常的學習工作生活中消耗很大，人們不希望在電視機前仍然過渡消耗精力。電視受眾的這種接受需要致使決大多數觀眾希望電視節目的風格是輕鬆的。

事實上，收視率也體現了觀眾的這一需求。二〇〇六年觀眾對中央電視臺各類節目投入時間比為：

電視劇	30.62%
電影	10.86%
綜藝	10.02%
專題	9.85%
新聞時事	9.1%
青少	6.86%
體育	6.23%
其他（廣告、導視等）	5.99%
法制	3.46%
音樂	2.43%
生活服務	2.34%
戲劇	1.19%
財經	0.57%
教學	0.33%
外語	0.15%

從這個收視率排序就可以看出，具有強烈故事性因素的影視劇的收視率總和超過了收視率的四〇％，輕鬆娛樂的綜藝節目收視率超過了一〇％，三者占到了總收視的一半以上，甚至於，同樣具有輕鬆、娛樂特點的廣告、導視等節目的收視率也遠遠高於實用性很強的教學節目、財經節目、甚至生活服務節目。這個資料充分說明了人們對待電視的總體態度是把它當作一個輕鬆娛樂的工具。

事實上，前面討論電視對電視受眾的感官需求的滿足時曾經論述過，「優美」的電視聲畫符號是應該是電視感性呈現的主流也源於此。「優美」的聲畫符號比「崇高」的、醜或怪誕的符號系統更為人們所熟悉，人們欣賞起來需要耗費的精力更少，根據實驗美學總結出的人類心理美學規律，人們在審美時有「用力最小」律，即人們的審美快樂來自同所抱的目的相關的精力的最小的消耗。很明顯，優美的聲畫符號符合人們審美的「用力最小」律，為接受帶來的審美消耗最小，因而也更能夠給電視受眾帶來輕鬆、愉悅的審美感受。

但是，雖然絕大多數電視受眾都希望在觀看電視的活動中得到輕鬆的娛樂與休閒，但不同的受眾人群對「輕鬆」的定義是不同的，也就是說，對於他們來說，什麼是「娛樂休閒」是有所不同的。

前面分析過，當代電視受眾之所以希望在觀看電視的行為中得到娛樂休閒的享受，其本質的原因是作為社會生活中的個體都感受到種種不同的壓力，而且不同的人群主導的壓力是不同的。例如，對於工作不穩定的體力勞動者來說，感受到的主要壓力是生存的壓力，是能夠明確地感受到的體力消耗以及對物質生活的困擾；而他的公司老闆感受到的主要壓力可能卻是來自於同行的競爭和社會生活中的人際關係。這不同的兩個人都感受到了生活的壓力，都希望在觀看電視的行為中舒緩自己在真實的生活中的壓力，可是由於他們各自感受到的具體壓力是不同的，也就形成了不同的電視節目才能夠舒緩他們各自的壓力。同樣，一個定位為中學文化程度的電視節目對於一個只有小學文化程度的觀眾來說可能是費解的，而對一個有研究生文化程度的人來說可能卻是

十分輕鬆的，是「娛樂休閒」的，所以，雖然看上去所有的電視受眾對電視節目具有「娛樂休閒」功能的要求是共同的，但實際上，不同受眾各自要求的「娛樂休閒」卻是完全不同的。

這種由觀眾的多樣化導致的娛樂要求多樣化，長期以來正是困擾著電視製作者的重要因素。就以中央電視臺每年都要舉辦地的春節聯歡晚會為例，中國十三億人幾乎都要求春節的晚上能夠從電視節目中得到輕鬆和娛樂，電視的製作者也盡力為大家提供輕鬆和娛樂，但事實上，由於中國當前巨大的發展不平衡，這個願望事實上很難實現。當前的央視晚會收視率非常有規律地呈現出由北向南遞減，恰正與中國經濟由北向南遞增的現象相映成趣；很多人至今還在懷念上世紀八十年代初春晚能夠實現的高收視率，但事實上，上世紀八十年代初中國的社會分化遠遠不如今天鮮明，電視觀眾之間的差別遠遠沒有拉開，或者換一句話說，那時候的電視受眾感受到的壓力是相似的，而現在的電視受眾感受到的壓力各有各的不同；所以，那時候能夠讓電視受眾感受到輕鬆的因素是相似的，而現在讓電視受眾感受到輕鬆的因素卻是各有各的不同。

因此，真正要讓電視受眾、尤其是目標受眾能夠在電視節目中得到輕鬆的感受，不是僅憑放之四海皆准的幾條「原則」、「定理」就能夠實現的，無論是口音與造型動作搞怪、還是說幾個網路笑話腦筋急轉彎，都只對以部分受眾、甚至於僅僅是處於某一情境下的部分受眾有效，而不可能成為對所有人、對電視受眾的所有時刻都能起笑的制勝武器。一個電視節目真正要讓自己的受眾得到輕鬆與娛樂，需要從認識、體會電視受眾在某一時間段感受到的主導壓力入手，以能夠舒緩他們特定壓力的內容與形式，為電視觀眾帶來真正的娛樂與休閒。

三、共鳴與認同

當今社會在不斷進步的同時，人們的生活壓力也在不斷增加。但是，人們一方面各自都需要面對社會中產

生的各種矛盾，一方面又由於社會生活節奏的不斷加快，人與人之間的交流卻也在明顯地減少，人們不但越來越沒有機會與他人直接交流自己的情感需求，甚至於在繁忙的生活中無暇顧及自己感情的表達。過去的人與人之間的情感交流正在逐漸演變為單個的人與電視機的交流。乃至於香港有個作家戲謔地寫到：結婚前的第三者是另一個人，結婚後的第三者是電視機。

雖然看上去這樣的結論有些荒謬，但事實上的確很多觀眾把電視節目當作了自己的情感交流對象。電視機裡提供的豐富多彩的節目能夠滿足人們各種情感需求，而且是最容易、最便捷的手段，方便不同的人、處於不同情況下的人與電視機交流情感。

作為社會化的人，每個人都有與團體、與自然生命相認同的熱切願望，希望個體能夠融入到無差別的整體中，進而獲得社會的歸屬感。現實生活中，人們雖然緊閉房門在自家甚至家中自己的房間裡看電視，但由於電視內容是對外部世界的模仿，所以人們與社會的交流願望能夠在電視裡獲得幻覺般的滿足。人們能夠從各種電視作品中重新感受到與自然、社會的一種潛在的聯繫。在這種關係中，每一個生活中的普通一員又因為掌握遙控器而處在一種生活中所沒有的、強勢的主體地位上，因此，電視受眾能夠、也更傾向於有選擇地接觸那些能夠加強自己信念的內容，拒絕那些與自己固有觀點相抵觸的內容；傾向於在觀看電視的行為中尋找自己的感情共鳴，進而希望作品能夠表現出切合自己意願的審美趣味和情感境界，期待作品表現出合乎自己理想的人生態度，期待作品流露出與自己相通的思想傾向。因為人們在那些能夠契合自己關於社會、自然、當前、傳統種種問題的看法的作品中，不僅能夠因為作品表現出的種種相似的意識而實現作品與自己的交流，而且因為這樣的作品能夠完全「贊同」自己的主張而覺得自己的主張獲得了作品所暗示的社會的認同，從而獲得社會的歸屬感。

因此，在電視的傳播—接受過程中，這種「自己人」效應是一種很重要的現象。電視受眾看似被動地接受著電視中傳達出的各種資訊，事實上，他們卻在接受活動中選擇那些與自己有相似或相同觀點的作品，並且將

他們定位為「自己人」，繼而將自己對社會、自然的看法帶入作品中，在審美移情中獲得情感的滿足。

在現實的電視作品中我們的確看到了類似的現象，近年來，那些與當下社會緊密相連的作品一再獲得很高的收視率。而當觀眾觀看《金婚》等電視劇時，他們能夠從中找到自己的身影，自己積蓄已久的感情在觀看電視的同時也能夠得到發洩和表達，同時，他們也能夠通過劇中主人公在人生或道義上的成功替代性地感受到自己在生活中不曾感受到的成功，從而得到身心的放鬆。

因此，被大多數觀眾接受的電視節目，往往體現出相似的特點：傳達了大多數觀眾所處時代主流的社會內容與理想、願望和思想感情；在情感、情緒的表達上符合觀眾所處時代的典型精神或社會整體情緒，能夠引發對觀眾所處時代典型社會問題的深入思考。

四、淨化與昇華

觀眾看電視時，除了得到娛樂與消遣、找到情感的共鳴這些明顯的需求外，有些需求甚至是觀眾自己都不能察覺的。

如果觀眾看電視都是僅僅是為了滿足淺層次的感官滿足或者比較簡單地找到情感共鳴，完成自己與他人的認同想像，我們就無法解釋為什麼那麼多在生活中承受巨大壓力的人還會那麼喜歡各種與生活遙遠的作品、悲劇風格的作品，或者能夠加重自己危機感、壓力感的內容主題沉重的作品。事實上，這樣的作品不僅大量存在，而且大幅度的被人們所喜愛，甚至於很多生活中承受巨大壓力的人看完這樣的電視作品反而會感到特別輕鬆。

電視觀眾看電視的行為並不像自己想像的那樣簡單，或者說，在被觀眾稱之為娛樂與消遣的裡面，事實上夾雜著很多不易為自己察覺的審美訴求。人們在看電視時，除了通過找到情感的共鳴獲得情感的滿足之外，另

一個重要的機制就是通過情感的宣洩達到情感的淨化與昇華。

眾所周知，人類的意識由意識與潛意識組成，人的慾望則由本我、自我、超我三部分組成，人們根據道德、禁忌、習俗等外力因素，將大量被超我層面判定為「惡」的情感壓抑到了潛意識中，但這些慾望與情感卻是本我的慾望與情感，是力量最強大的，是時時要跳到意識層面來的。於是，人們在文化與本能、「本我」與「超我」之間存在著永遠無法消除的衝突。法國象徵主義詩人蘭波所說的「生活在別處」正是說的這種狀態：人的內心總是充滿各種慾望和憧憬，無不嚮往別處生活的新奇和精彩，而現實生活中，人們這些隱蔽的願望無法實現，無法實現這種走向「別處」的嚮往。為了平衡由「本我」的慾望引發的各種情感狂潮，人類必須學會一種自我解脫的方式，宣洩這些被自我與超我壓抑的情感，並且通過這種情感的宣洩重新鎮定自我，也就是實現情感的淨化與昇華。

每個時代宣洩情感的方式有所不同，在原始時代人們依靠的是巫術和各種宗教神秘儀式，但是人類進入文明社會以後，藝術創作與藝術審美就成為了人們進行自我慰藉的最好手段。人們可以在藝術營造的幻想中補償這種心理缺憾，解決自身生存的潛在態勢。對此，科林伍德進行了詳細的論述。他把巫術活動與遊戲作了區別。他的「巫術」概念包括了婚禮、葬禮、舞會等，實際上就是指儀式，遊戲則包括各種娛樂藝術。他認為「巫術」（儀式）和遊戲都旨在喚起情感，但遊戲者在遊戲過程裡就把情感釋放掉了，從而不讓這些情感進入人們的日常生活，這也就是藝術的淨化作用。

電視藝術是一種典型的娛樂藝術，即這種藝術的目的通常在於產生確定的、預期的效果，即在某些觀眾身上喚起某種情感，並在一種虛擬情境的範圍之內釋放這種情感。這種娛樂藝術以情感強度取勝，從內容題材看，電視藝術偏愛武俠、偵破、言情、家庭倫理的內容，驚險刺激、懸念環生的形式，這樣才能夠讓作品產生強烈的情感衝突，也使它喚起通常與人的社會需求息息相關的情感，如善與惡的較量，本能要求與社會秩序的

抵悟，義務與權利的衝突等，這些內容更能夠說明觀眾心裡激起波瀾。電視藝術的創作者一般都會非常有意識地在很短的時間內迅速製造出強大的情感誘惑，並在以後過程中始終保持足夠的情感張力，直到在結束後的瞬間徹底鬆垮下來。作為整體的電視受眾一旦捲入這強烈情感刺激，便在其中跟隨著編導者的預設掙扎、擺脫、遊蕩、抗爭，直至結束後歸復平靜。這種過程讓觀眾的情感產生巨大的波動，一再形成各種緊張、疲勞、但所有的緊張與疲勞卻會在電視節目結束的一剎那全部轉化為輕快，這樣，原先鬱積在觀眾情感的深層領域內的各種緊張、疲勞、鬱煩一掃而空，從而不會被釋放到人們的現實生活中，讓電視受眾感受到輕鬆和愉悅，這就是電視的淨化──昇華功能。在文化與本能、個體與社會、「本我」與「超我」之間，人類總是存在著永遠無法消除的衝突。日常生活中的電視，製造生活的仿像，讓受眾在仿像中釋放這些矛盾衝突累積出的焦慮，因而也就成為人們獲得情感鎮靜的重要管道。

最能夠體現電視藝術的淨化──昇華的就是悲劇風格的和犯罪題材的電視作品在電視受眾中很受歡迎。

悲劇看似會給人帶來痛苦，但是這種痛苦也是另一種情感的滿足，另一種審美的享受。審美享受並不意味著都是輕鬆愉悅的快感，悲劇可以成功地將痛感轉化為美感，這就是從亞里斯多德時期就開始注意到的藝術的情感宣洩、迷狂、淨化方式，它們引起的情感強度、令受眾產生的精神快感和娛悅享受的作用，明顯不能被其它情感方式所替代。人們在痛哭流涕之後不僅接受到了崇高的洗禮，也釋放了鬱積的情感，得到了心靈的淨化。所以，我們在日常生活中也會發現，生活中壓力比較大、比較焦慮的人不僅愛看輕鬆娛樂的電視節目，有時候也很愛看悲劇性的電視節目，因為人們能夠借悲劇作品將自己的生活壓力、痛苦、焦慮釋放出去，轉而更積極地面對生活。

同樣，美國心理學家也對電視中的暴力作了比較多的研究。一般來說，人們通常根據人類的模仿原理認為電視中的暴力、色情內容對社會治安有不利影響，但是，「宣洩假設」的宣導者、美國加州大學心理學系教授

費什巴赫提出了另一種與之截然相反的「攻擊減少假設」。他們發現，在一定條件下，觀看有暴力內容的電視節目反而會減弱觀看者的攻擊性行為。對於基於種種原因已經產生了攻擊性傾向的觀眾來說，電視節目中的暴力可以替代性地轉化現實中的攻擊性行為，通過觀看暴力節目，電視觀眾的攻擊性衝動能夠得到疏導。

雖然關於電視暴力對社會治安的探討是一個複雜的課題，但這種「供給減少假設」所根基的電視宣洩—淨化情感功能卻是明顯存在的。從中國男女兩性觀眾在電視節目的選擇上呈現出來的明顯特徵就能看到電視對於人們情感淨化—昇華功能的作用。

一般來說，男性觀眾、尤其是城市男觀眾偏好體育節目，而女性觀眾偏好情節跌宕、感情強烈的情節劇，這個現象的產生究其根本，與男人與女人從整體上說感受到的具體壓力的不同有很大的關係。在當代中國社會生活中，城市中的男人感受到的主要壓力是工作壓力，既包括在工作中付出的體力勞力，也包括工作中感受到的競爭壓力，從公司與公司的競爭，到個人與同事的競爭，到內心中自己與自己的競爭，是當前社會中城市男性最主要的壓力，這種壓力既直接消耗人的精力又讓人時時處於焦慮的「競爭焦慮」中。這批人成為電視受眾後，緊張、激烈的體育競爭恰恰將他們的「競爭焦慮」外化出來，工作生活中沒有明確形象的競爭在此時被外化成了明刀明槍、規則鮮明的體育競技，人們在觀看體育競技時，隨著一方的勝利替代性地滿足了自己內心的競爭焦慮，男人們在這種節目中得到了替代性的「成功」滿足，平衡了自己的「競爭」壓力，緊張、焦慮等各種負面情緒在看電視這個活動中得到了宣洩、淨化與昇華。

同樣，電視受眾能夠在電視節目中得到情感的宣洩，能夠通過營造虛擬的現實幫助受眾實現想代償性的滿足，淨化、昇華受眾的慾望的需求，正是女性熱衷觀看的各種言情劇、偶像劇的基礎。

在當代社會，中國女性承受著雙重壓力。一方面，因為同工同酬的緣故，中國女性與男性一樣都要承擔來自工作的生存壓力、競爭壓力和發展壓力；另一方面，由於社會文化傳統的慣性，女性在社會生活中還更能夠

感受到來自人際關係上的情感壓力。此外，由於女性天然的特點和社會的某些傳統習慣，女性往往還有一種特殊的來自內心的壓力：對時光的敏感、對失去青春的擔心或惋惜、焦慮，以及由此形成的對自己現有日常生活的不滿。與男性不同，女性的情感特徵大多偏向感性，由於女性生理上的特徵，女性比男性更能感受到青春的可貴、時光飛逝的無情，因而也更敏感、更懼怕生活的庸常，也有更多的幻想，所以，日常生活的庸常性對於女性來說也常常是能夠成為導致她們情緒苦悶的一個重要因素，她們也更經常地憧憬與自己現實生活完全不同的夢幻生活。正如法國作家福樓拜在完成世界名著《包法利夫人》之後曾經說過「我就是包法利夫人。」女性大多都有「包法利夫人」情結。

很多人士認為所謂電視偶像劇只不過為女性營造了一個個不切實際的浪漫夢幻，這裡的故事實質大多是「灰姑娘」的翻版。事實上，電視裡的言情劇、偶像劇卻與傳統的「灰姑娘」文學故事或「灰姑娘」電影有本質的不同。文學或電影傳統中的「灰姑娘」通常都有生活中的女性絕不具備的優勢：天下無敵的美貌，就像傳統的電影女明星往往都美豔至極，在光影下如同大眾偶像一般不食人間煙火。這樣的形象能夠引起所有男性、女性受眾的喜愛、豔羨，但對幫助日常生活中的女性宣洩對日常生活的苦悶卻作用不大，因為過於遙遠的距離讓她們無法順利地把自己帶入這類角色之中。

但是電視劇裡的女主角們卻不同，偶像劇中人物設置往往呈現這樣的模式：女一號通常是一個不美麗、不溫柔、不高貴、不能幹的普通人[2]，除了出身貧寒外，其他特質都與傳統意義上的灰姑娘截然相反。如此平凡的女一號更接近現實生活中眾多普通的女觀眾，更容易讓她們成功帶入角色，於是，當這些普通女觀眾看到如自

2　如《流星花園》中長得不好、脾氣也不好的杉菜，《浪漫滿屋》中個性糊塗、未成名的女作家智恩，以及眾多韓劇中的女主角。

己一樣普通的女一號偏偏能夠得到美麗、高貴、富有、能幹的男一號的喜愛，就更容易產生代償性的滿足。但當代偶像劇超越傳統「灰姑娘」故事的地方還在於，通常有一個同樣美麗、高貴、溫柔、能幹的女二號——通常還有未婚妻、青梅竹馬之類的身分——深愛男一號，男一號卻仍然拒絕了這位具備傳統意義上「灰姑娘」美德的「公主」，繼續喜愛非傳統意義上的灰姑娘。很明顯，女性觀眾從這樣的故事模式中得到的是超越「灰姑娘」式的滿足，是「民女打敗公主」式的滿足，出了現實生活中的一口惡氣，平衡了現實生活中對美麗、青春、溫柔、能力、出身等方面的焦慮感。

由此可見，女性更偏愛於那些能夠釋放、淨化自己在人際關係中感受到的緊張的電視作品，藉以平衡自己所感受到的相似的壓力，尤其熱衷於那些能夠幫助她們擺脫瑣碎的日常生活的「白日夢」。當代家庭題材電視劇、言情片、偶像劇恰恰從這個特點上契合了女性的需求。敏感的女性能夠在無比接近真實的家庭題材電視劇中宣洩自己感受到的人際關係壓力，更能夠在虛幻地愛情故事中超脫日常生活的瑣碎，替代性地滿足自己的夢想，進而宣洩自己對真實的、日常的、瑣碎的生活的不滿，以「生活在別處」的方式淨化自己的心靈。女性能夠從這樣的作品中獲得力量，從而更平和地在日常生活中扮演自己應該扮演的普通人角色。正是由於這樣的原因，在很多男性受眾眼中婆婆媽媽、家長裡短的家庭劇或不切實際、千篇一律、無聊的言情電視劇、偶像劇，卻始終在女性中有自己強大的市場。因為女性對於這些特殊的壓力，幾乎只有在家庭劇、言情劇、偶像劇中才能得到宣洩。

3　如《流星花園》裡的道明寺、《浪漫滿屋》裡的大明星李英宰。

第二節　電視受衆的理性需求

人類情感圖式總是大抵符合特定社會文化所佔領的環境的適應性要求，並經常落後於社會存在的進步；人們更喜歡符合他們的情感，甚至可能是符合他們成見的東西。所以，人類的情感雖然是真誠的，卻並非無欺的。只以感性認知認識世界，只以感情支配的原則看待世界，人們常常會陷入「自盲」狀態，而必須在感性中加入理性，把理智加入熱烈的情感中，才能進入「自覺」的狀態。因此，人們在看電視時不僅僅具有感情的需求，還具有滿足人類與生俱來的理性、知性的需求。

一、求知慾

當代社會流行這樣有一段話：「沒有知識也要有常識，沒有常識就要常看電視。」人們日常生活的俗語以這種特殊的姿態反映了人們對電視的定位：電視是當代人最主要的資訊接受途徑之一，日常生活中，人們的很多知識、常識來源於電視。電視機前的受衆在很大程度上希望通過看電視的行為滿足自己的求知慾。

雖然電視受衆看電視的最主要目的是得到放鬆、娛樂、休閒的享受，但是，正如科林伍德所說的：「當娛樂從人的能量儲備中借出的數目過大，因而在日常生活中無法償付時，娛樂對實際生活就成了一種危險。當這種情況達到危機頂點時，實際生活或『真實』的生活在情感上就破產了。……這時，精神上出現了疾病，它的症狀就是無止境地渴求娛樂，並且完全喪失了對實際生活事務、對日常生計和社會義務都是必要的工作的興趣

和能力。」[4]在電視中得到大量娛樂滿足的觀眾不滿足於僅僅得到娛樂，而要求電視能夠滿足自己更高層面的需求。恰好，針對人們的輕鬆、娛樂需求而言，人類的求知慾和審美欲正是高於娛樂、情感需求的更高層面的需求。從人類的發展史看，如果說，娛樂的需求主要產生在人們生存壓力巨大的時期，是人們藉以平衡生存壓力的主要途徑，那麼，隨著人類進入文明時代以後，也就是溫飽和發展已經成為起碼前提後，求知和審美的要求逐漸加強。這種精神需求的比重大小，在一定程度上甚至標誌著文明與野蠻、先進與落後的距離大小。同樣，針對個人來說，求知慾也是在受眾的生存壓力退卻之後萌生的自然需求，也是人的理性的必然選擇。當代藝術在過於追求所謂的審美和娛樂後反而使自己在精神上陷入了危機。就像賈樟柯導演在一次訪談中所說的，當下中國的文化現狀是太追求娛樂了，而過於娛樂的時代往往在精神上就變得非常的脆弱。在這種情形下，人們更需要電視節目能夠滿足自己的求知慾望。

從二○○四年開始，CCTV—10開始一再成為螢屏的熱點就充分體現了觀眾中越來越強烈的對知識的需求。從二○○四年開始，《百萬講壇》掀起了一個個收視高峰，「閻崇年正說清十二帝」、「易中天品三國」「王立群說《史記》」、「于丹讀《論語》」等一個個系列一再成為全社會關注的焦點。如果僅僅從電視的外在形式討論，這樣的節目能夠走紅是匪夷所思的⋯沒有帥哥美女、沒有美麗的畫面，只有一個個長相平常的中年人在簡單的構圖中講話，完全不能給人帶來任何一種感官上的滿足⋯沒有跌宕起伏的情節、沒有角色的扮演，也很難為觀眾帶來感情的滿足。這樣的節目卻能夠走紅，只因為它們的內容牢牢吸引住了觀眾，它們的信息量滿足了觀眾求知慾，僅僅由於這一個原因，觀眾可以不在乎不夠精美的畫面、不標準的普通話，單調的色彩、光影與構圖，牢牢地把遙控器所定在這個頻道上。

4　羅賓·喬治·科林伍德：《藝術原理》，王至元·陳華中譯，第九八頁，北京：中國社會科學出版社，一九八五。

《百家講壇》的成功鮮明地體現出了觀眾求知慾的熱烈，同樣，在此之前，「幸運五二」、「開心詞典」等娛樂節目的成功，除了其娛樂因素之外，其中蘊含著的大量知識內容也同樣是重要因素。生活中的「開心詞典」不是電影《貧民百萬富翁》，沒有足夠空間展示每一個參與者獨特的人生，也沒有太多主持人插科打諢的因素，觀眾之所以愛看，仍然與一個個題目以及它們的答案相關。同樣，CCTV─2的《鑑寶》是一個以收藏為主要內容的節目，但由於節目每個展示一件寶物都會有一小段相關知識背景的介紹，也同樣吸引了很多並不涉足收藏的普通人，人們把它當作知識性節目對待，從中得到了知識的滿足。

與之相應，《走近科學》欄目近年來為人們所詬病的也正是節目對電視受眾求知慾的愚弄。從《走近科學》這個欄目的名稱設置上，電視受眾就已經存在著一個期待視野，期望在這樣的節目中看到能夠滿足大家對科學的求知慾的資訊內容，但是這個節目如今卻常常被人稱作《走近偽科學》以示不滿，有人在網路上這樣總結《走近科學》的模式：二十八分鐘的節目＝二十七分鐘的故弄玄虛＋一分鐘的莫名其妙。例如，花二十七分鐘時間探討為什麼一個老人的身上經常會著火，最後一分鐘卻揭秘說是因為他的孫女經常在他身後劃火柴；花二十七分鐘渲染某地某人數次「死而復生」，最後一分鐘揭秘此人身患「羊角風」……從客觀上分析，這樣的節目十分注重節目自身的敘事技巧，以巧妙設置懸念的方式吸引了觀眾的關注，從節目自身的審美規律上說是成功的，但是，由於節目最終給出的資訊實在沒有其應有的品質，便常常使觀眾陷於哭笑不得的境地。長此以往，這個節目形成了對觀眾求知慾的愚弄：利用觀眾的求知慾吸引觀眾觀看，卻最終沒能給出任何有意義的知識資訊，因此遭到觀眾的嬉笑、抵制也就不足為奇。這是觀眾的求知慾得不到正常滿足之後的反應，是觀眾求知慾的曲折體現。

雖然電視節目可以通過內容資訊滿足觀眾的求知慾而獲得成功，但觀眾求知慾的構成卻是自有其特點的，不是所有有信息量的節目都能夠得到觀眾的青睞。這是二○○三年《百家講壇》的部分節目表：

一月六日《小城鎮　大戰略》——孔祥智

一月七日《我的書法觀》——歐陽中石

一月八日《走向文化的多元化生》——王一川

一月九日《飲用水水質與水處理技術》——馬軍

一月十日《金融資產管理與發展》——劉鴻儒、柏世珍、金碚、唐旭

一月十二日《在文學館聽講座》（十九）〈文學創作中的未知結構（下）〉——余秋雨

一月十三日《中國建築文化的研究與創造》——吳良鏞

一月十四日《建築設計中的文化理念》——彭一剛

一月十五日《在文學館聽講座》（二十三）〈漫談藝術〉——錢紹武

一月十六日《地區建築文化分析》——齊康

一月十七日《建築設計的地域、文化和時代特徵》——何鏡堂

一月十九日《在文學館聽講座》（二十）〈創作與翻譯（上）〉——余光中

一月二十日《生態倫理——一場哲學觀念的革命》——葉平

一月二十一日《現代焊接技術》——吳林

一月二十二日《在文學館聽講座》（二十四）〈從現代觀點看幾首舊詩（上）〉——葉嘉瑩

一月二十三日《美妙神奇的外國民歌（上）》——陳自明

一月二十四日《美妙神奇的外國民歌（下）》——陳自明

一月二十七日《科學與社會》——曾志

一月二十八日《二十一世紀科技》——約翰・吉伯森

一月三十日 《中國油氣資源的二次創業》──劉光鼎

一月三十一日 《機器人技術發展狀況》──孫立寧

這是二○○八年《百家講壇》的部分節目表：

十二月三十一日 《阿丘紀錄》

十二月三十日 《武則天（三十二）無字豐碑》

十二月二十九日 《武則天（三十一）白髮餘威》

十二月二十八日 《武則天（三十）神龍政變》

十二月二十七日 《武則天（二十九）政壇博弈》

十二月二十六日 《武則天（二十八）二張亂政》

十二月二十五日 《武則天（二十七）小寶興衰》

十二月二十四日 《武則天（二十六）嵩呼萬歲》

十二月二十三日 《新解三十六計──金蟬脫殼》

十二月二十二日 《新解三十六計──混水摸魚》

十二月二十一日 《武則天（二十五）重立盧陵》

十二月二十日 《武則天（二十四）奪嫡大戰》

十二月十九日 《武則天（二十三）匯聚賢才》

十二月十八日 《武則天（二十二）請君入甕》

十二月十七日 《武則天（二十一）風聲鶴唳》

十二月十六日 《新解三十六計──借屍還魂》

十二月十五日《新解三十六計──順手牽羊》

十二月十四日《武則天（二十）女皇登基》

十二月十三日《武則天（十九）燕啄皇孫》

十二月十二日《武則天（十八）誅殺裴炎》

十二月十一日《武則天（十七）揚州叛亂》

十二月十日《武則天（十六）廢黜兒皇》

十二月九日《新解三十六計──笑裡藏刀》

十二月八日《新解三十六計──隔岸觀火》

十二月七日《武則天（十五）高宗殯天》

十二月六日《武則天（十四）李賢之廢》

十二月五日《武則天（十三）李弘之死》

十二月四日《武則天（十二）晉升天后》

十二月三日《武則天（十一）垂簾聽政》

十二月二日《新解三十六計──暗渡陳倉》

十二月一日《新解三十六計──打草驚蛇》

通過兩張節目表的比較，我們可以清晰地看到，《百家講壇》這個節目前後的巨大變化：二○○三年的《百家講壇》是真正意義上的「百」＋「家」＋「講壇」。二○○三年一月的節目表顯示這個節目的內容涉及經濟、文學、建築、生態、文化、科技等各個方面，節目的主講人也分別是各個領域的名家。甚至於蒙代爾、李政道、丁肇中等人也都曾經是做客《百家講壇》，他們或講述各自的領域的前沿性課題，或對普通觀眾進行

基礎教育，應該說，這樣的節目具有十分豐厚的信息量，能夠最大程度滿足觀眾的求知慾。但事實情況卻是，這樣的節目收視率非常低，廣大觀眾並不認可這樣的節目。相反，從二〇〇四年到二〇〇五年，《百家講壇》從一個頗具學術意味的講壇蛻變為一個彷彿「學術的電視書場」。思辨的內容消失，深度被抹平，可是收視率卻大幅度上揚。二〇〇五年來的《百家講壇》幾乎把全部時間都集中在對中國歷史的講述上，很明顯，這樣的選擇是成功的，這樣的《百家講壇》贏得了很高的收視率。

《百家講壇》的命運浮沉充分說明了觀眾要求電視滿足其求知慾時的特點：絕大多數的觀眾更希望能夠從電視上看到自己感興趣的內容，而所謂感興趣的內容主要是自己有一知半解的內容主題。中國人普遍對歷史比較熟悉，這種具有民族性的知識慾特點成為了《百家講壇》憑藉「品三國」、「讀《史記》」等歷史講座節目成功的一個主導因素。

同樣的情形在 CCTV－10 其他一些節目中也有很明顯的。例如《探索·發現》節目近年來也一再推出各種考古專題形成社會熱潮，這都是中國人求知慾特點的反應。

電視受眾有強烈的求知慾，滿足觀眾求知慾特點的電視節目易於獲得成功，但是，順應觀眾的求知慾還是引導觀眾的求知慾卻是當代中國電視需要反思、解決的問題。畢竟，「科技頻道」不能等同於「歷史頻道」或「考古頻道」。僅僅停留於滿足受眾的求知慾而不注意引導受眾的求知慾，有時候反而會扼殺受眾的求知慾。

二、倫理認同

觀眾的理性除了顯而易見的求知慾外，還包括各種社會性情感需求。這些需求與人們一般的感情需求不同，它是與人們的人生觀、價值觀等理性意識緊密聯繫在一起的，事實上就是人們這些理性意識的感性體現。

每個人的人生體驗是一個過程，只要人與社會的紐帶仍然牢固，人類情緒的表現就不能不帶有社會的性質。尤其是中國是一個社會性較強的國度，普通國人目前體驗的大部分情感與其說是自我化、人類化情感，倒不如說是社會性情感。因此，中國的電視節目尤其不能超脫出這種情感，而應該將它納入自己的體系加以著重表現，並通過它引發人們加強對電視節目內容主題的關注，成為有力的強化劑。

這種社會性情感的集中表現是人們的倫理道德。無論電視受眾的性別、年齡、文化程度等外在差異如何，只要是具有了獨立意識的社會人，能夠進行獨立思考與判斷，自身都會具備一定的道德倫理價值觀。當前中國大陸統計電視觀眾時年齡的下限是四周歲，即使從這個年齡段出發，具備了道德倫理感的人也仍然是電視受眾中的絕大多數。這樣的人成為電視受眾之後，也具有通過電視認同、固化自身的道德、倫理、價值觀的需求。

但事實上，日常經驗卻告訴我們，人們看電視的時候更願意選擇娛樂性強而不是思想性強的作品、尤其不是明確提出道德說教內容的作品。這個現象的確存在，但這並不代表娛樂性強、更能夠滿足人們情感需求的作品中沒有對人類理性需求的滿足，只是因為這種需求表現得比較隱晦，很多時候連觀眾自己都未必察覺。但是，觀眾心中卻也有一道雖然模糊卻又很明確的底線，因為當前電視節目主要面對的對象都是大眾，所以這條底線事實上就是大眾普遍認同的道德倫理價值觀。

這條底線的存在非常穩固，以致於人們在日常生活中娛樂性、情感性再強的作品，一旦觸碰這些理性的底線，就很有可能會被觀眾唾棄。二〇〇五年重拍的電視劇《林海雪原》遭到的冷遇就可以證明這道底線的力量。如果排除理性因素，這部電視劇不應該被那麼多人抵制，它所講述的故事與同時期其他電視劇裡的故事並沒有太大的不同。它與此前此後都大獲成功的《激情燃燒的歲月》、《亮劍》、《歷史的天空》等一樣，主角都是一個略有點「匪氣」的英雄，都有一些愛情故事乃至三角愛情故事作為點綴。但不同的是，李雲龍、姜大牙等帶有匪氣的英雄得到了觀眾的認可與喜愛，而帶有匪氣楊子榮卻遭到了觀眾的普遍抵制。這種抵制是以觀

眾「感情受傷」的形式表現出來的，人們不能接受記憶中光輝高大的正面英雄楊子榮被描繪成一個痞氣、匪氣的人物。但是，雖然這種抵制看上去是觀眾的感性因素造成的，事實上這是人們的理性對這種改編的抗拒。如果觀眾僅僅從感性上抵制這一類型的英雄，李雲龍、姜大牙等人物也將遭受同樣的命運，可事實上觀眾並不抵制他們，而僅僅抵制同一類型的楊子榮。這是因為李雲龍、姜大牙等人物在觀眾心中並沒有預先存在的前文本，觀眾對他們並沒有形象的預設，觀眾可以用寬容的態度理性地接受關於「英雄」的新定義。而楊子榮不同，《林海雪原》對於好幾代人來說是深入人心的著作，是「紅色經典」，對楊子榮形象的改造意味著對觀眾心目中關於「經典英雄」的再定義，這不僅僅是在挑戰大眾的審美接受，也是在挑戰者對待「經典」的尊敬。

雖然有關部門明令禁止歪曲、惡搞「紅色經典」而沒有對是否能夠「惡搞」其他經典作品制定明確的法律法規，但是實際情況依然是人們還是普遍表現出了對「惡搞」經典、甚至歪曲經典名著中的經典形象的作品的反感與抵制。電視劇《水滸傳》中對潘金蓮形象的再創造、《笑傲江湖》中對主人公的塑造與情節更改、尚未播出的《紅樓夢》人物新造型等等，觀察比較這些在社會上、媒體上、網路上一再引起熱議的經典形象改編話題，究其本質，大多可以歸結為不單是某個「問題」之爭，而是如何對待「經典」的根本立場之爭，是極力滿足觀眾感性需求的電視作品生產者與觀眾的理性需求之爭。從各種爭論中能夠明確地看出編導者修改的目的是以滿足觀眾理性需求的抵制，因為這些改動觸動了電視受眾針對「經典」的喜愛與認可，但實際情況卻偏偏經常「馬屁拍到馬腿上」，自認為這樣的修改能夠得到觀眾的喜愛與認可，但實際情況卻偏偏。因為經典的藝術力量源於情節中潛在的超時空的「合聚模式」，種種原型性的場面能夠觸抵人們情感境界的深層，激發著人類共有的集體無意識並與作品本身所蘊涵的人類潛意識精神產生共鳴，契合了人類普遍的社會性情感願望與審美情趣。因而，對經典的挑戰事實上是對大眾理性的一種挑戰，遭到大眾的集體

反對也就不足為奇了。

觀眾社會性情感底線雖然穩固，不能被輕易動搖，但這條底線的存在也非常隱蔽，以致於很多時候根本就不被觀眾自身察覺。就連主要作用於觀眾的感情需求的偶像劇也有這樣的特點。前文分析過通常模式下偶像劇中女一號、男一號、女二號、男一號三者就可以獨立支撐起故事情節，滿足觀眾的情感需求，但是，引入具有固定模式的男二號，卻可以滿足觀眾的理性需求，平衡單一滿足情感需求時可能為電視劇帶來的破綻。

通常情況下，偶像劇還有一個男二號[5]，這個角色與男一號的類型相似，通常也是美麗、高貴、富有、能幹的，甚至於比男一號更富有、更溫柔。但是，女主角通常會拒絕這個深深代入女一號角色的女性容易陷入一種隱秘的不安：女主角的選擇是真的出於真愛還是功利因素的考慮？由於女觀眾看電視劇時已經將自己深深地代入了那個與自己很像的女一號，她們不願意接受這樣的可能：自己之所以同情、支持女一號與男一號的愛情，是因為自己與女一號相似，擇偶標準都帶有很強的功利因素而不完全是單純、真誠的愛情。這個潛在的隱喻顯然與社會的主流道德倫理有很大背理，是絕大多數女觀眾自己不願意承認、面對的。恰恰在此時，男二號的出現能夠成功地平衡女觀眾這方面的焦慮。女觀眾能夠看著男二號這麼認為：我不是因為功利的目的才選擇了男一號，你看，明明有更符合功利條件的男二號就在我身邊，我卻沒有選，說明我選擇男一號完全是出於純潔的感情，我沒有背離基本的道德觀、愛情觀。因此，大多數偶像劇中男二號的愛情失敗會讓女觀眾同情、惋惜，但是他的失敗卻能夠讓女觀眾獲得極大的道德滿足。如果反過來，偶像劇中的男二號是一個平凡、貧窮的形象，

5 如《流星花園》裡的花澤類、《浪漫滿屋》裡的大公司老闆明赫等。

他遭遇失敗就要讓女觀眾大為不安了，因為這樣的結局會形成對女觀眾道德倫理的指責。所以，以大眾為主要目標觀眾的偶像劇中經常會出現男一號暫時破產，男二號飛黃騰達[6]，卻幾乎不能出現「王子戰敗窮小子」的模式。而相反，電影《色戒》中，很多觀眾從電影表層內容上誤讀故事，認為是女主角被「鴿子蛋」似的大鑽戒收買背棄了責任、理想以及貧窮的初戀情人非議紛紛也就不難理解了。因為這個誤讀出來的故事實在太背離人們的一般理性了，即使在感官上、感情上都能夠得到滿足，觀眾卻仍然可以用理性進行一票否決。

由於電視受眾群體的龐大，受眾的社會性情要求一般也就是社會上的主流價值觀，在大眾對一些電視作品一直歡呼的背後，事實上是我們人性的基本道德底線的統一。

三、審美理想

與人類的求知慾、社會性情感需求相比，深層次的審美理想需求是更高層面的理性需求。

人類的審美意識從本質上說是一種超越性的意識，是對現實意識的超越。此前，無論是人的感性意識還是知性意識都還屬於現實意識，而審美意識作為一種超越性的意識，是對生存意義的直接體驗，是達到哲學高度的意識。在這種意識下，人類的最高審美理想不是達到現實層面的「悅耳悅目」、「悅心悅意」，而是達到非現實層面的「悅志悅神」，亦即要求藝術品能夠超越以社會為本體的局限，以人生為本體，站在哲學、歷史和人類的高度審視人生。因此，僅僅在內容層面滿足受眾的社會性情感需求還不能完全滿足所有觀眾的所有需求，對於進入到審美層面的電視觀眾來說，最高的審美需求是能夠使受眾從電視的內容和形式上獲得更深層面

6 如《情定大飯店》的結尾，富有的美國律師花費了全部積蓄挽救女主角所在的飯店，處於「暫時破產」狀態。

的鑑賞和領悟，也就是滿足受眾的審美理想。

從美學意義上說，受眾的審美理想來源於潛藏在受眾無意識中的自由要求，當受眾在具有審美形式特徵的事物的刺激下，這種自由要求能夠突破非自覺意識的防線，轉化為審美理想。這種審美理想表現為審美的興趣、期待，朦朧不明確具有鮮明的指向性，它是審美意識創造的動力。而人類的審美注意總是按照審美理想的要求選擇感性意象，捨棄不符合審美理想的感性意象，然後按照自己的審美理想再造這些材料，使它們具有審美意義。

因此我們在現實生活中看到，電視受眾並不僅僅滿足於電視為人們帶來的表層的感官享受和感情上不由自主地沉醉，那些揭示深刻的人生意蘊和領悟高尚的人生價值的優秀電視紀錄片、電視劇等往往能夠贏得更熱烈、更持久的成功，甚至於許多人就是以它們作為衡量這些類型電視作品價值的最高尺度。近年來，很多電視受眾喜歡上了紀錄片這一電視類型，從二〇〇五年來，播放較多紀錄片的CCTV—10收視率一再攀升，甚至於中國出現了「新紀錄片族群」，許多受過高等教育的年輕人最喜歡的電視樣式不再電視劇或綜藝節目，而是紀錄片這種能夠承載理性思辨的節目樣式，這一群人欣賞的是紀錄片中對世界的探索和對人生的追求，是對表現主題的昇華和凝練，是對事物規律本質的把握，對問題深層次的感悟和思索。紀錄片在這種探索和追求過程中表現出的人生和社會意識會對觀眾形成觸動，這種觸動事實上是對受眾審美理想的觸動，一旦電視片深入到觀眾內心深處的審美理想，它們便會為它的表現力所震撼和折服，通過這種理性需求的滿足而得到強烈的審美滿足。

但是，受眾的審美理想卻受到兩方面的條件制約而各不相同。一個是受眾心中無意識的自由要求被釋放的強度是不同的，另一個是受眾對特定感性形象的感知程度是不同的，不是所有的感性形象都能夠將所有的受眾的無意識要求從非自覺意識的防線中解放出來。在具體的審美活動中，這就表現為受眾以自己的精神創造對

象，將自己精神化為主觀圖式投射到作品來的能力是不同的。一般來說，文化程度較高、審美經驗較豐富的受眾審美理想也比較高，對自由的呼喚比較強烈、對能夠刺激自己的感性形象的要求也比較高，這就常常體現為文化程度較高的電視觀眾喜歡高雅、深刻的電視節目。

電視受眾的構成是豐富的，儘管根據調查，中國電視受眾以初中文化程度的居多，但是，隨著當代高等教育的不斷普及，具有較高文化素養與較強審美能力的電視觀眾在不斷增加，具有較高審美理想的電視觀眾在不斷增加，也意味著受眾的審美理想在不斷改變。雖然絕大多數人看電視是為了得到娛樂，可不同的人得到的「娛樂」層面是不同的，有些受眾從電視節目表層符號體系中就可以得到審美愉悅，但是也有一部分受眾不能僅僅從中得到審美的滿足，而需要更高深的內容或更深刻的思想。電視要面對的是受眾這個整體，對於這一部分受眾的審美需要，也應該予以滿足。否則，電視拒絕的不僅僅這一部分受眾本身，而且意味著放棄對更高層面審美理想的追求。

四、主體性需求

觀眾的理性需求中另一個重要的需求是確立自身主體地位的需求，這與人類需求層次中的「自我實現需要」相對應。

通常意義上，人們會把電視受眾形容為「沙發裡的土豆」，這一經典的電視受眾形象是坐在沙發裡吃著薯片，不加選擇、無條件地接受電視傳送的所有資訊。

但事實上，受眾在電視機前不全是「沙發裡的土豆」，或者不是在所有的時間裡都是「沙發裡的土豆」。

電視是一個開放的平臺，它為觀眾提供了互動、參與的機會。

從最初的觀眾來信選讀開始，中國的電視就在為受眾提供參與的機會。從電視的製作方來看，電視的製作者也有一直意識地在嘗試把受眾納入自己的傳播過程中來。九十年代末期中國娛樂節目興起的時候，隨機選擇觀眾作為嘉賓、引入現場觀眾、引入電話參與、以及此後的網路互動等，都是為了給電視受眾營造出能夠主動參與的想像。

之所以電視要給受眾營造這種想像，是因為隨著社會文化背景的變化，電視受眾的平民意識、主體意識在加強，人們不滿於自己在電視機前的被動地位。人們在電視機前接受知識、獲取資訊的時候，或許還能夠接受電視的權威感，安於自己的被動地位，但是在其他以娛樂、審美為主要目的的收視行為中，人們的主體意識張揚，就要求能夠在電視面前具有更多的主體地位。

受眾的主體需求的確立需要在兩個層面上得到滿足。

第一個層面是行為參與需求，也就是直接進入電視節目的需求。二十年前，人們如果看到街頭有人在拍電視，第一反應通常是躲開或者圍觀，就算被人推到話筒前，其表現也常常是驚恐的，這體現了人們對電視的敬畏，以及這種敬畏背後對電視絕對主體地位的認同。可是當代的普通人卻很習慣於在電視面前發表自己的感受，這意味著觀眾在意識層面把自己與電視放在了平等的地位上。甚至於，當代中國電視受眾「上鏡」的需求是十分強烈的。二〇〇五年「超級女聲」最引人注目的地方恰恰是「海選」環節，「海選」對於眾多參與者來說最大的吸引力就是能夠讓所有參與者在電視上露面，對於觀眾來說就是看到無數普通人能夠在電視上露面，不管是從現實層面還是從替代層面，都能夠幫助受眾實現自己的主體參與意識。

第二個層面是間接進入電視的精神參與需求。由於電視播出機構的資源非常少，而電視觀眾的需求非常龐大，所以事實上電視受眾心中很清楚，每一個人都直接參與電視是很難實現的，如果僅僅以直接參與電視作為滿足自己主體地位需求的實現是很不現實的。因此，電視受眾在顯在意識層面是能夠抑制自己的主體參與慾望

的，或者說，把自己的主體意識從顯在的意識轉化為內在的需求，以精神參與的需求代替行為參與的需求。

在生活中，我們常會發現一部分電視受眾會比較偏愛含蓄美，也就是偏愛那些帶有模糊性、多義性、空白性的作品，總是喜歡那些有潛臺詞豐富、有「言外之意」的作品，而不喜歡那些表現得過真、過實、過滿的作品。這個現象除了與受眾不同的審美經驗、審美理想有關外，也由於這種作品能夠滿足電視受眾內在的主體參與需求。這是因為，一般來說，審美活動事實上是受眾面對藝術品的再創造活動，是受眾通過知覺、情感、想像對藝術品所傳達的資訊進行譯解的過程。在這一譯解過程中，受眾的審美投射機制的發揮同藝術創作一樣也顯得極為重要。根據接受美學的觀點，藝術欣賞的基本規律不是觀眾被動的再現對象，而是他們以自己的精神創造對象（觀眾心目中實現了的作品），即將自己精神化為主觀圖式，投射到作品上去，使作品在某種程度上符合主觀圖式，從而創造出屬於自己的作品來。於是，當電視受眾在觀賞具有大量「空白」的含蓄型電視作品時，需要電視受眾大量調動自己的審美經驗，充分調動自己的投射能力，把自己的主觀圖式積極地投射到作品中去，以填充作品的空白，從而使審美經驗，充分調動自己的投射能力，把自己的主觀圖式積極地投射到作品中去，以填充作品的空白，從而使作品得到譯解，最終在這些含蓄的作品中獲得審美投射的快感。很明顯，這一過程不符合人們審美的「消耗最小」原則，但是，正是由於這種含蓄型的作品要求觀眾分擔譯解的困難，反而能夠為觀眾提供克服譯解之後獲得的艱辛的愉快。雖然觀眾們也可以在含義過真、過實、過滿的作品中得到一定的愉悅，但很明顯，這種經歷艱辛之後的愉快比之於那種不必克服譯解困難的直接的愉快更高一層，因為這是人們在充分調動自己的主體能力的同時，也充分實現了自己的主體參與。所以，雖然這種節目看上去仍然是一個在播，一個坐在沙發中再看，看似沒有實質的交流，但事實上卻形成了受眾與傳者的暗中交流，受眾能夠從這個交流的結果中得到主體地位確立的快感。

也正是由於這個原因，電視受眾對平鋪直敘的電視作品的排斥也就不難理解了。「人們對顯而易見的意義往往持一種懷疑與輕蔑的態度。顯而易見的意義是如此唾手可得，與普通常識簡直沒有什麼區別，神秘論的追隨者們認為，這對他們的智力都是一種致命的浪費與損傷。」電視作品中如果缺少懸念與潛臺詞，對一部分主體性要求很高的觀眾來說，就是對他們確立自身主體性地位需求的忽視。

在電視劇和其他電視片廣泛設置的「懸念」就是這種交流的代表。電視劇、電視紀錄片中很善於利用製造懸念來實現電視節目與受眾的交流與互動，通過懸念，電視受眾被有效地組織進了電視審美活動中來，積極地構建自己的期待視野，並用自己的期待視野與電視提供的文本相映照，從而進一步確立自己在整個審美活動中的地位。

事實上，除了電視劇、電視紀錄片等敘事性節目，其他電視節目也一樣能夠製造懸念，提高觀眾的主體參與意識。例如，在拉鏡頭、搖鏡頭中，空間不是和盤托出，而是逐漸展開的，在起幅和落幅之間有一段時間差。如果電視節目能夠利用這一特點，在起幅上製造懸念，吸引觀眾的注意力，在落幅上表現結果，形成懸念的起伏。同樣，跟、移鏡頭也能夠使觀眾產生一種親臨現場逐步深入的感覺，產生強烈的懸念感和解密要求。如果能夠善用這些鏡頭，就算在普通的電視節目中，也能夠在一定程度上滿足電視受眾的參與要求，從而滿足電視受眾主體性確立的需求。

7 艾柯等《詮釋與過度詮釋》一一頁。

第六章

電視類型節目的受眾期待與使用滿足

在以上關於受眾研究的基礎上，這一章專門就電視類型節目與受眾審美需求之間的關係作進一步的探討。

類型化是中國電視節目生產與傳播的一個重要的現象和趨勢。這既是電視媒體傳播規律的必然要求，也是電視傳播規律反向制約甚至在一定程度決定的電視節目生產的典型表現，這其中的一個核心要素就是電視受眾在長期收視過程中形成了對電視節目類型化的收視需求。研究電視類型節目的形成與發展離不開對電視受眾收視需求的研究。

多年來，在電視節目類型化生產和傳播的基礎上，中國電視節目體系逐漸形成，包括電視新聞節目、電視綜藝節目、電視娛樂節目、影視劇節目、電視財經節目、電視法制類節目、電視生活類節目、電視服務類節目、電視科教類節目、電視紀錄片、電視廣告等。儘管說「眾口難調」，但是完全可以說，豐富多樣的電視類型節目中極大地滿足了受眾各個方面、各個層次的收視需求。那麼，電視節目的類型化生產與是在哪些方面、哪些層次上，怎樣滿足觀眾的收視需求尤其審美需求的呢，這其中的關係顯然比較複雜。本章僅就這一問題作一粗淺的探討。

1 關於電視節目類型或電視節目形態的分類，學術界有諸多的觀點，本文根據行文僅做此簡單分類。

第一節　電視類型節目的再次歸類

事先要做一個假定，這一假定在此後會得到論證，那就是不同類型的電視節目在滿足觀眾的收視需求方面存在共同的特點，也就是說有幾種相近特徵的類型節目會滿足觀眾的同一種收視需求，因此我們沒有必要對所有電視節目類型逐一進行研究。因此，我們有必要對電視類型節目進行再次的歸類和劃分，而歸類的標準就是找到不同類型的電視節目擁有的共同的受眾收視需求及其特徵。

我們知道，電視節目類型學研究有的是為了方便研究，有時是為了方便節目編排和節目管理，有的則是追求科學的規範性和邏輯的周延性，還有的是為了突出自身分類的獨特性和個性。我們既然是研究電視節目對受眾收視需求的滿足，自然是將受眾收視需求作為重要標準。

中國電視節目體系的建立是隨著中國電視媒體發展的一個重要內容，我們對於電視類型節目的歸類就從考察中國電視的發展歷程開始。眾所周知，電視作為一個強勢媒體的根本屬性是媒介，媒介的天職是傳播資訊，準確來說，是對新聞的傳播，而判斷新聞價值高低的首要標準是時效性，時效性的實質是事件發生時間與媒介傳播時間之間的距離，距離越短，時效性就越強，被傳播的新聞的價值就越大，對於受眾的資訊需求的滿足程度也就越大，而兩者之間距離越長，時效性就越差，被傳播的資訊的價值就越小，或者被其它媒體的資訊傳播所取代，對正在發生或剛剛發生的事件抱有濃烈的知情慾，而對時效性較差或已從其它媒體獲知的資訊則較為冷淡。這一點集中反映近幾十年來不斷更新的「新聞」的定義上：上個世紀四十年代，陸定義對於「新聞」的定義是「最近發生'的事件的報導」，到了八十年代，新聞的定義發展到「當天的事情當天

報」，到了九十年代，隨著衛星直播技術、網路通信技術等發展，新聞的定義已經發展至「正在發生的事情現在報」。從「新聞」的定義本身，我們就可以看出資訊的傳播越來越強調「時效性」，或者說時效性對於新聞價值的決定性作用，可以說，對於新聞來說，從電話連線到現場報導、從現場直播到ＳＮＧ都是通過增加新聞傳播的時效性從而提升新聞價值的手段。

對於上世紀最偉大的發明之一──電視來說，資訊傳播是其最主要職能，時效性是首當其衝的本體追求。但當考察中國電視發展史的時候，大家會最初的中國電視並沒有把資訊傳播以及時效性放在首要位置。眾所周知，中國電視事業起步於一九五八年，當時「電視」是作為「廣播」的「兄弟」面世的，與「電聲廣播」相對，電視當時被稱之為「電視廣播」，所以廣播電視一直被稱為「兄弟媒介」。這種關係一直延續到九十年代初電視媒體走向強勢地位之前。其中的主要原因在於受到當時技術條件的限制，如那時沒有現在技術水準的攝影機、編輯機，也沒有可以儲存圖像的錄影機，更沒有直播衛星、ＳＮＧ，當時的所有節目主是僅限於演播室內原始現場直播的新聞播報（中間穿插由膠片拍攝的新聞消息或者圖片新聞）、文藝節目、電視小戲等，或者播放新影廠提供的新聞紀錄電影或者電影公司提供的電影片（包括美術片、戲劇片）等。可以說，從電視誕生以來，電視新聞對於電視來說非常重要的，但是從量的角度來看，它佔據電視節目播出總量卻很少，其中的主要原因就是電視新聞缺乏報導新聞事件方面的技術手段和報導手段。

儘管電視新聞的報導空間有限，但是電視臺又必須保證一定的節目播出規模，所以電視不得不播出大量的藝術性節目：如可以在小演播室中直播的小型綜藝晚會，如只有一個場景兩個人物三四個情節的「電視小戲」，或者直播出由膠片拍攝的故事電影、新聞紀錄電影等。尤其在九十年代末（一九七九），在文化部拒絕向電視臺提供電影的背景下，當時的中央廣播事業局在青島召開的第一次中國大陸電視節目會議上建議各地電視臺凡有條件的都可以製作電視劇，並在國慶三十週年時舉行中國大陸電視節目聯播。為了拍好電視劇，年

輕的電視人不得不向電影人虛心學習，於是電視與電影在藝術的名義下產生了「姊妹」關係。作為電視主要的借鑑和學習對象，電視向電影學習了如畫面拍攝、蒙太奇、色彩、節奏、敘事等各個方面的經驗。再加上八十年代之後開始的「影視合流」的推動下，電影和電視便開始結為更為親密的「姊妹」關係。所以，在改革開放的頭十年當中，在新聞改革還沒邁開步伐的時候，在缺乏實現時效性的技術手段的時候，電視更多轉向了藝術性內容的創造和傳播。這期間，電視更是被普通老百姓理解成藝術創造和傳播的手段，電視劇、綜藝晚會、電視文學節目（電視詩歌散文）、電視藝術片（電視風光藝術片）等等，諸多電視藝術節目樣式的探索更使得電視的藝術身分更加突出，「小劇場」、「小影院」的稱號就是這樣得出的。

由此可以看出，電視與廣播的「兄弟」關係是天生的，而電視與電影的「姊妹」關係是後天的，而「兄弟」關係賦予了電視的媒介屬性，這是第一性，而「姊妹」關係賦予了電視的藝術屬性，這是第二性，因此可判定電視是融媒介與藝術於一體、擁媒介屬性與藝術屬性於一身的雙重本體。

在此期間，基於電視廣泛的滲透力和影響力，電視的社會責任與服務功能很早就被發掘出來。在剛剛開辦不久的一九五九年，北京電視臺就開辦了教授中文拼音的電視講座，這是中國的第一個電視教育節目，一九六〇年，北京電視臺創辦了亞洲第一所電視大學——電視大學，至一九六六年畢業八千多人，單科畢業五萬多人，是亞洲創辦電視教育的先驅者。在電視創辦之初，電視服務類節目《為您服務》的前身——《生活知識》與《您知道嗎》兩個小欄目就誕生了。體現電視的服務功能的電視知識普及類節目從此成為中國電視的主要內容之一。

自一九七八年十二月起，由北京電視臺更名而來的中央電視臺開始使用電子新聞採集設備（ENG）錄製的新聞節目兩到三個小時後即可播出，大大提高了新聞時效，也正是在ENG技術的支撐下，《新聞聯播》誕生了。一九八一年中央電視臺又購置了電子現場節目製作設備EFP，大大提高了現場新聞的採集能力和編

輯能力。到了一九八〇年代，ENG、EFP在各地電視臺得到普及，新聞轉播車開始在電視新聞報導中得到廣泛運用。到了一九九〇年代，全世界都被CNN直播的海灣戰爭所吸引並感受到電視直播所帶來的震撼，電視新聞的現場直播模式一時成為電視新聞從業者討論的焦點，中國電視新聞改革的步伐從此開始邁開步伐，這其中的標誌就是一九九三年《東方時空》創辦。對於中國電視來說，《東方時空》促進了電視從娛樂工具到以新聞作為立臺之本的改變，逐步確立了電視在中國媒體格局中的優勢地位。《東方時空》創辦之後，電視新聞尤其通過電視評論參與社會、引導輿論的價值逐漸被人們所關注，不少電視臺開始逐步確立了「新聞立臺」的理念。自創辦以來，從《東方時空》之中不斷孵化出的品牌欄目數不勝數，如《焦點訪談》、《實話實說》、《新聞調查》、《面對面》、《高端訪問》、《紀事》，包括目前的《新聞1+1》等等，都與《東方時空》有著千絲萬縷的關係。也是從一九九三年開始，中國的電視臺從相對弱勢的媒體開始超越平面媒體和電臺，從而一路躍升成為強勢媒體。

上個世紀九十年代以來，隨著衛星傳輸技術、直播技術等，電視新聞報導，隨著DNG、SNG技術的發展日新月異，重大新聞的現場直播更是成為電視臺的家常便飯，新聞頻道的直播常態化也在情理之中。在DV攝影機的普及下，民生新聞的出現以及後來的風聲水起，似乎都顯得順理成章，可以想像，沒有DV、沒有快捷的編輯技術，民生新聞肯定無法誕生。總之，在九十年代之前被忽略的電視作為新聞傳媒媒介的傳播本性在新世紀得以強勢回歸，電視新聞報導的時效性得以極大的加強，所以在面對《東方時空》、《實話實說》、《焦點訪談》等新聞欄目湧現的時候，無論業內一線記者還是學者專家談到多還是「回歸」、「本性」，足可能反映出這一點。

同時，在「製播分離」的推動下，在民營資本可以涉足的非新聞類電視節目中，中國電視劇、電視綜藝節目、電視娛樂節目等也得到了迅猛的發展。在「製播分離」的推動下，電視劇年生產規模節節攀升，根據國家

廣電總局公佈的數字統計，二〇〇一年獲得電視劇發行許可證的劇集數（以下均此數字）約為八千八百七十七集；二〇〇二年約為九千零五集；二〇〇三年四百八十九部約一萬三百八十一集；二〇〇四年持續走高，達到五百零五部，共一萬二千二百六十五集，二〇〇五年達到五百一十四部一萬二千四百四十七集；二〇〇六年為一萬三千八百四十七集，二〇〇七電視劇產量達五百二十九部一萬四千六百七十集；雖然二〇〇八年生產並播出的國產劇數量沒有增加，但只是比二〇〇七年少了一百多集，達到一萬四千四百九十八集。[2]

從上個世紀九〇年代以來，中國電視綜藝節目在節目理念、節目樣式、操作模式等方面都有著較大的改變，但其中有一個傾向越來越突出，那就是娛樂化傾向。從曾經輝煌的《綜藝大觀》、《正大綜藝》，到「快樂至上」的《快樂大本營》、《歡樂總動員》，從「知識就是財富」的《幸運五二》、《開心辭典》，再到當下最熱火的《非常六＋一》、《超級女聲》，綜藝節目中娛樂的成分越來越多，實現娛樂的手段也越來越多。

所以，就有不少電視工作者就乾脆以「電視娛樂節目」來取代原有的「電視綜藝節目」的稱謂。為此，筆者曾按照觀念的主導地位，將分為中國電視綜藝娛樂四個階段：綜藝表演（主要是晚會）的階段，遊戲娛樂節目（快樂大本營，非常大贏家）、益智節目（幸運五二、非常六＋一）和真人秀節目（超級女生、夢想中國）為主導的四個階段。

隨著教育事業的發展，隨著人們科學知識水準的提高，最初電視講座式的教學節目和手把手傳授生活常識的節目已經不適應社會的發展，並且自覺地發生了根本性的改變，《空中課堂》等一大批教學類節目退出央視

2　以上資料詳見國家廣電總局網站。

3　張國濤：《電視綜藝的觀念演變》，《現代傳播》二〇〇五年第六期。

的電視螢屏，而教學類節目開始專門由中國教育電視臺負責[4]。一九九八年，在「科教興國」戰略的背景下，中央電視臺創辦第十套節目──科學・教育頻道，正式將電視的教育與服務功能提升到頻道的戰略層面，《走近科學》、《百家講壇》、《科學之光》、《當代教育》等一系列欄目出現。雖然在最初階段電視教育、服務類節目都遭遇到了收視率壓力，但是在探索過程中，它們部分有效解決了節目敘事與傳播效果之間的矛盾，先後出現了電視烹飪類節目如《天天飲食》，電視醫藥類節目如《中華醫藥》、電視講座類節目如《百家講壇》等品牌欄目。

可以斷定的是，如果從歷時性角度來考察，中國電視螢屏上的節目內容應該是經過電視觀眾多輪選擇並且優勝劣汰之後的結果。雖然，從節目內容歸屬的角度來看的話，這些類型節目顯然有著很大區別。但是，我們歸納一下也會發現，如果從節目的功能和價值來看，這些類型節目大體上三種功能與價值的取向：一類是對時效性的追求，一種審美性的追求，一種是實用性的追求。

一是以時效性為第一價值追求的類型節目，即資訊[5]（資訊當中時效性的內容，叫資訊）傳播類節目：包括電視時事新聞節目、電視體育類節目、電視財經類節目、電視法制類節目等非虛構類內容的節目類型。這些

4 目前中國教育電視臺也發展成為擁有五個電視頻道（其中CETV-1為上星頻道）：CETV-1為綜合教育頻道，主要播出教育資訊、校園時尚、能力素質和公益服務四類教育教學節目；CETV-2為繼續教育頻道（即教學頻道），主要播出中央廣播電視大學現代遠端教育課程；CETV-3為人文教育頻道（面向北京的少兒和社區），主要播出少兒和社區服務的節目；CETV-空中課堂，主要為農村中小學和教師培訓提供示範教育服務；CETV-早教教育付費電視頻道（簡稱「早教頻道」），二○○五年十月一日開播，為零至八歲嬰幼健康成長提供專業資訊服務。

5 資訊──它是用戶因為及時的獲得它並利用它而能夠在相對短的時間內給自己帶來價值的資訊，資訊有時效性和地域性，它必須被消費被利用；並且「提供－使用（閱讀或利用）－回饋」之間能夠形成一個長期穩定的CS鏈，具有這些特點才可以稱之

型節目是以電視作為傳播媒介，追求在事件發生的最短時間距離內及時傳播有價值的資訊。電視資訊傳播類節目除追求時效性之外，還追求對正在發生或剛剛發生的客觀事件反映的準確性、全面性和客觀性，要盡其所能盡可能地接近事件本身，以達到揭示事件真相和全貌的目的。而往往事實是新聞的漸近線，畢竟新聞是記者眼中和手中的新聞，而不是客觀事實本身，再加上電視新聞報導的技術環節非常複雜，電視新聞報導很難達到的純粹的客觀、全面、公正的理想境界。總之，資訊傳播類節目的生產與傳播，是以時效性作為第一追求的，此外還有涉及新聞價值的客觀性、準確性、深度等。

二是以審美性為第一價值追求的類型節目，即藝術傳播類節目，包括電視綜藝、電視電影、電視劇、電視音樂、電視戲曲等。藝術傳播類節目在內容層面上由於是虛構性內容，包括時間、地點、人物、事件等均存在虛構的成分，所以藝術傳播類節目往往與以時效性為追求的資訊節目相反，往往體現出反時效性或者是非時效性的傾向，而轉向追求獲取自身精神愉悅的娛樂性。

儘管不存在時效性問題，但是這些節目存在一個播出時機問題。這些藝術性類型節目除了將電視作為藝術的傳播工具之外，還要把電視當作藝術創造的手段，體現了藝術創造主體的創造能動性。這種內容在更大程度上是電視作為創造手段，然後成為「作品」之後成為電視這個傳播平臺上進行傳播。這些內容中的事件本無發生，但由於人類對故事、對娛樂的審美需求，人運用自身的虛構和想像能力進行「從無到有」的創造，這些內容就達到的理想境界是對人的精神需求的充分滿足，

為資訊。資訊和新聞的區別在於：資訊包括了新聞、供求、動態、技術、政策、評論、觀點和學術的範疇，時效範圍遠寬於新聞。例如今天的新聞明天不再是新聞，但今天的資訊明天也可能作用依然。

三是以實用性為第一價值追求的類型節目，我們稱之為知識傳播類節目，即這些[6]無論是什麼樣的類型節目，其基本的目的就是要進行知識的傳播，包括電視生活類節目、電視服務類節目、電視科普類節目、電視教育類節目、電視法制類節目等。相對資訊，知識肯定也是有價值的，對人們的生活是直接有用的，但其與資訊的區別也非常明顯，首先知識的時效性比資訊要弱，受眾面有可能是層次性、對象性的，也就是說知識對於需要的人才具有直接的實用性。實用性與審美性在藝術中一直是相抵觸的概念，在十八世紀以前，藝術是分為實用性藝術和美的藝術，但到了十八世紀，德國美學家巴托將「美的藝術」定義為真正的藝術，而將實用性藝術驅逐出了藝術的領地。在資訊時代，電視對於每個家庭來說已經變得不可或缺，因為人們需要電視帶來的時效性資訊與藝術性內容，同時還有知識傳播類電視節目帶來的具有直接實用性的知識。

總之，資訊傳播類節目的時效性、藝術傳播類節目的審美性、知識傳播類節目的實用性，構成了電視節目不同的價值取向機制，這三種取向也成為電視節目體的三種基本價值取向──時效性、審美性、實用性──三位一體，各執兩端，互為支撐：時效性節目以客觀、準確、真實作為主要追求，在資訊傳播時較少加入主觀性成分，故很少體現審美性的成分；審美性節目較多地體現了創作者的主觀情志和審美意圖，它既不追求時效性，也不追求實用性，但也不排斥時效性與實用性；實用性節目注重

6 《中國大百科全書・教育》中「知識」條目是這樣表述的：「所謂知識，就它反映的內容而言，是客觀事物的屬性與聯繫的反映，是客觀世界在人腦中的主觀映象。就它的反映活動形式而言，有時表現為主體對事物的感性知覺或表象，屬於感性知識，有時表現為關於事物的概念或規律，屬於理性知識。」從這一定義中我們可以看出，知識是主客體相互統一的產物。它來源於外部世界，所以知識是客觀的；但是知識本身並不是客觀現實，而是事物的特徵與聯繫在人腦中的反映，是客觀事物的一種主觀表徵，知識是在主客體相互作用的基礎上，通過人腦的反映活動而產生的。

節目的有用性、準確性，既不追求時效性，也不追求審美性，但可以借助加強時效性與審美性來增強其傳播效果。電視節目的三種價值追求，規定了電視節目的功能定位，也在發展軌跡與發展方向，而在現實中，電視節目由於受到各個客觀和主觀方面的影響，從而偏離自身的價值定位，但諸多實踐證明，這樣的節目肯定會面臨各式各樣的難以解決的問題，最後從而面臨被淘汰的風險。在節目的基本價值取向之上進一步挖掘和開發的電視節目，可以運作多年而持續不衰，成為螢屏的長青樹。梳理每一次電視節目潮流都會發現，真正推動電視節目風生水起，就是來自於基本價值取向給電視節目帶來的無窮動力。

第二節　電視受眾需求研究：以價值為核心的收視行為

以上我們分析了電視類型節目的再次類分問題，接下來從需求角度對電視受眾的收視行為作一分析。

一、受眾收視行為是以價值為中心的選擇行為

在中國，電視臺林立，電視頻道眾多，尤其在數位電視快速發展以來，一個普通家庭就可以收到上百個甚至兩三百個電視頻道。在頻道的發展過程中，電視頻道發生了從綜合化到專業化、從普眾化到細分化的轉變，時至今日，專業電視頻道按照受眾群體的大小，可以分為綜合頻道、大眾化專業頻道、分眾化專業頻道和小眾化專業頻道。綜合頻道就是中央電視臺一套節目以及大多數省級衛視，大眾化專業頻道主要以新聞、電影、電視劇、體育、綜藝娛樂為主要內容的專業頻道；分眾化專業頻道，如財經、歷史、探索、國家地理等頻道；小

眾化專業頻道，如機場、高爾夫、網球、圍棋、育嬰、早教等頻道。其中綜合頻道由於其無所不包的內容定位，近些年來多家省級衛視都在綜合定位的基礎上進行了「個性化」的戰略定位，所以出現了傳統意義上的綜合頻道與個性化的綜合頻道，如以「電視劇大賣場」為特色的安徽衛視、以「快樂中國」為定位的湖南衛視等。不同受眾範圍、不同受眾層次，各種個性化定位的電視頻道，為廣大受眾既提供了大眾化、專業化的新聞、娛樂、影視、體育等，還提供了特殊性、個性化的資訊資訊和娛樂內容。

可以說，對於一個電視受眾來說，資訊資訊的豐富程度「不是受眾看不到，就是受眾沒時間看」，甚至可以出這樣一個判斷，對於單一的一個受眾而言，目前所處的「資訊時代」越發成為一個「資訊氾濫、資訊冗餘、資訊垃圾」的時代。從受眾角度來說，面對這麼多電視頻道，這麼豐富而專業的內容，觀眾肯定已經不再是一個電視提供什麼就接受什麼的受眾，而是擁有著許多的選擇機會，最終真正影響到他（她）作出決定的因素到底是什麼呢？

但是，我們必須面對一個事實，就是受眾在打開電視或觀看電視的時候，只能在一個時間點上選擇一個電視頻道，那麼是什麼因素，決定了受眾是選擇這個頻道，而不是那個頻道呢？這似乎是一個隨機行為，但是其中應該擁有一些奧秘值得我們研究。

受眾是如何選擇和使用媒體的呢？媒介使用與滿足模式理論認為，受眾對於媒介的使用都是基於自己的需求，都是為了滿足自己的願望。這個判斷應該說。在這裡，我將其理解，需求與願望都是主觀的，電視節目對於人的需求與願望的滿足，其實是一種節目對於受眾來說存在一定的「有用性」，這種「有用性」就我們平常所說的「價值」，也就是說，人們選擇一個電視節目看似是一個隨機行為，實質上一個根據自己的需求而進行價值判斷的行為，即媒體使用與模式理論所說的有沒有滿足受眾的願望和需求。眾所周知，我們在現實生活中根據已有的經驗和認識能力，可以很快地判斷出一個事物、現象、矛盾和問題所具有的價值性質和價值數量，

為我們的大腦經過思維產生出如何處置該事物的行為，意識做好思想準備。價值判斷是每個人日常生活中發生頻率最高的認識思維活動，是我們對刺激和影響感官的各種事情或物體是否產生興趣、是否進行進一步的認識和思維，是否採取人體行為加以處置的前提條件。

也就是說，對於大部分的受眾來說，剛剛打開電視機的時候，對於電視內容的選擇可能是隨機的行為，是一種無意識的選擇，因為在他打開電視機的時候電視正在處於哪個頻道，播出哪些內容。如果看到就是自己喜歡的頻道，或者在播出的內容符合的口味時，遙控器就會鎖定這個頻道，停下來駐足觀看。這個收視行為有可能直至當節目結束或插入廣告時才隨之結束，或者轉換頻道另選擇其它內容，而再次觀看電視與這次收視行為是沒有關係，不存在慣性延續關係。

但是無論如何，凡是有觀視經驗的受眾對於電視頻道、電視內容的選擇，在很大程度上屬於習慣性收視行為，包括對一個頻道的習慣性選擇，如政府官員對於中央電視臺綜合頻道（CCTV—1）的熱衷，體育迷對於中央電視臺體育頻道（CCTV—5）的熱愛，北京老百姓對於北京電視臺影視頻道的熱愛，等等。還包括觀眾對電視節目類型的慣性，比如對於一場頂級賽事，球迷哪怕是晚上點燈熬油也要守在電視機旁邊等待觀看，如對於一部電視劇，電視劇迷就會產生了習慣性的約會性收視行為。在鮑爾眼裡，這些觀眾正是在他所認為的「固執的受眾」。

無論是固執性受眾，還是隨機性受眾，其實在觀眾做出任何收視行為的時候，觀眾在潛意識或顯意識之中都是一種對價值的一種追求，即這類節目對觀眾來說是有「用」的，這種「用處」有可能是對節目提供的資訊的知曉、觀點的接受、窺視慾望的滿足，還有可能是娛樂、消遣、精神的放鬆，還有對節目傳播知識的接收。反過來說，電視節目是可以提供這樣有「用」的資訊、觀點的功能，或者說具備娛樂、放鬆、消遣的功能，或者說接收對生活和學習有用的知識，以達到充實自己的目的。

觀眾觀看電視，這種使用媒介的行為，從價值角度來人析其實就是一個價值選擇的過程，如果從另一個角度來說，電視節目播出的過程，其實是一個為觀眾提供價值的過程，或者說節目價值在時間過程中逐步釋放的過程。這種過程是一個主客體雙方互動、交流的過程。

二、電視受眾收視需求的類型

關於觀眾與電視的關係，傳播學有著許多的研究，也有許多研究模式的提出，其中使用與滿足模式是一個很有效的進行受眾分析的理論模式。

使用與滿足模式的理論起點是「不問訊息如何作用受眾（what can the message do to the audience），而問受眾如何處理資訊（what can the audience do with the message）」[7]，鮑爾認為，受眾是頑固的，不是那麼好欺負的，對於頑固的受眾來講，訊息不是被動接受的，而是主動發現的。對此，施拉姆還提出了一個形象而準確的比喻：受眾參與傳播猶如在自助餐廳就餐，每個人都根據個人的口味及當天的售價來挑選某些品種、某些數量的食物，而自助餐廳供應的大量的、五花八門的飯菜就相當於媒介提供的林林總總的訊息。[8]這就是有施拉姆有名的「自助餐廳」理論。他們認為，受眾與媒介是使用與被使用的關係，使用得順手，令人感到滿意，那就繼續使用，否則就終止使用。可見，使用與滿足模式是從受眾的需要出發研究傳播過程的，特別強調受眾的作用，突出受眾的地位。

7 雷蒙德鮑爾：《固執的受眾》，見李彬：《傳播學引論》，新華出版社二〇〇三年版，第二三三頁。

8 李彬：《傳播學引論》，新華出版社二〇〇三年版，第二三四頁。

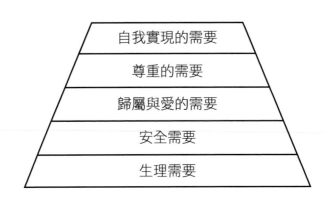

在電視頻道眾多、資訊氾濫的時代，「自助餐廳」理論似乎更加適用，此時的受眾肯定眾不像「魔彈論」所認為的中彈即倒，而是像一個由資訊構成食品、媒體構成餐廳空間的主人，他在這裡擁有很多的選擇空間，他選擇什麼只為有他自己的願望和需求才能決定，他是他自己的主人。這也好比我們生活中的超市，我們都需要超市，因為超市有著非常豐富的我們生活中需要的用品，但是我們前往超市的時候並不是購買超市裡的所有物品，而只是選擇自己當前生活中正需要的用品。這與「自助餐廳」的比喻甚為相似。在這種情況下，我們對於受眾收視行為分析的重心，就應該放在受眾的需求之上了。

根據馬斯洛的需要層次理論認為，人的需求分成生理需求、安全需求、社交需求、尊重需求和自我實現需求五類，依次由較低層次到較高層次（如上圖）。生理需求——是對食物、水、空氣和住房等的需求，這類需求的級別最低；安全需求——包括對人身安全、生活穩定以及免遭痛苦、威脅或疾病等的需求；社交需求（歸屬與愛的需要）——社交需求包括對友誼、愛情以及隸屬關係的需求；尊重的需求——既包括對成就或自我價值的個人感覺，也包括他人對自己的認可與尊重；自我實現的需求——其目標是自我實現，或是發揮潛能。9 人們現在已經開始越來越多的關心藝術、關心自身、關

心上層建築的東西，和要求一種生活的品質。

如果依據受眾使用電視所滿足的需求不同，大致可以把電視觀眾的收視行為可以區分為以下幾個類型：

1 延伸型需求

依據麥克盧漢的《理解媒介》，媒介是身體的延伸，媒介，是對自己身體的一種延伸。「在機械時代，我們完成了身體在空間範圍內的延伸。今天，經過了一個世紀的電力技術發展之後，我們的中樞神經系統又得到了延伸，以至於能擁抱全球。就我們這個行星而言，時間和空間差異已經不復存在。我們正在迅速逼近人類延伸的最好一個階段──從技術上模擬意識的階段。」[10] 人在某個特定的時刻時總是生活一個特定的空間中，而人的本性卻對異時異地或者說其它時空中正在發生的、已經發行的、將要發生的事件，或者說自己未知的事件充滿好奇心，而媒介此時就充當了滿足人類好奇心的工具。與其說是為了滿足好奇，不如說是對自己主體的需要。

人為了自身的生存與發展，在滿足自己生理需求的前提下，最重要的是保證自己的安全需求，包括人身安全、生活穩定以及免遭痛苦、威脅或疾病等。所以，人們不但需求像食物、空氣、水等物質食糧以保證身體上的穩定性，同時還需要像資訊可以消除心理和精神上的不穩定性的精神食糧。其實，每一個人都有一種潛在的內在心理衝動，即在第一時間獲得保證自身安全、生活穩定以及免遭痛苦、威脅或疾病等的資訊的慾望。這些資訊的取得，如果僅僅依靠自己的所見所聞顯然是力所不能及的，因為畢竟每個人所處的空間、所擁有的時間都是有限的，這也是媒介之所以產生的最初動因之一。現代大眾傳播媒介的出現，使得人們的視聽器官得到延

10 〔加拿大〕麥克盧漢：《理解媒介：論人的延伸》，何道寬譯，商務印書館二〇〇〇年版。

on

on

伸到世界的各個角落，神話當中的「千里眼」、「順風耳」的角色從此由廣播電視等媒介來擔當了。尤其電視的出現，解決了媒介並時以畫面和聲音的方式將現實的四維時空向可視的三維時空的轉換問題，使媒介傳播資訊的豐富程度與視覺化層次提高到了一個新的水準。

人們對資訊資訊的接收，實際上是人們把電視等媒介當作自身器官的一種延伸，是人類基於生存與安全需要而產生了一種超越於自身器官能力之外的延伸性需求。在當代，這種延伸性需求，已經多元化了。

政府官員對於《新聞聯播》的關注，那是洞悉中國高層政壇的動向和脈搏，這可能會直接關係到自身的政績和升遷，就像政府官員必看《人民日報》和當地黨報一樣。

人們對法制、軍事、財經、體育等時效性資訊的關注，從延伸性需求方面都可以得到很好解釋：法治資訊可以讓人們知道自己工作和生活環境的安全性；軍事關係國家安全，國家安全直接關係自身家庭的安全；財經可能直接關係人們財產的安全，直接影響到自己銀行帳戶和股市資金的漲跌；人們關注激烈的體育賽事，甚至點燈熬油地觀看體育賽事的現場直播，雖說不是直接關係到自身的安全，但是作為一個球迷在沒有得到確定性資訊的時候，總是為自己熱愛的球隊抱以擔心和期待，而且直接則提供了在第一時間知曉結果的資訊傳播管道，在直播過程中球迷全程伴隨結果的產生，還能體會到一種參與式的體驗和愉悅。

在當代，對媒介的使用方式和使用程度，已經是區分一個是否時代同行、與社會同步的標誌。在很大程度上，城市與農村的區別，就區別於對於媒介的使用上，儘管技術的普及不斷使兩者之間的鴻溝拉平，但是城市對於媒介的使用總是引領著潮流，其中一個主要方面就是城市居民對於媒介使用的全面性和深入性。總之，在現代社會，人們都會自覺進行的身體延伸或者感官（主要是視聽器官）延伸，滿足自身無處不在的安全的需求，實現個人的生存與發展。

2 調節型需求

在現實生活中，人們對於物質的需要是通過社會分配解決的，人讓度一部分屬於自己的自由給工作，在工作中付出一定體力和智力創造一定數量的財富，而社會按照一定的規則將其所創造財富的一部分以貨幣的方式歸還給個人，用以滿足人在生活中的物質需求，以保證勞動力的持續勞動。除物質層面的需求外，人類還要一定的精神需要，如尊重的需求，愛的歸屬的需求等。不過，這是人的一種理想狀態，人在更多時候是處於不平衡、不滿足、不和諧的狀態之上，而且是社會上大部分人、或者說一個人在人生中大多數的時間中，其心理和精神上都會存在一定的壓力從而產生尋求一種精神調節的需要。在社會中，每一個人都感受到來各個方面的壓力：財富的稀缺、工作的勞累、受控制性的行為、工作的不穩定、心理的孤單等等，可以說，對於現實的人來說，壓力處處時時都存在，而真正能夠全面的解決卻少之又少。而這種來自社會的各種壓力，很少有人能夠通過自我的調節完全實現一種心理上的平衡狀態，而是更多求助於外在機制的協助進行調節。每個人都需要尋求一種解決方案。但是因為現實條件的原因，社會為每一個人提供烏托邦的解決方案是不可能的，現在幾乎每一個家庭都擁有的電視在一定程度上充當了這個解決方案中的一個重要部分。

觀看電視由於其高度的家庭普及性、「惠而不費」的易得性、海量內容的豐富性等等，而成為現代人進行精神調節的一種主要方式之一。電視高度的家庭普及性是電視被廣大民眾選擇的重要原因，人們上班畢竟只有八個小時，其餘之外的十六個小時中甚至十個小時在家中度過，電視擺在客廳最為顯著的位置，由此可以見電視在中國觀眾心目中的重要性。「惠而不費」，意即如果觀眾有時間，觀眾可以幾乎沒有成本的費用就可享受無比豐富的內容，相對於電影的高票價，旅遊休閒的高消費來說，可以肯定地判斷觀看電視付出的費用最為低廉（也就只是付出一些電費即可）。目前眾多電視頻道幾乎提供各個方面的海量資訊，可選擇內容的豐富性甚

至遠遠超出了人們的正常需要。

實際上，觀看電視在客觀上並不能能讓觀眾的財富增加、也不能減輕工作的勞累程度，更不能或者使人身獲得充分的自由，還能保證工作的穩定等，不過觀看電視卻可以使觀眾在心理上和精神得到放鬆和調節。一方面，電視通過提供明星資訊、娛樂性歡樂，以使觀眾在滿足中，忘記現實生活中的憂愁和煩惱；另一方面，電視還可以提供比現實生活當中更慘的邊緣、悲劇人物，使觀眾在震撼中感受到自身生活處境的相對美好，由此在心理得到一絲的或者暫時的精神安慰和補償。

這裡還可以進一步探討的是，無論電視節目如何能使人忘記過去、忘記憂傷、忘記痛苦，但等到電視節目一結束，觀眾還不得不面對殘酷的現實、無情的冷暖、無邊的痛苦等，甚至可以說，這種電視式調節具有一定的欺騙性，但是我們同時又知道，這種欺騙性是一種符合觀眾主觀意願的欺騙性行為，而電視既從來不會從觀眾這裡收取一分錢，也不會因此而得到直接的好處，所以

11 GillBranston,RoyStafford,TheMediaStudent'sBook,London&NewYork:Routledge,1996,P59.

表1　觀眾的心理危機感和解決方案示例[11]

觀眾的社會心理壓力	「烏托邦」的解決方案
稀缺（在社會中的實際財產，和周圍人相比的財產數量）；財富分配不均	富足（消除財富分配的不均，物質資源富足）
勞累（工作過於辛苦、重複勞動、城市生活的重重壓力）	活力十足（工作與娛樂相結合、回歸到田園生活）
沉悶（一切都是安排好的、可預期的、機械化的，日常生活毫無樂趣）	激情（充滿熱情、驚喜，戲劇化的場面、積極的生活態度和方式）
受控制性的（生活的各個方面都受到控制和局限，不透明、壓抑）	透明的（生活的各個方面都是透明的、自由的，社會交流和社會關係都誠實可靠，不受局限）
破裂（工作流動、搬家、孤立的公寓系統，感覺社會破裂，自己處於孤單的境地）	共同體（整個社會是個共同體，人與人之間的關係緊密，大家擁有共同的利益，在一起快樂生活）

頂多是一個「善意的謊言」。而且更主要的是，觀眾是一種主動收視行為，而不是強迫性、被迫式的收視，所以電視這種欺騙性不帶有任何的故意和惡意，由此精神性調節或許才能實現。

3 充實型需求

從受眾的角度來說，延伸型需要是基於個人生存與社會認同的需要，是對個人資訊來源在一種「空間範圍」上的拓展，而調節型需求是基於個人心理上的不平衡的現實，是對個人「內空間」即精神世界的一個調整和校正，而充實型需求就是為了完成個人的自我實現、人生層次的提升，這就需要掌握更多的科學知識與生活技能，這一過程我們更多稱之為「學習」。

在傳統社會中，學習更多是通過學校的教育完成的，而廣播電視誕生之後，通過廣播、電視傳授某一方面的知識以幫助人們完成學習成為一種共識，並且滿足由於種原因耽誤了學習機會而渴望學習的低學歷人群的迫切需要，所以在開辦電視之初，電視就開設了電視講座，做法雖然極其簡單，但也獲得了廣大觀眾的普遍認可。但當後來，隨著九年義務教育的普及以及高等教育發展完善，學校教育的課程教育足可以滿足適齡青年的各種學習需要，所以電視在滿足大眾學習方面的責任也相對趨弱。

新聞資訊的傳播是電視媒介的本性決定的，藝術傳播類更多體現了受眾的娛樂審美需求，那麼，而電視的教育功能、服務功能則是管理者、傳播者所賦予的社會功能和媒介責任。

第三節　資訊傳播類節目的受眾期待與滿足

一、資訊傳播類節目的形態及其受眾期待

1　資訊傳播類節目的形態形式

新聞消息類：《新聞聯播》、《中國新聞》、《晚間新聞》、《午夜新聞報導》、《整點新聞》、《經濟資訊聯播》、《體育新聞》、《鳳凰早班車》、《娛樂現場》、《綜藝快報》、《影視同期聲》、《中國電影報導》、《世界電影博覽》等。

深度報導類：《新聞調查》、《經濟半小時》、《中國財經報導》等。

新聞專題類：《焦點訪談》、《共同關注》等。

新聞訪談類：《面對面》、《高端訪問》、《新聞1+1》、《今日關注》、《實話實說》等。

新聞雜誌類：《世界週刊》、《東方時空》、《中國週刊》等。

現場直播類：「柯受良飛越黃河特別報導」、「三峽工程大江截流特別報導」、「香港回歸七十二小時特別報導」、「神七飛船發射特別報導」、「第十五屆杜哈亞運會開幕式特點報導」等。

2　資訊傳播類節目的受眾期待

任何節目都要考慮受眾的期待，資訊傳播節目也是如此。對於新聞消息類節目，受眾期待的重點在於節目能否呈現所報導事件及其結果。無論是《新聞聯播》，還是《中國新聞》，都重點報導了發生了什麼事件及其結果。但由於政治的原因，時政新聞的報導大多數採用了新華社通稿，以保證口徑的統一和鮮明的政治立場。而近年來湧現的民生新聞則關注了發生在街頭巷尾老百姓身上和身邊的各種大事小情，由於不涉及政治敏感問題，所以在報導方式上就表現得相當鮮活。同樣是新聞報導，體育新聞報導也是一個比較獨特的報導領域，它不同於一般的時事報導，由於較少涉及意識形態方面的因素，體育報導往往呈現出個性化、多樣化的報導樣態。

對於深度報導類節目，受眾期待的重點在於節目如何展示節目製作者對事件挖掘和剖析的深度。《新聞調查》自一九九六年五月十七日開播十多年來，欄目一直堅守媒體的責任與良知，秉持理性、平衡、深入的職業理念，在借鑑西方調查性報導成功經驗的同時，緊密結合中國國情，從內容到形式，打造出了一個具有中國本土化特色的調查性報導的電視品牌，其成功之處就在於每一期節目都盡可能選擇了一個具有深度的事件或者話題，並在科學的採訪基礎上努力探尋並告知受眾事件的真相。

對於新聞訪談類節目，受眾期待的重點在於節目如何揭示新聞事件的第二落點，通過時事評論員的深入觀察，通過事件的相關人士，如親歷者、見證者等的，揭示現象背後的真相，表象背後的真實。在觀眾最關注的時候，及時快速的切入，鳳凰衛視的《新聞今日談》談針對突發的新聞事件和當下最熱門的時政問題，進行評說。

對於新聞雜誌類節目，受眾期待的重點在於節目如何把當天、當週發生的大事、要事，梳理出來，並給中要害，做出分析、評論，讓觀眾在看到事件表相的同時，把錯綜複雜的關係，抽絲剝繭，旁徵博引，點出問題的本質，讓觀眾洞悉事件的內幕和真相。

出媒體的立場和觀點。新聞雜誌類的最大特點是在於其綜合性，體現在內容的綜合性、形態的綜合性、報導方式的綜合性，換句話說，就是各種內容、形態、報導方式「雜」，典型的東方時空，其中有連線報導、流行歌曲、有訪談、有評論等，由主持人完成各個版塊的串聯，故事、人物、點睛等。最後由主持人找到一定的邏輯給串聯起來，並且用言簡意賅的語言給出評點來。所以，此類節目的主持人非常重要，往往個人的智慧和經驗標誌著這個節目的高度和深度。一九九三年，《東方時空》創辦之後，電視新聞尤其通過電視評論參與社會、引導輿論的價值逐漸被人們所關注。

現場直播類新聞特別報導重在於呈現過程，受眾期待在於正在發生事件的過程所產生的懸念魅力。我們經常見到的兩種直播，一種是新聞時事的現場直播，一種是體育賽事的現場直播。在新聞時事的現場直播中，電視臺一般設置主持人，另外邀請一到三位嘉賓在座，對進行分析的解讀。在這裡，之所以稱為嘉賓，而不能稱之為時事評論員，這是出於政治的考慮，嘉賓的出現，不是對時事做評論，而且在解讀的過程中，嘉賓較少有個人的感情色彩融入其中，都表現得比較客觀和現實。但在體育賽事的現場直播中，由於不涉及政治因素，體育解說就更多像一個評論員，評論就要求各個嘉賓能夠展現出個人對正在發生的賽事的深刻理解，做出個性化的評說和解讀，個人感情色情顯露無遺，而且在體育解說中越是有個性的解說員往往越能吸引更多觀眾的目光。

二、資訊傳播節目傳播中的意識形態問題

從以上可看出，作為一個整體，資訊傳播類節目的生產與傳播是以時效性作為第一標準的，在滿足受眾的需求類型上，主要是為了滿足受眾的延伸型需求，資訊傳播類節目的實現著電視作為媒介的基本功能，擔負著電視作為大眾傳播媒介的社會責任。但是，在現實社會中，任何國家的電視媒介或者由政黨、政府來控制，或

者是由商業利益集團所控制，或者作為公共媒體介於之間，總之電視媒體的任何資訊傳播節目中都存在一個意識形態的控制與受眾使用過程中如何進行選擇的問題。

傳播學者拉紮斯菲爾德和默頓認為：「大眾媒介是一種既可以為善服務又可以為惡服務的理論。」這一理論似乎給政府管制媒體提供了理論基礎。所以，在很多國家中，媒體都處於政黨、政府的控制之中，電視臺的新聞傳播具有著強烈的意識形態特徵。在中國新聞理論是以「喉舌論」為中心的，電視新聞報導更多是一種宣傳，更多體現著意識形態、輿論引導的需要。媒介作為一種宣傳工具，也更多體現著領導者的意志和意圖。

在商業利益集團為主導的媒介體制中，電視臺的新聞報導往往以客觀、公正為追求，實質上也都體現著商業資本利益集團的需求，但客觀、公正的媒體態度可以使其爭取公眾的信任和擴大社會影響力，由此獲得更大的商業利益。在歐美，關於大眾媒體的「第四權力說」比較盛行，而記者可以號稱為「無冕之王」，實質上權力與政治之間保持著一種利用與被利用、牽制與被牽制的複雜關係

在歐洲，不少國家的電視媒體堅守著公共媒體的身分，不以商業利益為主要追求，力圖成為介於政府與民眾之間的公共領域，但始終於政府資金與商業資本之間徘徊。在新聞傳播中，公共媒體堅持公共利益至上，但客觀上卻很難達到理想的效果。

所以，無論哪個國家的媒體，都不可能純粹將時效性作為唯一追求，新聞媒體既是社會資訊的載體，又是文化意識形態的載體。由媒體來傳播的資訊，其傳播的時間和時機是由媒體所屬的利益階層、以及媒體的意志決定的，在新聞選擇上，他們可能決定什麼新聞可以播，什麼新聞可以不播，在播出時間上，他可以決定這條新聞及時播報最有效果，也可以決定這條新聞選擇一個時間進行播發，才可以適合社會的承受力。在播出形式上，他們可以決定著選擇一種適合的方式進行，總之，這些都無不體現著媒體從業人員的文化理念、價值觀

念、政治傾向和政治主張。特別是作為產業經營的新聞媒體，更是一定利益集團的「工具」和「喉舌」。所以新聞媒體具有階級性、傾向性、黨派性或政治性和集團專用性，

在中國，最高層面的媒體都是由中國共產黨命名或者以國家的名義主辦，如黨的中央機關報——人民日報、共產黨中央委員會的主辦刊物——《求是》雜誌、國家臺——中央人民廣播電臺和中央電視臺，在新聞報導中，要體現黨的意志，更多體現著媒體管理層或國家意識形態層面的意志。就廣電媒體來說，中央電視臺的《新聞聯播》、中央人民廣播電臺的《新聞與報紙摘要》尤其是體現黨的意志的典型。近年來，在和諧社會的建設氛圍中，中央電視臺《新聞聯播》的新聞報導也不斷得到改進。二〇〇三年三月二十八日中央政治局討論發佈了《關於進一步改進會議和領導同志活動新聞報導的意見》，按照《意見》的精神，《新聞聯播》以往每年春天召開「兩會」時長而又長的局面得到了根本性的改觀。

三、個案考察：《新聞聯播》

中國三十年改革開放的一個重要方面，就是中國電視媒介的迅猛發展和新聞報導話語空間不斷開放的過程。從媒介角度看，中國波瀾壯闊的改革開放，不但是電視媒介時時刻刻在傳播的內容和對象，而且一定程度上電視媒介還在塑造著中國老百姓對於改革開放的集體記憶。那麼，如果想集中考察和梳理中國社會三十多年的改革開放歷程的話，中央電視臺的《新聞聯播》無疑是最為典型並且最為合適的一個樣本。

《新聞聯播》創辦於一九七八年一月一日，就在當年的十二月，具有偉大歷史意義的中共十一屆三中全會在京召開，開啟了中國改革開放的新時代。歷史的巧合，使《新聞聯播》肩負起記錄時代變遷的重任，責無旁貸地成為中國改革開放最忠實的記錄者。在最根本意義上，《新聞聯播》的創辦是電視作為媒介必然要表達

的本體訴求，因為媒介的天職是用來傳達資訊的，所謂的「新聞立臺」其實也是媒介組織（電視臺）的言中之義，如果一個電視臺連新聞都做不到位的話，顯然這個媒體是偏離電視作為媒介理應承擔的本質的。從這一點說，《新聞聯播》的誕生，標誌著中央電視臺開始真正承擔起作為國家電視媒介的使命與責任。

目前，《新聞聯播》是中國收視率最高、影響力最大的電視新聞欄目，同時她也是全世界擁有觀眾最多的電視欄目。不過，對於中國社會來說，《新聞聯播》的重要性和意義已經完全超越了它僅僅作為一個電視欄目的功能。一九八二年，《新聞聯播》被中央確定為官方新聞發佈的重要管道，《新聞聯播》的政治地位由此確立，從此《新聞聯播》成為中國地方官員和老百姓觀察中國政治動向和方向、國外觀察中國政治生活和變化的主要視窗。

由於其中新聞的先後次序排列不是以其重要性，而是以國家領導人的排名先後而定的，八十年代曾經有一段時間，國外記者經常通過《新聞聯播》中中央領導人露面機會的多少和鏡頭的長短來分析中國高層的政治變局。九十年代以來，中國市場經濟逐步確立，《新聞聯播》的經濟內容也越發增多，在二○○七年股市火紅的時候，有股評家甚至總結出一條經驗，說炒股一定要看《新聞聯播》，哪天晚上一個企業要是上了《新聞聯播》，那麼第二天它市場上的股票肯定會大漲，諸如此類。新世紀以來，在「三貼近」的指引下，《新聞聯播》在大型活動宣傳和有關民生的「主題宣傳」方面做出了很大的努力，會議報導相對減少，改進了時政報導和主題報導的可看性與親切感。尤其二○○七年底，四位播音員新人走向前臺，更令中國大陸人民眼前一亮，獲得普遍好評，彰顯出《新聞聯播》不斷改革創新的決心和努力。

三十年來，《新聞聯播》在中國獨一無二的特殊地位使其一度走上神壇，對於地方來說，大家都想把《新聞聯播》變為宣傳地方形象、向中央彙報政績的一個主攻陣地。地方官員的政績、各行各業的發展，如果上了《新聞聯播》，那將成為地方官晉級提升的重要政治資本。而電視臺及其記者來說，也是如此：在地方臺，一

個新聞記者的成績莫過於一年之內能在「新聞聯播」上一條新聞（當然是正面新聞），一個地方臺的年度成績也莫過於一年之內能在「新聞聯播」上幾條新聞。這種「神話化」的傾向，顯然是《新聞聯播》由於地位過於特殊和巨大無比的影響力而產生的負面影響。

中央電視臺《新聞聯播》在創辦初期時確立的「由中國大陸各電視臺供稿」的新聞採集模式、「由中國大陸各地電視臺轉播」的新聞播出模式、「嚴肅、端正、穩重」的新聞播音語風、被稱為「聯播體」的新聞表述方式等，後來成為中國大陸各地電視臺創辦地方版《新聞聯播》的範本。以至於九十年代中央電視臺在創辦《東方時空》等一系列新聞欄目時，改變在《新聞聯播》影響下所形成的「聯播體」語態一度成為央視人不得不面對的棘手問題，至今《新聞聯播》的類似問題仍然存在。這或許應了「存在即合理」這句話，正是那種最讓網友們詬病的「模式化」表述方式，反倒成為《新聞聯播》頑強生存下來並能延續幾十年的護身符，因為在某些時候「模式化」往往是最安全的。

第四節　藝術傳播類節目的受眾期待與滿足

作為電視節目體系中重要的一塊內容，藝術傳播類節目扮演著非常重要的角色，尤其在「小劇場」、「小影院」的基礎上，電視的藝術身分非但沒有因為電視新聞的崛起而削弱，反而有所增強。電視劇碼前也已上升為老百姓喜聞樂見、老少皆宜的「文化大餐」，而電視綜藝晚會，電視娛樂節目在模仿港臺、歐美節目樣式的基礎上實現了快速的發展。

一、藝術傳播類節目的形態與特點

1 藝術傳播類節目的形態形式

電視藝術傳播類節目，大體上還可以分爲兩類：一種是將電視作爲傳播手段，按電視傳播規律進行傳播的藝術性內容，電視在很大程度上扮演著一個「再現者」的角色；一種是將電視作爲創造手段，按照電視特性和規律生產的並由其傳播的藝術性內容，電視在很大程度上扮演著一個創造者的角色。

衆所周知，我們已知的藝術類型包括音樂、雕塑、建築、美術（繪畫）、文學、舞蹈、戲劇、電影等，雕塑、建築、美術由於屬於靜態藝術，較難利用電視動態的視聽手段所表現。而音樂、戲劇、舞蹈、文學（小說、詩歌）、電影、雜技、小品、相聲等藝術形式，在表現方式上與電視的視聽語言有著很大的相通性，所以形成了各式各樣的藝術傳播類節目：

電影：《佳片有約》、《動作九十分》等；

電視戲曲節目：《空中劇院》、《名家名段》等；

電視相聲小品：《週末喜相逢》等；

電視音樂節目：《同一首歌》、《新視聽》、《風華國樂》、《民歌中國》、《經典》、《CCTV音樂廳》；

電視舞蹈節目：《舞蹈世界》等；

電視美術節目：《美術星空》等；

曲藝雜技類節目：《曲苑雜壇》等；

電視文學節目：《電視詩歌散文》等。

以上是在很大程度上將電視作為傳播手段的再現類藝術類節目，而電視創造作為創造手段的藝術類節目，則包括電視劇、電視電影、電視綜藝晚會、電視娛樂節目等。

電視劇：以電視的視聽手段講述虛構性故事的藝術體裁。近年來流行的電視劇類型有：革命戰爭劇、歷史正劇、青春偶像劇、家庭倫理劇、古裝戲說劇、古裝武俠劇、名著改編劇、刑偵涉案劇、農村生活劇、都市言情劇、諜戰反特劇、情景喜劇等。

電視電影：與膠片電影不同，電視電影是以電視的視聽手段和技術方式拍攝的故事影片。在規模上，相當於電視劇發展之初的單本劇，但要比單本劇的故事更為豐富，只不過是，是用電視攝影機拍攝、磁帶錄製，並供電視臺播出的故事片。近些年來，電視電影：《勁舞蒼穹》、《楊守敬與呂貝卡》、《大戲小戲》、《公雞打鳴母雞下蛋》、《王勃之死》、《大沙暴》、《情歸天盡頭》、《古玩》、《刑警張玉貴的隊長生活》、《王忠誠》、《中國橋》、《毛澤東的親家張文秋》、《家有轎車》、《青春與共》；電視綜藝晚會及晚會類欄目：《綜藝大觀》、《歡樂中國行》、《正大綜藝》、歷年春節聯歡晚會、《擁抱太陽——慶祝中國共產黨誕辰八十六週年文藝晚會》等。電視娛樂節目：《快樂大本營》、《幸運五二》、《非常6+1》、《我愛記歌詞》、《想挑戰嗎》、《超級女生》、《我型我秀》、《詠樂匯》等。

2 藝術傳播類節目的受眾期待

藝術傳播類節目主要滿足觀眾自己的調節性需求，即心理上、精神上的調節與消遣。那麼，在這方面，再現類電視藝術節目與創造類電視藝術節目有哪些不同呢？

對於再現類電視藝術節目，受眾期待在於電視能夠「匯天下之精華」，把各個藝術領域中的優秀的藝術作

品都呈現於螢屏之上。如中國電視晚會最初的樣板——《笑的晚會》的創辦初衷，就是電視臺領導想讓觀眾看到他們在影院、劇場想看但買票也看不到的內容。現在《週末喜相逢》作為一個欄目，可以把中國大陸各地的相聲明星甚至港臺的演員全都可以請到演播室，為電視觀眾奉獻精彩節目。因此，對於藝術再現類電視節目來說，電視首先所要做到就是對原有藝術的忠實呈現。

對於藝術創造類電視節目，受眾的期待在於電視帶給觀眾不同於其它藝術不同的藝術消費，娛樂的滿足。電視劇就是為觀眾以視聽語言創作的長篇故事，這就好比長篇小說的功能，同樣是視聽語言敘事，電影的篇幅使其不擅長也不能承擔大容量、大跨度、大題材的長篇敘事，而電視劇顯然就揚長避短，利用電視劇的傳播優勢發展出了連續劇和系列劇。電視娛樂節目（以真人秀為主）除了它天生的娛樂性之外，其參與性與互動性越發成為其主要特徵，觀眾不但能夠身臨其境，更能夠參與其中，原來作為看客自己也能成為的螢屏上的明星，這大很大程度上滿足了觀眾的追名逐利的心理。

二、關於藝術傳播類節目的思考

藝術，是電視最擅長傳播的內容。因為，無論是採用哪種媒介創作的藝術樣式，都是只作用於人的視覺和聽覺器官，所以藝術才有視覺藝術、聽覺藝術、視聽藝術之分，而電視傳播的手段，一是作用於視覺的畫面，一是作用於聽覺的聲音，這與藝術的視覺形式與聽覺形式形成了天然的溝通關係，這樣電視與藝術天然就具有了同質同構的關係，所以，電視呈現藝術性內容，成為電視非常樂此不彼、極度熱衷的內容和領域，正是因為擅長，所以熱衷。

就其所有的藝術來說，電視也並非對所有藝術樣式類型都很擅長，其實電視最擅長表現的是時間藝術和時空藝術，而不擅長空間藝術，擅長表現動態藝術而不擅長靜態藝術，尤其是以聲音為手段的時間藝術、如音樂、曲藝、戲劇、小品、相聲、電影、電視劇，而空間藝術如雕塑、建築、書法則很難表現。大家可以看到電視歌手大獎賽歷經二十多屆而長盛不衰，新創辦的電視相聲小品大賽也非常活躍，《非常6＋1》、《夢想中國》、《星光大道》、《超級女聲》等，都是以歌曲作為比賽項目。而曾經創辦的中國電視書法大賽、舞蹈電視大賽後來都無疾而終，其中一個主要原因就是書法無法發揮電視視聽傳播的優勢，而舞蹈也只有視覺上的傳播優勢，而缺少聲音這樣一個關鍵要素。

電視表現藝術，也並非是簡單地把藝術作為一個呈現的對象，而更多是將其作為一個創造的對象。即使在再現類藝術節目當中，電視對於美術、舞蹈、音樂、文學等的再現，也是發揮電視的手段——畫面和手段的藝術表現潛力。如《電視詩歌散文》欄目，一直是以畫面的魅力，來不斷地彌補詩歌、散文體裁本身所存在的較難進行電視化傳播方面的缺陷，但無論如何彌補，都難以彌補詩歌、散文作為這個社會時代中一個弱勢的文學樣式，因此提升收視率對於這個欄目來說，是一件非常困難的事情。《美術星空》、《舞蹈世界》、《經典》、《CCTV音樂廳》等都存在這個問題，就是藝術種類本身的社會影響和地位直接決定了此類節目在螢屏上的受眾群體的規模，即使電視挖空心思對其進行表現，受眾規模也無法實現很大的提升。所以，此類節目往往會因為受眾群體不斷縮小而遭遇收視率的壓力，《美術星空》退出舞臺就是這個原因。

在創造性藝術節目中，形成了一大批只有在電視藝術中才存在（而在其它藝術門類不可能存在）的藝術樣式，如電視劇、電視晚會、電視娛樂節目等。

同樣是講故事，電視劇無法與電影比畫面精緻、場面宏大，也無法適應非常具有現代感的「時空錯亂」式的複雜敘事。在這種情勢下，電視劇在歷史發展中選擇了將長篇故事作為主要表現對象，把連續劇和系列劇作

為主要體裁樣式，從而形成了篇幅巨大、故事豐富、敘事嫻熟的長篇連續劇和長篇系列劇，而在這方面恰恰又是電影所不能企及的。在這個過程中，電視劇選擇性地放棄了短篇甚至中篇電視劇，以及早期曾經探索過的哲理電視劇、新聞報導劇、ＡＢ劇等電視劇樣式。正是這種有所選擇的揚棄，使得電視劇將更多的精力放在了如何講好一個好故事之上，而不是創造一個獨特的樣式，由此發展到至今的電視劇才呈現出如此龐大的規模和繁榮的局面。

諸多的電視娛樂節目更是如此，遊戲類、選秀類、益智類、最能體現的獨特性，它能創造電視所獨有的娛樂性內容。在娛樂節目中，電視成了無所不能的甚至的萬能的，無論什麼樣的內容，都可以成為供觀眾放鬆、消遣的信號。一個《超級女聲》曾經創造了中國電視紅火一時的輝煌局面，它發動了遍及中國大陸的少女們都雄心萌動勇敢地參與其中，將兒時的夢想和出名的衝動在「想唱就唱」名義上釋放自己的個性與才華，這是其它藝術樣式顯然都是不可及的。所以，對於電視來說，這些創造性藝術類節目的存在是電視藝術之所以成為一種獨特的藝術樣式的重要基礎。

三、個案考察：青春偶像劇的十年記憶

一九九八年，在《快樂大本營》、《還珠格格》紅遍大江南北之後的第二年，一部後來被譽為中國第一部經典青春偶像劇的《將愛情進行到底》走進了中國大陸觀眾的視野，引起了年輕一代的追捧和發自內心的喜愛，當時就有不少「粉絲」將其與日本經典偶像劇《東京愛情故事》相提並論，正是這一部劇，成就了李亞鵬、徐靜蕾至今不衰的人氣。儘管在此之前，由王志文、江珊主演的《過把癮》在實質上已經完全具備了青春偶像劇的特質，但是當時由於沒有青春偶像劇這一概念，《過把癮》失去了成為中國第一部經典青春偶像劇的

機會。

十年後的二○○七，一部號稱為青春勵志劇的《奮鬥》在大江南北相繼播出，被觀眾和市場譽為「八○後必看劇」，一時間成為觀眾和網路空間中的熱點話題。而在此之前的二○○六年，一部號稱為「紅色偶像劇」的《恰同學少年》在央視一套播出，標誌著青春偶像劇從此在「ＣＣＴＶ－１」黃金時段擁有了一席之地，儘管這部「紅色偶像劇」並不是純粹意義上的「青春偶像劇」。

屈指算來，從一九九八到二○○七，從《將愛進行到底》到《奮鬥》，中國大陸本土青春偶像劇悄然間已經走過了了十年的曲折歷程。展望未來，十年的歷程只是短暫的一瞬間，但是這十年對於正在發展的大陸電視劇、正在成長的青年一代，其意義又是何等重大。十年間，青春偶像劇給觀眾帶來過驚喜，也帶來過失望，同時引發過熱潮，也引發過爭議。但是無論怎樣，青春偶像劇為正在高速發展的大陸電視劇打下了深刻的青春印跡，為正在成長中的青年觀眾留下了難忘的青春記憶，可以說，一部部青春偶像劇已經成為他們人生經歷和社會經驗的重要標記。如果說要用一個詞來形容大陸青春偶像劇十年歷程的話，那可以借用二○○七年一部青春偶像劇的名字，那就是──「奮鬥」。

我們可以粗略梳理一下十年間給觀眾留下深刻印象的青春偶像劇與明星偶像：《將愛進行到底》（又名《愛相隨》）、《新聞小姐》、《紅蘋果樂園》、《永不瞑目》、《一切風花雪月的事》、《你的生命如此多情》、《拿什麼拯救你，我的愛人》、《玉觀音》、《網蟲日記》、《海灘》、《男才女貌》、《天一生水》、《粉紅女郎》、《好想好想談戀愛》、《動什麼，別動感情》、《別了，溫哥華》、《女才男貌》、《我們遙遠的青春》、《美麗分貝》（《超級女聲》）、《美女也愁嫁》、《一米陽光》、《奮鬥》等等。此外，還有中外電視臺聯合制作、中外演員連袂出演的《北京，我的愛》、《白領公寓》等。如果拋開現代都市背景而單純從偶像角度來論，像《情深深雨濛濛》、《金粉世家》這種以民國為背景的愛情大戲也可以列入青

春偶像劇的行列當中。十年期間，青春偶像劇成為青年演員在一夜之間變成偶像明星的最佳選擇，李亞鵬、陸毅、黃磊、陳坤、劉燁、夏雨、胡兵、佟大為等，徐靜蕾、趙薇、周迅、李小璐等，相繼借助在青春偶像劇中的出色表演走出默默無聞的境地，成為目前演藝界當仁不讓的紅人。

盤點十年歷程可以發現，大陸本土青春偶像劇遠不如表面的和想像的那樣風光，曾經一時的喝彩與喧囂不能掩蓋先天的不足與後天的劣勢，偶像明星的光芒代替不了作為一個電視劇類型的贏弱。總之，大陸青春偶像劇碼前面臨著諸多「成長的煩惱」，具體有幾個方面：

首先，青春偶像劇生產數量較少，進入黃金時段數量很少，在電視劇類型格局中尚處於弱勢地位。一九九九年，大陸本土電視劇年生產總量才為六千二百二十七集[12]，而最近兩三年，電視劇年生產量維持在一萬三千集至五千集的規模，但其中的青春偶像劇的部數、集數都屈指可數，相對於少則三四十集，多則七八十集的歷史正劇、戲說劇、家庭倫理劇來說，青春偶像劇的單部集數也時常處於下風。曾經因為《將愛》，市場和觀眾一度對青春偶像劇寄與厚望，但是後來出現的幾部青春偶像劇的糟糕表現，又讓市場和觀眾對其失掉了信心。因為沒有過硬的藝術品質，青春偶像劇一度被認為黃金時段的「票房毒藥」而敬而遠之，只是排在白天時段或深夜時段。沒有量的明顯增長，就沒有質的根本突破。在接下來的幾年來，雖然時有精彩的青春偶像劇出現，但總體上還是處於弱勢地位，畢竟任何市場的衝動和藝術的冒進是代替不了尷尬的現實。

其次，青春偶像劇播出後引發的社會爭議普遍較大。幾乎每一部青春偶像劇的播出之時，都會引發廣泛的關注，但同時引發一些不必要的社會爭議，甚至有的觀眾還上網上線，橫眉冷對。爭議的方面很多，比如題材

12 賈磊磊：《中國電視劇的現狀與歷史》，《文藝研究》二〇〇一年第六期。

單一，節奏拖遝，人物單薄等，再如香車寶馬，花前月下，脫離國情，不符合實際；「克隆」模仿、嚴重抄襲等，指責《將愛情進行到底》抄襲了日劇《愛情白皮書》，《好想好想談戀愛》抄襲了美劇《慾望城市》等。

筆者認為，要正確對待本土青春偶像劇，首先要檢視我們對待青春偶像劇的態度。我們不得不承認，有太多人想在青春偶像劇這個問題上充當導師的角色，不分青紅皂白的一味指責青春偶像劇的種種不是，這顯然是一種不負責任的做法。筆者此處也無意充當「馬後炮」，但仍然認為，大陸青春偶像劇固然有這樣那樣的毛病，但姑且聊勝於無，這是其一；第二，青春偶像劇是一個值得積極發展的類型。縱觀亞洲地區幾個國家的電視劇發展史，起到重大轉折作用的、使本國電視劇和流行文化一同揚名四海的，恰巧都是青春偶像劇。目前有差距，是因為大陸青春偶像劇發展的時間實在太短，正因為有差距，所以大陸青春偶像劇仍需努力，對於前景廣闊的青春偶像劇，不能因為這些差距就將其「一棍子打死」，不留它一絲希望；第三，具有原創色彩，頗有觀眾緣的本土青春偶像劇已經嶄露頭角，如《奮鬥》、《動什麼，別動感情》等。

第三，大陸青春偶像劇，一直遭受著韓日劇的衝擊與壓制。社會對青春偶像劇爭議的一個根源，就是大陸青春偶像劇與韓劇、日劇之間不明不白的關係。不得不承認，大陸本土青春偶像劇首先是學習了韓劇、日劇，其次又學習了港臺劇，比如《將愛進行到底》確實與日劇《愛情白皮書》若干的相似之處，《好想好想談戀愛》與美劇《慾望都市》的敘事方式、故事結構、人物設置有著千絲萬縷的聯繫，等等。總之，首先要承認大陸青春偶像劇不是像歷史劇那樣是一個土生土長、根紅苗正的電視劇類型，而是一個「舶來品」，「克隆」、「模仿」是青春偶像劇在早期獲得生存地位最基本的手段。但是同時我們還要看到，大陸青春偶像劇在「模仿」的基礎上，還是做出了許多獨創的努力，目前已經從最初的「克隆」以及後來的「模仿」行進到了目前的「新創」階段，這一點應以《動什麼別動感情》、《奮鬥》為標誌，對此我們絕對不能無視。如今，要正確對待本土青春偶像劇，關鍵是要克服那種唯韓日青春偶像劇是從的態度。目前許多人已經習慣於在評價本土青春

偶像劇時首先是把它放在韓劇、日劇的天平上進行稱量，這顯然也是不公平的。應該看到，韓、日青春偶像劇與韓、日很早就已經發達的經濟發展水準是相適應的，而且韓日青春偶像劇本身的積累也由來已久，目前韓、日青春偶像劇也都面臨著各種各樣的問題：韓國青春偶像劇的主要問題是敘事套路的模式化，而日本偶像劇為尋求發展，近年來一直嘗試在題材上大膽突圍，甚至不惜向禁忌領域進軍，如師生戀、老少戀、同性戀等，這樣的做法使原本「浪漫」、「溫馨」的青春偶像劇變身成了「爭議不斷、嘩眾取寵」的「社會問題劇」。也就是說，相對於韓、日青春偶像劇，大陸青春偶像劇還在路上，所遇到的問題都是發展中的問題，需要在發展中逐步解決，對此我們應該保持清醒的頭腦。

在未來，大陸偶像劇有著什麼樣的前途與命運，要走什麼樣的路線和策略，中國觀眾到底需要什麼樣的青春偶像劇，這些問題可以歸結為三個關係：即歷史與未來的關係、模仿與創新的關係、現實與浪漫的關係。對這三對關係的思考，是在「十年」這個節點上，關注大陸青春偶像劇的人們需要加以理性思考的問題。

1　隨著中國城市化進程的推進和都市化程度的提高，大陸青春偶像劇的發展空間會越來越大。

思考大陸青春偶像劇未來前景的首要問題，就是它在大陸這個社會環境中有沒有前途：是在「口水」中就此夭折，還是仍像目前一樣無足輕重，還是通過「奮鬥」獲得一個光明的前途。展望未來有必要從青春偶像劇誕生的中國背景說起。

作為「舶來品」的青春偶像劇具有鮮明的都市文化的特徵，這一點無庸質疑，無論是《過把癮》還是《將愛進行到底》，都是在社會主義市場經濟體制初步確立的背景下而誕生的，青春偶像劇的「十年」正是中國城市化進程加速推進和都市化程度加速提高的十年。在中國，曾經在很長一段時間內，只是有城市，而沒有都

市，即使在北京、上海的老百姓都難免油鹽醬醋磕磕碰碰，九十年代隨著社會主義市場經濟體制的確立，經濟得以迅猛發展，新的社會群體、社會階層開始出現，公司白領、外企精英、小資一流等等他們人數雖少但多數充當著「輿論領袖」的角色，其消費理念與生活方式往往引領風潮之先，成為時尚潮流的創造者與引領者。他們的生活對於整個社會來說是新鮮的，社會有借助電視劇這一藝術樣式來體驗這種生活的需求。這樣的生活和需求正是大陸青春偶像劇的誕生和發展的土壤。

但是還必須清醒的是，目前中國社會還遠沒有達到歐美、韓日、港臺那樣的發展水準，白領精英畢竟還是少數，大多數老百姓畢竟仍然是收視的主體。認識到這一點，就可以理解青春偶像劇所面臨的「姥姥不疼、舅舅不愛」的處境。本來充滿藝術幻想的導演們是衝著「八〇後」、精英、白領、小資們以及新新人類等青年人群去的，特意把青春偶像劇拍得浪漫一些、飄渺一些，但是這些在老百姓看來純粹是「扯談」，脫離現實生活的「無根之花」，比如《奮鬥》中陸濤剛剛走出校門就能獲得常人難以獲得的機會，都是他們所不能理解的。這固然和老百姓的普遍心態有關係，但更為重要的是，這與中國經濟與社會發展水準有直接的聯繫，所以未來大陸青春偶像劇的命運，其實也就取決於中國城市化進程和都市化程度的推進程度。相信隨著中國經濟與社會發展水準的提高，大陸青春偶像劇的藝術發揮空間一定也就越大。

2 打造中國風格的青春偶像劇，是大陸青春偶像劇的遠大目標。

在認定有著光明前景的基礎上，大陸青春偶像劇還要有一個清晰的目標和實現這個目標的路徑。韓、日青春偶像劇之所以在全世界尤其是中國得以流行，是因為鮮明的風格。對於這一點，大陸青春偶像劇要善於學習，應該說過去的十年，大陸青春偶像劇已經從韓、日劇學習了不少東西，但這個階段應該過去，大陸青春偶像劇還要樹立遠大的理想，要著眼於打造具有中國風格的青春偶像劇。發展有很多的策略與途徑，也有很多工

作要做，但其中一個就是類型策略的選擇。

在類型策略上，青春偶像劇要善於走「超類型」與「跨類型」的路線。青春偶像劇作為電視劇的一種類型，有其內在的類型的規定性，如以現代都市為背景，以男女主人公的愛情為主線，並且配有漂亮的畫面、亮麗的服飾等。按照這個類型的標準拍攝出的青春偶像劇屬於純粹的青春偶像劇，許多韓日青春偶像劇的成功也得益於這一點。

但是，在目前中國現實環境下，青春偶像要想獲得觀衆的普遍認可，確實需要一些生存智慧。目前中國電視劇出現一種趨勢，那就是「類型化」，但是與「類型化」相反，「超類型」、「反類型化」是許多電視劇取得成功的原因，如《大宋提刑官》融懸疑、涉案、傳奇於一體，而《任長霞》則融主旋律、涉案於一體等。在與青春偶像劇的類型範圍之內，海岩劇無疑是最為成功的個案。除去早期的《便衣員警》外，海岩相繼創作了《永不瞑目》、《一場風花雪月的事》、《玉觀音》、《你的生命如此多情》、《拿什麼拯救你，我的愛人》、《一米陽光》、《平淡生活》等一系列融愛情、涉案、懸疑於一體的電視劇，提倡青春偶像劇走「超類型」、「跨類型」路線，並不意味著青春偶像劇要放棄自身類型的規定性，而是要堅持青春偶像劇的時尚性、潮流感和偶像的前提下，避免把它僅僅理解成「談情說愛」、「風花雪月」，而要充實進更多的社會內容與豐富內涵，這樣青春偶像劇才能「演之有物」。

3　青春偶像劇要善於表現有積極意義的題材和有勵志精神的形象。

從古到今的中國讀者與觀衆，無論是讀書，還是觀演、觀影，都有著一個共同的傾向，都是「由書觀人」、「由戲觀己」，只要遇到打動心扉的情節與人物就能感動以至潸然淚下，凡是與(視)野範圍內大相徑庭或者相差較遠的內容，則一律斥之為「虛假」等等。從這一點可以看出，中國觀衆從骨子裡所具有的現實主義精

神和實用主義的態度，現實主義美學原則之所以在中國文學藝術中佔據主流，與中國讀者與觀眾的這種心理傾向有著極密切的關係。

青春偶像劇的創作與製作也是如此，那就是堅持現實主義的創作原則和態度，比如社會背景的合理性、人物的豐富性、故事的真實性等。但是，堅持現實主義的創作並不意味著青春偶像劇要一味地貼近現實，一筆一畫地描摹現實，如果真是這樣的話，青春偶像劇就與一般的「都市情感劇」、「家庭倫理劇」、「平民劇」甚至是「苦情戲」之間沒有區別了。青春偶像劇無論是故事情節的編織，還是人物形象的塑造，都要在尊重現實的前提下超越現實，要對現實生活有所「適當的提升」，也就是說，要適當地具備一點「浪漫主義」。

中國觀眾的可愛之處還在於，他們對文學藝術中有積極意義的內容和有勵志精神的形象是非常熱衷的，青春偶像劇的「浪漫主義精神」大可以往這個方向做更多的努力。在這方面，已經有不少青春偶像劇獲得了成功：二〇〇五年《大長今》在中國流行的一個重要原因，就在於長今永不言敗、勇往直前的「勵志」精神。在大陸青春偶像劇中，有《將愛進行到底》中的楊錚、《情深深雨濛濛》中的依萍、《北京，我的愛》中的楊雪、《奮鬥》中的陸濤等。

第五節　知識傳播類節目的受眾期待與滿足

知識大體上可以分為日常生活經驗知識和科學文化知識。所以知識傳播類節目可以大致分為以日常生活經驗為內容的知識傳播類節目和以科學文化知識為知識的傳播類節目。

一、知識傳播類節目的形態及其受眾期待

1 知識傳播類節目的形態形式

電視生活類節目：《天天飲食》、《生活》等；

電視服務類節目：《為您服務》、《中華醫藥》、《健康之路》等；

電視科普類節目：《走近科學》、《科學之光》、《人與自然》等；

電視教育類節目：《當代教育》、《空中課堂》等；

電視法制類節目：《今日說法》、《法律大講堂》等。

2 知識傳播類節目的受眾期待

對於這兩類節目，受眾收視的出發點都是這些知識對於自身的直接有用性。對於前者，受眾的期待重點在於對「他山之石」的借鑑與學習。對於後者，受眾的期待重點在於對科學文化知識需求的滿足，在現實生活中，每一個人都有非常切實的經驗借鑑的需求，電視作為「惠而不費」的媒介手段，充當滿足這種需求的主要管道，但是這種狀況目前已經面臨比較大的挑戰。

二、知識傳播類節目的困境與解決途徑

無論根據經驗，還是資料統計，都顯示知識傳播類節目的傳播動機與傳播效果之間往往存在一定甚至很大的差距。究其根本在於，滿足受眾的充實型需求，觀眾可以有許多種方式可以選擇，甚至其它手段可能比電視這條途徑更有效，所以電視製作知識傳播類節目以滿足充實型需求的時候，始終面臨著社會需求與媒體供給並不一致的問題，這一問題的本質是電視被外在賦予的社會責任、媒體的自發動機與受眾需求並不存在嚴格一致所導致的。具體來說，表現在以下幾個方面：

一是與時代發展和需要有關。最初的電視服務類節目《您知識嗎》和《生活知識》的創辦的一個初衷讓生活水準還比較低下的老百姓利用有限的資源過上有滋有味的生活，《電視大學》、《空中課堂》的創辦是為了滿足許多觀眾因為時代原因沒有上學、更沒上過大學的現實需求。但是改革開放以來，中國各項事業迅猛發展，人民生活水準有了很大提高，尤其隨著中國大陸九年義務教育的普及和高等教育事業的快速發展，文盲、半文盲越來越少，知識分子越來越多，人們選擇電視來學習科學文化知識的可能性越來越少，在電視發展之初，電視主動承擔起教育的功能，純粹是一種社會的需要和社會責任的體現，那麼如今這種社會需求越發微弱，電視這種功能也就越發地退化。所以現在知識傳播類節目經常面臨一個比較尷尬的問題，即節目做給誰看的問題。

二是與知識的個人化與專業性有關。一般來說，生活服務類節目傳授的日常生活經驗知識具有一定的個人化色彩，如烹飪、生活小竅門、小偏方等，這種個人化的東西，並不一定為更廣範圍的受眾所接受，所以就會導致受眾群體的小眾化。而科學文化知識具有相對的專業性和抽象性，專業性意為著一個某專業性群體才可以

接受和理解。無論個人化和專業性的知識實現大眾化傳播，一旦這個問題解決得不是太好，這類節目都會存在受眾面狹窄、收視率很難得到有效提升的問題。另外，這些知識一旦具有擁有永久性，所以受眾是很難接受此類的重播重看的。這就要求熟悉電視節目生產來說，就得不斷開拓新的選題、新的知識領域，對於天天播出的節目，相關領域的知識和經驗總有一天面臨著枯竭的問題，所以，這也是現在知識傳播類節目目前面臨的第二個難題，即做什麼的問題。

三是電視進行知識表現時總是有所選擇的問題。滿足受眾充實型需求主要來源於知識、經濟知識、科學知識、法律知識、生活知識、道德知識等，因為大多數知識是由邏輯體系，很少擁有適合電視傳播的視聽表現形式，所以，並不是所有的知識都可以被電視所選擇，也不是所有的知識都適合由電視進行傳播。所以大多數知識在傳播的時候，都要經過「電視化」這一關，「電視化」獲得成功，這種知識的電視傳播才有可能有相應的效果，而不能進行充分的「電視化」的知識傳播，往往會出現事倍功半的結果。另外，在電視娛樂化浪潮的沖洗之下，作為娛樂工具出現的電視，很難再給知識傳播類更大的節目空間，所以知識傳播類節目的空間萎縮成為一個不爭的現實。在創建科教頻道之初，許多欄目的規劃設計是相當理想的，如《百家講壇》、《走近科學》，但最終兩者都是在走向新的定位、新的敘述策略之後，收視和品牌影響力才得以改觀。再如，裝修類節目《綠色空間》的宗旨很是簡單，向觀眾展示如何裝修，裝修風格，如果按照以往的節目製作手法，那就是找一個設計師教大家如何裝修房子，但顯然這樣無法取得很好的收視效果。為了取得更好傳播效果，《綠色空間》就進行了大力度的電視化改造，如運用真人秀的理念，讓兩個家庭互相交換房子進行裝修，使節目產生了競爭的要素，另外裝修資金由節目組提供，吸引了更多觀眾的參與，兩個家庭的裝修過程中絞盡腦汁爭取以巧取勝的懸念感，還有兩個家庭成員蒙著眼睛回到自己的家中的那種期待感，所以使得整個節目妙趣橫生。

三、個案考察：《走近科學》

一九九八年，在「科教興國」的背景下，中央電視臺科學教育頻道（CCTV—10）應運而生，一批類似《走近科學》的科學教育類欄目湧現螢屏。十年過去了，在科教頻道的舞臺上，已經有不少電視欄目折戟沉沙、銷聲匿跡，但像《走近科學》這樣不但依然活躍於螢屏，而且能夠進入頻道的晚間黃金時段的電視欄目，其生存發展之道是頗值得耐人尋味和仔細研究的。

二〇〇一年時候陷入困境的欄目如何走死回生，並走成功的呢，這得益於二〇〇四年《走近科學》的改版與轉型。這次改版，《走近科學》主要成功解決了科學知識如何進行有效的電視傳播的問題。

眾所周知，電視在本質上是一個傳播媒介，而且在中國是目前佔據強勢地位的「第一傳媒」，它所要傳播的內容在理論上是關於這個世界的各種資訊，包羅萬象。由於現實社會的道德、法律、倫理等方面的約定，有些資訊是禁止傳播或者在有限範圍或針對特定對象進行傳播的，如色情內容。在准許傳播的內容方面，有些對象和內容由於其自身內在的規定性，對所依託的媒介是有一定選擇性的，如以文字所表現的內容，更傾向於選擇報紙和書籍作為媒介。對於媒介來說也是如此，媒介對其所要傳播的內容和對象也是有所選擇的，就電視而言，有些內容是天生適合進行電視傳播的，如故事，有些內容則是天生不適合電視傳播的，如以個人的內在心理活動。為什麼電影、電視劇、體育、流行音樂等內容，而科學、教育、道德、倫理等相對而言較少有收視率，這和電視媒介傳播的選擇性有著一定的關係。在世界電視以及中國電視的發展歷史上，目前在電視螢屏上佔據主導地位的節目類型，其實是電視經過多年不斷的選擇而優勝劣汰的結果。不過，不適合電視傳播的內容通過形式和手段的創新可以部分實現。所以，我們在選擇電視作為傳播媒介時，一定要先研究並掌握電視的傳播規

律，根據傳播規律進行有「目的性」的選擇，其次掌握符合電視傳播規律要求的傳播方式和傳播手段。

其實，有關「科學」的內容是應該歸於不適合電視傳播的內容之一。對「科學」的解釋，《辭海》認為是「科學是運用範疇、定理、定律等思維形式反映現實世界各種現象的本質和規律的知識體系，是社會意識形態之一」。同時，科學也是崇尚真理和真實的人們永無止境地探索、實踐，階段性地趨於逼近真理，解釋和揭示真理的階段性、發展性、歷史性、辯證性、普遍性、特殊性、資訊性等特點，盡可能不包含自相矛盾的知識體系。簡單一點說，科學是運用範疇、定理、定律階段性地解釋和揭示世界真理的知識體系，在思維的運用方式上是抽象的、理性的、邏輯的，而這些特徵與電視傳播所需要的形象的、感性的，以及電視傳播擅長的情節、懸念、故事、人物等是相互背離的。自一九九八年創辦至二〇〇四年改版之前，《走近科學》之所以經歷了很多的曲折，甚至面臨末位淘汰的危險，其中的一個主要原因就是沒有解決好科學知識與電視傳播的矛盾。

而二〇〇四年底通過競爭上崗的製片人張國飛上任後所要解決的中心問題也是這個問題。比照此之前的節目，二〇〇四年之後新版的《走近科學》是從選題來源及標準、敘事策略與手段、電視元素運用以及系列化策劃上等幾個方面著手解決這一問題的。

1 選題來源及標準。在選題的出發點上，《走近科學》改變了以往為普及某一方面的科學知識出發，而是先從身邊的日常生活、社會的焦點熱點出發而尋找選題。所謂從生活中去找選題：這在科普理念上是一個重大轉變，在欄目製片人看來，科學不是遠離生活的，是時時刻刻運用於日常生活起居之中的，探究日常生活中的科學就成為重要的選題來源，這方面的選題如《減肥的怪圈》、《沉重的睡眠》、《植物人做媽媽》、《十年貓膩》等，事實也都取得了不錯的收視效果。所謂從熱點中去找選題，這也是科普理念的一個重大轉變：即科學不是冷冰冰的，科學和社會生活的熱點焦點問題緊密相聯，如欄目製作的《SARS疫苗人體試驗》、《生死六晝夜》等都是緊追社會熱點，只不過把落腳點落

在揭示這些過程中的科學知識。另外，《有案可查之古代探案傳奇》系列是從當時熱播的電視劇《大宋提刑官》那裡得到啟示的，它選材於有文字記載的古代秘案，而著眼於揭秘古代探案中的破案技術。

在選題標準上，新版的《走近科學》更多將「新、奇、特」作為取捨內容的重要標準，編導的主要工作專注於對所敘述對象的揭秘和探究，這一點從某些節目的題目就可以看出來，如《如功夫大揭秘》、《變臉揭秘》、《木牛流馬之謎》、《中國UFO調查》等。

2 敘事策略與手段

敘事策略與手段。在敘事策略上，《走近科學》改變了從科學開始講知識為主的做法，而是講述有情節、有懸念的故事，揭秘其中隱含的科學知識的敘事套路，也正所謂「寓教於樂」。《走近科學》要求編導首先要把一期節目做成一個故事或者轉換成具有情節性的內容，因為故事是觀眾最愛觀看的內容，因為故事是電視傳播最為擅長的內容，這也正是電視劇為何在電視上大行其道的原因。所以欄目走故事化的傳播路線成為目前眾多欄目的不二選擇，其中也不乏新聞欄目，而《走近科學》就是極為成功的一個。

同樣走故事化路線，《走近科學》的最大特點是用貫穿懸念敘事。這一點是現實需要，畢竟在一集或者上下集的較短篇幅講述一個故事有些局限，必須通過其它手段來彌補，那就是構建節奏較快、以懸念為核心的敘事策略，即構建由總懸念、大巧若大懸念、小懸念構成的懸念敘事體系。即在欄目片頭之前通過設問的方式，即從疑問出發，設定全片的總懸念；在主持人的開場白以及過度橋段之中設定一個敘事片段的懸念，即大懸念；而在具體的鏡頭表現和解說詞的又不斷設伏一些小懸念，總之通過連續不斷的懸念勾引著觀眾持續向下觀看，直到節目結束，結尾處觀眾才恍然大悟。這樣就把觀眾學習科學知識置換成享受敘事的過程，而欄目的功能也從單純地普及科學知識走向在娛樂中普及知識的複合身分。另外，欄目組潛心深入研究了一大批像《蕭申克救贖》等一類懸疑推理性質的好萊塢

電影以及像《Discovery》的優秀紀錄片等，深刻把握了其中懸念敘事的技巧與規律，應該說這對編導的提高和節目的「好看」起到了直接效果。

3　電視元素多元化。為適應懸念敘事的需要，《走近科學》在主持人、道具以及畫面等方面。主持人方面，張騰嶽一改以往在演播室一身西裝、正襟危坐、字正腔圓播報的形象，而是著一身休閒裝、站著為觀眾娓娓道來。甚至在系列節目《祖先的生活》中，主持人還打扮成原始人的模樣，展開跨越時空的對話，令人耳目一新。另外，在道具演示的環節上，豐富多樣的道具是使「抽象」變「形象」的一個重要手段，效果很好。同時，《走近科學》比以前大幅度增加了節目的外拍量，使鏡頭表現更加豐富多彩，畫面的節奏感更為突出。

4　系列化策劃。在改版成功之後，《走近科學》開始製作了一批有影響的系列節目，如《祖先的生活》、《有案可查之古代探案系列》《揭秘江湖騙術系列》《中國UFO懸案調查》、《功夫大揭秘》一等系列化策劃。這在集中培養一段時間內觀眾的連續性收視習慣發揮了很大的作用。

二〇〇四年至二〇〇七年，《走近科學》在以收視率為核心指標的評價體系的重壓之下，並沒有顯出疲態，反而憑藉節節上升的收視率得到了臺內領導和觀眾的認可，並進入科教頻道的黃金時段，成為該頻道的主打品牌欄目。

科學知識需要普及，科學知識的普及更需要有效的電視傳播。選擇一個合適的傳播方式，有時甚至比傳播什麼樣的內容更為重要。新版的《走近科學》能過選題創新、敘事創新、形態創新以及手段創新實現了傳播效果的創新，這一點無疑是值得借鑑的。

但是，就在欄目準備大展宏圖的時候，有關《走近科學》的爭議首先從網路逬發出來，其中最具代表性的是一篇網路文章，題目為《CCTV10〈走進科學〉還是走近白癡》。該文以十八期具體節目為例，繪聲繪

色地描述自己的觀看感受，其中所指責的問題，如「故弄玄虛」、「傷人自尊」、「智商低下」、「搞怪離譜」、「偏離科學」等等。仔細對照一下節目，網友所指出的問題不能說《走近科學》是不存在的，針對《走近科學》的批評也並非完全沒有道理的。綜合其它報刊文章以及網友文章，針對《走近科學》的批評和爭議，歸納起來可以集中為兩個方面：

第一方面是針對選題的爭議：選題是不是具有科學性，即將缺乏科學性的東西拿來作《走近科學》的傳播內容是否合適的問題。這又包括兩個方面：一是將科學淡化，二是將科學泛化。所謂將科學淡化，即節目所講的故事生活中取材，從歷史中取材，淡化科學的專業性，增加貼近性，但將科學淡化，並不等於不要科學，畢竟科學儘管不是出起點，但它也是落腳點。在遭受爭議的節目中，可以看到確實有在大段的精彩敘事之後，編導才勉強地將所謂的科學知識給端出來，但顯得較為矯揉造作，很不自然。所謂將科學泛化，即把本來不是科學的事件或與科學非常牽強有關的事件，都拿來作為科學成為《走近科學》的傳播內容，如關於靈異事件的節目，有可能給部分觀眾帶來收視的恐懼，還如一些「因為人們認識的片面性而產生的生活誤會現象等，讓觀感覺「《走近科學》變成了一個筐，什麼都可以往裡裝」，顯然這也不是好事。

第二方面是針對敘事的爭議：其中的焦點是不斷製造懸念是否有「故弄玄虛」的嫌疑。敘事從本質上說只是一種手段，它是為傳播內容服務的，但是一旦敘事超越內容而凌駕於內容之上，那麼手段與宗旨之間的地位就會發生互換，這樣就導致為了敘事而敘事、敘事一枝獨大的格局。改版成功之後，《走近科學》積累一套成功的以懸念為核心的敘事模式，即把類似的素材和題材擺放之中皆能達到相應的收視效果。並且，事實證明這套敘事在滿足觀眾的收視需要，抓住觀眾眼球方面確有獨到之處，這樣就形成一種不好的局面：一個極為簡單的事情，甚至三兩句話就能說明白的事情，編導偏偏要費盡心事，編造出不少的推理過程和情節，讓觀眾墜入雲裡霧裡，但節目最後一旦揭開謎底，觀眾就會有種受騙上當的感覺。這也是值得注意的。

可以看出，觀眾爭議的這兩點其實就是為成功改版立下汗馬功勞的兩個重要方面。如果仔細分析一下，其實這兩點爭議又可以歸結於一點，那就是《走近科學》到了成熟階段之後過度強調發揮電視的傳播特性，以至於有濫用電視表現手段的嫌疑，而忽略了傳播對象本身的特性，即科學的理性、抽象以及創新的本質特徵，或者說《走近科學》這個以「普及科學知識，啟迪科學智慧」為宗旨的欄目，恰恰缺少了「科學」所需要的科學精神。因此，在電視傳播特性的過度支配下，「科學」失去了理性的光輝和智慧的鋒芒，使得《走近科學》的某些節目了成為獵奇和把玩的場所，原來的科學知識普及的功能定位有些讓位於以科學知識為「供品」而進行新型的娛樂和消遣的跡象。過度強調電視特性帶來的一個直接危害就是媚俗，顯然這一點也是危險的，引發爭議也在情理之中。

所謂的「科學精神」，首先就是實事求是的精神，其次是探索創新的精神。目前，《走近科學》在「敘事創新」、「形態創新」上做得已經很好，也就是說在發揮電視特性方面，探索創新的精神，這一點從節目不時給人一種耳目一新，哪怕一個環節、一個道具，這至少證明欄目和編導們都在努力，但是現在相對欠缺的是科學精神首先要求的「實事求是」的精神，即尊重客觀事實的理性精神。當然，強調這一點並不是要欄目徹底回歸到創辦之初，單純地為了科學知識普及則做節目，而是在目前「敘事創新」、「形態創新」的基礎上，實現發揮電視特性與張揚科學精神的有機統一。由此這樣，《走近科學》才能避免爭議和批評，才不有違於科教頻道所堅守的「科學品質、教育品格、文化品味」的「三品定位」，也才有可能在目前反「三俗」（庸俗、低俗和媚俗）的螢屏淨化工程中取得主動，在「國慶特別節目」中積極吸收觀眾參與其中，給注意到《走近科學》已經在做出這樣的努力，也才有可能在贏得專業好評的同時贏得更多大眾的口碑。事實上，我們予普通群眾參與展示小創造小發明的機會，並且在「二〇〇八春節特別節目」《我愛發明》策劃也沿用了這一策劃策略。

雖然，堅持發揮電視特性與弘揚科學精神的有機統一，並不是一次兩次特別策劃就能夠完全解決的事情，在已經習慣於故事化敘事的欄目來說，樹立科學精神的宗旨已經不是一個容易的事情，畢竟「電視」與「科學」之間存在不可逾越的「鴻溝」，還要落實到具體的每期的節目創作中顯然更是一個較為漫長的過程。正如二○○四年改版是對欄目初創時期的一次「革命」一樣，實現電視特性與科學精神的有機統一雖然不具有「革命」的性質，但也是欄目在內涵和品質上的是一次良性的校正和改良。

第七章
電視受眾的定位與錯位

第一節 電視受眾與電視的定位

隨著電視受眾欣賞要求的日益多元化，中國電視出現了欄目化、專業頻道化的發展趨勢，這也意味著中國電視正在從「廣播」向「窄播」的方向不斷發展。電視「廣播」的特點是電視面向所有受眾，希望自己提供的節目能夠滿足絕大多數受眾的需求，也就是實現「雅俗共賞」，但是，事實上近年來受眾雅俗分流的趨向已成為電視傳媒不可忽視的重要問題。雖然，把擁有最為廣闊的觀眾群作為電視明確的方向是電視的大眾媒介性質所決定的，但時代發展的現實和電視觀眾現狀卻加速了觀眾分流的狀況。

一、電視受眾定位細分的原因

近十年來，中國電視業的發展步入了快車道，電視的欄目化特徵日漸突出，並且出現了頻道專業化分工

的趨勢，不僅欄目的類型不斷擴展，同類型的欄目之間內容、形式等也形成豐富的層次，為廣大觀衆提供了豐富多樣的選擇空間。人們從中可以看到當代中國電視正在經歷這樣一個發展趨勢：電視傳播正由受衆「資訊共用」模式逐步向「資訊共用＋資訊分享模式」轉移，即不再是千萬人共同接受同樣的資訊，而是承認受衆群體、個體需求的差異性，受衆不斷被分化為越來越小的受衆群。這就是中國電視從「廣播」到「窄播」的發展趨勢。

1 電視對受衆進行細緻地劃分，首先是因為觀衆的需求日益多樣化。

隨著社會的不斷發展，作為電視受衆的群體在社會生活中所處的經濟、文化、社會角色等維度上的差異在逐漸拉開，這些受衆在社會層面上已經被劃分為了不同的群體。隨著中國社會、經濟結構的調整與轉型，社會化大生產和科技進步使社會分工越來越細，人們所從事的工作越來越專業化，不同專業的資訊內容越來越新鮮豐富，不同專業的人員所需求的資訊也大不相同，人們基於自身特色對精神生活和文化需求也越來越變化和多樣。

由於當代社會向消費社會、大衆文化社會的方向急遽發展，整個中國電視受衆群多樣化的資訊需求都得到了廣泛的滿足，而資訊的急遽膨脹和迅速傳播促進了人們思想的變化，多樣化的資訊要求得到滿足反而進一步促進了受衆資訊需求的多樣化。受衆越來越希望能夠在電視中得到更符合自己需求的形式和內容，原來面對所有受衆的電視頻道及其所提供的節目內容，一方面越來越難以適應受衆的多方面和不同層次的需求，另一方面也難以適應不同受衆不同的專業性、對象性的特殊需求。因此，作為整體的電視受衆面目是模糊的。可是作為一個個具體的受衆群體，人們的需求又是很鮮明的。當代電視要能夠更好地服務於受衆的需求，就需要提供更專業的資訊、更有效率的服務，贏得各具體受衆群體的認同就是贏得廣泛的電視受衆的認同。

此外，中國人家庭電視機擁有情況的變化也進一步促進了這種分化的實現。二十一世紀以來，中國家庭電視機擁有量率已經超過了九十五％，逼近九十九％，其中，不論是城市家庭還是農村家庭的電視機擁有率都達到了九十六％以上。從整體層面上說，中國電視是為幾乎所有的中國觀眾服務。與此同時，調查發現，城鄉家庭中擁有二臺及二臺以上電視機的家庭比例超過了三〇％，而且，在農村地區擁有二臺及二臺以上電視機的家庭比例高於城市地區。

這個資料的變化，說明了當代中國電視的受眾對象雖然仍然是以家庭為主體，但是也已經進入到了家庭的內部。這個狀況進一步促進了電視受眾的分化，這意味著遙控器的掌控權正在分散。在一個只有一個遙控器的家庭中，誰掌控遙控器，誰的意志就能夠成為這個家庭的收視意志。在中國的傳統家庭中父親擔任家長的角色，傳統家庭中父親掌握著遙控器的掌控權。在這種情況下，電視的受眾定位看起來是定位於「家庭」，實際上是定位於「父親」，在那種情形此，電視節目如果能夠讓掌握遙控器的中年男子們喜歡，基本上就能夠得到廣泛的認同。但是，隨著中國城鄉居民生活水準的提高、電視的進一步普及，當一個家庭擁有兩臺及兩臺以上電視機的時候，遙控器的掌控權便不再集中在「父親」手中，電視也就真正能夠定位於家庭中每個個體的需要，而不僅僅是「家長」的需要。電視節目的受眾因而也更加具體化、個性化起來，原先被家長意志掩蓋的個體意志、被家庭要求掩蓋的個人要求，都需要在電視中得到釋放與實現。

2 電視對受眾進行細緻地劃分，也源自電視市場化發展的需求。

電視通過「窄播」系統、詳盡地滿足受眾對某一特殊領域的內容或特殊形式的需求，這種改變的內因不完全是電視已經形成了服從、服務於受眾的意識使傳播更加「以人為本」，事實上，更多的情況下這是電視也不得不進行的被動選擇，是當前媒介競爭環境下的必須。

近十年來，中國電視的商業發展趨勢越來越顯著。過去，中國電視業主要以政府撥款為主體，這種運行機制能夠鈍化人們對受眾的需求與反應。但是隨著中國電視業機制改革的深入，中國電視業的發展越來越向商業發展的運作模式發展。目前，中國電視的主要盈利管道是廣告收入，這也意味著各電視臺都要努力爭奪廣告商。資本的流動總是高度理性的，廣告商要讓自己的廣告費物有所值，通常都希望在潛在消費群體最集中的時間段播放自己的廣告，於是，不同的受眾群體作為商業市場中的不同的消費群體的特徵就充分體現出來。因此，電視業面對的不僅僅是受眾對資訊、對電視的形式與內容要求的多元化，也是受眾作為消費者的消費結構多元化。

隨著中國市場經濟的發展，中國人的消費能力、消費習慣差距已經拉開，對企業來說，自己的消費人群是明確而固定的。例如，購買名牌汽車、名貴手錶的人群通常不是購買洗衣粉的人群。對於廣告主來說，名貴手錶廣告重要的不是讓購買洗衣粉的人看到——哪怕他們在社會人群中占極小部分；也就是說廣告主追求的不是在整體市場上取得較高的市場佔有率。對於電視業來說，這也就意味著資本向有效的分眾流去。因此，電視通過明確的定位，能夠有效地吸引住自己特殊的受眾群體，也就是吸引住特殊的消費群體，從而能夠吸引以這些受眾群體為目標的企業，吸引資金的進入。

因此，對於依附市場經營的電視而言，「市場化」的條件下，細分受眾也是一個不得不的選擇。

二、受眾定位與電視的品牌營建

由於當前電視受眾的需求日益多元化，電視媒介就更需要在明確頻道或節目／欄目的屬性與目標，瞭解與

掌握其目標受眾的大概範圍與層面，瞭解目標受眾的資訊需求、價值及審美取向等基礎上，確立恰當的經營方針與行為策略，也就是對節目進行受眾定位。

一般來說，電視節目的定位是根據受眾的性別、年齡、地域、文化、經濟收入、社會角色等不同的標準來劃分自己的受眾群，根據這些受眾群的特點來制定節目的內容、形式、審美風格。

準確的節目定位通常能夠帶來節目的成功。

例如，根據ＣＳＭ媒介研究二○○六年基礎研究結果，目前中國地年齡在四歲及以上的電視觀眾規模達到十一億九千九百萬人，其中男性觀眾占五十點三％，女性觀眾占四十九點七％，考慮到中國地人口構成中男女比例分別是五十一點五三％和四十八點四七％可見，雖然從絕對數量上看中國電視的男觀眾比女觀眾多，但從相對數量上看女觀眾更多些。即使是絕對數量，在城市與在農村也是有區別的：城市中男性觀眾比例為五十點三％，女性觀眾比例為四十九點七％；在農村電視觀眾中，男性占四十九點八％，女性占五十點二％──這個資料與人們在現實生活中形成的女人喜歡看電視的印象是吻合的。此外，調查還發現男性受眾偏向喜歡電視新聞節目、體育節目；而女性受眾更喜歡影視劇、綜藝節目、音樂節目，排斥體育節目。從男女兩性在選擇電視節目上的不同，就能夠清楚地證明電視受眾根據各自的性別、年齡、地區、文化背景、職業收入等因素，有著各自不同的需求，而這種需求與電視受眾在日常生活中的職業、社會身分、文化認同等因素有很大的關係，可見，以這些特點為標準進行受眾細分、並據此進行根據不同受眾的欣賞特點來進行節目定位是可行的。

當前中國各大中城市的新聞綜合頻道或新聞節目的定位是比較鮮明的。這些節目中的廣告大多以男裝、剃鬚系列、汽車等男士用品為主，很明顯，是與這些節目的定位群相適應的。目前新聞節目和新聞頻道的受眾定位是三十至四十五歲、大專以上文化程度或受過良好教育、收入在中上水準的人群，尤其是男性人群。一般來說，這個年輕、高學歷、高收入的群體常常也同時具有思維活躍、思想開放，對社會事物的變更反應靈敏，對

事物的認識有一定的深度，對社會的政治、經濟、文化等現象有自己的看法等特點，因此他們更傾向於在電視上接受具有豐富資訊廣度和思想深度的電視節目類型，而且希望這樣的節目能夠與自己的人生觀、價值觀、審美觀乃至消費觀相適應。新聞節目恰恰具有這樣的特徵，能夠以集中、強大的資訊說明人們瞭解社會動態、周邊局勢，乃至具體的行業資訊，因而這種節目類型很能夠吸引上面描述的人群。因此，新聞節目把自己的目標受眾定位為這麼一群人也就不足為奇了。反過來，當新聞節目確定了這個定位之後，會在節目內容的選擇、編排、觀點上更加貼近這個群體的要求與思想，從而提高節目對定位人群的吸引力。

根據調查，在中國觀眾的年齡構成中，最高的是四十五～五十四歲的觀眾，其次是三十五～四十四歲，在成年觀眾中，十五～二十四歲、五十五～六十四歲及以上的觀眾比較少。把這組資料結合男女觀眾性別比例的資料，我們可以得出這樣的結論：中國最主要的觀眾是三十五～五十四歲的女觀眾。與此同時，調查發現男性受眾傾向於資訊類節目和體育類節目，收視時體現出更多的理性色彩；而與此同時女性對電視節目的選擇明顯顯示出了感性特質，偏愛影視劇、綜藝節目、音樂節目，可見女性電視受眾收看電視的主要目的傾向於休閒娛樂、獲得情感的滿足。與此相應因此，與歐美相比中國國產電視劇中至今都沒有科幻類電視劇，最多的是言情題材和家庭倫理題材就很能夠理解了：很明顯，中國電視劇的這個題材選擇與電視劇的受眾定位有關，中國電視劇的主要觀眾是三十五至五十四歲的女觀眾，而三十五至五十四歲的女觀眾比較偏愛的題材是休閒娛樂類型的輕鬆題材。

電視的成功定位，不僅能夠為一兩個電視節目或欄目帶來成功，如果把細分受眾、定位受眾的觀念推廣到整個頻道，為整個頻道打造出明確的形象，能夠說明這個頻道形成良好的品牌效應。

湖南衛視的成功就與受眾定位思維有關。

當前中央電視臺已經形成了十多個專業頻道，中國大陸三十多個省市也都有了自己的衛視頻道，加上每

個地區的地面頻道，中國觀眾現在基本上都能夠接受到四十個以上的電視頻道。在這些電視頻道中，中央電視臺、尤其是CCTV—1以國家臺的權威資訊比較容易得到受眾的認同；另一方面，地面頻道也容易以資訊、風格的貼近性贏得受眾的喜愛。相比之下，各省衛視基本上都是綜合頻道，差異不大，不容易在別的地區打開受眾群，尤其不容易培養出穩定的受眾群。但是，在眾多衛視當中，湖南衛視卻以鮮明的特色與風格在眾多省級衛視頻道中贏得了令人矚目的成績。

湖南衛視的成功與這個頻道一貫堅持的觀眾定位準確定位在年輕人這個特殊群體上，正如其臺呼「我們正年輕」和橙紅色的臺標所表白的那樣，湖南衛視以「年輕」為其核心內容主題，讓受眾為之耳目一新的同時也能不斷地感受到青春的力量、情感的衝擊，從而全力營造出了一種「快樂中國」的氛圍。湖南衛視幾乎所有的欄目、節目都圍繞著年輕群體進行設計、維護，進而形成了頻道的獨特個性，「年輕」已經成為湖南衛視的品牌，也成為其品牌中所凝集的文化向心力。

圍繞這個特點，湖南衛視幾乎所有的節目都體現出年輕人的個性特徵，不僅娛樂「造星」的《超級女聲》等節目體現出了與年輕人氣質相應的快樂、積極、夢幻的特點，談話類節目的《零點鋒雲》雖然以高端內容、思辨色彩為特色，但也體現出年輕人的勇敢和激情。這檔節目試圖在政治、經濟、文化領域乃至民間，發掘新銳的思想者，雖然是薈萃精英主體的文化，但在湖南臺，這個精英文化的節目的定位卻是「青年思想沙龍」。節目中的嘉賓們主要是七〇後，八〇後乃至九〇後的新秀，在文化話題的討論中還注入了時尚的元素，讓人們在文化節目中也能感受到娛樂的快感。當這些嘉賓酣暢淋漓地表達自己的想法，尤其是在一檔在湖南衛視大環境下有些「另類」的文化節目，但整體風格上還是符合湖南衛視「年輕」的整體定位。在眾多為衛星電視頻道中，這個特殊的個性使湖南衛視風格在可持續發展中保持一致，以不斷穩定、擴大甚至影響受眾群。

三、電視定位與受眾需求分析

對電視受眾進行細緻定位，需要對各種人群的喜好、要求以及生活習慣有比較細緻的瞭解，包括對各時間段的受眾特點進行分析。

湖南衛視以年輕為特色塑造了自己的品牌，吸引了特定的人群，但同樣是年輕人群在不同的時間段也有自己的細緻區別。《零點鋒雲》的首播時間在星期一的零點，這個時間的主要人群雖然同樣是青年人，但已經成有了自己的特色：一般來說，在這個時間段看電視的主體人群是當前習慣於晚睡的青年知識分子，他們主要包括大專院校的在校學生、自由職業者和一些習慣於夜生活的高收入人群，這個人群共有的特點除了年輕外，還有高知、生活方式自由等，這些特點往往又導向思想自由、喜歡思辨。因此，針對這個時間段的人群的特點，安排一個青年人的學術沙龍，是吻合這個時間段的受眾特點的。可見，《零點鋒雲》選擇高端人群作為自己的主要定位人群，是根據這個時間段收視人群的行為習慣進行分析之後形成的定位選擇。

在進行電視節目的定位時，通常首先要考慮的就是不同頻道、不同時間段下受眾的主要構成和這部分受眾的主要需求，以吸引觀眾的注意。

隨著對受眾的細分，人們發現電視受眾的收視行為習慣在發生變化。傳統上的電視受眾收視行為比較統一，八十年代人們習慣於在晚飯之後看電視，那時候甚至於工作日的白天也沒有什麼電視節目可看。但是從上世紀九十年代以來，隨著社會的發展，越來越多專門化的社會生產和社會服務造成人們工作時間的多樣化，這也意味著不同行業、不同社會階層、不同文化層次的受眾的閒暇時間正在日益多樣化，因此，電視播出機構大一統的「黃金時段」的「含金量」正在降低。不同的受眾群體有不同的集中收視時間，也就是自己這個

群體的「黃金時段」。例如，一般從事體力勞動的人晚上睡覺時間比較早，晚七點到九點是這一群受眾的黃金時間段；而從事腦力勞動、收入較高、文化程度較高的人普遍存在著晚睡的習慣，對於這一部分人來說二十一點三十分之後，甚至是二十二點、二十三點之後才是真正的黃金時間段；而離退休的中老年人卻更多地選擇在白天看電視。日常生活中我們也看到，休閒類的節目大多安排在白天，而紀錄片、科技題材、思辨主題的作品通常放在晚十點之後，這都與各時間段的人群作息有關。

除了順應受眾的習慣外，如果能夠把握得住特定人群的特點，通過適合的節目編排，也能夠創造出特定的收視人群，幫助電視節目達到最好的效果。

九十年代初，絕大多數電視新聞都安排在晚間時間段播出。但是一九九三年以來，以中央電視臺《東方時空》為代表，中國在早間時段推出了大量電視新聞節目。這個行為對當時的觀眾來說是很具有挑戰性的，它打破了觀眾接受新聞的習慣，在當時的背景下這個節目沒有已經成熟的、特定的受眾群。但是，事實上，這個在當時看來非常冷僻的時段正契合了當時中國社會變革的需求。九十年代以來，隨著城市的擴大、人們社會生活節奏的加快，大量上班族不一定能夠趕在晚七點收看電視新聞，而早上的《東方時空》恰恰填補了人們晨起至上班出門之前的電視節目空白。隨著這個節目以及其他早間新聞節目的出現，事實上電視媒體塑造了一批新的新聞受眾，塑造了一個新的新聞收視時段。可見，只要參考各個時間段人們的主要社會生活方式和不同社會活動中的主體人群構成，並對這個群體的各方面的特點進行歸納與總結，就能夠找到電視節目的定位。

四、受眾定位與電視的大眾化

雖然電視欄目、電視頻道為了提高收視率都需要講究受眾的定位，但與此同時也需要考慮電視受眾的大眾

化問題。

一般來說，中國人比較喜歡故事，中國的電視受眾也比較喜歡故事性強的電視節目，如電視劇和電影。在實際生活中，我們經常會發現同樣一部電視劇在不同地區播放時受眾的反應和收視率是不同的。九十年代初，電視劇《渴望》在北京地區收視率據說超過了百分之九十，可同樣這部電視劇在長江以南的反應卻相對平淡得多。同樣，近年來東北電視劇異軍突起，電視劇《劉老根》、《馬大帥》、《東北一家人》等電視劇從電視市場看在北方、特別是東北地區收視率很高，但是，在南方，特別是在江浙和廣東吸引力明顯不足，遠遠達不到北方那麼熱播的程度。這些電視劇在人們的評論中出現了明顯的褒貶不一，讚賞者認為這部電視劇很有「民俗」氣息，貶低者卻認為這不是「民俗」而是「粗俗」。「民俗」還是「粗俗」的評價標準事實上是不同地區受眾的文化背景、欣賞習慣、方言口語之間的差異造成的。也就是說，在中國電視受眾這個群體中，南方受眾與北方受眾的差異是比較鮮明的。

這種鮮明的差異對於任何地方電視臺來說，也許是提高競爭力的契機，但是對於中國國家電視臺來說，這就成為一個難以協調的問題：國家電視臺站在國家的立場不應該鮮明地表現出對某一特定地區受眾的偏頗，但事實上，由於南北方受眾地域文化的差異，電視的節目總會體現出一定的偏頗。

在日常生活中，很多南方居民會抱怨中央電視臺「北方化」的程度比較高，尤其是「北京化」和「東北化」。很明顯，在中央電視臺春節晚會這個中國觀眾最多的電視節目裡，作為重頭戲的小品大多是由北方演員、尤其是東北演員表演的，主要內容也以北方生活內容為主體。在二〇〇九年的春節小品中，唯一出現在小品中的南方人形象是到北京結婚的一對廣東小夫妻。在這個小品裡無論是他們的語言還是他們誇張的行為，都是處在被調侃的地位上。事實上，春節晚會中的南方人形象，從上海人到廣東人，大多由於文化差異都處在被調侃的位置上。這種對南方人以及南方人行為方式、南方文化的挪揄與調侃現象反映了歷年來這些中國大陸性

的春節晚會中隱含著的觀眾定位：以北方觀眾為主體受眾。

這種情況的出現與中國電視受眾的分佈是有相關的，事實上這是一種隱含著的「定位」思路的結果。雖然對於家庭來說，遙控器掌控權在發生變化，不再有掌握家庭遙控器的人存在，但是對於整個電視受眾群體而言，仍然有「掌握遙控器」的人存在。有關調查資料表明，中國各地區受眾的收視時間有長短差異：華北、東北地區的居民收看電視時間最長，其次是西北、西南地區，觀看電視時間最短的是華南地區和華東地區。從這個分佈上看，北方地區的居民看電視的時間從整體明顯高於南方居民。作為中國大陸性的晚會要照顧到中國大陸「大多數」電視觀眾的需求、符合大多數觀眾的審美習慣、文化習慣，而這「大多數」很明顯是北方觀眾，因此中央電視臺作為一個中國大陸性的電視臺卻把中國的北方觀眾座位隱含的目標受眾來安排自己的節目定為也就不足為奇了，而南方的觀眾在這種隱含的定位下，也日益在除夕夜逐漸離開了春晚的螢屏，這個趨勢逐漸形成惡性循環，直到近年來觀視情況出現了明顯的對應關係，而與此同時中央電視臺春晚的收視率也在一路下滑，尤其在南方地區下滑地越來越鮮明。

從中央電視臺春晚在南方地區收視率下滑的過程可以看出，雖然準確地定位能夠形成電視各欄目、頻道的品牌風格，但目前情形下，徹底聚焦「小眾」人群，對中國當前大多數電視頻道來說卻也是有一定風險的。當前，人們對電視的認識仍然是「大眾媒介」，亦即為大眾而存在的媒介，滿足著大眾的口味和需要是當代中國電視的核心責任，其實質仍然是「大眾性」。

近年來，在電視「窄播」的呼聲越來越高的背景下，一直都有一部分電視節目甚至電視頻道在進行「窄播」的探索，以小眾人群作為自己的主導人群，但事實上這些探索大多以失敗告終。

最先在中國觀眾面前出現的例子是陽光衛視。二〇〇〇年八月八日，陽光文化網路電視控股有限公司旗下的陽光衛視頻道正式開通，當時擔任董事局主席的楊瀾與美國電視媒體A＆E公司簽約，以三年為期以付費與

收入分成的辦法，每年從Ａ＆Ｅ公司的歷史與傳記頻道獲得三百小時的文化及歷史節目。從此，對於大多數中國電視觀眾來說，第一個不播放電視劇而專門播放紀錄片、尤其是美國製作的人文紀錄片的頻道走入了人們的視野中。這個以人文紀錄片、人物訪談為主要形式的電視頻道，以歷史、人文題材為主題，在很大程度上滿足了人們的求知慾和其他理性需求，觀眾定位比較高端。但是，事實上卻是雖然陽光衛視在高校等一些地區得到了人們的好評，整體上的運營卻很不理想，頻道、公司幾易其手。對於絕大多數電視觀眾來說，這個沒有電視劇的電視頻道離自己比較遠。

與「陽光衛視」形成整體呼應的另一個典型，是中央電視臺科教頻道的《百家講壇》欄目。《百家講壇》於二〇〇一年七月九日開播，在二〇〇四年之前，這是一個彙集名家名師的講座式欄目，其宗旨是「構建時代知識，享受智慧人生」，即借助於電視媒體從事知識和學術傳播。此時，這個欄目的受眾定位與「陽光衛視」的受眾定位相似，都是具有較高文化水準和知識背景的「精英」。在這個定位的主導下，二〇〇一年到二〇〇四年的主講人主要是中國大陸知名的學者或教授，甚至包括楊振寧、李政道等學術名流，探討的內容也都是一些最新的專業性較強的學術成果。但是，從二〇〇一年到二〇〇四年末，這個節目雖然也是在高校等高端人才集中的地方受到好評，但一直在大眾中默默無聞。隨著中央電視臺收視率末位淘汰制度的推行，這個節目幾乎瀕臨末位淘汰的邊緣。

這個尷尬的狀態與中國的觀眾文化構成有關。據統計，從文化程度上看，中國城市觀眾以初中及以上文化程度為主，所占比重接近百分之八十，而農村觀眾以初中及以下文化程度為主，占百分之八十一點二。這是中國觀眾的現實。

另一方面的事實是，中國電視業雖然正在朝向分眾的方向發展，但觀眾接受電視節目的方式仍然是傳統的。中國大部分電視頻道是開路頻道，即使有一些付費頻道，通常也是採取眾多頻道打包在一起集中付費的方

式，中國的觀眾尚未養成為某一個特定頻道專門付費收看的習慣。這個習慣也導致了中國的電視頻道難以像國外的一些電視頻道那樣專門面對特定人群，而是不得不面對整個大眾人群。因此，即使某個特定的群體的絕對人數並不少，但在受眾群體中卻仍然是少數。因此，如果節目定位過於小眾，失去了與大眾之間的相關性，就會表現為低收視率，低收視率的節目很難在當代電視媒介環境中生存。《百家講壇》在二○○四年之前面臨的尷尬處境就是這個結果。

二○○四年後，《百家講壇》進行了一次定位上的突破，將收視對象從原先定位的具有大學本科以上學歷的精英群體（如大學生或高校教師）向具有初中以上文化程度的普通電視觀眾的轉換。這是從專業性的小眾到廣泛性的大眾轉換。此後，《百家講壇》推出了一系列普通大眾能接受的傳統文化和文學、歷史內容，如閻崇年《清十二帝疑案》、劉心武《解密紅樓夢》、易中天《品三國》和于丹《論語心得》等系列，這些系列降低了觀眾的「准入門檻」，即可以讓大眾在不需要更多必備的知識儲備和文化修養的條件下也能接受的內容，雖然仍然具有專業性、學術性，但是這些主題與大眾的相關性卻得到了迅速提升，對於大眾來說，這些主題不再是脫離人們日常生活的研究成果，而是人們有興趣的內容。

「門檻」的降低讓一部分中老年人以及文化水準較低卻又渴望知識的觀眾成為了這個節目的主收視群。改版後的《百家講壇》的主受眾群成為了初中文化程度的觀眾，這與中國電視受眾的整體文化程度是吻合的。此後，《百家講壇》一下子從曲高和寡的節目變成了大家喜聞樂見的節目，甚至一躍成為央視名牌欄目，並創造了科教類節目收視率的奇蹟。

從《百家講壇》前後的變化可以看到當前中國電視業現狀：明確的受眾定位固然能夠為電視節目帶來品牌、形象，贏得一部分電視受眾的喜愛，但是在當前情形下，中國電視仍然是「大眾」的電視，真正「小眾」的電視時代尚未到來。因此，電視在處理電視與受眾的關係的時候，既要有明確的受眾定位，能夠吸引理想受

眾的關注，吸引核心受眾群體並把它們發展成為穩定的受眾群，同時也要明確當前中國電視仍然是大眾媒介，它的目標受眾群仍然是大眾群，如果只有鮮明地定位而沒有一定的輻射效應，也很難在當前的電視業中立足。

第二節　電視接受中的錯位

一、電視接受中的錯位現象及其內因

雖然當前中國各電視節目、欄目、電視劇都有明顯的受眾定位，但事實上，在實際的傳播結果上卻經常有「錯位」的現象發生。也就是某些電視節目、欄目或頻道的實際受眾並不是製作者原先預期的目標受眾，其他群體成為了自己的核心受眾群。

電視的接受錯位現象是經常存在的。一般來說，接受錯位會出現兩種類型的結果：

首先是正錯位。這是一種「歪打正著」式的錯位。當電視接受的正錯位出現時，電視節目的受眾雖然並非原先節目主要定位的目標受眾，但節目卻得到了另一個受眾群體的廣泛認同，甚至有時候這個實際的受眾群體比原先定位的受眾群體更龐大。電視接受中的這種錯位現象常常能夠幫助擴大觀眾圈，提高收視率，對電視接受起正面效果。

例如，中央電視臺的《鑑寶》欄目，受眾定位是收藏愛好者，但是事實上離退休人員卻成為了這個節目最重要的實際收視人群。收藏愛好者在人群中占的比例很小，而離退休人群卻是很大的一個收視人群。《鑑寶》

得到的高收視率與得到這個人群的支持有密切的關係，是正錯位的典型。

電視接受的錯位也有可能是反錯位，即實際受眾不符合原先的定位設計，節目沒有成功吸引影響目標受眾，也沒有得到其他受眾的青睞，從而影響了電視節目的收視效果。很多收視率不高的節目存在著類似的反錯位現象，雖然這樣的節目通常也由自己的受眾定位與根據定位而進行的節目設計，但是事實效果卻不能切中預想中目標觀眾的實際需求，從而導致節目的失敗。

造成電視接受的反錯位的原因有許多，其中，沒有掌握電視受眾的真正需求是一個比較重要的原因。此外，放錯時間段也有可能會造成電視接受的反錯位。當代人的精神需求豐富多樣，要防止反錯位的出現，便需要對電視受眾進行仔細、深入的研究。與此同時，仔細分析電視接受中的正錯位的現象，也能夠為電視製作者提供很多有意義的資訊。

電視接受之所以會出現各種錯位，是因為電視節目提供的是一個豐富、立體的內容體系，受眾對電視節目的需求除了各種審美需求（包括感官需求、感情需求、理性需求）之外，也包括各種非審美的需求，例如，受眾對電視節目除了有審美需求之外還有大量的對資訊資訊的的功利性需求，二者的關係，也就是受眾的實際需求與電視提供的實際內容之間的關係存在著很大的偶然性。

當電視人對受眾進行定位的時候，事實上是在構築接受美學意義上的「理想受眾」，也就是說，電視節目定位的目標受眾是事實上脫離實際的「理想受眾」；而事實上，電視的實際受眾是由不同年齡、不同區域、不同性別、不同文化背景下的活生生的人組成的自組織系統。即使某個特定的定位人群，這個人群對電視的需求也不僅僅是靜態的、或者說理想狀態的需求，除了作為「理想受眾」所具有的需求之外，作為活生生的人的接受個體，他們還有眾多其他的需求。窄播化讓人習慣以階層、收入、年齡或性別等為標準劃分受眾，然而，由於當代生活方式的多元化以及多媒體時代的背景，已很難以上述標準界定服務對象。一個「知識精英」在大多數

情況下看電視的主要目的可能是獲取知識或尋求審美，但也有可能是尋找最簡單的娛樂節目來放鬆自己疲憊的身心；一個老人除了喜愛老年節目之外也可能因為關心兒孫前程而關注考學服務節目……不論如何「細分」，電視受眾不是單向度的人，每一個人在社會中都在承擔著多種角色，在不同的時期會有不同的需求。電視受眾面對一個豐富的電視節目的時候，各種理性的、非理性的、審美的、功利的需求混合在一起，受眾自身不能把他們截然區分開來，不能強迫自己在某一時間段用某種眼光來審視節目、用電視來滿足自己某種類型的需求。

同樣，電視節目想把最符合理想受眾需求的資訊提供給目標受眾，但因為目標受眾與理想受眾之間不能完全畫等號，它提供的也不完全是最符合目標受眾需求的資訊。

所以，電視受眾面對電視節目時的情況是：懷著豐富、多元的需求的受眾，面對具有豐富、多元內容的電視。電視接受的事實發生是電視作品表面和深層的所有內容、觀念、價值判斷、審美傾向、文化理念、人生理想組成的複合體與電視受眾的全部需求結合並發生心靈或情感、情緒共鳴。因此，電視接受就很有可能發生以下幾種情況：

情況一：電視提供的主要內容被目標受眾接受
情況二：電視提供的次要內容被目標受眾接受
情況三：電視提供的主要內容被目標受眾之外的非目標受眾接受
情況四：電視提供的次要內容被目標受眾之外的非目標受眾接受

除了情況一是完全實現了電視節目的定位，其他三種情況事實上都是電視接受的錯位。可見，這些錯位現象是很容易發生的。

二、次要內容與目標受眾

一九九八年開始，中國電視業颳起了一陣「娛樂風」，各地電視臺紛紛湧現出了許多娛樂節目，其中，各種「速配」類節目是後來被人詬病的最多的一種娛樂類型。在九十年代末，以鳳凰衛視的《非常男女》和湖南衛視《玫瑰之約》為代表，各地電視臺紛紛效仿，出現了很多「電視相親」性質的節目。在這個娛樂浪潮中，上海東方電視臺也推出了一檔以愛情為主題的娛樂綜藝節目《相約星期六》。十多年後，《玫瑰之約》等相似的「速配」節目早已紛紛落馬，《相約星期六》卻仍然是東方電視臺收視率最高的欄目之一，這個奇特的現象與這個欄目的接受錯位有關。

《相約星期六》的例子很有代表性，說明了產生接受錯位的一個重要原因：電視節目的審美因素與其他功利因素的接受錯位。發生在《相約星期六》這個節目上的情況就屬於情況２：電視提供的次要內容被理想受眾接受。

《相約星期六》欄目開播的時候是一個模仿《非常男女》、《玫瑰之約》的娛樂節目，在節目裡面引入了大量的娛樂元素，用以吸引年輕觀眾。但是，娛樂僅僅是形式，它的內容是婚戀主題。當絕大多數「速配」類節目關注節目形式的創新、節目形式的娛樂功能之餘，恰恰這個節目是以其內容真正打動了上海地區的年輕觀眾。上海地區的年輕觀眾除了具有一般年輕觀眾的共性，喜歡輕鬆、休閒的娛樂節目之外，還具有自身的特殊性：隨著經濟的進一步發展，中國大陸各地高素質人才在不斷向上海聚攏，他們中的絕大多數在上海沒有親人，甚至很多人沒有多少朋友、同學，在上海的人際網路比較簡單，婚戀成為他們一個比較迫切的現實問題。

另一方面，就像當前很多人都已經意識到的，大都市「白領」們由於工作繁忙、工作壓力大，無暇進行廣泛的

社會交往解決婚戀問題——而這個問題早在十年前的上海，這個現代化都市中，就已經有所表露。十年前，這些問題並沒有很多人關注，也很少有地方電視臺專門為這個問題設置的服務型節目，但從當時到現在這些問題在上海地區的青年群眾就已經有了比較突出地社會性。恰恰此時，一個原本以娛樂為目的的綜藝節目切入了這個青年人實際關心的問題，雖然節目的形式是當時最流行的娛樂節目，但恰恰是這個主題契合了上海這個國際化大都市人群的特殊性。所以，當眾多地方臺都在作類似的「速配」節目，並把它當作一個娛樂元素吸引人們眼球的時候，很多上海的年輕人真的把這個節目作為一個具有現實意義的服務類節目來看待。可見，《相約星期六》節目之後，嘉賓男女的婚戀成功率幾乎達到百分之五十，在中國大陸各種婚戀節目中是非常高的。

這個節目之所以沒有隨著「娛樂化」大潮的退去而退出舞臺，反而至今仍然是上海地區一個重要的高收視節目，正是接受錯位起到的效果：一個原本定位為年輕受眾的「娛樂節目」，恰恰打中了這個城市年輕受眾的實際生活需求特點，成為了「服務類」節目被接受。雖然兩者是大致相同的同一批目標受眾，但目標受眾真正最關注的不是節目的主要內容——嘉賓的素質，因為這些嘉賓能夠成為自己婚戀對象的可能性。娛樂元素這個節目的主要內容，而是節目的次要內容——各種娛樂元素，而是節目希望被人們當作娛樂節目的時候，人們恰恰把它當作服務要內容卻正符合目標受眾的需求，因此，當這個節目被目標觀眾當作了次要因素，而婚戀內容這個節目的次類節目接受了下來，這種接受的錯位使得這個節目能夠長久屹立下來。以至於現在東方電視臺已經明確了自己的定位，乾脆就把這個節目定位為「服務類節目」。

三、主要內容與非目標受眾

產生接受錯位的另一個原因，來自對受眾實際需求判斷的不準確。

當電視製作方進行節目定位的時候，通常會有對受眾的判斷，這個判斷往往是根據各種社會因素對受眾群形成的綜合判斷，但事實上，正因為受眾是一個立體、多元的個體，這些綜合判斷常常因為各種原因是不準確的。原先沒有被定位為目標受眾的受眾群，有時候也能夠完全接受電視節目的主要內容，成為目標受眾。

二○○七年電視劇《士兵突擊》的「意外成功」就是這種情況的一個典型例證。

《士兵突擊》的最初發行並不理想。這是一部沒有一個女性角色，沒有愛情，沒有明星的「三無」電視劇，被人戲稱作「和尚劇」；這是一部軍旅題材的電視劇，卻沒有此前《DA師》、《垂直打擊》等軍旅題材中的現代軍隊高科技演習的大場面，也沒有《歷史的天空》、《亮劍》等電視劇中獲得「大成功」的英雄，而明星、大場面、英雄、愛情甚至多角愛情一直是電視劇收視率的保證，一般情況下人們普遍認為這些因素是觀眾選擇電視劇的主導因素。

與此同時，這部電視劇的內容主體又顯得過於「崇高」而且「傳統」。這部電視劇講述了一個「傻裡傻氣」的特種兵許三多和他的戰友們在軍營中的成長故事，裡面的內容情節、人物角色幾乎完全斷絕了人們在電視劇中看慣了的爭名逐利、勾心鬥角，在軍營這個相對與世隔絕的空間裡，所發生的故事幾乎沒有金錢利益的糾葛，因此，一般演繹故事的基本元素在這個電視劇中幾乎完全看不見。相反，電視劇還構築了多個「理想化」的人物形象和情節、細節。從一開始老馬班長不肯掠人之美，到史今班長以自我犧牲的方式說明許三多完成至關重要的轉變，再到伍六一、高城、乃至白鐵軍等人對許三多無私的幫助，袁朗、吳哲等人對他精神上的幫助和經濟上的援助，乃至馬小帥在選拔場上不領高城的人情為了榮譽主動棄權，從主要角色到次要角色都體現出單純的偉大──而人們對當代人的理解與判斷恰恰是拒絕意義、拒絕崇高、拒絕單純。近年來電視螢屏上不斷走紅的各種速食節目似乎也都印證了這一點，人們通常看到的現實是當代電視觀眾、尤其是青年觀眾寧可去看刺激人們一夜成名願望的選秀節目，而不會喜歡這部歌頌傳統的努力、奮鬥、人生價值的電視劇。

但此劇播出的實際情況恰恰相反。二〇〇六年十二月二十四日《士兵突擊》在陝西省電視臺二套首播，的確收視率平平，此後又於二〇〇七年初在廣東臺、上海臺、西部四省和黑龍江臺的地面頻道播出，反響也是平平。就在這些收視率幾乎要證明此前人們對電視受眾的判斷無誤的時候，恰恰是最被人判斷為「拒絕意義、拒絕崇高、拒絕單純」的青年觀眾群體在網路上開始炒熱了《士兵突擊》。觀眾們在「百度」上開設了「士兵突擊吧」，以網路的方式徹底炒熱了這部電視劇，評價《士兵突擊》的帖子超過七十一萬條，名列所有影視劇排行榜首，引發了互聯網上的收視狂潮。在新浪網上一項名為「美國劇《越獄》與國產軍旅劇《士兵突擊》哪一個更好看」的調查中，《士兵突擊》超越了網上風靡已久的美劇《越獄》，以高達百分之八十五的支持率取得完勝。

據網友自發組織的《士兵突擊》年齡調查顯示，年齡最小的觀眾是十歲的小學生，年齡最大的已過古稀之年，二十～三十歲的觀眾群數量最多，職業分佈廣泛。在傳統的受眾觀念中，二十～三十歲的觀眾群最偏愛的是偶像、愛情、商戰、武俠，人們認為八〇後拒絕價值、拒絕意義、拒絕崇高，完全不屬於這部《士兵突擊》的理想受眾。可偏偏是八〇後們看完這部以意義、價值、崇高見長的作品，頓時覺得「淪陷，完全是一場淪陷」。

《士兵突擊》的意外成功成了二〇〇七年中國電視界一個耐人尋味的現象，這部電視劇用自己的成功向人們揭示了：人們對受眾的分析有可能是錯誤的。原先被排斥在目標受眾之外的受眾，很有可能會成為真正的「理想受眾」。

對受眾的誤判也是多種原因造成的。

根據心理分析，人的意識與潛意識往往是相反的。這意味著，在意識中人們看重機遇，但在潛意識中人們卻可能更認同於執著；在意識中人們羨慕那些靈活、懂得社會生存法則的人，在潛意識中人們卻更傾向那些

不夠聰明的人，並且在內心深處情願相信這些不夠聰明的人同樣可以獲得成功，甚至比那些聰明人獲得更多、更大的成功。電視劇《士兵突擊》中的所有表面環節沒能契合住當代電視受眾意識層面的主要要求，卻恰恰契合了這種具有反智特點的潛意識。

與《士兵突擊》相對應的，是東方衛視在同年推出的電視情景喜劇《萊卡青蛙王子》。《萊卡青蛙王子》是二〇〇七年三月東方衛視推出的一檔由人氣「好男兒」擔任大多數主要角色，以都市青年白領為主要收視對象的青春偶像劇。該劇編導在創作上追求感性層面上的娛樂，在審美上體現了對崇高感、悲劇感、使命感、責任感的放棄和疏離，定位非常明確：徹底告別文化上的精緻，突出「利潤最大化」的製作原則，拒絕承擔任何文化價值和精神內涵。因此，故事強化了年輕一代的無責任感和「不承擔」意識，用世俗夢想和遊戲代替了道德關懷、價值焦慮、誠信、人生困境與責任義務，把娛樂性發揮得淋漓盡致。

二〇〇七年東方衛視為了推動《萊卡青蛙王子》進行了各種很吸引年輕人的造勢活動，除了傳統的開通短信熱線投票外，還以當代年輕人的追星欲為誘餌，開通彩信平臺，讓「好男兒」的粉絲們把自己的照片以彩信方式發送至六六六八八從而收到與偶像的合影彩信，還許諾其中形象氣質最為搭配的合影照片將在本節目中公佈。這種宣傳方式有助於挑動年輕人的各種幻想，可謂為催升人氣以便提高該劇的收視率傾盡了全力。可是，這部電視劇的影響卻非常有限，短暫的熱炒之後就是迅速的銷聲匿跡。

這是一個有意義的反正。不能說《萊卡青蛙王子》在製作之初的觀眾定位不準確，這部電視劇啟用的都是觀眾自行選出來的「好男兒」，故事情節也是不給觀眾造成沉重負擔的輕鬆故事。但是，這樣的定位只順應了人們表層的需求，而沒能進入觀眾的內在需求。它只是把人們當代人的普通白日夢幻了個形式重新包裝之後再拿到觀眾面前——稍微具有理性的觀眾自己都能看到這個夢幻的不切實際。因此，這個看似最符合受眾需求的電視劇卻被受眾鄙棄。相反，《士兵突擊》卻反映出了隱藏在現代人人格中的另外一面，為社會生活中長久戴著

著敏感、虛偽的面具生活的普通人增添了一份信心與亮色，也帶給普通人以希望和平和。也就是說，雖然在現實生活中人們不願意成為老馬、史今、許三多這樣的人，甚至更願意成為成才，但是在潛意識層面，人們仍然嚮往著許三多，不願意接受自己與「成才」之間明顯的關聯，因而，這部讓許三多成功的作品契合了人們潛意識層面的需求，獲取了突出的成就。而《萊卡青蛙王子》這樣的作品放大了人們意識層面的內容——恰恰也是潛意識層面人們拒絕接受的內容。

由此可知，受眾的需求在各個時期不是一成不變的。電視受眾的意識層面和潛意識層面都對電視節目有一定的要求，由於意識內容與潛意識內容的區別，這些要求往往也有很大的區別，但它們也像人類意識和潛意識的關係一樣，不是截然區分的，而是處在一個動態平衡的狀態下。因此在一定的條件下，人們不同層面的需求也是可能轉化的。這就表現為也許在很多情況下人們因為某種電視節目滿足了某種特定需求而喜歡這種類型的電視節目，但是在長時間高頻度的同一種類電視節目的狂轟濫炸下，這種需求被過度滿足，反而會催生出人們潛意識中與之不同、甚至相反的別種要求。喜歡陽春白雪的偶爾也會喜歡下里巴人，喜歡下里巴人的也在渴望著陽春白雪，電視接受的錯位也就總是難以避免。

針對這種接受錯位的現象，人們對現實受眾的分析不能一成不變的，而必須根據各種綜合因素來考量現實的受眾更容易受哪種意識的影響，更需要什麼樣的節目。事實上，從二〇〇七年之前《大長今》的熱播中，已經透露出了人們對「平民」、「勵志」、「堅持」等傳統價值的回歸期待，尤其是《大長今》的故事結局中，女主角不是成為了高高在上的皇后而是成為了成功的女醫生，這足以看出人們對「平民式成功」的渴望；從二〇〇七年「草根名博」、「草根學者」、「草根歌手」等整體流行的「草根」現象中也已經透露出了人們對「草根英雄」的嚮往，《士兵突擊》這麼一個表現「草根人物」通過努力、堅持，獲得「平民式」的成功的故事能夠取得如此轟動的效果，也就不難預測了。

雖然在《士兵突擊》以及其他一些節目中，由於人們意識和潛意識的動態平衡導致的接受錯位造成了意外的成功，但更多情況下，這種錯位現象容易引發電視節目的失敗。一些地方電視臺對農節目不受農民的喜愛就是這種現象的結果。

傳統上，人們認為農民更願意收看與農村有關的電視節目，尤其是能夠幫助農民科學致富的節目。但事實上並非如此，一些完全聚焦在農業科技上的節目並沒有受到農民的熱衷。這是因為長期以來農民被看作觀念落後、資訊閉塞、文化較低、思想保守的人群。在這種定位下，電視媒介常常以資訊傳播主體地位自居，自居「精英」的角色，主動承擔對農民的「啟蒙」的責任，而事實上這「啟蒙」是主觀認定農民需要什麼樣的節目。因此，中國當代的對農節目大多向農民發佈各種科技資訊和致富資訊，期望這些先進農業科學技術能夠幫助農民脫貧致富，而忽略了農民的真正特點和真正的需求。

事實上，農民對電視最主要的需求並不是農業科技。一方面，在中國農村經濟以家庭經營為主的背景下，農民雖然有採用技術提高收入的願望，但是家庭資本的有限性不但使農民很難承擔技術更新的成本，更無力承擔技術投資的風險，很難真正通過農業科技節目完成科學致富的願望。而且，相對於政府主導的各種農業科技站，電視中的各種科技的信任度明顯不高、積極性不大也就完全是可以理解的。因此，電視中提供的科技資訊往往並不是農民們真正需求，因此，農民並不把電視看作與他們現實利益緊密相連的發展工具。事實上，農民看待電視的態度與其他城鎮居民的態度有很多相似，甚至於資訊相對閉塞的農民更把電視作為一個觀察、認識外部世界的視窗，文化生活相對貧乏的農民也更把電視看作了經濟生活的幫助手段，是對農民的真正需求的誤解，出於這種誤解，這些對農節目得不到農民的歡迎也就不足為奇了。

他們都把電視看作為一個提供娛樂的主要管道。忽視農民的這一要求而臆測他們的視窗，

當前電視的從業者大多身處城鎮，文化、收入也通常處在社會的中上層，這使得電視從業者很習慣於用自己的理解來臆測社會其他層面的人群的需求，而不是真正去對各種人群真實的需求「感同身受」。例如，人們常常呼籲電視要符合平民的欣賞需求，要為平民提供能夠讓他們喜聞樂見的電視節目，很多人進而認為充斥電視螢屏的「皇帝」、「格格」、「老闆」遠離人們的現實生活，與平民的實際生活需求無關、與平民的審美需要相背離，不是普通人喜聞樂見的作品。但是，如果細心觀察我們就會發現，街頭小餐館、雜貨店、髮廊裡的普通服務員、小店主最喜歡看的電視劇恰恰是皇帝格格、豪門恩怨，而未必喜歡看下崗工人的酸甜苦辣。究其原因，後者的內容離他們艱辛的真實生活太近，不但不能給他們提供逃避現實生活重壓的空間，反而會一再刺激他們聯想起現實生活中自己真正的煩惱、壓力與苦難，不但得不到休閒浴放鬆，反而會刺激人們的精神，人們出於自我保護的需要反而會排斥這樣的電視作品。相反，那些離現實生活遙遠的豪華場景，可以為電視機外的普通觀眾提供一個真實的幻境，讓人們從中得到娛樂、休息，緩解現實生活中的壓力。所以，精英知識分子常常會指責的別墅豪宅、酒店賓館、高檔寫字樓與娛樂會所雖然脫離現實，卻恰恰是普通的無緣於這些豪華場景的普通受眾好奇、嚮往的，是很多普通受眾藉以代入的真實需要；而認為只有真正反映社會底層真實生活的作品才能夠得到處於底層的弱勢群體真實的喜愛，才能被稱為「貼近群眾」的推斷是站在精英立場來進行的，很多時候只是電視製作者自身所處的社會中產階層良好的願望，而與底層平民的真正需求有一層隔膜。

正是這種隔膜，造成了電視自認為關心農民實際需要的對農節目不受農民和城鎮居民的喜愛。相反，《鄉村發現》、《金土地》等具有娛樂元素的對農節目的主要內容沒能真正傳達給自己的目標受眾，反而被目標受眾之外的受眾接受，這種情況看似是一種的電視接受錯位看似是一種電視接受的錯位，實際上是沒有真正掌握電視受眾的需求，是定位不準確。

四、次要內容與非目標受眾

電視接受錯位的第三種情形是電視節目提供的次要內容成為了目標受眾之外的受眾的關注點。

電視提供的資訊是豐富的，電視製作者除了有意識地針對目標受眾的需求，為本節目／欄目／頻道的主要目標受眾提供相應的資訊和審美價值外，也會在有意識或無意識的層面提供次要內容。從電視作品影響受眾的過程、方向和深度考慮，我們會發現不論電視節目的定位如何，如果它的核心內容和附屬的周邊內容能夠與更廣泛的受眾結合在一起，實現內容相關視的生產時人們容易忽略這些次要內容的意義。只用定位思維去考慮電性，獲得更多的關注。

相反，另外一些節目恰恰可以通過相關性贏得更多的觀眾。這些節目在有明確定位、有明確主要受眾群體的前提下，如果內容、主題涉及的覆蓋面更廣、形式與主題之間也能夠突破傳統的關係，就能夠拓展資訊的相關性，獲得更多的關注。河南電視臺《梨園春》就是由於這個原因而獲得成功的一檔節目。

近年來，戲曲不景氣是一個廣泛的問題，即使中央電視臺的戲曲頻道，收視率排名也列在央視頻道中偏低的位置。但是，河南電視臺的《梨園春》節目卻引發了一個「梨園春」現象。這個欄目的平均收視率在中國大陸省級媒體中位居第一位，而且收視群體遍佈河南、北京、山東、河北、陝西、湖北、安徽、新疆、遼寧、吉林、黑龍江等十八個省、市、自治區甚至海外，每期固定收視人群達一億人左右，綜合收視人數達三億左右。

的最大化，受眾就越容易認同這樣的電視節目。現階段中國電視業最能夠體現這一特徵的就是那些定位過於狹窄的專業欄目、專業頻道從一開始就處於邊緣位置，前面提過，這種情形的發生不是這些欄目沒有找准定位人群，而是為相關性過於狹窄，難以被更多人接受。

之二十五點八五，最高收視率達到三十七點四八％，在觀眾中的滿意度評價也很高，連續幾年收視率在中國百分

一個地方戲曲節目能夠獲得中國大陸性的影響，觀眾群超越了河南地區，廣泛輻射到了方言相通的中國北方各省市甚至方言不通的江蘇、上海等南方省市，對於《梨園春》這麼一個以地方戲曲為主題的電視節目來說，的確是一個值得關注的顯現。

《梨園春》參與衛視臺競爭的主要內容是河南的戲曲資源。河南是個戲曲大省，地方戲非常繁榮，有二百多個專業演出團體，數萬名戲曲人才。《梨園春》主要鎖定的就是豫劇、越調等河南劇種。由於河南話具有中原「中州話」的方言優勢，這個節目得到了同方言區的廣泛認可。與此同時，《梨園春》引入了京劇以及其他地方戲曲劇種，進一步吸引了戲曲愛好者的介入。可見，這個節目的目標受眾非常明確，是以喜愛豫劇的河南觀眾為主體，兼顧其他劇種的戲曲愛好者，戲曲愛好者是它的核心受眾群。

《梨園春》真正的成功在於它新穎的形式。一九九九年，《梨園春》進行了一次改版。改版之後的節目加入的擂臺賽、直播熱線、專家點評、戲迷參與等環節與因素，這是當時其它以中國傳統文化、尤其是戲曲文化節目所沒有的。這些因素是近年來在日益興起的現代流行元素，過去，人們把習慣於以傳統的形式對應傳統的內容，以流行的形式對應流行的內容，《梨園春》卻突破了這種傳統的思維，形成了「流行形式＋傳統內容」的組合，而且成功地調和了二者的關係，沒有讓流行與傳統兩種思維相互衝突，反而借助流行元素培養了一批潛在的受眾群。這些流行的形式最初是以次要內容的方式進入人們的視野，但是這些次要內容沒有與《梨園春》的核心內容產生衝突，於是，隨著次要內容被人們接受，《梨園春》的核心資訊也日益被人們接受。

這種電視接受的錯位充分證明，電視傳播不僅僅要有受眾定位的意識來迎合受眾的需求，還可以通過次要內容的方式來吸引更多人，培養自己的受眾。

第八章
電視生產對電視受眾的審美回應

　　人類認識、掌握規律的根本目的，是為了彰顯人類的實踐能力，體現創造價值，更好地滿足人類生存與發展的需要。通過電視受眾審美研究，深入揭示電視受眾審美心理奧秘，進一步確立電視審美的接受機制，不僅有助於更加全面深刻地掌握電視審美規律，而且將更加有效地促進電視生產對電視受眾做出積極的審美回應。

　　電視生產的審美回應，是指電視生產以受眾審美心理為起點和基礎，遵循電視審美規律，滿足受眾審美需求，提升電視審美趣味，塑造電視審美品格，引領電視審美風尚，建設健康的電視審美文化。

　　電視生產的審美回應是審美創造主體對接受主體審美期待的一種主動應答。只是滿足與體現電視人作為生產主體的審美情趣與審美理想，而沒有以受眾審美心理的滿足為起點和基礎，勢必會遭遇到排斥和拒絕，難以喚起受眾的審美興趣。正所謂「情往似贈，興來如答」，只有電視生產主體與審美主體之間建立起電視審美的應答與迴響，電視審美才可能擁有源源不絕的生命活力。可以說，電視審美回應彰顯著電視生產主體的姿態與立場。

　　電視生產的審美回應是審美創造主體對審美策略的精心設計和有效應用。電視審美文化是一種多元的綜合文化，不同審美主體的審美情趣和喜好，具有鮮明的審美文化傾向性。主流文化強調思想性和藝術性的結合，精英文化則要求獨創性、新鮮，大眾文化追求通俗性、時尚感、可視性。所謂「投其所好」，這意味著電視人

需要根據不同審美文化定位確立相應的審美策略，其效果的優劣，取決於審美策略的精心設計、巧妙應用。因此，電視審美回應體現著電視生產主體的智慧和眼界。

電視審美回應是審美創造主體對電視審美價值的積極引導與建構。審美趣味、審美品格、審美風尚、審美文化，是電視審美價值的基本構成。面對著電視受眾的多元的審美需求，電視生產擔負著提升電視審美趣味，塑造電視審美品格，引領電視審美風尚，建設健康電視審美文化的重要職責。在這個意義上，電視審美回應預示著電視生產主體需要在「引導與迎合」、「適應與滿足」的關係處理上，積極引導和建構合乎媒介傳播規律、電視審美規律的審美價值觀。

第一節　日常化與陌生化：電視審美體驗的基本模式

一、受眾審美體驗類型與電視生產模式

作為電視節目生產與傳播機制中最活躍、最具傳通力的仲介，收視體驗表徵著受眾對電視傳播過程的投入狀態，決定了電視內容傳播品質和效果實現的程度。同理，電視內容審美理想和審美效果的實現，電視受眾審美期待和審美訴求的滿足，也必然是以電視審美體驗為仲介來實現。作為電視受眾收看電視內容時的心理過程，電視審美體驗對於電視生產與接收具有不可替代、不可或缺的重要作用。在這層意義上說，電視生產的直接對象不單單是影像、音響、文字等語言要素，也不單單是人物、故事、情節等內容元素，而是經由螢屏呈現

與傳播的龐大影像堆積的審美體驗，電視堪稱當今最活躍、最深入的審美體驗生產場域。

關於電視審美體驗類型劃分，存在著這樣幾種維度：一種是以電視內容為主體，根據電視內容的審美形態，以優美、崇高、悲劇、喜劇、荒誕等風格來來勾勒電視審美體驗類型予以劃分。另一種是根據電視審美主體的心理活動過程，以感知、想像、情感、理解等要素來勾勒電視審美體驗的發生進程。還有一種是從受眾收看電視的情緒和情感類型為基礎，以人類心理反應的「七情六慾」來界定電視審美體驗的情感基調。比如，中國古代儒家提出了七種情感──「喜、怒、哀、懼、愛、惡、欲」[2]，西方心理學家概括了七種情緒──「興趣、快樂、驚奇、痛苦、恐懼、憤怒、輕蔑」。

成長源於模式，就電視生產而言，為了適應受眾感知的變異規律，電視人創造了一系列有規律的構形手段。當某種構形手段經歷了一定時間篩選後凝結為某種固定化、普遍化的審美規範，就固化為所謂的模式，或曰程式、範本、規制等。與傳統審美創造不同的是，電視生產是天然追求規模化傳播效應的，類型化的生產方式是電視生產的必然選擇。因為唯有如此，電視生產才能達到標準化、規模化的電子複製。「反覆觀看這些實際上是驚人相似的節目，它們的人物塑造及故事線索都具有可預測性，構成了電視的趣味。」[3]從經濟效益看，模式的價值在於可重複性；電視趣味的形成與可重複模式的價值體現：通過內容結構上的相似、相互模仿以及受眾可預見的表現形式，以標準化的重複滿足受眾對於電視內容的套路、發展軌跡與結局的期待與想像。

1　《禮記‧禮運》

2　章柏青、張衛博著：《電影觀眾學》，北京：中國電影出版社，一九九四年，第九一頁。

3　〔美〕隆‧萊博著，葛忠明譯：《思考電視》，北京：中華書局，二○○五年，第二○六頁。

不可否認，上述這些已有認識，有助於我們在審美心理學層面更深地理解電視審美體驗的發生機制與內部構成。但是，如果進一步在模式層面探尋電視審美體驗與電視生產之間的對應性關係，我們就會發現，目前電視審美體驗基本類型與現有電視生產模式之間存在著不同程度的錯位與斷裂。一方面，電視審美體驗的類型分析仍然只是停留在受眾接受的視域內，停留在審美心理的內部解析上，審美體驗類型與生產模式之間互動性不足。另一方面，電視生產模式建立的標準依然是內容與形式的配比關係，受眾的審美需求只能在資訊、文化、娛樂、教育等大類別上有所呼應，而在同一類別中的精確對位、還比較模糊和困難。因此，如何從電視審美心理機制的諸多感性類型中提純審美體驗的本質類型，進而據此形成電視生產的主導路徑和模式，將是電視生產對電視受眾做出審美回應的關鍵所在。

二、日常化與陌生化：電視審美體驗的本質類型

雖然電視受眾包含著不同教育水準、不同文化層次的各階層受眾，但是，從中國當前國情和電視受眾整體狀況來看，電視受眾不僅是大規模，更是普通大眾，也就是所謂的常人。「所謂常人，是指那些天真樸素，沒有受過藝術教育與理論，卻也沒有文藝上任何主義及學說的成見的普通人。他們是古今一切文藝最廣大的讀者和觀眾。」[4]

常人面對著的是這樣一種電視內容：既有電視劇、綜藝節目等虛構類電視節目；也有電視新聞、紀錄片等非虛構類電視節目，還有大量混合著虛構和非虛構的節目。如此多元的複雜內容構成，是否會導致電視受眾的

4　宗白華著：《意境》，北京，北京大學出版社，一九八七年，第一六七頁。

心理接受機制是產生諸多差異？作為以接受為前提的傳播活動，電視受眾的審美接受心理直接影響著電視生產。

明確了這個前提，那麼，常人收看電視的心理機制具有什麼基本特徵？研究發現，常人接受藝術作品時存在

著一種矛盾的心理：「常人要求的文學藝術是寫實的，是反映生活得體驗和憧憬的。然而這個『現實』卻須

籠罩在一幻想的詭奇的神光中」。再有，這些常人是以什麼樣的心態和標準去衡量文藝作品呢？「常人真能瞭

解和愛好的藝術，是那接觸到他生活體驗範圍內的生命表現。」

這說明，作為常人的普通受眾，他們對於電視節目的審美接受是遵循著這樣一種規律，第一，電視節目

傳達的內容、情感要與他們的生活經驗、生命體驗相契合。有了這種契合與共鳴，觀眾才能具有心裡接受的可

能。當然，只有熟悉的生命體驗顯然還是不夠的，所以，第二，觀眾還是懷有求新的心態，希望具有獨特性、

極致性，以滿足日常生命體驗所不能企及的。比如對於電視劇的需求，為什麼會劇情至上，故事要大於場面，

就是如宗先生指出的，觀眾對於內容的關注要大於形式。

一方面是尋求熟悉和認同，另一方面是喜新厭舊，追求新奇。人類，作為所有藝術接受的受眾，接受心態

就是這樣一種矛盾的統一體。這一點，已經被心理學的研究證實——「只有那些與他們熟悉的事物有所不同，

但是又可以看得出與他們有一定聯繫的事物，才能真正吸引他們。這就是說，只有那些不是與心中的圖式完全

雷同和完全無關的形式，即與內在圖式具有一定差異性的圖式，才能引起人的敏銳的知覺。」

電視受眾這種既要求新鮮又追求熟悉的矛盾審美心理，在具體的電視審美體驗中，區分為兩種本質類型：

5 同1，第一六九頁。

6 同1。

7 騰守堯著：《審美心理描述》，成都，四川人民出版社，一九九八年，第五七頁。

一種是在趨同性審美心理指引下，追求貼近性與熟悉性，構成了日常化的審美體驗模式；另一種是在求異性審美心理指引下，追求新鮮、奇特、不尋常，構成了陌生化的審美體驗模式。日常化與陌生化，形成了電視審美體驗的兩大本質類型。所以，電視生產的審美創造，一方面不能離開生活真實，高度真實；另一方面還要不斷地提供新內容、新感覺、新體驗、具有新奇的吸引力。這種日常化和陌生化的矛盾統一體。貼近生活和製造驚奇，對於電視審美創造產生了直接的影響和制約。

三、日常化與陌生化的理論來源與概念辨析

應該說，日常化與陌生化的這一對審美體驗的基本範疇，並不是電視審美所獨有的，而是人類審美體驗的一種本質類型，有著豐富的理論來源，也存在駁雜的概念，需要加以辨析和闡釋。

（一）日常化的審美體驗

本書曾在第一章專門論述過電視審美的日常性屬性，指出電視審美體驗的日常化本質屬性，並沒有對日常性與日常化的理論來源進行梳理和表述。實際上，日常化是具有豐厚理論來源的哲學範疇和美學範疇。

作為人類生存的自然狀態，日常生活維繫著人類衣食住行的生存需要，見證著人類生老病死的自然過程，日復一日，年復一年，「它那特殊的質也許就是它缺乏質。它可能是那不為人注意、不引人注目、不觸目驚心之物」[8]。或許正是因為日常生活的平淡無奇、重複持續、習以為常、細碎瑣屑，所以，在二十世紀以前，與宗

8　〔英〕本·海默爾著，王志弘譯：《日常生活與文化理論導論》，北京，商務印書館，二〇〇八年，第五頁。

教的精神世界、藝術的審美世界以及科學的認知世界相比，作為世俗世界存在著的日常生活，長期徘徊在人類視野的邊緣，被看輕、被忽視。

其實，早在人類剛剛進入二十世紀，日常生活就從邊緣置換到了中心，成為西方哲學與美學研究關注的焦點，黑格爾、胡塞爾、海德格爾、韋伯、哈貝馬斯、列斐伏爾、赫勒、瑪律庫塞、阿多諾、本雅明、盧卡契……，幾乎所有著名的哲學家和理論家都曾對日常生活闡發哲思，作出理論回應，形成了日常生活的基本理論體系，這就是二十世紀影響深遠的「日常生活轉向」。

近些年，隨著審美文化的興起，審美與日常生活的邊界不斷移動與消融。審美生活日常化與日常生活審美化的雙向位移與滲透，深刻影響了當代藝術和文化的生存與發展，更導致了當代人類審美活動在本體論層面發生質的轉換。在這樣的語境下，日常化和日常生活開始被越來越多地提及與關注。

什麼是日常生活、日常性，其本質是什麼，如何改造日常生活？這一系列核心問題在諸多理論家們的沉思中構成了日常化的問題史。我們無意條分縷析地梳理這一浩繁的問題史，而是從界定「日常化」這一概念的需要出發，希望廓清作為日常化的母體，日常生活是如何規定了「日常化」體驗的本質和屬性？

1 日常生活的概念界定

法國哲學家列斐伏爾認為，「日常生活，從某種意義上說是剩餘的，通過分析把所有獨特的、高級的、專門化的、結構的活動挑選出來之後所剩下的，就被界定為日常生活」。[9] 顯然，在列斐伏爾看來，日常生活意味著平庸的、低級的、在總體性上呈現著持續的重複性。

9 周憲主編：《文化現代性與美學問題》，北京，中國人民大學出版社，二○○五年，第六三頁。

「日常生活通常是指世俗的、習慣的和常識的，且支撐和維繫著我們每天生活之脈絡的慣例行為」。在費瑟斯通看來，日常生活具有一種「理所當然性（taken-for-grantedness）」，意味著個體對一種來自實踐慣例的遵從和接受。

赫勒分析了日常生活本質的特徵，「日常生活具有重複性，是以重複性思維和重複性實踐為基礎的活動領域。日常活動具有自在性，是以給定的規則和歸類模式而理所當然、自然而然地展開的活動領域。再次，日常生活具有經驗性和實用性」。因此，我們日常生活的本質特徵可以歸納為：日常生活是一個重複性思維和重複性實踐佔據主導的領域，是一個依靠習慣、經驗和傳統維持的領域，是一個強調生命個體感性生存的領域。

2 日常生活的兩大理論流派

在對日常生活本質的認識中，形成了兩大理論流派：

一種是壓抑派，代表人物是韋伯、海德格爾、阿多諾等人，壓抑派更多的是看到了日常生活的異化和壓抑。韋伯以「鐵籠子」為喻來指稱現代日常生活的壓抑和禁錮；海德格爾認為，日常生活是異化和沉淪的，人只有擺脫了失去本真本質的「常人」狀態，才有可能「詩意的棲居」。

另一種是批判派，以胡塞爾、盧卡契、赫勒、列斐伏爾、海默為代表。他們的可貴之處在於，不僅看到了日常生活的異化和壓抑之處，而且肯定了日常生活中蘊藏著否定和顛覆的力量。胡塞爾提出回到日常生活世界，「最為重要的值得重視的世界，……是通過知覺實際地被給予的、被經驗到並能被經驗到的世界，即我們

10　〔英〕邁克・費瑟斯通著，楊渝東譯：《消解文化——全球化、後現代主義與認同》，北京，北京大學出版社，二〇〇九年，第七六頁。

的日常生活世界」。[11]

由此，我們可以看出，不論是壓抑派，還是批判派，思想家們的共同看法是，日常生活「是對特異的、富有個性和創造性生活的剝奪，現代日常生活趨向於平均的、規範的和循規蹈矩的狀態」。[12]

3 日常化的多重含義

日常性、日常化就是在這樣的時代語境中，從日常生活的母體中孕育而出的現代概念。在霍爾看來，日常性是平民主義的要素之一，是「對日常生活的關注，大眾階層的日常生存」。[13]關於日常化，先賢們在對日常生活發表見解的時候，並沒有對這一概念進行界定和辨析。其實，日常生活的多義性賦予了日常化的多重內涵。

作為一種日常經驗的日常化，指的是以生命個體為核心，在生活實踐基礎上形成的穩定認知系統，具有強烈的經驗認同性、習慣性和自在性。應該說，人類首先通過日常化經驗確認自身的存在，因此，日常化維繫著日常生活的平穩與恒定，傳遞出一種安定和安全感，強化著對生活秩序的遵從。

作為一種藝術經驗，或者審美體驗的日常化，有兩種理解：第一種在傳統藝術領域中，日常化意味著生活化、熟悉化、通俗性。對於那些偉大的藝術作品，「通俗性並不妨礙它們本身價值的偉大和風格的高尚，境界的深邃和思想的精微。所奇特的就是它們並不拒絕通俗，它們的普遍性，人間性造成它們作為人類的『典型的文藝』。」[14]這裡，日常化指的是像日常生活一樣自然、熟悉、貼近，現實主義、寫實主義，繪畫中的印象派都

11 〔德〕艾德蒙德·胡塞爾著，張慶熊譯：《歐洲科學危機和超驗現象學》，上海，上海譯文出版社，一九八八年，第五八頁。

12 周憲著：《審美現代性批判》，北京，商務印書館，二〇〇五年，第三八九頁。

13 〔英〕斯圖爾特·霍爾編，徐亮譯：《表徵：文化意象與意指實踐》，北京，商務印書館，二〇〇三年，第一〇三頁。

14 宗白華著：《意境》，北京，北京大學出版社，一九八七年，第一六六頁。

是突出生活化的，因此在傳統藝術理論中，「生活是藝術的源泉」長期擁有至高無上的尊嚴。第二種是在現代藝術觀念中，日常化指的是平常性、平面化、無深度，意味著習以為常、可重複的、習慣性的。從解構主義立場看，日常化是一種對藝術化的反撥，從塞尚的便壺開始，現代藝術通過直接取材日常生活來達到拼貼重寫生活的目的。

（二）陌生化的審美體驗

1 陌生化的理論淵源與脈絡

眾所周知，陌生化是俄國形式主義所提出的重要理論主張，在西方現代文藝理論中產生過深遠的影響。所謂「常事不書」，陌生化顯然是對日常化而言，是對日常生活、日常經驗、日常體驗的改變、創新，在形式主義看來，藝術的本質就是陌生化。

但是，如果梳理陌生化的理論淵源，俄國形式主義並不是陌生化的原創者，早在亞里斯多德時期，亞氏在論述悲劇和史詩劇時提出了「驚奇給人快感」[15]，驚奇感使觀眾從情節的「突轉」和「發現」中獲得不尋常的審美體驗，這實際上就是陌生化。從此，驚奇感成為西方文藝理論中非常重要的一個詩學傳統，綿延不絕。

「眾所周知的東西，正因為它是眾所周知的，所以根本不被人們所認識。」[16] 在形式主義大張「陌生化」旗幟之前，美學大師黑格爾對驚奇感的本質意義和發生的理論先導，「藝術家的使命在於能找出兩件

15 〔希〕亞里斯多德著：《詩學》，載於伍蠡甫等主編《西方文藝理論名著選編》，北京，北京大學出版社，一九八五年，上卷，第八五頁。

16 張黎編選：《布萊希特研究》，北京，中國社會科學出版社，一九八四年，第二〇五頁。

最不相干的事物之間的關係，在於能從兩件最平凡的事物的對比中引出令人驚奇的效果。」[17]他將對於驚奇感的追求和維持視為藝術創造的根本動力。可以說，黑格爾對於驚奇感本質的理解直接影響了什克洛夫斯基陌生化理論的形成。

代表陌生化理論高峰的有兩大流派，一派是以什克洛夫斯基為代表的俄國形式主義所提出的陌生化理論，另一派是德國戲劇家布萊希特提出的「陌生化」戲劇改革主張。同一面旗幟下，他們提出了各具特色的理論主張。

2作為藝術本體論的陌生化：俄國形式主義的理論主張

一九一六年，什克洛夫斯基發表了俄國形式主義最重要的理論文章《作為手法的藝術》，在文藝理論史上第一次提出了「陌生化」的理論觀點：「那種稱之為藝術的東西的存在，就是為了要恢復生動感，為了要感覺事物，為了使石頭更像石頭。藝術的目的就是提供一種對事物的感覺即幻象，而不是認識；事物的『陌生化』程式，以及增加感知的難度和時間造成困難形式的程式，就是藝術的程式，因為藝術中的接受過程是具有自己目的的，而且應當是緩慢的。；藝術是一種體驗創造物的方式，而在藝術中的創造物並不重要。」[18]

從以上主張中可以看出，俄國形式主義提出陌生化的初表是為了打破人們習以為常的經驗模式，「事物經過數次感知，開始為認識所接受：事物擺在我們面前，我們知道它，但是卻對它視而不見」[19]，這就是所謂的

17 〔法〕巴爾扎克著，《論藝術家》，載於伍蠡甫等編：《西方文藝理論名著選編》，北京，北京大學出版社，一九八五年，第一〇〇頁。

18 〔蘇〕什克洛夫斯基著：《作為手法的藝術》，載於程正明，曹衛東主編《二十世紀外國文論經典》，北京，北京師範大學出版社，二〇〇四年，第三〇頁。

19 〔蘇〕什克洛夫斯基著：《作為手法的藝術》，載於程正明，曹衛東主編《二十世紀外國文論經典》，北京，北京師範大學出版社，二〇〇四年，第三二頁。

自動化——「動作在變為習慣的同時也就成了自動的」。而藝術的功能就在於最大限度地把言辭「突出」（解釋：即使其十分明顯）。突出是「自動化」的反面，即是說，它是一種行為的反自動化。一種行為的自動化程度越高，受意識支配的成分就越少。突出的比例越大，受意識支配的程度就越高。客觀地說，自動化使一事件程式化，突出則意味著對這種程式的破壞，應該說，儘管俄國形式主義有著鮮明的「為陌生而陌生」的機械傾向，但是不可否認他們的理論貢獻在於割斷了從亞里斯多德以來一直固守的「藝術對生活的模仿和再現」，其實質是通過一種反常、甚至是艱澀極端的形式，促使受眾從平淡無奇的日常生活中，從習以為常的審美體驗束縛中解脫出來，煥發出新感性、新體驗。所以說，俄國形式主義的陌生化理論具有藝術的本體論的價值和意義。[21]

3 作為藝術認識論的陌生化：布萊希特的戲劇改革

在俄國形式主義之後，二十世紀三十年代，德國著名戲劇家布萊希特又一次亮出了「陌生化」的戲劇改革旗幟。

從出發點來說，布萊希特與俄國形式主義不同的是，他是想要強化戲劇的認識和批判社會的功能，改變資產階級話劇誘發的觀眾共鳴和沉醉。而打破這種共鳴狀態的手段和審美策略就是間離效果，也就是陌生化。所謂間離效果，「就是一種使所要表現的人與人之間的事物帶有某種觸目驚心的、引人尋求解釋，不是想當然的

20　〔蘇〕什克洛夫斯基著：《作為手法的藝術》，載於程正明，曹衛東主編《二十世紀外國文論經典》，北京，北京師範大學出版社，二〇〇四年，第三〇頁。

21　〔捷〕穆卡洛夫斯基著：《標準語言與詩的語言》，載於程正明，曹衛東主編《二十世紀外國文論經典》，北京，北京師範大學出版社，二〇〇四年，第一三一—一四頁。

和不簡單自然的特點」。在布萊希特看來，陌生化效果（V-Effekt）不僅是一種藝術手法，更是一種認識論：「陌生化的反映是這樣一種反映：對象是眾所周知的，但同時又把它表現為陌生的」。至於如何達到間離效果，布萊希特認為「對一個事件或一個人物進行陌生化，首先很簡單，把事件或人物那些不言自明的、為人熟知的和一目了然的東西剝去，使人對之產生驚訝和好奇心」。從中，我們可以看出從黑格爾到布萊希特的理論接續，也就是人們常說的「生活中不是缺少美，而是缺少發現美的眼睛」，善於發現，善於借助藝術手法，打破人們對審美對象的固化認識，去日常化，形成一種新質的審美體驗，是布萊希特陌生化裡理論的精義。

在以上對陌生化理論進行梳理的過程中，我們可以發現，以藝術手法創新為起點的「陌生化」的生命力和價值，貫穿了整個西方藝術史的發展進程，成為推動藝術本體論、認識論以及批判論創新的重要理論。概括起來，陌生化的多重含義包括：第一種是作為藝術手法的陌生化。「在結構層面適應了公眾對震撼式效果（驚奇）的慾望。新異性成了一種有意製造的效果。」自亞里斯多德肇始，俄國形式主義認為陌生化是藝術的本質。第二種是作為藝術本體論的陌生化，布萊希特認為，陌生化是一種間離效果。第四種是作為藝術自律性表徵的陌生化，如瑪律庫塞的「解放美學」、阿多諾的「否定美學」、本雅明的「震驚美學」等。

22　〔德〕貝・布萊希特著，丁揚忠等譯：《布萊希特論戲劇》，北京，中國戲劇出版社，一九九○年，第八三頁。

23　〔德〕貝・布萊希特著，丁揚忠等譯：《布萊希特論戲劇》，北京，中國戲劇出版社，一九九○年，第二二頁。

24　〔德〕貝・布萊希特著，丁揚忠等譯：《布萊希特論戲劇》，北京，中國戲劇出版社，一九九○年，第六二頁。

25　〔德〕彼得・比格爾著，高建平譯：《先鋒派理論》，北京，商務印書館，二○○二年，第一三三頁。

我們的理解，陌生化，對於創作者而言，是一種藝術手法的使用，體現藝術創造性與審美化；對於作品而言，是一種藝術效果的追求；對於受眾而言，是一種審美體驗，具有獨特性、差異性的新鮮感受。

（三）日常化與陌生化審美體驗的辯證關係

「通過相同性的背景才能看出差異性。我們把相同性看成是通過差異性而始終堅持的某種東西。要認識到這兩者中的任何一方，我們都需要它的對立面。」[26] 日常化與陌生化是連續和中斷的關係：日常化是連續的，而陌生化是一種中斷，與已有形成差異和落差，是對立與統一的矛盾辯證關係。日常化與陌生化，構成了人類經驗中的最基本的矛盾統一體。

1.互相需求。日常化需要陌生化的介入、中斷和促進，陌生化需要日常化的映襯和支撐；彼此依存，不可或缺。只有日常化體驗，審美將不再具有吸引力；只有陌生化體驗，審美會脫離生活的軌跡。它們互相形成了形式主義所說的「前景和後景」。應該說，日常化是常態的，陌生化是非常態的。為了打破日常化的平淡，需要陌生化的衝擊和震驚，帶來瞬間的分散與中斷，這樣，重新建立起來的連續才更具強化意義，從而促使日常化經驗獲得螺旋式上升的提高。

2.互相制約。日常化審美體驗具有很強的慣性，強調的是重複性思維，同一水準的不斷重複產生類似條件反射的習慣和適應，受眾無需深度投入，雖然心理狀態處於一種適應型的消極狀態，但是可以較為輕鬆地接受。陌生化審美體驗強調的是創造性思維，不斷產生新鮮的感受和體驗，具有較強的吸引力和接受

26 〔美〕諾曼·N·霍蘭著：《文學反應的共性與個性》，載於〔美〕阿恩海姆等著，周憲譯：《藝術的心理世界》，北京，中國人民大學出版社，二〇〇三年，第四三頁。

的阻力，需要調動受眾較為積極的心理狀態。所以，日常化是對陌生化的平衡和限制，陌生化是對日常化的顛覆與超越。

3 互相轉化。日常化是一種平衡，規則與秩序；陌生化是一種失衡，打破了秩序與規則。正是日常化與陌生化構成了人類審美經驗的連續性。任何經驗起初都是陌生的，日久就習以為常，形成一種規制和模式，繼而新的經驗打破日常化，以新的陌生化延續螺旋上升的發展軌跡。如同流行與經典，任何一種藝術手法或模式剛亮相，總是帶來很高的新鮮度；隨之眾多模仿者以及大規模的生產與傳播，受眾的感受隨之歸於平靜與日常。所以說，人類的每一次經驗過程都是始於陌生，終於日常，互相轉化。視覺文化時代，在電子傳媒時代，電視日常化和陌生化審美體驗的轉化速度正在越來越快。

第二節　日常化與陌生化：電視生產審美效果的兩條路徑

對應著電視審美體驗的兩種基本類型，電視生產相應地形成了以追求日常化審美效果和陌生化審美效果的兩條基本路徑。

從思維向度看，日常化與陌生化的路徑代表了電視節目生產過程中不可偏廢的兩種思維方式：求同與求異。日常化路徑遵循的是求同思維，它注重節目審美體驗與受眾日常經驗、已有收視經驗的同構和對接，適應受眾接受心理的歸屬與認同感，以通俗化的方式引導受眾跨越審美體驗中的接受阻力。而陌生化路徑遵循的是求異思維，它注重節目審美體驗與受眾日常經驗、已有收視體驗的異構與落差，滿足受眾接受心理求新求變的新異感，以陌生化的方式推動和修正受眾接受的收視期待，從而實現對節目審美體驗創新的認同。

從功能訴求看，追求熟悉的日常化路徑與追求新意的陌生化路徑似乎背道而馳，實際上都是「生活真實感」這一電視傳播本質的變體。日常化路徑是借助逼真性，近距離，甚至零距離地逼近日常生活，原生態地呈現日常生活，以熟悉、貼近的收視體驗直接形成了生活真實感。而陌生化路徑是借助假定性，不同程度地疏離日常生活，創造性的表現日常生活，以陌生感、距離感、新鮮感的收視體驗間接地形成了生活真實感。兩者最終都創造出一種基於螢幕現實的「生活真實感」。

一、日常化審美效果的基本路徑

日常化審美效果，是指以逼真性為基礎，還原生活原生態、回歸日常生活，追求不事雕琢，不著痕跡的「自然」之感，是求同思維的呈現。

（一）日常化審美體驗的基本原則

從其效果追求看，生活化的效果追求意味著最核心的問題是如何縮短節目與受眾之間的審美距離。拉近時空和心理距離，是這一生產路徑的基本方向。其基本原則是相關性原則。

相關性原則是指節目內容與受眾的心理需求、日常生活產生關聯性，達到日常生活經驗和審美體驗、當下審美體驗和以往審美經驗的同一和貼合，由此產生熟悉感和親近性。所謂三貼近——貼近實際、貼近生活、貼近群眾，歸結為一點，就是產生相關性，避免產生距離感、疏離感，這就要求「從生活中來，到生活中去」，強調生活是藝術的源泉，藝術應該為生活服務。借用這種表述，從生活中來，意味著從生活中發現、選取與普通大眾的生活有關聯的題材內容；到生活中去，意味著即使那些與日常生活關聯不緊密的題材，也可以通過

「貼近生活，回到生活」的方式，實現生活化、通俗化。體現為地域上的接近性、時間上的當下性、規模上的普遍性等。

（二）日常化審美體驗的基本方式

還原與同構：逼真性指的是電視內容要真實地呈現生活，達到生活真實感。逼真性賦予日常化審美體驗以真實的力量。如何達到逼真性？主要是通過還原和同構。還原是直接呈現，通過非虛構的手段，以紀實為主要方法，形成了電視螢幕現實對於生活的高度逼真，忠實於生活原貌，還原原生態。同構是按照日常生活的邏輯來實施同質同構，或異質同構，儘管是主觀表現的，但是依然真實地傳達生活的場景與氛圍，真實的展現生活中人的生存、人與人的關係。兩者的共同之處在於，越少痕跡越好，人為加工的痕跡越少越好。雖然都是一種假定，但卻是一種不事雕琢，不著痕跡的「自然」。

簡化和稀釋：簡化和稀釋是根據傳播對象的已有知識水準、已有收視經驗，對傳播內容進行刪繁就簡的處理，使得受眾能夠調動已有經驗基礎，方便認知和接受。當然，簡化和稀釋並不意味著都是淺入淺出，它的前提是題材本身具有足夠的容量和分量。「有效傳播的一個秘密是把一個的語言保持在聽眾能夠適應的抽象程度上的能力，以及在抽象範圍內改變抽象程度的能力，以便在具體的基礎上談論比較抽象的內容，使讀者或聽眾能夠不感困難地從簡單熟悉的形象轉到抽象的主題或概括上來，並在必要時能夠再回到原來的形象上去」[27]。通過形象對抽象的內容進行稀釋、簡化，轉換為生活經驗可以感知，常識可以解釋的內容，這就是形成日常化效果的基本方法。

[27]〔美〕威爾伯‧施拉姆 威廉‧波特著，陳亮等譯：《傳播學概論》，北京，新華出版社，一九八四年，第九八—九九頁。

二、陌生化審美效果的基本路徑

電視陌生化，是指通過疏離、對生活進行提純和變形，超越日常生活，就是對日常生活進行假定和變形，從而改變、創造新的收視體驗和經驗。

那麼，電視是如何產生陌生化效果和體驗的呢？

1 重構時空關係，呈現出新奇性

新的媒介，帶來了對世界的新的尺度。這種改變必然是一種新的感知方式的形成，這是一種技術的能力。

電視的陌生化效果在於對現實的一種介入，這種「闖入」產生的陌生感與其他藝術形態的陌生感的差異，恰如本雅明用外科醫生和巫醫所作的比擬：「巫醫與病人保持天然的距離，可是——借助他的權威性——又擴大了這種距離；而外科醫生則相反。他——通過深入到病人內部——大大縮小了與病人的距離，而——隨著他的手在病人器官中的謹慎操作——又多少擴大了這種距離。」[28]

究其根本，電視的陌生化一方面來自電視語言的技術呈現，「特寫鏡頭延伸了空間，慢鏡頭則延伸了運動。使用放大鏡，並不單單為了看清楚『反正』看不清楚的事物，而是要使該事物的全新構造呈現出來，同樣道理，慢鏡頭所顯現的並非只是人所共知的運動主題，而是在這些熟悉的主題中發現完全陌生的運動主題。」[29]

28　〔德〕W·本雅明著，王才勇譯：《機械複製時代的藝術作品》，杭州，浙江攝影出版社，一九九三年，第七一頁。

29　〔德〕瓦爾特·本雅明著，王炳均譯：《經驗與貧乏》，天津，百花文藝出版社，一九九九年，第二八四頁。

另一方面，蒙太奇的語法規則。作為電視語言的基本語法，蒙太奇將生活的場景進行有機分解，按照一定的法則再重新接起來，因此，電視對於生活中令人熟悉的場景就具有新鮮和陌生感，創造了無法想像的觀看方式。「這種資訊在什麼樣的情況下為我們所熟悉，又在什麼情況下是陌生的呢？當它作為一種表象呈現在銀幕上的時候，當它作為一種司空見慣而不再被注意的經驗時，它是我們所熟悉的。然而，即使是最常見的經驗，一旦分解為元素，它就變得陌生了。所謂陌生的東西就是耐心的觀察過程和無法在籠統的整體中看到的一個過程的各個細部。所謂陌生的東西，就是獨特具體的物質細節……，所謂陌生的感性事實、與形式對立的結構、與平靜對立的衝突和貌似平凡的場景所具有的張力。一言以蔽之，所謂陌生的東西，就是與無序現象對立的內在規律。」[30]

2 陌生化審美效果的基本原則

陌生化差異性原則指的是與受眾的已有心理期待和預知產生落差，陌生就是去熟悉化，將平常的外衣剝去，露出不為人知的新質，所謂揭秘。

差異性原則主要體現為對獨特性的追求。常言道：「人無我有、人有我優、人優我特、人特我轉。」說明獨特性是差異性的本質。獨特意味著唯一、稀有、不可替代，有三種含義，一是獨特的節目題材、資源。獨家新聞、獨家材料，意味著節目資源的稀缺性和極致性，這可以稱之為先天優勢。二是獨特的開發加工能力，指的是對材料進行處理加工時的獨特視角和方式。在媒體觸角如此發達的今天，要想擁有獨家資源，難度很大，最終引領創新獲得競爭優勢的，往往是在獨家開發加工的能力。「篩選事實的『標準』、展現事實的角

30　〔匈〕伊萊特‧皮洛著，崔君衍譯：《世俗神話——電影的野性思維》，北京，中國電影出版社，一九九一年，第一一一頁。

度、解讀事實的邏輯和方法、組合事實的結構。」[31]三是獨特的個性。個性很難被替代,比如主持人,像《南京零距離》的孟非、《傳奇故事》的金飛、《阿六頭說新聞》中的阿六頭,都是獨具個性化的主持人。

3　陌生化審美體驗的基本方式

美學大家朱光潛先生曾對「距離化」提出了幾種基本形式:「一空間和時間的遙遠性;二人物、情境與情節的非常性質;三藝術技巧與程式;四抒情成分;五超自然的氣氛;六舞臺技巧和佈景效果」。[32]這無疑對於電視生產的陌生化效果是有啟示的,陌生化審美體驗的基本方式包括時空陌生化、人物形象的陌生化、故事情節的陌生化、表現手法的陌生化、場景情境的陌生化等。

改寫經驗:就是對人們熟視無睹、已經習以為常的題材、經驗、傳統進行有意識的修正、偏離、倒置。改寫最極致的是顛覆。反其道而行之,打破傳統,比如戲說體,對於歷史上的人物和事件,按照現代人的習慣加以編織,其中既有像《還珠格格》、《戲說乾隆》這樣的敷衍成篇,也有像《武林外傳》這樣的後現代拼貼,還有綜藝娛樂節目中對傳統文藝欣賞的顛覆,以互動方式進行文娛。

改變規則:根據社會大眾的心理需求調整和改變節目播出和製作的規則,尤其是受眾參與的規則,就容易聚焦社會的注意力資源,產生陌生的新鮮感。像平民選秀節目之所以能一夜間紅遍中國大陸,關鍵是「在遊戲規則方面進行了適應這種社會時勢改變的革命性改造,讓觀眾的意志、情感和話語表達有了一個可以展開的平臺和對象,營造了一種『我在現場』的感覺,因此,這種遊戲規則的魅力在於造就了受眾和超女之間的互動和

31　喻國明著:《傳媒的「語法革命」:解讀Web2.0時代傳媒運營新規則》,廣州,南方日報出版社,二○○七年,序言第二頁。

32　朱光潛著:《悲劇心理學》,合肥,安徽教育出版社,二○○六年,第三一一三八頁。

第三節　日常化與陌生化之變：電視生產審美效果的四種範本

參與，改變了過去觀賞式的傳受關係，並且突破了以往單一化的審美標準」。[33]

上述電視生產審美效果的兩條路徑，只是為了便於區分而作出的基本劃分，應該說，極端的日常化或陌生化效果雖然存在，但並不是螢幕上電視內容的主流和主要構成，也不是電視生產的常態。大多數的電視生產是在日常化和陌生化的兩極之間擺動，或偏向日常一些，或偏向陌生一些。因此，如何將這種偏移合理地控制在一個恰當的「度」內，形成「熟悉的陌生人」、「似曾相識」、「他鄉遇故知」般的既陌生又熟悉的最佳狀態，恰恰是電視生產與傳播的藝術所在！

從採集─加工─呈現這三個電視節目製作的基本環節來看，並不一定都是熟悉的、生活化的題材才能讓受眾感到日常化；陌生的題材經過生活化處理，同樣能夠達到日常化效果；產生陌生化體驗的也不一定就是聞所未聞的事件，來自生活的原生態常常也有新鮮感。換言之，以日常化為主，並不意味著排斥陌生化的元素；以陌生化為主，也不意味著缺乏日常化的構成，常常是你中有我，我中有你。正是電視內容在題材、內容的屬性與效果之間存在著正向或反向差異，才為日常化和陌生化的合理偏移提供了空間。所以，從生產一端的題材選擇與內容處理，到接受一端的審美體驗，日常化與陌生化可以形成四種基本範本：日常化題材，可以形成日常──日常化，日常──陌生化兩種範本組合；陌生題材，可以形成陌生──日常化，陌生──陌生化兩種範本組合；陌生題材，可以形成陌生──陌生化，陌生──日常化的兩種範

[33] 喻國明著：《傳媒的「語法革命」：解讀Web2.0時代傳媒運營新規則》，廣州，南方日報出版社，二〇〇七年，第二七頁。

本組合。

需要指出的是，第一、四種範本是從電視生產的實踐中提煉概括出來的基本模式，沒有、也不可能涵蓋當前電視所有的生產線條，是相對客觀的理論模型，而不是絕對全面的終極定論。第二、四種範本之間並沒有絕對的優劣高下之分，每一類範本都有成功的典範，都有取得最佳傳播效果的可能。關鍵在於生產者如何量體裁衣，依據電視受眾的審美心理，選擇最恰當的生產範本，最合適的，也就是最佳的。

一、日常題材的兩種效果範本

日常題材指的是為受眾所熟悉的、或直接來自現實生活的選題和內容，具有普遍性與濃郁的生活氣息。

（一）日常題材——日常化效果

表面看來，從日常題材似乎不需要加工，直接呈現就可以達到日常化效果。日常化效果進行加工處理，保持生活氣息，直接呈現，原生態紀錄。選取生活中看似日常，實則新鮮的內容，感覺好像身邊人、身邊事。充分體現了電視逼真性、客觀紀錄，體現著創新者發現生活的眼力和智慧，以一種真誠的質感打動觀眾，吸引觀眾。

古人所推崇的藝術創造筆力的境界在於「不著一字，盡得風流」。這一模式的難點在於如何保有題材原先的材質、風格、特質，淡化加工痕跡，卻又能在平淡中顯出不凡，顯示出吸引力與可視性？

最能代表這一範本的是紀錄片，它依靠的是生活本身的魅力來吸引、打動觀眾。紀錄將鏡頭對準平凡的小人物，選取他們日常生活中的時光片段，儘量完整的呈現給觀眾，長鏡頭、同期聲、客觀表現，「攝影機從來

沒有如此直接和真實地反映生活。紀錄片語言本身在那個年代對我們的好奇心是一種滿足。」如果用一句話來概括電視生產日常化效果的本質，就像《生活空間》的宣傳語：「講述老百姓自己的故事。」紀錄片是需要講故事的，但是，這種講述不以情節取勝，而是以生活中的原生態產生力量，生活中的無奈、波折、對抗，包括在時間之流中的波瀾不驚。因此，很多時候，紀錄片首先突出的主體和對象是普通老百姓——電視最主要、最重要的受眾，貼近這一目標對象的需求和心理，通過展示生活、發現生活，確認「自己」存在與歸屬的認同感。[34]

回頭看，以《南京零距離》為代表的民生新聞的成功，關鍵就在於「零距離」。不可否認，在民生新聞之前，中國電視新聞的格局是由時政新聞、財經新聞、文體新聞、社會新聞構成。什麼是社會新聞？那些沒有歸到時政、財經、文體新聞類別中的「其餘」是也。不僅比例較少，而且關注的是社會，不是民眾與民生，個體、個性化的內容很少出現；即使出現，也是作為典型人物、典型事件來報導。民生新聞的突破在於，將現場直接呈現，直接呈現市民身邊正在發生的新鮮事，鏡頭中的人物和事件都是瑣碎小事。民生新聞的本體從面向群體、普遍存在的公共服務性話題轉向關注民生個體生存，就與受眾建立起了相關性，與生活經驗形成了對接。「新聞利用它們的形式把新鮮或新奇的事件置入熟悉的框架之中；新聞故事的熟悉性是新聞限制策略的關鍵。」[35]

34　時間、呂新雨：《在理想與現實的錯位中——時間訪談》，載於呂新雨著《當代中國新紀錄運動》，北京，生活·讀書·新知三聯書店，二○○三年，第一五七頁。

35　〔美〕約翰·菲斯克著，祁阿紅等譯：《電視文化》，北京，商務印書館，二○○五年，第四二六頁。

施拉姆列舉了讀者選擇新聞的因素：「新聞同讀者接近的程度如何；新聞在讀者看來有多大意義，多麼激動人心，多麼重要；新聞表現出來的嚴肅性或趣味性如何。」[36] 以方言節目為例，重慶電視臺《霧都夜話》、杭州西湖明珠頻道的《阿六頭說新聞》名列二〇〇四年中國國際廣播影視博覽會評選的「中國大陸百佳欄目」，「以方言播報主持節目，具有濃重的地域特色、個性化特徵鮮明、擁有高收視率」[37]，所以，方言播報得到本地受眾的喜愛就不足為怪了。

生活化似乎電視劇的天然優勢，尤以家庭倫理劇為長。從《渴望》開始，《張大民的幸福生活》、《激情燃燒的歲月》、《中國式離婚》、《空鏡子》、《結婚十年》、《浪漫的事》、《陽光的快樂生活》、《金婚》等，一路數來，凡是熱播叫好的劇作，都是在還原生活、描述生活、發現生活方面實現了「像生活一樣」的日常化效果。以家庭生活為主場景，劇中人物大多平凡，沒有驚奇和曲折的情節，卻總是令人感慨。包括那些在中國熱播的韓劇，大多也都是家庭、情感為主題，採用散文化的敘事，淡化戲劇性的情節，塑造生活原生態中自然平凡之人，家長裡短的瑣屑小事，平平淡淡才是真，比拼的是生活的容量和品質。

（二）日常題材——陌生化效果

這一範本的要義是對看似平常的內容、大家已經熟知的內容進行陌生化處理，產生新鮮感。「只有大規模的差異才能產生把我們從熟悉的境況中拉拽出去的震驚和火花。」[38] 這需要透過現象看本質，從生活的表象入

[36]〔美〕威爾伯・施拉姆 威廉・波特著，陳亮等譯：《傳播學概論》，北京，新華出版社，一九八四年，第一二八—一二九頁。

[37] 俞虹 金姍姍：《直面方言播報主持》，《現代傳播》二〇〇五年第一期，第四六頁。

[38]〔英〕本・海默爾著，王志紅譯：《日常生活與文化理論導論》，北京，商務印書館，二〇〇八年，第八七頁。

手，從現實生活的突發事件，生活細節入手，建立起個體與整體的關聯性，個體生活經驗與收視經驗的關聯性，挖掘出背後的科學認知，探索奧秘。

比如經典重拍與改編。經典的價值不僅僅在於藝術精湛，更在於為廣大受眾所認知、接受與喜愛。隨著時代的變遷，經典不斷地被添加新的解釋，「一個經典不會是封閉的、絕對的系統，因此，它是一個動態的、發展的事物，它可以重新開放，重新解釋和重新塑造。」[39]

電視生產經典的一條成功之道是對文學經典的改編，比如二十世紀八十年代的四大名著改編的電視劇。其後，另一條路徑，是電視內容本身的經典節目。電視劇、紀錄片都曾經產生過重大社會影響的藝術經典，比如紀錄史詩大片，從《話說長江》到《再說長江》，從《絲綢之路》到《新絲綢之路》。重拍經典，關鍵是處理好變與不變的關係。創新與延續，精神的連接，固然有題材的約定，還需添加時代性元素，因為時空的關係，產生了距離。「時間和歷史，總會不斷在前代經典和當代觀眾之間開掘著新的理解深度。」[40]

再比如諜戰劇。雖然內容是歷史風雲，但是這一類題材已經在建國以來的影視劇中得到了充分的表現，《羊城暗哨》、《五十一號兵站》、《永不消失的電波》、《黑三角》等，包括中國第一部電視連續劇《敵營十八年》，都是凸顯共產黨地下工作者的英雄和智慧，機智勇敢等，成為日常化了。但是從《暗算》開始，新型諜戰劇開始了新一輪的陌生化創造。《暗算》賦予了諜戰片神秘、神奇的傳奇色彩，具有天賦神奇聽力的瞎子阿炳竟然破獲了敵臺的所有頻率，錢之江將情報刻在佛珠上，以生命送出禁區。同樣是犧牲，錢之江的死與以往諜戰片中主人公的英勇就義截然不同；更別說阿炳和黃依依，竟然都是極端的生活拐點。智慧的較量，懸

39　周憲編著：《文化研究關鍵字》，北京，北京師範大學出版社，二〇〇七年，第三六六頁。

40　餘秋雨著：《觀眾心理學》，上海，上海教育出版社，二〇〇五年，第一九三頁。

疑的精心鋪設，構成了新型諜報劇的陌生化體驗。

《潛伏》則又為人們提供了新的陌生化體驗。其一是人物的反差：表情呆滯的余則成，書生，文靜；大大咧咧的游擊隊長翠平，扮演的假夫妻。這一對反差極大的「假夫妻」，構築了冷峻中夾雜著常人溫情的潛伏故事。其二是堅硬的內核：信仰的傳遞，余則成在左藍手中接過了信仰，在翠平的鼓舞下成為堅定地信仰者，然後他又傳遞給了晚秋。其三是諜戰技術，從鬥勇轉向鬥志，與今日的辦公室政治勾連起來。其四是結局的反差，沒有大團圓，而是沒有盡頭的潛伏。

還有，近年來火爆螢屏的真人秀。作為一種全新的遊戲方式，真人秀將平凡之人置於一個遊戲規則營造的陌生環境或情境中，「把另一種生活置於我們的生活的近旁，把另一個世界置於我們的世界的近旁」[41]，創造非日常的神聖感、儀式感、規則感。在本質上，遊戲節目吸引人們參與其中的原因就是「遊戲是我們心靈生活的戲劇模式，給各種具體的緊張情緒提供發洩的機會。它們是集體的通俗藝術形式，具有嚴格的程式」[42]。

「遊戲只是遊戲，而且存在於某個由目的的嚴肅所規定的世界之中」[43]。遊戲世界不同於生活秩序，這種嚴肅就是遊戲的規則造就的。遊戲規則通過賽制、評委等建構了一個嚴格無情的但是可以超越生活限制的特定情境。因此，陌生化就在於不斷改變規則，利用規則的變化來加強陌生化情境的出現。

規則創造的是情境，遊戲世界與生活世界，如果完全隔絕，只有賽場，沒有幕後，那麼，這種遊戲只能靠

41　〔德〕漢斯‧羅伯特‧姚斯著，顧建光等譯：《審美經驗和文學解釋學》，上海，上海譯文出版社，二〇〇六年，第八頁。

42　〔加〕馬歇爾‧麥克盧漢著，何道寬譯：《理解媒介——論人的延伸》，北京，商務印書館，二〇〇〇年，第二九三頁。

43　〔德〕漢斯—格奧爾格‧伽達默爾著，洪漢鼎譯：《真理與方法——哲學詮釋學的基本特徵》（修訂譯本），北京，商務印書館，二〇〇七年，第一四四頁。

頻繁的換選手來繼續。因此，《幸運五二》《開心辭典》的可持續性就顯得不足。而後起的選秀節目，《超級女聲》為演播室引入了幕後故事，成長故事、家庭抒情等紀實性內容，催淚效果明顯。《加油·好男兒》突破演播室空間，讓選手進入到現實時空去行動，參與公益慈善活動。《絕對唱響》推出配對賽，男女歌手互相配對，形成組合，這樣隨著賽制的推進，壓力的增大，組合之間的合作默契程度表現就為節目增加了很多的戲劇性因素。這樣，臺上的舞臺秀，臺下的情感故事，使得情境更加豐富。

同樣的原則，但是有創意的發揮，會產生意想不到的效果。英國才藝選秀節目《英國達人》，只是單純的劇院舞臺，選手、評委、觀眾，節目元素並不複雜，主要靠選手的意外表現來顯現驚奇效果。二〇〇七年，其貌不揚的手機行銷員保羅·波茨（Paul Potts）依靠專業歌劇演員的嗓音，震驚四座，「我希望那些因為總被人欺負而變得不自信人要看到自己的靈感源泉，走出自己，嘗試一些冒險活動」。保羅身上的巨大反差構成了極大的陌生感。二〇〇八年，蘇珊也是如此。這說明，相比於情境下的人性反差、角色反差，更有震撼的是平凡小人物的神奇表現。

二、陌生題材的兩種效果範本

所謂的陌生題材，有兩類，第一類是時空上和現實生活有距離的，受眾不熟悉的、稀有的、聞所未聞的題材內容。比如自然中的神秘現象、歷史之謎，激發求知慾、探索慾。這也是一種原汁原味的原生態。還有一類是有專業門檻，少數人掌握，大眾不瞭解和掌握的，比如歷史人文、文化經典等方面的題材。

比如，青歌賽中的少數民族歌手被冠以「原生態」歌手，它們大多身著民族服飾，與以往的民族歌曲不一樣，他們演唱的歌曲就是日常生活中的勞動之歌、相戀之歌、喜悅之歌、悲愴之歌，不像曾經一段時期的少數

民族歌曲，基本上都是模式化的。這種原汁原味創造了一種陌生感。

（一）陌生題材——陌生化效果

陌生題材處理成陌生化效果，應該是順勢而為，保有題材本身的新奇神秘。其方式主要體現在兩個方面：

1　在內容處理上，通過探秘來設置懸念，使受眾產生好奇，收視的慾望。由於是廣大受眾未知的內容，必然存在著諸多未解之謎，那麼，以揭秘的方式帶動敘事線索，以懸念引導受眾的收視興趣，很容易起到引人入勝的效果。

2　在製作手段上，採用新的製作技術手法，打造視聽盛宴。比如在前期攝製階段，應用超常規視角攝影技術，比如逐格、延時、水下、針孔、紅外攝影等特殊手段，形成了現實常規視角無法替代的視聽體驗。還可以在後期製作室，應用３Ｄ數位編輯手段，設計動畫與實景合成，製造亦真亦幻的視聽奇觀。人們常見的好萊塢災難大片中，就大量運用了這些製作手段，營造了難以想像的災難時刻。近年來的紀錄大片中，也都因高科技手段的應用，而深受受眾讚許。比如《故宮》中俯視運動的鏡頭，極具衝擊力；《一四〇五：鄭和下西洋》中明朝浩蕩的船隊航行海面，氣勢壯觀。總之，使用高科技新手段，就是為了達到更精緻、更震撼、更有衝擊力的效果。

（二）陌生題材——日常化效果

陌生題材希望達到日常化效果，需要對不熟悉的內容進行貼近性處理，相關性。以熟悉的形式來引導觀眾產生興趣，處理好抽象和具象的關係，建立題材與受眾之間的聯繫，採取稀釋、簡化的原則，讓受眾領略歷史

之美、知識之美、科學之美。具體說來：

1 建立歷史與現實的關聯，拉近內容與受眾的時空距離。

歷史文化經典如何進行大眾傳播？《百家講壇》堪稱近年來文化經典通俗化傳播的一個突出案例，于丹、易中天、曲黎敏等學者將文化經典與現實生活結合起來，講故事，講體驗，達到通俗貼近的效果。常規來說，學術講座如果突出學術，會用嚴密的邏輯推理和思維；如果突出專業性，會用大量的術語作為語言構成。于丹和曲黎敏各有特色，于丹走的是以實化虛之道，一位煲的心靈雞湯，一位開的是祛病良方，都是文化傳播。該類節目的審美策略都是與觀眾的現實生活建立聯繫，從而使觀眾覺得自己與文化息息相通。滿足觀眾對精神的充實和座標、身體與健康的物質需要給予生活方式的指引和嚮導。

于丹講述《論語》時，她的語言表達既不是書面語言的晦澀和抽象，也不是生活中口頭語言的隨意和冗長，而是介於兩者之間，她將詩化語言的感性和生活智慧故事的知性構成別具一格的講述方式，傳遞出一種感悟《論語》的質感，所謂的溫度。應該說，這樣的表述樣式和語言風格，使得《論語》這樣高度抽象的哲學文化經典成為親近常人的「心靈雞湯」，常人「所能把握、所能感受刺激引起興奮的是那活潑的真實的豐富的生命的期待著接受著這『感動』，以安慰自己的生命，充實自己的生命」。[44]

其他包括以《探索發現》、《發現之旅》為代表的歷史人文紀錄片，「通過轉換視角，實際上是通過類比具體歷史人物的視角，通過他的視角與我們今天的視角形成的對照和反差，把歷史的內涵——容易被我們今天的視角所忽略的內涵，加以具體化新鮮化，使之顯現出來。」[45]

44 宗白華著：《意境》，北京，北京大學出版社，一九八七年，第一六八頁。

45 呂新雨著：《當代中國新紀錄運動》，北京，生活·讀書·新知三聯書店，二○○三年，第一九○頁。

2 建立專業知識與大眾的關聯，消除專業門檻，跨越知識鴻溝。

近年來，知識類節目在電視內容中的比例逐步加大，很多優秀的節目通俗易懂，深受受眾喜愛，而有些節目在「去專業化」方面經驗不足，手法簡單，傳播效果不佳。

總的來看，專業知識大眾傳播良好效果的取得，不僅需要遵循電視傳播的一般規律，更重要的是要準確定位受眾的接受水平線，處理好已知和未知的關係。如果內容都是受眾已知的，自然無人喝彩；如果內容大部分都是受眾未知的，過高的專業門檻當然無人問津。可能恰當的比例是三三制：三分之一未知，三分之一已知，三分之一知半解。

日常化與陌生化的四種變化組合，是順向和逆向思維的辯證關係的體現。作為一種基本的組合關係，四種範本基礎提供了電視生產在多個層面可以延展的模式思路：比如在人和事的組合上，圍繞著如何題材真和假的關係處理，可以形成真人真事、假人假事、真人假事、假人真事的多種組合。圍繞著題材和內容的處理，可以形成大人物小事件、小人物大事件、小人物小事件、大人物大事件等多種配比。圍繞著內容和形式的新與舊關係處理，借用瓶和酒的比喻，酒是內容，瓶是形式，可以構成舊瓶裝舊酒、新瓶裝新酒、舊瓶裝新酒、新瓶裝舊酒等多種變化。圍繞著表達策略的深和淺關係處理，可以形成淺入淺出、深入深出、淺入深出、深入淺出等多種效果。

應該說，日常化和陌生化的四種範本為電視生產提供了基本的「配方」和「魔方」。思維無定勢，生產有規則，如何配伍和搭配，體現著審美創造者們的智慧和見地。如同中醫開藥方，主藥輔藥的功能、寒涼溫熱平的藥性，都要辨症配伍、對症施治。所謂合適為宜，電視生產同樣要因時制宜、因地制宜、因題制宜、因對象制宜。

第四節　電視生產的審美偏差與調控

在接受美學中，受眾已有的「經驗圖式」構成了接受、評價審美對象的一種「前在結構」；由此，電視審美體驗中日常化或者陌生化，主要取決於節目收視體驗和受眾前在結構或經驗圖式的重合情形，可以分為局部交叉、完全重合、完全不同三種。局部交叉是相對理想的狀態，在此範圍中，如果是存異求同，就會偏向日常一極，形成熟悉的日常化體驗；如果是存同求異，就會偏向陌生一極，形成新鮮的陌生化體驗。這個偏移的範圍，就是電視內容審美體驗變化的「閾值」。

如果電視內容體驗與受眾的經驗圖式重合比例接近邊界，更有甚者，那麼就會出現審美偏差——過度。常言道「過猶不及」，過度有兩種情形，一種是過於日常，節目內容與形式與受眾的經驗圖式完全重合，或接近完全重合，沒有或很少為受眾提供新的感知內容，接受過程沒有一點阻力；自然形成不了刺激和挑戰，過於熟悉，缺乏新鮮感和審美期待，難免有會產生審美疲勞。一種是過於陌生，節目內容、形式與受眾的經驗圖式距離過大，完全不同，或接近完全不同，受眾缺乏感受的基礎，完全未知，對受眾的「前在結構」與審美期待構成威脅、挑戰，接受起來的阻力比較大，結果造成一種審美暴力。

一、過度日常化

日常化是對受眾心理的一種貼近，但是，拉近距離，零距離並不等於距離的完全消融，常言道「距離產

生美」，應該在貼近中依然保持距離感，這是電視日常化審美體驗得以確立的前提。而過度日常化的問題主要是，在追求從物質現實到心理時空貼近生活、貼近實際、貼近受眾的過程中，喪失了距離感，出現了所謂「忠實紀錄」、「零距離」、「原生態」、「通俗化」，這其實是對電視傳播日常性審美屬性的一種誤解，是對電視逼真性傳播優勢的一種濫用。

（一）所謂「忠實紀錄」

在紀實類節目中，過度日常化表現為一種所謂「忠實紀錄」的庸俗紀實風：「簡單的長鏡頭拍攝，不假思索的同期錄音，無邏輯的堆砌式剪輯……這種『庸俗紀實風』最後幾乎淪落為『玩技巧』。」[46]「以為越沒有主題越好，……以為關注的人物越微小越好，關注的事件越一般越好，關注的人群越平凡越好。」[47]這樣的結果是，紀錄片在抓住生活碎片的同時，迷失了生活的方向。如果紀錄失去了燭照人心的主體意識投射，只是流連於生活的庸常、碎屑，原生態，必將從平常淪為平淡、平凡，人物、故事、思想都歸於平凡，導致紀錄片出現失重。這種對紀實手法的簡單化理解，機械化、極致化運用，曾被譏為「跟腚派」。從跟隨到跟腚，為紀實而紀實，紀實主義走向了紀實的反面，表達著對紀實的膚淺理解，甚至是誤解。

46 孫玉勝著：《十年：從改變電視的語態開始》，北京，生活·讀書·新知三聯書店，二〇〇三年。

47 魏斌《紀錄片：在中國的欄目化生存》，載於呂新雨著：《當代中國新紀錄運動》，北京，生活·讀書·新知三聯書店，二〇〇三年，第二三一－二三二頁。

（二）所謂「零距離」

在民生類節目中，過度日常化表現為鏡頭對於現實日常生活的「零距離」，節目主體內容被家庭爭端、鄰里糾紛等家長裡短的負面報導與問題新聞充斥著，一地雞毛、瑣屑細微，片面追求新聞的趣味性、娛樂性，放大生活中的細小矛盾和偶然事件。這種以偶然的碎片方式拼湊出的社會圖景，脫離了日常生活的真實本源，觀眾的生活經驗必然要對收視經驗產生質疑：這就是我們的日常生活真的就像電視螢幕上那樣混亂無序嗎？這從根本上脫離了「民生」的本意。

（三）所謂「原生態」

在法制類節目中，過度日常化表現為「過分『展示（客觀紀錄）』，缺乏主體意識與判斷」[48]，追求所謂案件的「原生態」復原。對於血腥、醜陋、暴力、慘不忍睹涉的犯罪場景不加處理，直觀呈現出來，有的不惜完整地展現作案細節和程式，堪稱犯罪教科書。同樣的問題在電視劇表示更為明顯，主要以涉案劇為典型代表，極力「正面的、寫實化地表現淫穢、暴力等低俗化的傾向內容，……詳細地展示兇手入室作案殺人以及綁架、搶劫、縱火等作案過程，以達到感官刺激的直觀真實效果」[49]。

48 胡智鋒　尹力　等著：《電視法制節目特質、創作與開發》，北京：中國廣播電視出版社，二〇〇三年，第一七六頁。

49 王偉國：《攝影機書寫電視劇本體真實》，《現代傳播》二〇〇九年第一期，第六八頁。

（四）所謂「通俗化」

在以知識講述為主的文化講壇類節目中，有時為了強化歷史文化等專業領域內容的通俗化、生活化，借用現實話語、生活經驗來詮釋文化經典，出現了扁平化、幼稚化、庸俗化的問題，出現了迎合與媚俗的問題。難怪有人擔心類似的講壇類節目不僅沒有傳播真經，反而成了矮化人文精神的「魔鬼的床」，失去了經典文化大眾傳播的價值與意義。

在綜藝選秀娛樂類節目中，過度日常表現為對於「俗」的主動迎合與極致展現。眾多綜藝節目內容格調低下，主持人與嘉賓頻頻使用「哥、姐、弟、妹」等生活中的私人稱謂，庸俗媚俗，刻意煽情和渲染悲切情緒。不可否認，正是電視綜藝選秀節目推動了慾望都市的感性風暴，進而掀起低俗、庸俗、媚俗的三俗浪潮。二〇〇七年，以重慶衛視大型選秀節目《第一次心動》、廣東電視臺的整容節目《美萊美麗新約》、深圳電視臺《超級情感對對碰》等一系列選秀、整容、變性等節目為巔峰。其直接結果是二〇〇七年國家廣電主管部門抵制低俗之風行動在中國大陸範圍內的整治，其對象包括了上文提及的涉案劇、選秀節目、涉性節目、觀眾參與整容類欄目。[50]

二、過度陌生化

如同外界刺激之於人體生理耐受，耐受閾值會隨著刺激的強度逐步加大，導致只有刺激大幅度的跳升，身

50 關於國家廣電總局整頓低俗之風的相關規定，可參見其網站http://www.sarft.gov.cn，二〇〇七年發佈的一系列公告。

體才能產生新的感受。過度陌生化，正是電視生產為了爭奪眼球注意力，強調娛樂化，對新奇特等極端情形的追逐所產生的惡性循環。當前，過度陌生化的主要景觀有：

（一）審怪——以異為美

這一類過度陌生化主要體現在，懷著獵奇的心態，刻意捕捉奇聞怪談、怪誕之事，製造聳人聽聞的事件和人物，希望通過視聽奇觀製造震驚效果。正如本雅明指出的，作為一種極端的陌生化，震驚效果雖然提供了一種獨特的審美經驗，但是它有著一種「與生俱來的困難，即它不能是這種效果永久化。沒有什麼比震驚效果的消失更快了」。[51]

比如知識類節目，尤其是科教類節目，過度陌生化體現為熱衷製造各種懸念，種種怪現象。節目中大量充斥著各種怪病、奇異怪現象、科學知識常常被壓縮、或淹沒在故事、情節、懸念的龐大包裝中；在未解之謎的探尋過程中，「以獵奇為噱頭、隨意編制情節的過度『戲劇化』的趨勢，在一味追逐故事戲劇化的過程中喪失了科學的態度、求真的意念。科學成為可供娛樂的資源，被隨意編制，被炮製成可資消遣的趣味。」[52]

再比如遍地開花的情感談話類節目，為了推高收視率，在過度陌生化中，盡力追求凸顯曲折人生的「極致性」與悲慘境遇，挖掘個人隱私，刻意碰撞亂倫、婚外戀等邊緣情感問題，有的甚至以情感的名義談性，講述聳人聽聞的故事，行走在社會道德和倫理底線、邊界，或打擦邊球。其結果導致了二〇〇九年初國家廣電總局對於情感類談話節目再出調控禁令。

51　〔德〕彼得・比格爾著，高建平譯：《先鋒派理論》，北京，商務印書館，二〇〇二年，第一五九頁。

52　楊乘虎：《中國科教電影的市場化生存芻議》，《電影藝術》二〇〇七年第四期。

（二）審醜——以醜為美

「娛樂和遊戲中總要產生一種使人震顫的神奇和歡快的感覺，這種感覺使非常死板的個人和社會十分可笑。」[53] 這種「製造快樂」本是綜藝節目的特色與價值所在，但是由於過度追求新鮮，張揚大俗即大雅，以醜為美，奇裝異服、奇談怪論，主持人之間、主持人與嘉賓之間以各種變形扭曲之事相互戲弄、譏諷、貶損、挖苦。「輕浮和狂喜就是遊戲孿生的兩極」[54]，中國電視娛樂節目的這種滑稽和戲謔正在逐步滑向惡搞，從文化的角度看，是指對公眾熟悉的人或事進行打破統理解的、沒有因果關係的大膽、誇張、具有顛覆意味的重新定義和詮釋。它是對主流與經典的一種有意識的偏離，顛覆、『矮化』是這種重新詮釋中的主旋律。」[55]

（三）審新——以先鋒為美

對於陌生化效果的追求，常常賦予了電視生產者追求獨創、原創，求新的探索本能與期望。但是，「隨著對創新的強調，產生了藝術家們自覺接受的一種思想，即認為藝術應當成為引路的先鋒。」[56] 結果，為了體現先鋒和探索，刻意打破原有的類型化體驗、固化認識，卻矯枉過正，過度陌生化，忽略了大眾的接受可能。

53　〔加〕馬歇爾·麥克盧漢著，何道寬譯：《理解媒介——論人的延伸》，北京，商務印書館，二〇〇〇年，第三〇二頁。

54　〔荷〕赫伊津哈著，何道寬譯：《遊戲的人：文化中遊戲成分的研究》，廣州，南方日報出版社，二〇〇七年，第二頁。

55　喻國明著：《傳媒的「語法革命」：解讀Web2.0時代傳媒運營新規則》，廣州，南方日報出版社，二〇〇七年，第四三頁。

56　〔美〕鄧尼斯·貝爾著，趙一凡等譯：《資本主義文化矛盾》，北京：生活·讀書·新知三聯書店，一九八九年，第八〇頁。

電視劇《士兵突擊》與《我的團長我的團》就是一正一反的兩個典型個案，單從創新的角度看，兩部劇都堪稱創新之作。《士兵突擊》是現實題材軍旅劇，許三多，作為一名士兵，他平常之極，窩囊、笨拙，毫無軍人的陽剛英武之氣和智慧，完全不像以往同類題材電視劇中塑造的戰士形象，唯一的特點就是像泥土般的倔強和堅持。然而，正是他的這種「不放棄不拋棄」，給人鼓舞，令人期待，感受慰藉和溫暖。作為普通一兵的許三多，構成了杜威所說的「一個經驗」，突破了人們對多年來軍人形象的固化認識。

然而，由同一套人馬本著再創新高的雄心推出的軍旅題材劇的《我的團長我的團》，卻遭遇了過度陌生化帶來的冷遇與排斥。該劇包含了諸多實驗的內容，以一種激烈顛覆傳統的方式追求創新，在人物形象、結構、特技使用等方面大膽探索。有意味的是形成了兩派截然對立的評價：通過碟片收看的，感覺震撼，稱讚連連；通過電視收視的，紛紛中途退出，很少堅持看完。當然，對於電視節目收視效果的評價，應該還是以螢幕播出效果為主。分析其失敗原因，主要是忽視了觀眾的接受習慣，第一是場面大於故事，電腦動畫營造的戰爭場景夠眩，但是故事卻沒有吸引受眾。第二是人物的誇張變形超出了常規與常識，團長龍文章的人物設置變形得超出了觀眾的理解和接受。或許，龍文章確有其人其事，但是在普通觀眾看來，這個人物怪誕不經，令人焦慮和不安，無法親近，無法崇敬。

正所謂「獨創性應該特別和偶然幻想的任意性分別開來。人們通常認為獨創性只產生稀奇古怪的東西，只是某一藝術家所特有而沒有任何人能瞭解的東西。如果是這樣，獨創性就是一種很壞的個別特性」。恩格斯所斷言的「惡劣的個性」實在是應為以探索的名義進行創新的探索者們所記取。因為，創新本身就是一種具有風

57　〔德〕黑格爾著：《美學》，載於伍蠡甫等主編《西方文藝理論名著選編》，北京：北京大學出版社，一九八五年，上卷，第五三七頁。

險的實踐行為，如高空行走鋼絲，只有掌握好受眾已有審美心理與探索突破之間的平衡，方能享受「創新者」的桂冠。

三、電視生產審美偏差的調控藝術

（一）距離化：電視生產的傳播藝術

不論是過度日常化，還是過度陌生化，審美偏差的共同原因在於電視生產與電視受眾之間距離感的把握失當、失衡。

電視審美體驗，究其根本是一種距離化的心理體驗，電視生產其實就是距離化的傳播藝術。到底是貼近些，還是疏遠些？成功的秘密就在於距離的微妙調整。距離說的理論代表布洛曾說過：「在創作和鑑賞中最好的是最大限度地縮短距離，但又始終有距離。『距離過度』是理想主義藝術常犯的毛病，它往往意味著難以理解和缺少興味；『距離不足』則是自然主義藝術常犯的毛病，它往往使藝術品難以脫離其日常的實際聯想。」[58]

體現在電視生產中，過度日常化就是一種距離不足，過度陌生化就是一種距離過度。過度，是距離感的破裂，「審美距離的破裂意味著一個人失去了對經驗的控制——即退回來同藝術進行『對話』的能力。」[59]

[58]〔美〕鄧尼斯·貝爾著，趙一凡等譯：《資本主義文化矛盾》，北京：生活·讀書·新知三聯書店，一九八九年，第一六六頁。

[59]朱光潛著：《悲劇心理學》，合肥：安徽教育出版社，二〇〇六年，第二七頁。

因此，距離感既可能是來自現實的外部時空距離，「一件本來惹人嫌惡的事情，如果你把它推遠一點看，往往可以成為很美的意象」[60]在時間之維，當下是已知的、熟悉的、日常的，歷史與未來是未知的、陌生的；在空間之維，身邊是已知的、熟悉的、日常的，遠處是未知和陌生的。更多的距離感是來自審美主體內心的心理距離，心與身、人與人、人與社會、人與自然構成了心理距離的四個向度。外部時空距離和內部心理距離共同構成了距離感的整體維度。

「美和實際人生有一個距離，要見出事物本身的美，須把它擺在適當的距離之外去看」。所謂「適當的距離」就是電視生產對電視受眾審美接受的把握，齊白石道出了中國藝術的精髓在於「似與不似之間」[61]，似是具象，是日常與熟悉，不似是抽象，是陌生與間離，藝術的魅力就蘊藏著在這樣一種微妙的感受中，體現在精妙的度的把握中，增之一分則長，減之一分則短，恰到好處，過猶不及。因此，距離感的掌控正是電視生產傳播藝術的體現，它要求電視生產在無限逼近現實的零距離追求中，又時時不忘保持些心理距離；在疏離生活拉開距離時也不能忘記拉近心理距離。只有互相滲透、互相協調，既熟悉又陌生，才會帶來不一樣的感受，這就是電視生產者的智慧灌注和體現。

（二）合乎情理：電視審美偏差的調控之度

談到距離化，有一種現象令電視生產者困惑，為什麼有時電視內容與現實生活距離很大，卻沒有令人感到陌生而不可接受；而有時距離非常貼近，卻令人拒之千里？

60　朱光潛著：《談美》，合肥：安徽教育出版社，一九九七年，第二六頁。

61　朱光潛著：《談美》，合肥：安徽教育出版社，一九九七年，第二五頁。

其實，在普通受眾的內心情感接受機制中，之所以會寧可相信遙遠的美好，也不會認同身邊的醜惡，就是因為受眾審美評價的中樞──合乎情理──在起作用。「曰理，曰事，曰情，此三言者，足以窮盡萬有之變態。」[62]中國清代詩論家葉燮確立為藝術本源的「理事情」，概括出了千百年來各類受眾接受評價藝術品的一個基本標準──合乎情理。「傳奇無冷、熱，只怕不合人情。如其離、合、悲、歡，皆為人情所必至」[63]合乎情理，即使是奇景夢幻，受眾也能覺得絲絲入扣，心有戚戚；不合乎情理，縱是真人真事搬演，也不能令人信服，因為「觀看者總是會把自己對於『現實』的一些看法帶到觀看過程之中，根據他們所知道的世界（既是虛構的也是真實的）來檢驗劇情的虛構是否『合情合理』，並把他們個人的聯想添加到播放的聲音和圖像上。」[64]所以，藝術追求創新和探索的努力不能脫離情理的軌跡，意料之外、情理之中，惟有「體貼人情」[65]才能入腦入心，廣泛流傳。

所謂「合」，就是符合生活的邏輯和規律，「一椿不可能發生而可能成為可信的事，比一椿可能發生而不可能成為可信的事更為可取。」[66]事理情，三者之間常常互相牽連。我們常說事多變化，其實仍然有原型之說，「原型故事挖掘出一種普遍性的人生體驗，然後以一種獨一無二的、具有文化特性的表現手法對它進行裝飾。

[62] 葉燮著：《原詩·內篇》，載於郭紹虞主編《中國歷代文論選》，上海：上海古籍出版社，一九八〇年，第三冊，第三四六頁。

[63] 李漁著：《閒情偶寄·演習部》，轉引自葉朗著《中國美學史大綱》，上海：上海人民出版社，一九八五年，第四一六頁。

[64] 〔美〕尼古拉斯·米爾佐夫著，倪偉譯：《視覺文化導論》，南京：江蘇人民出版社，二〇〇六年，第二三頁。

[65] 王世貞著：《曲藻》，載於郭紹虞主編《中國歷代文論選》，上海：上海古籍出版社，一九八〇年，第三冊，第九九頁。

[66] 〔希〕亞里斯多德著：《詩學》，載於伍蠡甫等主編《西方文藝理論名著選編》，北京：北京大學出版社，一九八五年，上卷，第八五頁。

平庸的俗套故事則將這一模式顛倒過來：其內容和形式都貧乏得可憐。」[67]電視內容中，不論是新聞故事，還是生活故事，甚至是徹頭徹尾的新編故事，都不可能脫離普遍性的人生體驗，脫離不開人生體驗之中包孕的情理內核。情理中既有恒定的人性、人情的基本原則和邏輯，比如懲惡揚善，追求幸福等；又具有與時俱遷的鮮明時代性、民族性、地域性。

從具體電視內容的合理性構成來看，主要體現為人物形象塑造的合理性（包括角色定位、性格基調、行動方式、情感特質等方面的合理性），故事環境的合理性（包括特定地域時空的合理性），故事發展軌跡的合理性（包括懸念與結局不可預測之中的合理性）。歸結起來就是「電視螢幕上的情節、故事、人物關係，包括時代、季節、特定地域生活表徵乃至人物的語言、服飾、道具等，都應當真實、可信、合情合理」[68]。

在電視生產與審美接受之間，審美需求對審美生產的審美期待，審美生產對審美需求的審美回應，共同構成了電視審美循環往復、生生不息的活力與動力。這樣一種健康有力的良性格局正是電視受眾審美研究的終極價值與根本意義所在，也是本書的旨歸。

67　〔美〕羅伯特・麥基著，周鐵東譯：《故事——材質、結構、風格和銀幕劇作的原理》，北京：中國電影出版社，二〇〇一年，第四頁。

68　胡智鋒著：《中國電視策劃與設計》，北京：中國廣播電視出版社，二〇〇三年，第九八頁。

後 記

電視美學是本人學術研究起步階段的重點研究領域，也是始終沒有間斷的重要研究領域。從上世紀八十年代後期開始至今，本人在該領域出版發表了多種學術成果，僅成書的就有《中國應用電視學・電視美學》、《電視美的探尋》、《電視美學大綱》、《電視審美文化論》、《電視受眾審美研究》等多部。此次應臺灣秀威出版社邀請再版以往著作，決定將電視美學相關研究成果整合結集出版，由於這些研究基本上涵蓋了電視美與審美的全過程和各個方面，故命名為《電視美學概論》。本書分上下兩部，上部更多側重於電視美的本體以及電視藝術生產與傳播，包括電視美的本質、分類、創造以及電視節目內容的生產與傳播；下部更多側重於以受眾視角去闡釋電視接受美學的基本原理及其發生，包括電視受眾的審美心理特質、功能、定位與錯位等審美特徵。

此外，我有幾點需要說明。一是這部概論此次再版經過了重新的整合，書中的很多內容寫作於不同時期，是本人及科研團隊關於電視美學部分相關研究文字的整合，許多文字在內容上、寫作風格上因受當時情形的局限難免存在差異。二是為保留歷史原貌，編撰此書時很多內容基本未作大的調整，例如序言以及相關章節等內容。三是內容優化更新，尤其是在《電視美學概論——基礎篇》中表現更為突出，本部書稿已由原來的十章改為八章，個人覺得內容更為集中，同時也收集了本人及科研團隊最新的研究成果。

在這部概論的編撰過程中，本人正經歷一場大病及病後休養。趁著康復期間這難得的「閒暇時光」，仔細翻閱曾經的書稿，不禁回憶起多年來充滿艱辛和喜悅的學術研究歲月。在電視美學研究的過程中，一點一滴

的進步都離不開諸多老師、領導、朋友的悉心指導和無私幫助。在這裏我要向給予我幫助的所有老師、領導和朋友表示感謝，尤其是給予本書指導的田本相先生、黃會林先生、張鳳鑄先生、高鑫先生、宋家玲先生等前輩表示誠摯的感謝！同時要向在這段特殊的日子裏，始終陪伴我、關心我、支援我的各位長官、老師、家人、同事、朋友和學生表示感謝！

在本書即將再版之際，我要特別感謝我的助手周建新老師為本書的內容處理做了大量工作，其中一些成果也是我們共同完成的。還要感謝武漢大學的韓晗博士的熱情推薦，沒有他的力薦就不會有此書在臺再版的機會。最後要特別感謝秀威出版社的蔡登山總編、蔡曉雯女士，沒有他們的認真工作、耐心編校，就不會有此書的面世。

期待本書的出版能夠為傳媒藝術教育與研究，尤其是為海峽兩岸的學術交流作出一些貢獻。

胡智鋒

二〇一三年三月十六日

於北京

新美學24　PH0099

新銳文創
INDEPENDENT & UNIQUE

電視美學概論
——觀眾審美篇

作　　者	胡智鋒
主　　編	蔡登山
責任編輯	蔡曉雯
圖文排版	陳姿廷
封面設計	秦禎翊

出版策劃	新銳文創
發 行 人	宋政坤
法律顧問	毛國樑　律師
製作發行	秀威資訊科技股份有限公司
	114 台北市內湖區瑞光路76巷65號1樓
	電話：+886-2-2796-3638　傳真：+886-2-2796-1377
	服務信箱：service@showwe.com.tw
	http://www.showwe.com.tw
郵政劃撥	19563868　戶名：秀威資訊科技股份有限公司
展售門市	國家書店【松江門市】
	104 台北市中山區松江路209號1樓
	電話：+886-2-2518-0207　傳真：+886-2-2518-0778
網路訂購	秀威網路書店：http://www.bodbooks.com.tw
	國家網路書店：http://www.govbooks.com.tw

出版日期	2013年6月　BOD一版
定　　價	380元

國家圖書館出版品預行編目

電視美學概論. 觀眾審美篇 / 胡智鋒著. -- 一版. -- 臺北
市：新銳文創, 2013.06
　　面；　公分. -- (新美學 ; PH0099)
BOD版
ISBN 978-986-5915-81-0 (平裝)

1. 電視美學 2. 審美

989.2　　　　　　　　　　　　　　　102008593

讀者回函卡

感謝您購買本書，為提升服務品質，請填妥以下資料，將讀者回函卡直接寄回或傳真本公司，收到您的寶貴意見後，我們會收藏記錄及檢討，謝謝！
如您需要了解本公司最新出版書目、購書優惠或企劃活動，歡迎您上網查詢或下載相關資料：http:// www.showwe.com.tw

您購買的書名：_____

出生日期：_____年_____月_____日

學歷：□高中 (含) 以下　　□大專　　□研究所 (含) 以上

職業：□製造業　□金融業　□資訊業　□軍警　□傳播業　□自由業
　　　□服務業　□公務員　□教職　　□學生　□家管　　□其它_____

購書地點：□網路書店　□實體書店　□書展　□郵購　□贈閱　□其他

您從何得知本書的消息？

　　□網路書店　□實體書店　□網路搜尋　□電子報　□書訊　□雜誌
　　□傳播媒體　□親友推薦　□網站推薦　□部落格　□其他_____

您對本書的評價：(請填代號　1.非常滿意　2.滿意　3.尚可　4.再改進)

　　封面設計____　版面編排____　內容____　文／譯筆____　價格____

讀完書後您覺得：

　　□很有收穫　□有收穫　□收穫不多　□沒收穫

對我們的建議：_____

11466
台北市內湖區瑞光路 76 巷 65 號 1 樓

秀威資訊科技股份有限公司　　　收

BOD 數位出版事業部

..

（請沿線對折寄回，謝謝！）

姓　　名：＿＿＿＿＿＿＿＿＿　年齡：＿＿＿＿　性別：□女　□男

郵遞區號：□□□□□

地　　址：＿＿＿＿＿＿＿＿＿＿＿＿＿＿＿＿＿＿＿

聯絡電話：(日) ＿＿＿＿＿＿＿＿＿＿　(夜) ＿＿＿＿＿＿＿＿＿＿

E-mail：＿＿＿＿＿＿＿＿＿＿＿＿＿＿＿＿＿＿＿＿